101 首經典校園民歌改編的鋼琴曲

Hit 101

校園民歌鋼琴百大首選

邱哲豐 何真真 編著

作者序
Foreword

校園民歌是屬於台灣獨有的音樂風格,它起源於1970年代台灣的大學校園,一直到1990年代完全告一段落。校園民歌音樂的最大特色是吉他與鋼琴的伴唱,隨著創作者想表達的環境與意境,產生了相當特別的音樂風格。

在1970年代左右,台灣年輕人喜愛的音樂多半為西洋音樂。1972年,美國總統尼克松訪問中華人民共和國,讓當時的大學生及年輕的創作者開始喊出「唱自己的歌」的口號。1970年代今是有限公司與歌林公司音樂出版部合作製播音樂節目《金曲獎》,由中國電視公司播出,主旨是鼓勵優良歌曲創作;1981年至1983 年,天鼎傳播公司製播歌詞歌曲創作比賽節目《大學城》,由台灣電視公司播出;這兩個節目帶動了台灣的校園民歌風潮。

1975年,楊弦和胡德夫演唱以余光中的《鄉愁四韻》等現代詩譜曲的作品,要算是台灣現代民歌發展的開始。當時著名的民歌手尚有陳明韶、包美聖、黃大城、趙樹海、李建復、齊豫、葉佳修、王海玲、王夢麟、蘇來與楊祖珺等人。《龍的傳人》是台灣校園民歌的代表性作品,作者為侯德健,首唱者為李建復。

除了校園演唱之外,廣播人陶曉清也是台灣民歌發展的重要推手。她邀請朱介英、吳統雄、吳楚楚、楊祖珺、韓正皓、胡德夫、陳屏、楊弦等八位民歌手灌錄了唱片《我們的歌》,大大帶動了校園民歌風潮。 當時的新格唱片推出了金韻獎,海山唱片也創辦了民謠風,透過民歌創作比賽,將民歌帶向商業化,在當時的電視歌唱比賽節目五燈獎、六燈獎也是民歌盛行的很大推手,為以後的台灣唱片市場打下了基礎。創作者侯德建、羅大佑、李泰祥的參與,更是讓民歌運動有了更大的進展。

不過隨著經濟與社會環境的改變,唱片業多以獲利為主要導向,加上歐美產品大量進入台灣市場,「校園民歌」的樸素的製作技術與內容很難與時代的變遷及市場趨勢相互成長,後期的唱片製作多半以商業行銷手法加上商業化趨勢,民歌最終無力抵抗商業化與市場衝擊。1982年金韻獎停辦,海山唱片結束營業,校園民歌在1990年代以後,有林強、陳明章、陳昇等人為代表的台灣新歌謠接續當年民歌的意涵與精神,讓校園民歌功成身退。

民歌時期所留下的音樂及創作一直傳唱與延續著,更有很多的作品納入基層教育的音樂課本當中,顯見民歌音樂的價值與優秀的音樂本質。為了讓民歌優質音樂再次重現,我以從事樂譜編曲工作數十年的經驗與麥書出版社花了近5年以上的時間,集合所有的民歌資料與從事考察,完成了這本校園民歌的代表作,希望喜歡鋼琴音樂的你我,都能重溫民歌音樂的旋律與美感,也讓喜歡創作的年輕人,有更為完整的民歌資料可以學習與依循,希望民歌精神可以永遠流傳與薪火相傳。

<div align="right">邱哲豐 老師</div>

民歌大事記

1975
- 「中國現代民歌之父」楊弦在中山堂舉辦「現代民謠創作演唱會」，將現代詩與民謠結合。
- 洪建全文教基金會出版《中國現代民歌集》，其中收錄楊弦在中山堂發表的〈鄉愁四韻〉、〈民歌〉等九首歌。後續出版楊弦的「西出陽關」及「我們的歌」一、二、三集。
- 民歌西餐廳紛紛開辦，如「滾石餐廳」、「稻草人」，兩者並一起邀請民謠歌手陳達赴北獻唱。當時另一民歌重地「艾迪亞」，歌手先後有賴聲川、胡茵夢、楊祖珺等。

1976
- 淡江事件：李雙澤在淡江大學的西洋民謠演唱會中，質問「我們自己的歌在哪裡？」，因此掀起了後來的民歌運動。
- 新格唱片成立，和四海唱片為當時民歌的重鎮。

1977
- 楊弦舉辦第二次民歌發表會，出版《楊弦的歌》一書。
- 新格唱片創辦「金韻獎」，首屆冠軍歌手為陳明韶。其它優勝歌手有邰肇玫、施碧梧、包美聖、楊耀東。
- 「金韻之歌」音樂欣賞會在各大專院校展開。
- 《金韻獎紀念專輯》出版，收錄〈再別康橋〉、〈小茉莉〉、〈如果〉等，開始以商業手法包裝民歌的風氣。

1978
- 許常惠組織「台灣全省民眾音樂調查隊」，環島採集民歌。
- 中廣陶曉清主持的「熱門音樂」，開始有國語歌曲專屬的月排行榜及年終排行榜。
- 海山公司出版《民謠風》專輯。
- 齊豫獲得「金韻獎」及「民謠風」的冠軍。當時金韻獎優勝歌手還有王夢麟、李建復、黃大城、木吉它。
- 侯德建創作發表〈龍的傳人〉。

1979
- 李宗盛加入「木吉它」合唱團。
- 李麗芬獲得「民謠風」冠軍。
- 第三屆金韻獎冠軍歌手為王海玲，優勝歌手有鄭怡、楊芳儀、王新蓮、馬宜中等。
- 齊豫首張專輯《橄欖樹》出版。
- 葉佳修出版同名專輯，收錄〈鄉間的小路〉、〈思念總在分手後〉等歌曲。
- 〈阿美阿美〉、〈雨中即景〉、〈蘭花草〉等民歌發表。

1980
- 陶曉清創辦「民風樂府」開始推展介紹民歌。
- 王夢麟以〈母親我愛你〉獲金鼎獎作詞獎。
- 蔡琴《出塞曲》出版，收錄〈相思雨〉、〈庭院深深〉、〈抉擇〉等，並獲得金鼎獎的演唱獎。
- 第四屆金韻獎冠軍歌手為鄭人文。
- 新格唱片出版首張個人專輯《包聖美之歌》，收有〈看我、聽我〉、〈捉泥鰍〉。
- 王海玲個人專輯《偈》出版，收有〈偈〉、〈三月走過〉。
- 李建復個人專輯《龍的傳人》出版。收有〈龍的傳人〉、〈歸去來兮〉、〈曠野寄情〉等。
- 李壽全、蘇來、靳鐵章、許乃勝、蔡琴、李建復組成「天水樂集」工作室。

1981
- 滾石唱片成立，創業作品為吳楚楚、李麗芬、潘越雲合輯。
- 天水樂集發行首張作品為李建復的專輯《柴拉可汗》，收有〈魚樵問答〉、〈寒山斜陽〉，已初具概念專輯雛型。
- 〈下雨天的周末〉、〈我送你一首小詩〉由鄧禹平的詩作譜曲發表。
- 〈月琴〉、〈傘的宇宙〉獲金鼎獎。
- 張艾嘉出版首張個人專輯《童年》，收有〈童年〉、〈光陰的故事〉、〈是否〉等。
- 鄭怡、王新蓮、馬宜中合輯出版。收有〈月琴〉、〈告別夕陽〉、〈匆匆的走過〉。
- 以〈歸人沙城〉走紅的施孝榮發表同名專輯，收有〈拜訪春天〉、〈中華之愛〉、〈赤壁賦〉。

1982
- 羅大佑首張專輯《之乎者也》出版，同年並在國父紀念館舉行個人演唱會。
- 余光中以〈傳說〉獲金鼎獎作詞獎。
- 邱晨組成丘丘合唱團，出版《就在今夜》，收有〈大公雞〉、〈旋轉木馬〉、〈河堤上的傻瓜〉，曲風介於民歌與搖滾之間。
- 李宗盛轉入幕後，製作鄭怡的專輯《小雨來的正是時候》，備受矚目，正式踏入音樂界。
- 周華健在民歌餐廳唱歌，開始演唱生涯。

1983
- 台灣現代民謠及校園歌曲風行大陸。
- 羅大佑出版《未來的主人翁》專輯，在中華體育館舉辦跨年演唱會。
- 木船民歌西餐廳舉辦第一屆民歌比賽，後來成為常態性的民歌活動，為孕育新民歌手的重要比賽之一。

1984
- 羅大佑第三張專輯《家》出版。
- 金韻獎舉辦第五屆之後停辦。當年冠軍歌手為潘志勤，優勝的有楊海薇、高惠瑜、姚黛瑋、柯惠珠、常實瑜。

1985
- 王新蓮、齊豫轉入幕後供同製作專輯《回聲》，以三毛作品譜曲，結合音樂與文學，如〈夢田〉。

1986
- 李宗盛出版個人創作集《生命中的精靈》，口語化的唱腔成為個人獨特的音樂型態。
- 李麗芬出版個人首張專輯《梳子與刮鬍刀》。

1987
- ICRT創辦以大專學生為主的歌曲創作比賽「青春之星」，提供國內音樂人口交流的管道。
- 蔡藍欽《這個世界》發行。
- 周華健發表《心的方向》，收有〈你是我心中的綠〉等受早期在民歌餐廳演唱影響，有民歌的影子。
- 張雨生為本屆木船民歌比賽優勝者。

1988
- 陳昇創作專輯《擁擠的樂團》發表，帶有城市民歌風格。陸續有《貪婪之歌》、《別讓我哭》、《風箏》等作品。
- 鄒海音獲第六屆木船民歌比賽優勝，同年入圍決賽的有林萬芳、陳傑洲、游鴻明、黃安、林志炫等。

1989
- 70年代的校園歌曲紛紛被翻唱。
- 金曲獎創辦。
- 羅大佑離台三年後出版專輯《愛人同志》。
- 王新蓮個人專輯《如果你不認識我》出版。

1990
- 馬兆駿個人專輯《心情‧七月》出版，收錄早期創作民歌，如〈七月涼山〉、〈散場電影〉、〈木棉道〉等再重新加以改編。
- 優客李林與萬芳為本屆木船民歌比賽優勝者。

1991
- 娃娃自丘丘合唱團後加盟滾石的首張個人國語專輯《大雨》出版，其後有《四季》、《隨風》等作品。
- 優客李林、南方二重唱等帶起一股城市民歌風潮。
- 滾石出版第四屆青春之星優勝創作專輯《脫掉制服》。
- 張震嶽獲得本屆木船民歌比賽優勝。

1993
- 早期民歌手李麗芬個人專輯《就這樣約定》，其後有《愛不釋手》等作品。

1994
- 滾石重新再版發行《木吉它全輯》，收錄了李宗盛踏入樂壇的第一首主唱歌曲〈雲霧〉、木吉它與鄭怡合唱〈橋〉、〈季節雨〉等。
- 李宗盛舉辦「十年回顧」演唱會，為國內首度以Unplugged音樂型式演出的演唱會。

1995
- 陳昇《恨情歌》專輯以Unplugged方式製作。
- 民歌20年回顧紀念演唱會「唱過一個時代」在國父紀念館舉行。
- 滾石文化發行民歌經典樂譜《微風往事》、《忘了我是誰》、《為何夢見他》、《拜訪春天》等四本。
- 滾石唱片發行《滾石金韻民歌百大精選》系列專輯。

（參考資料：維基百科）

CONTENTS 目錄

歸

演唱 / 李建復　詞 / 李臺元　曲 / 李臺元
OP：Rock Music Publishing Co.,Ltd

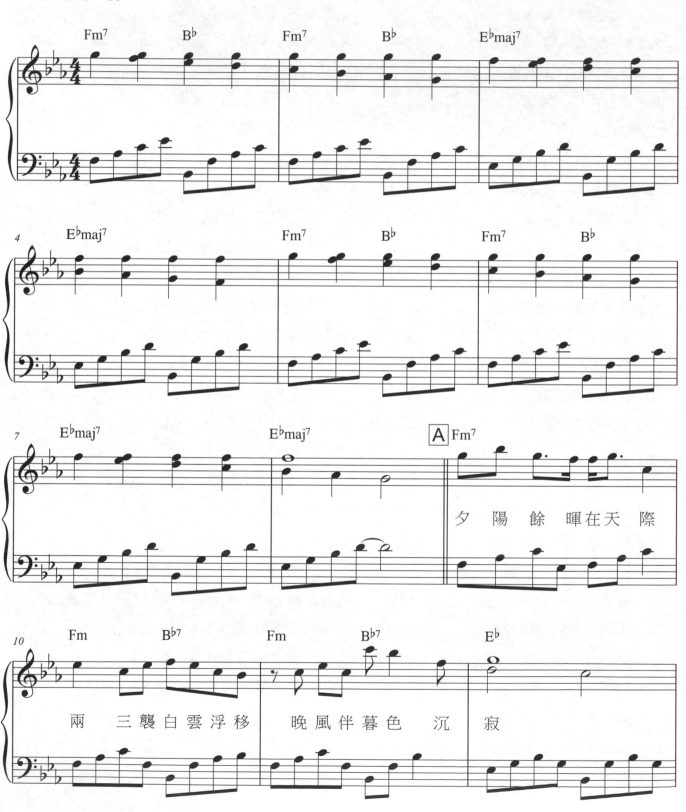

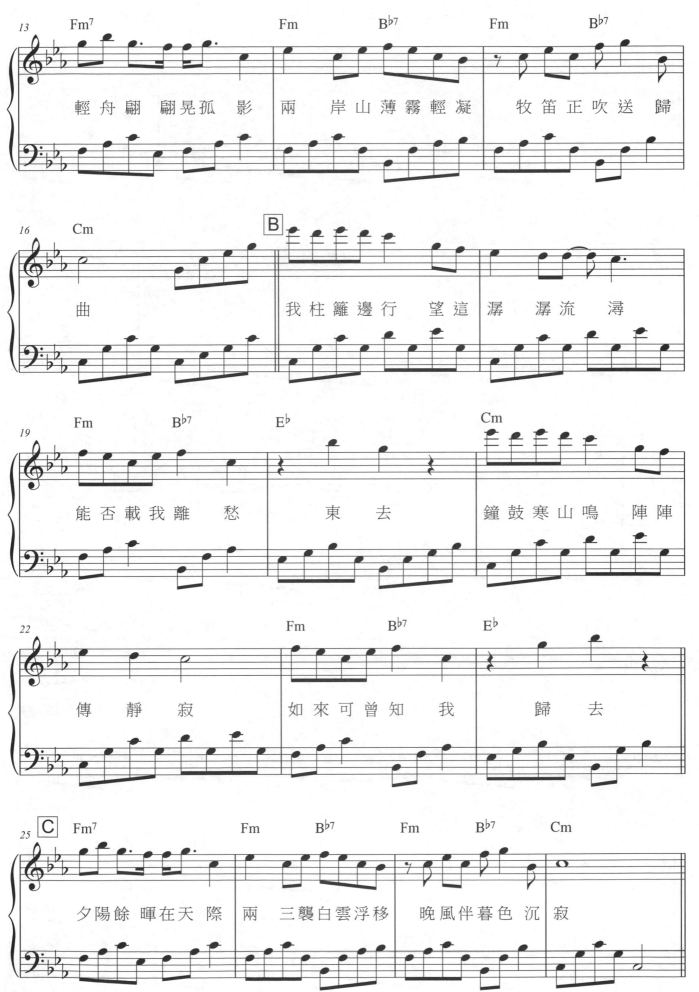

輕 舟 翩 翩 晃 孤 影 兩 岸 山 薄 霧 輕 凝 牧 笛 正 吹 送 歸

曲 我 柱 籬 邊 行 望 這 潺 潺 流 濤

能 否 載 我 離 愁 東 去 鐘 鼓 寒 山 鳴 陣 陣

傳 靜 寂 如 來 可 曾 知 我 歸 去

夕 陽 餘 暉 在 天 際 兩 三 襲 白 雲 浮 移 晚 風 伴 暮 色 沉 寂

7

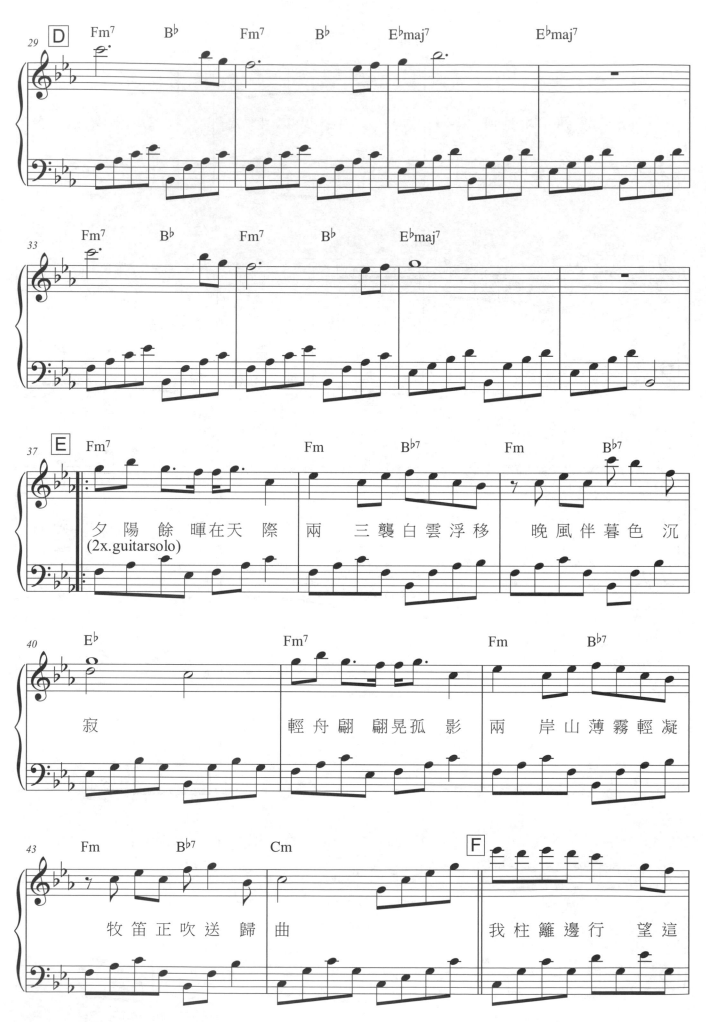

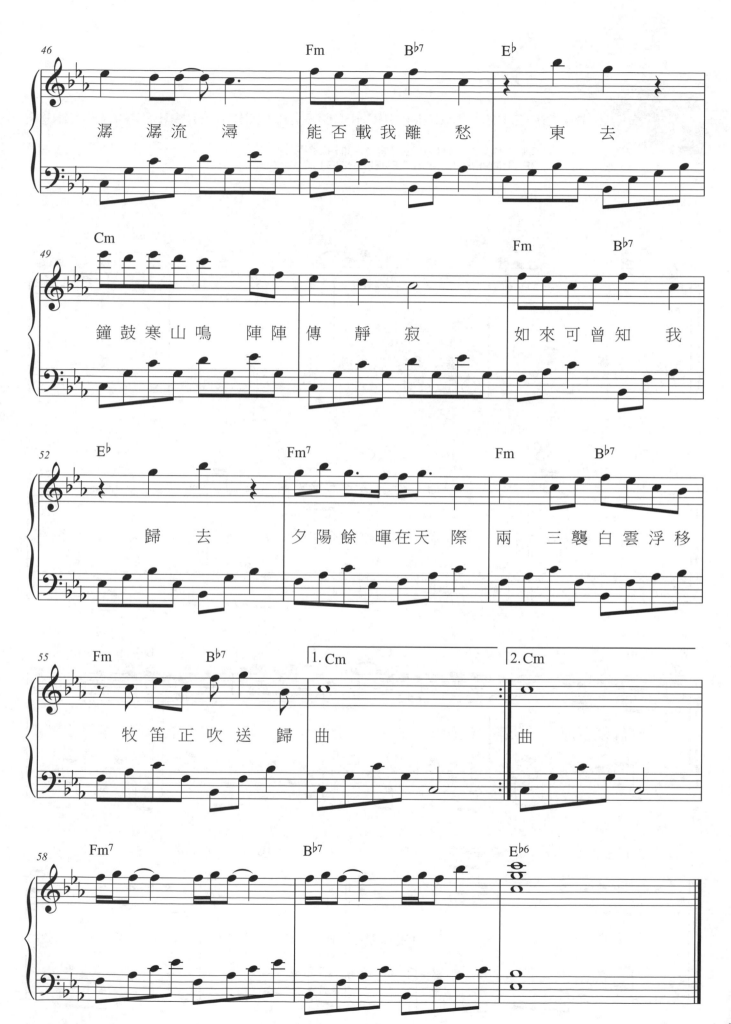

潺 潺 流 淙　能 否 載 我 離 愁　東 去

鐘 鼓 寒 山 鳴 陣 陣 傳 靜 寂　如 來 可 曾 知 我

歸 去　夕 陽 餘 暉 在 天 際　兩 三 襲 白 雲 浮 移

牧 笛 正 吹 送 歸 曲　曲

愫

演唱 / 鄧妙華．孫建平　詞 / 靈漪　曲 / 孫建平
OP：UNIVERSAL MUSIC PUBLISHING LTD

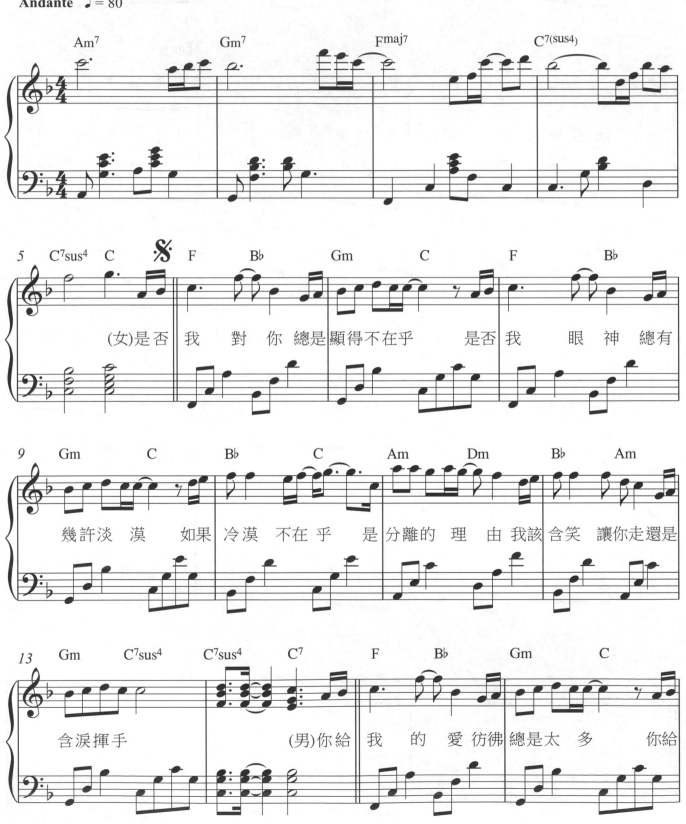

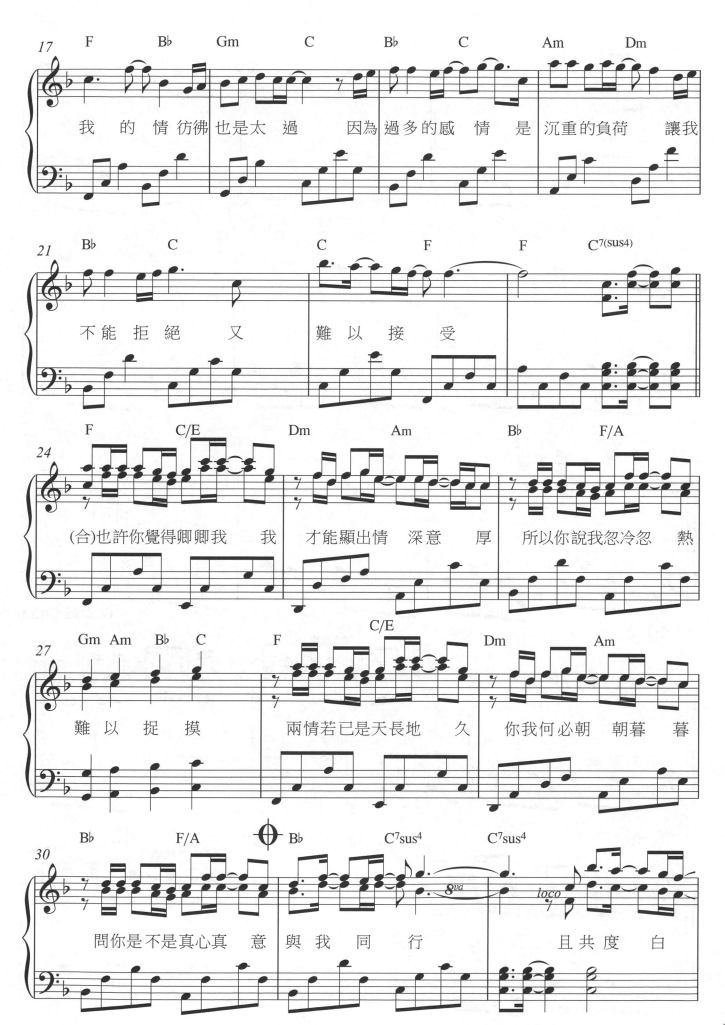

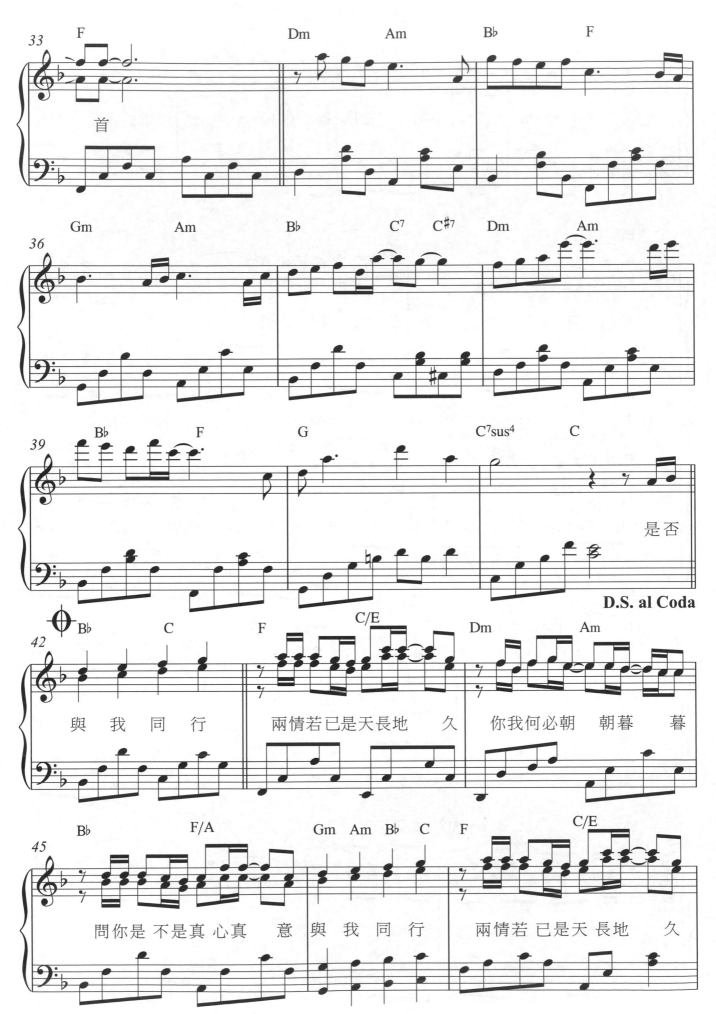

D.S. al Coda

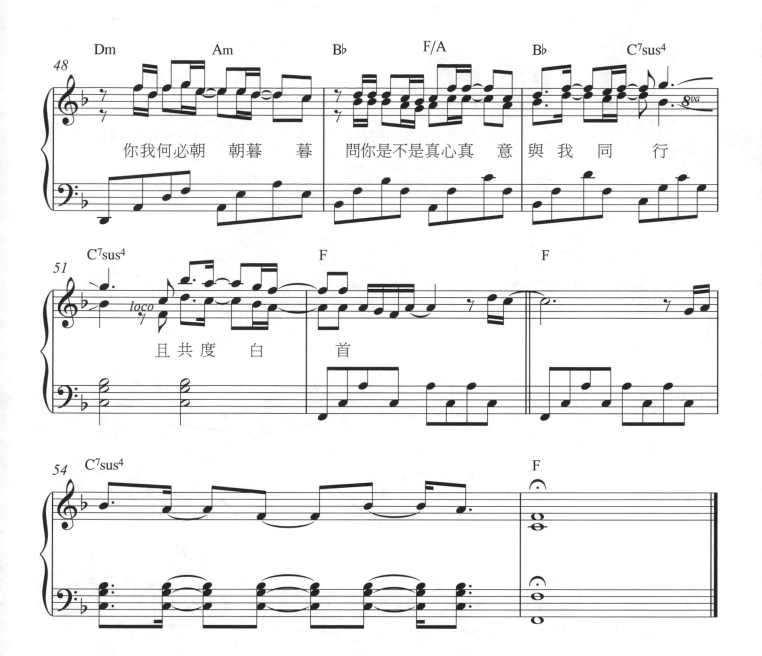

你我何必朝　朝暮　暮　　問你是不是真心真　意　與我同　行

且共度　白　首

廟會

演唱／王夢麟　詞／賴西安　曲／陳輝雄
OP：Rock Music Publishing Co.,Ltd

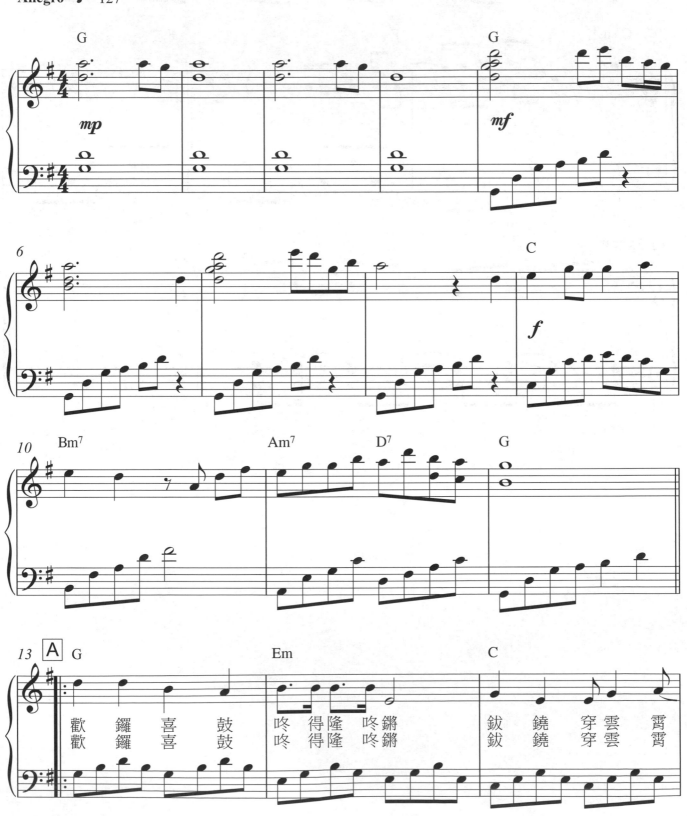

14

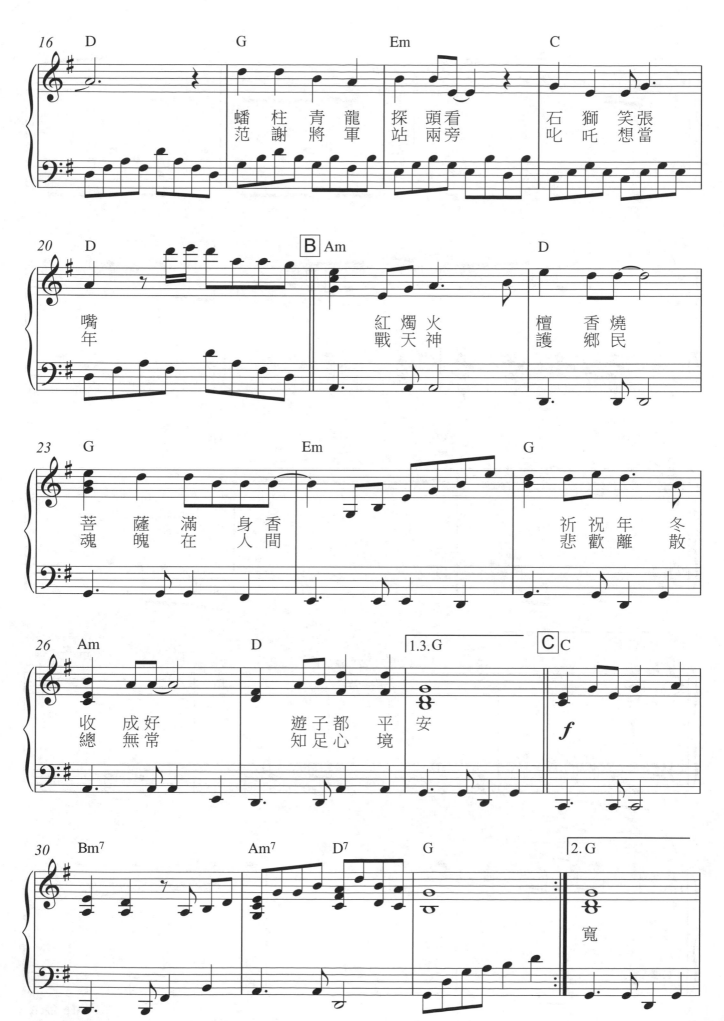

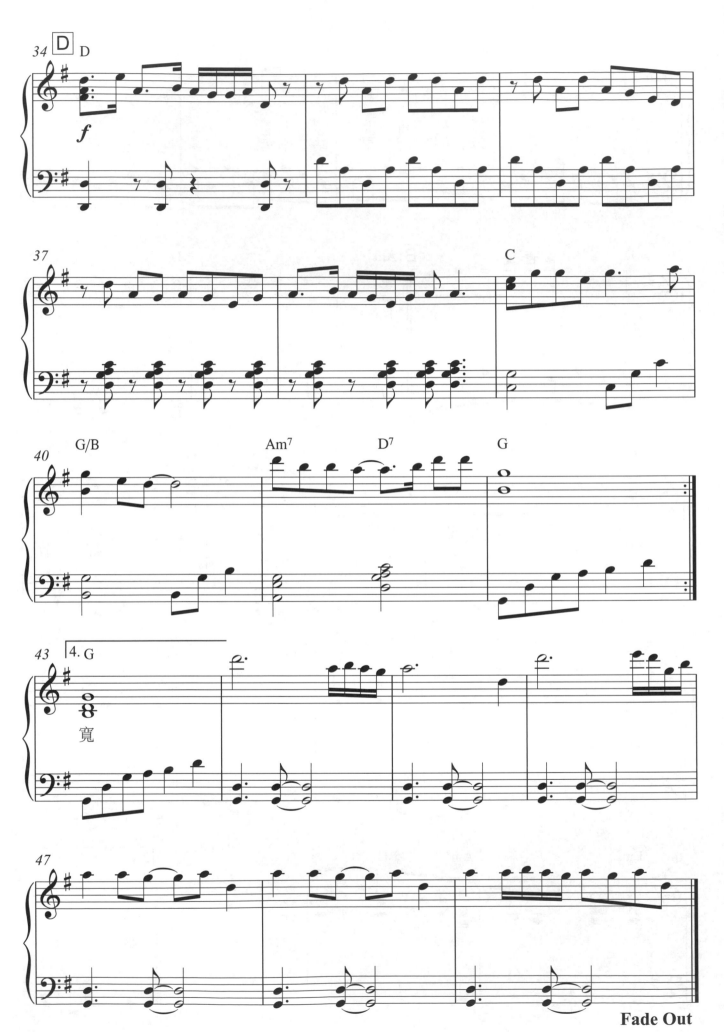

Fade Out

聽泉

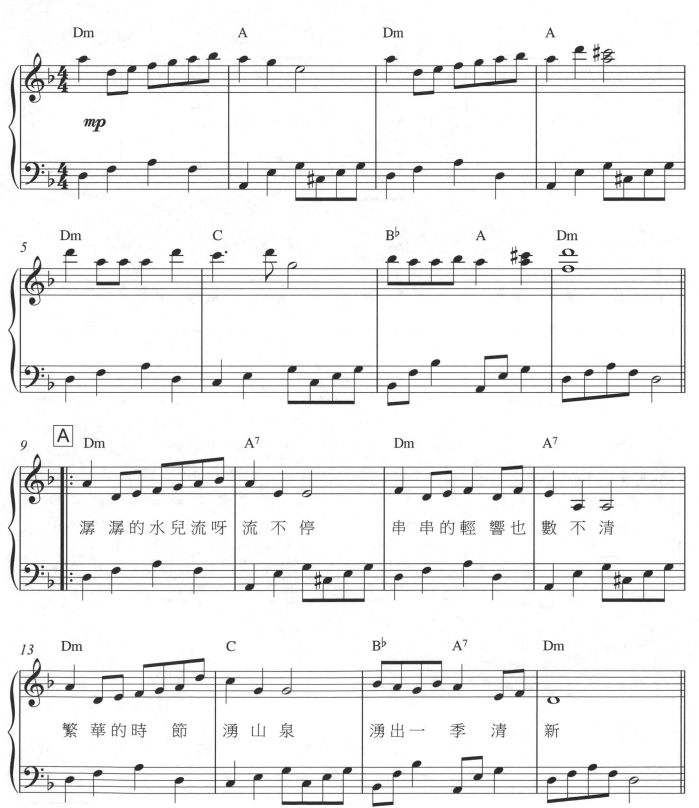

演唱／楊芳儀・徐曉菁　詞／陳雲山　曲／陳雲山
OP：Rock Music Publishing Co.,Ltd

潺 潺 的 水 兒 流 呀 流 不 停　串 串 的 輕 響 也 數 不 清

繁 華 的 時 節 湧 山 泉　湧 出 一 季 清 新

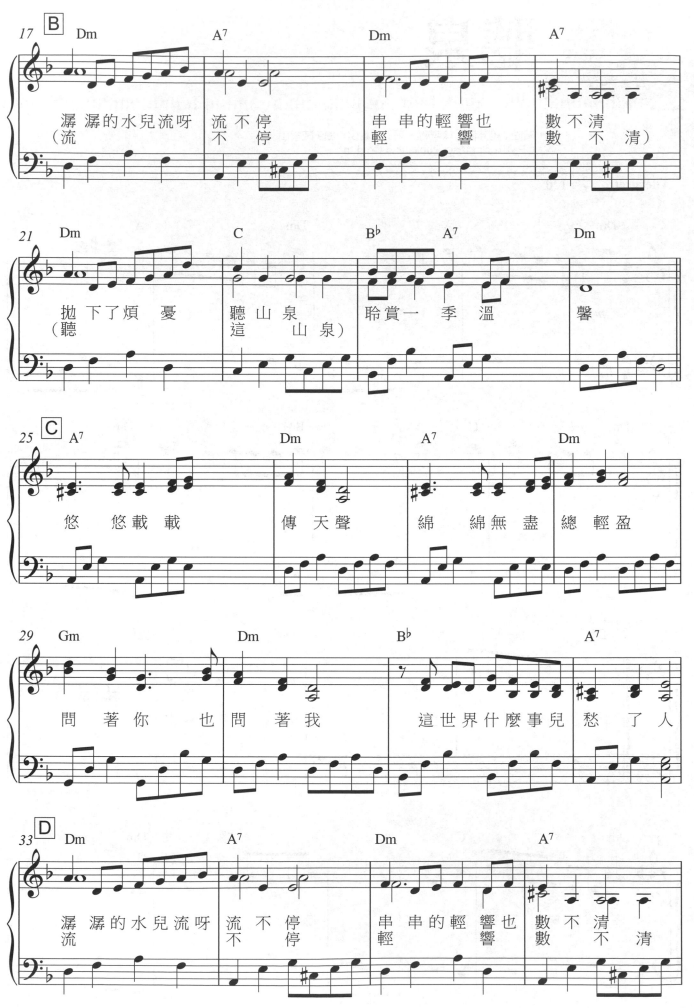

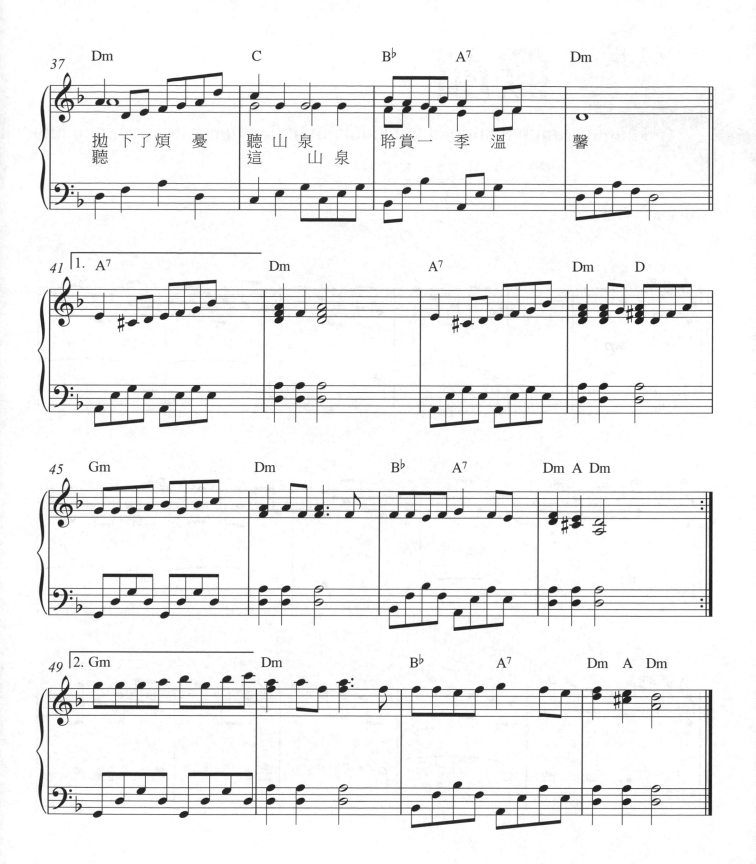

拋 下了煩 憂　聽 山 泉　聆賞一 季 溫　　馨
聽　　　　這　　山 泉

歡顏

演唱 / 齊豫　詞 / 沈呂百　曲 / 李泰祥
OP：Rock Music Publishing Co.,Ltd

Allegro ♩ = 127

答 啦

D.S. al Coda

秋蟬

演唱 / 楊芳儀 · 徐曉菁　詞 / 李子恆　曲 / 李子恆
OP：Rock Music Publishing Co.,Ltd

Allergretto　♩ = 120

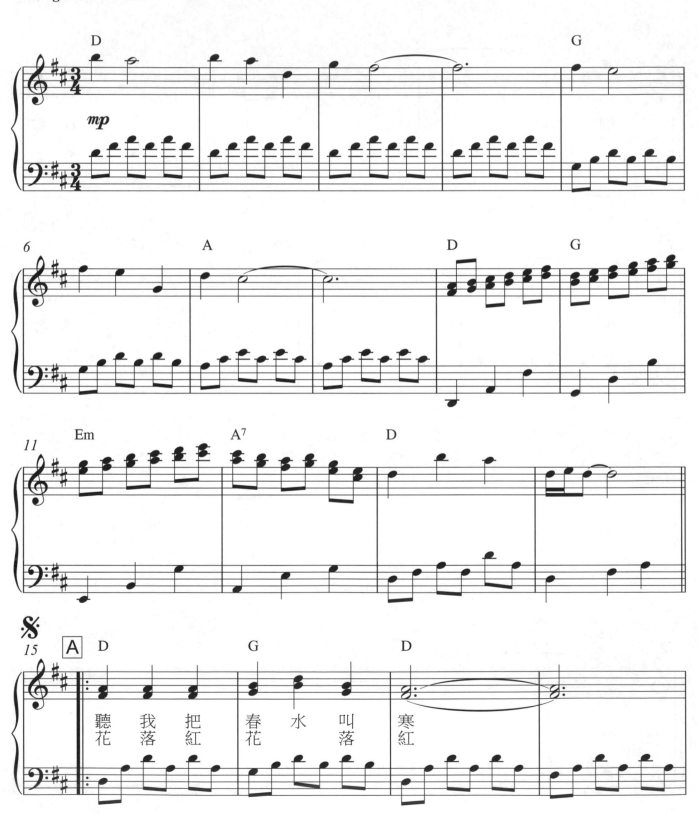

聽　我　把　春　水　叫　落　寒　紅
花　落　把　花　叫　落　紅

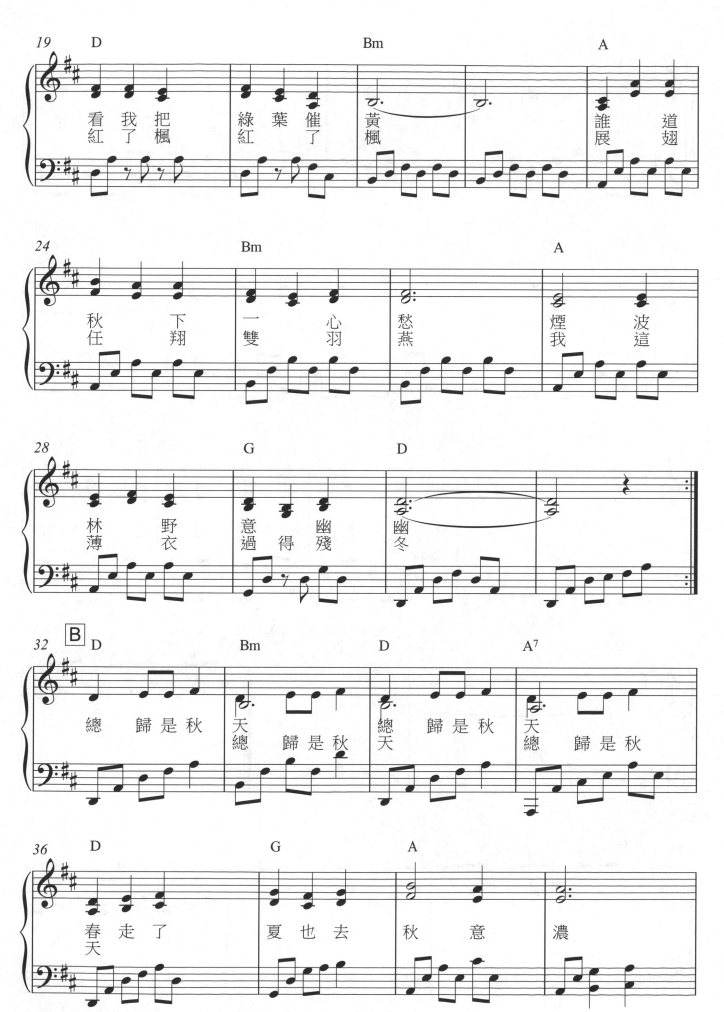

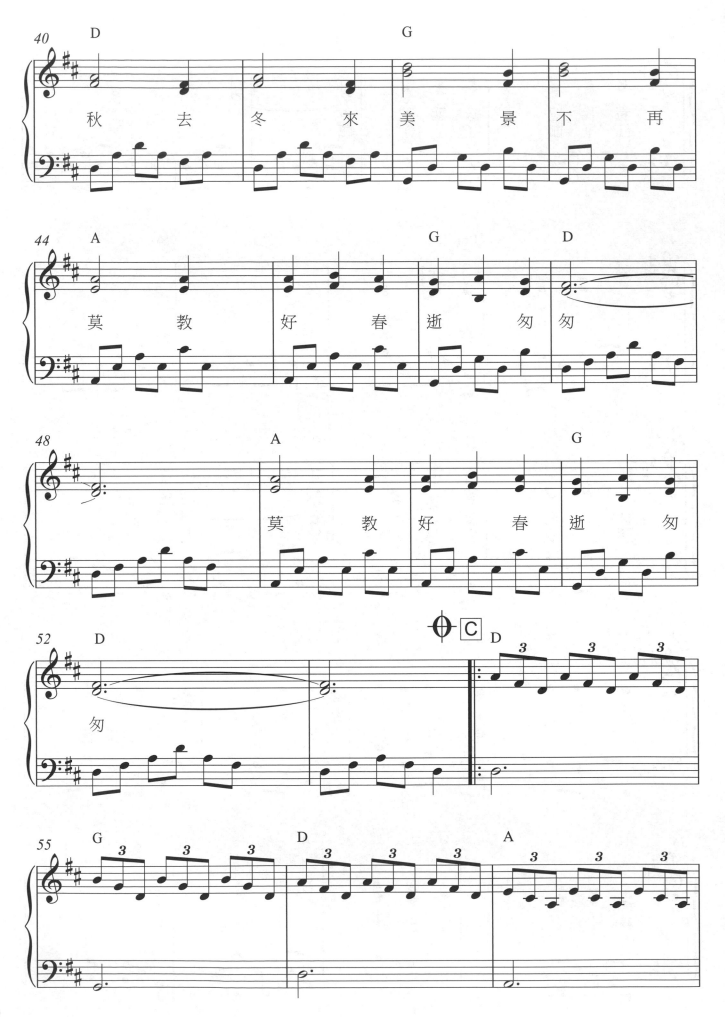

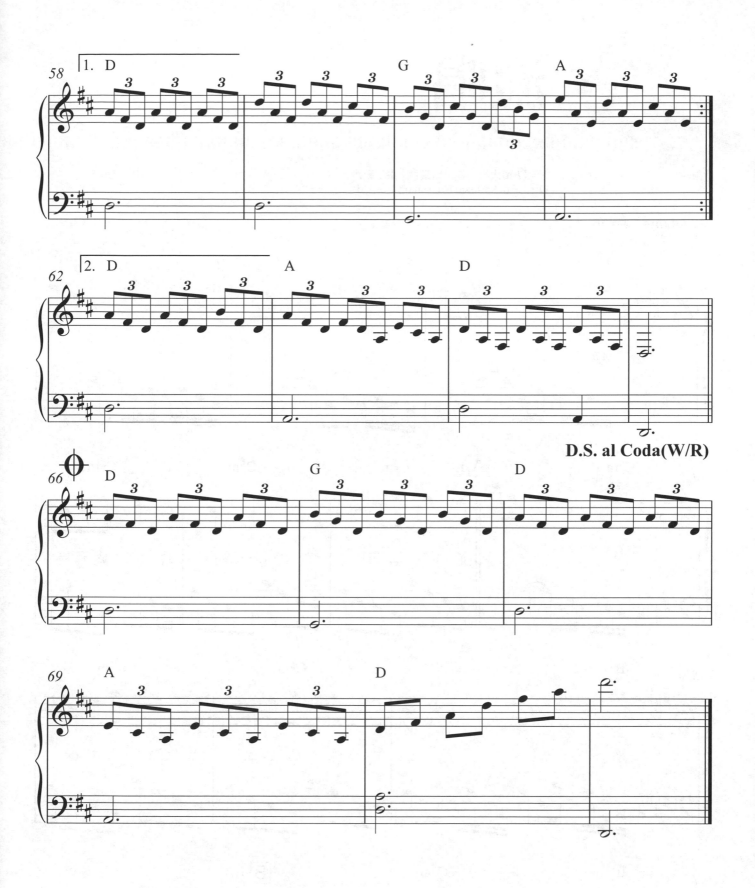

D.S. al Coda(W/R)

漁唱

演唱 / 黃大城　詞 / 靳鐵章　曲 / 靳鐵章
OP：Rock Music Publishing Co.,Ltd

Andante ♩ = 70

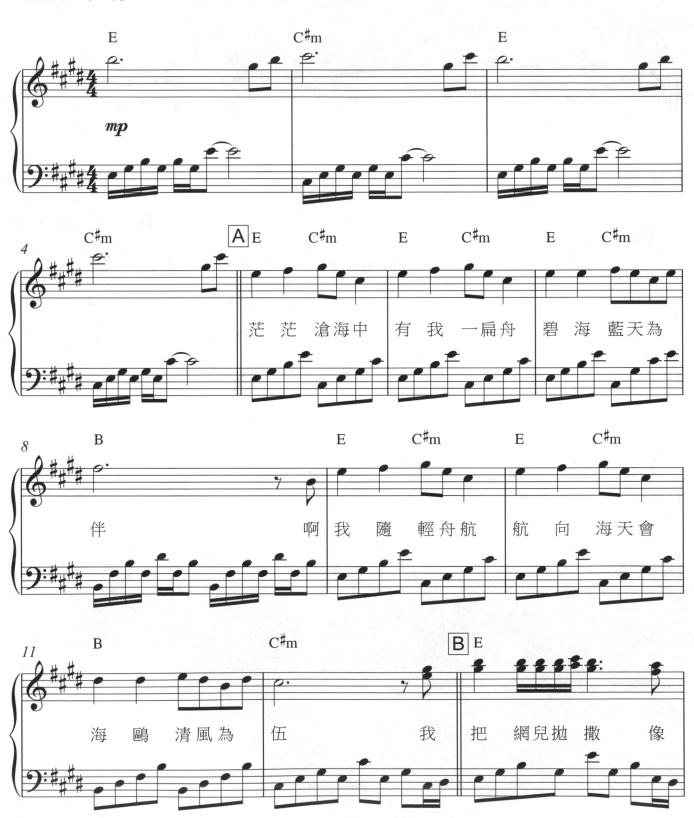

茫 茫 滄海中　有我 一扁舟　碧 海 藍天為

伴　　　啊 我 隨 輕舟航　航 向 海天會

海 鷗 清風為　伍　　　我 把 網兒拋撒　像

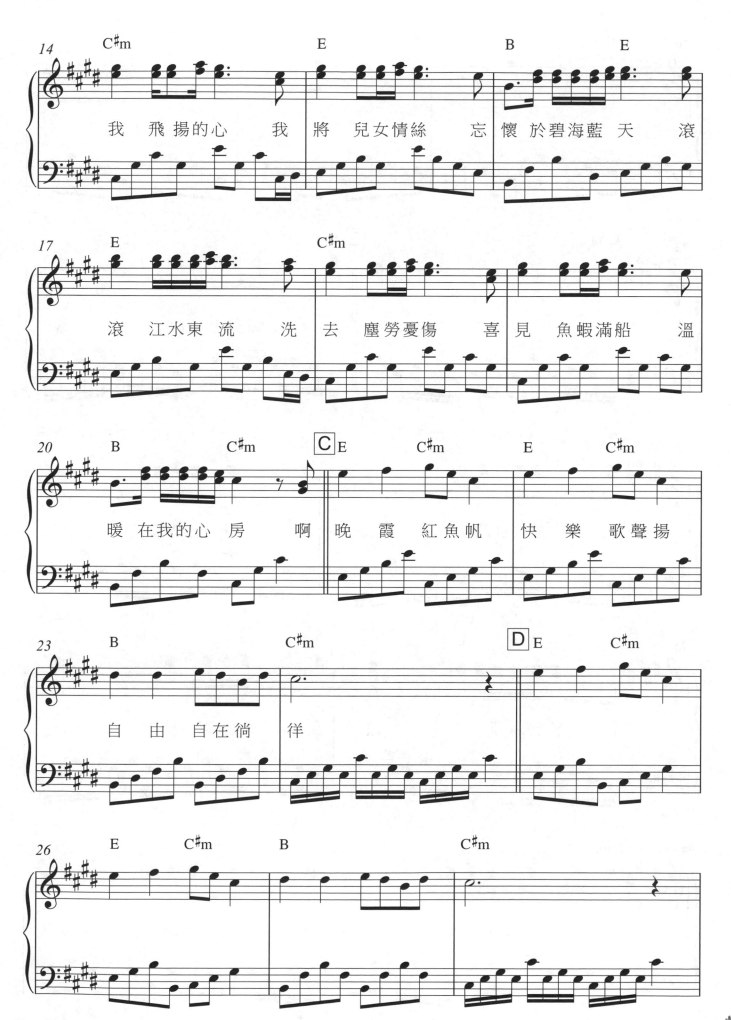

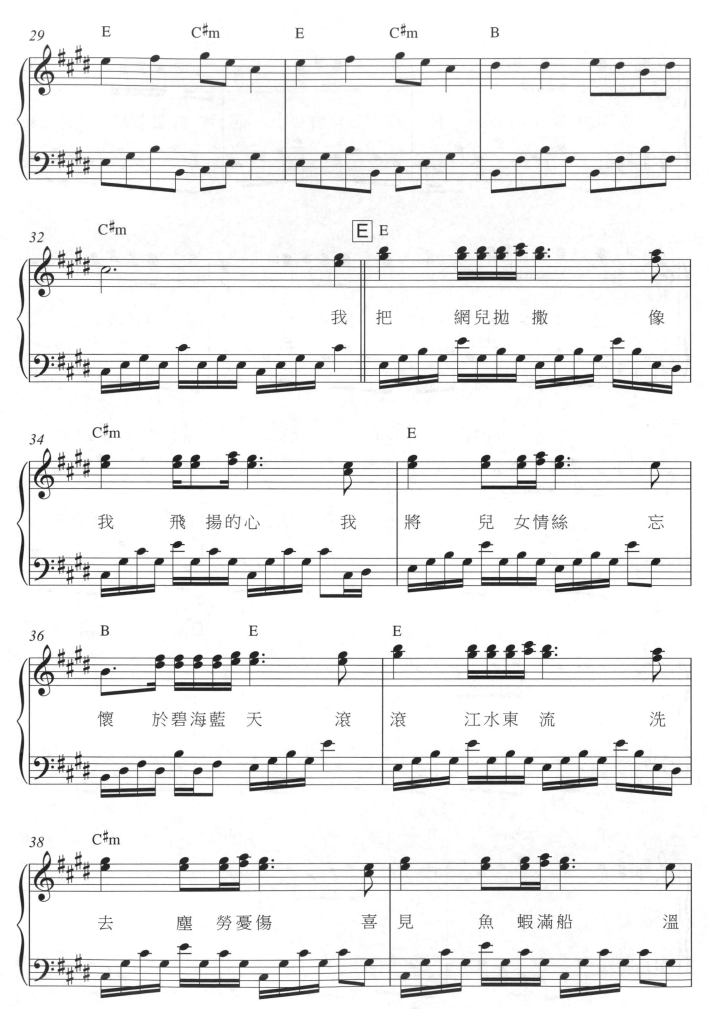

我 把 網兒拋 撒 像

我 飛揚的心 我 將 兒女情絲 忘

懷 於碧海藍 天 滾 滾 江水東 流 洗

去 塵勞憂傷 喜見 魚蝦滿船 溫

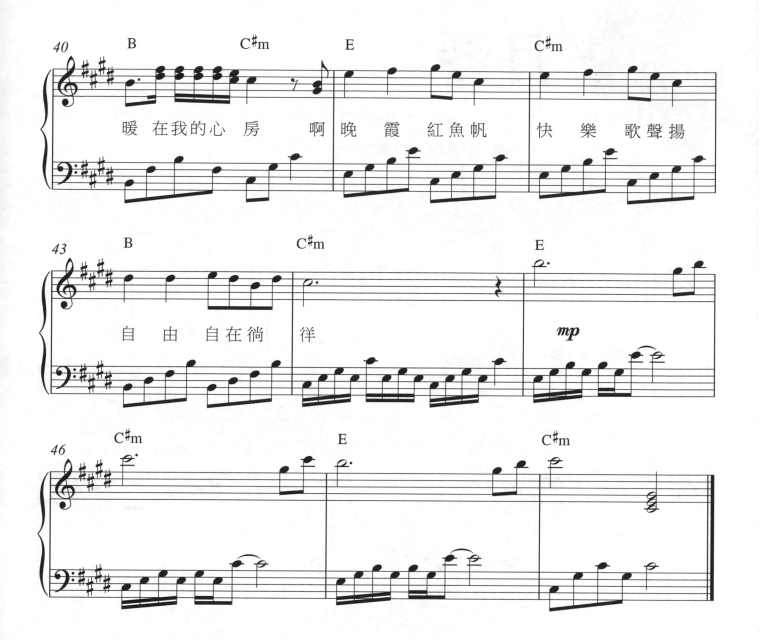

暖 在我的心 房 啊 晚 霞 紅魚帆 快 樂 歌聲揚

自 由 自在徜 祥

月琴

演唱 / 鄭怡　詞 / 賴西安　曲 / 蘇來
OP：Rock Music Publishing Co.,Ltd

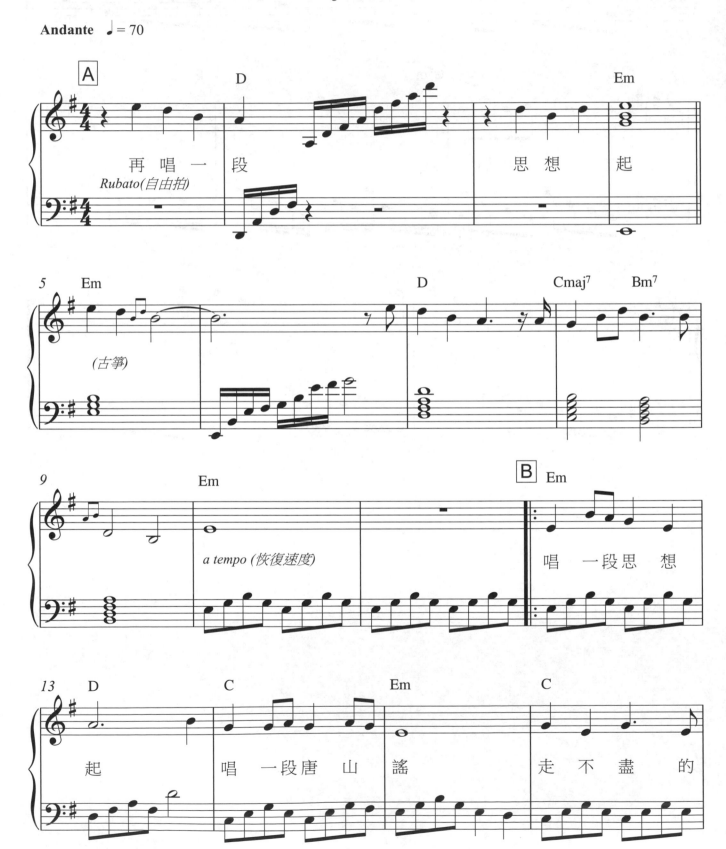

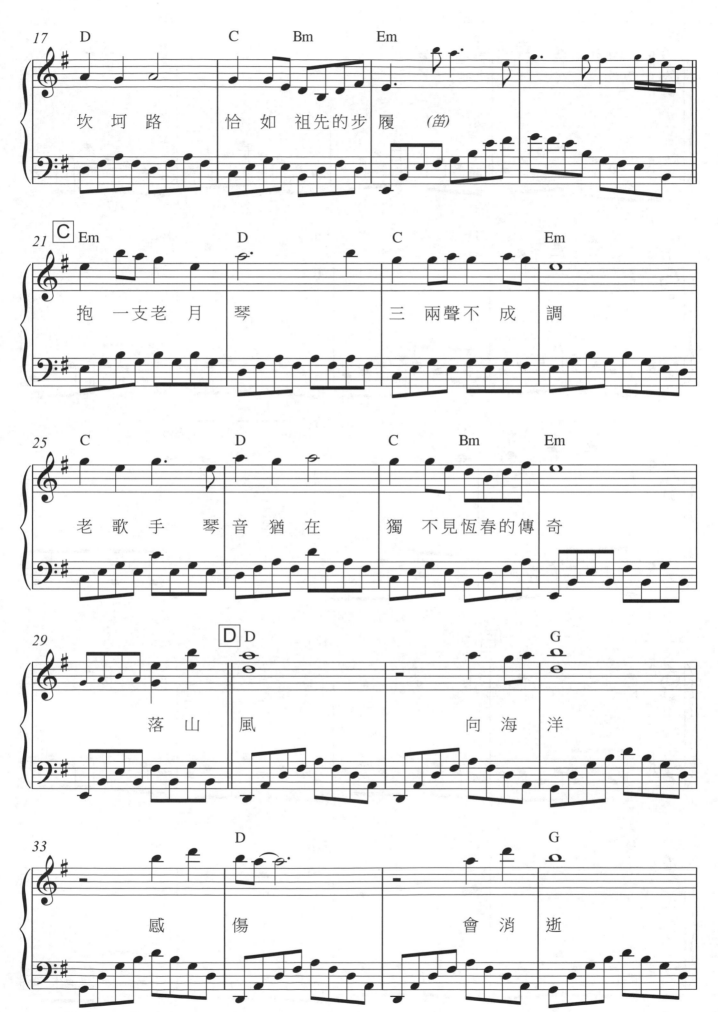

坎坷路　恰如　祖先的步履 *(笛)*

抱　一支老月　琴　　三　兩聲不　成　調

老歌手琴音猶在　獨　不見恆春的傳奇

落　山　風　　向　海　洋

感　傷　　會　消　逝

33

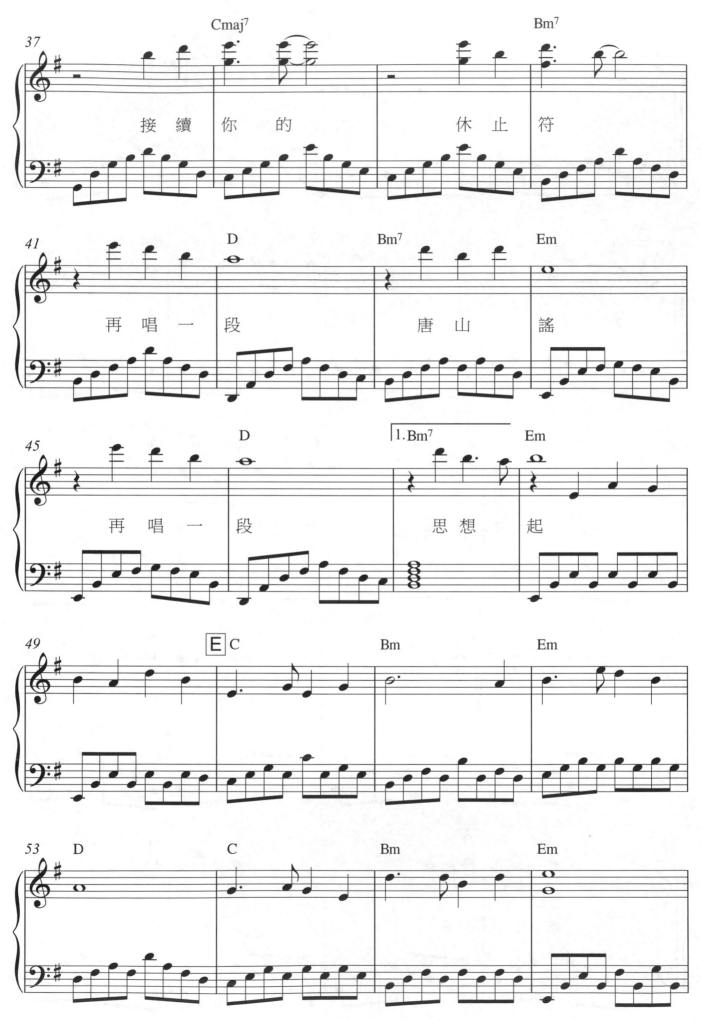

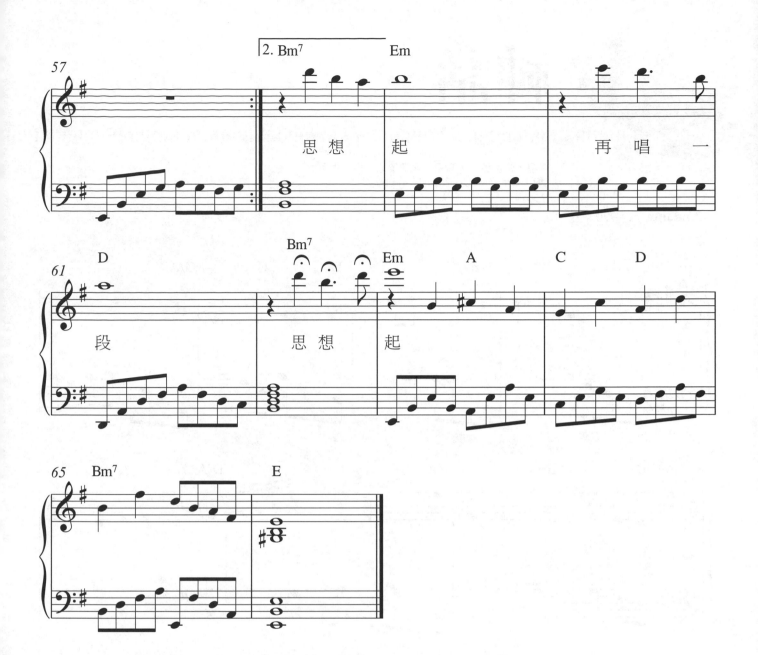

思想 起　　　再 唱 一

段　　　思 想 起

神話

演唱 / 羅吉鎮・李碧華　詞 / 瓊瑤　曲 / 古月
OP：Great Music Publishing Ltd.

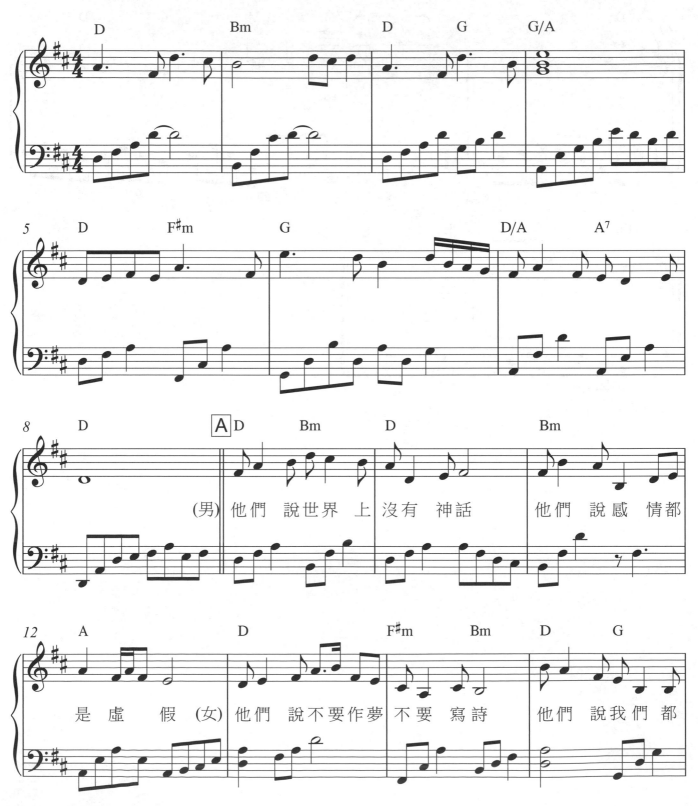

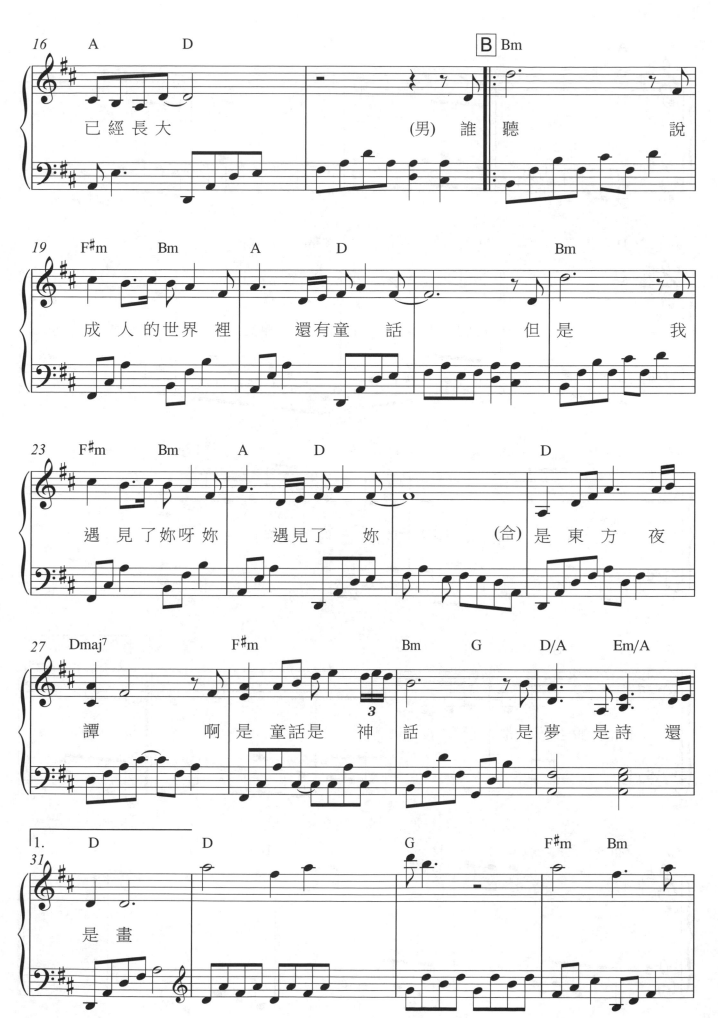

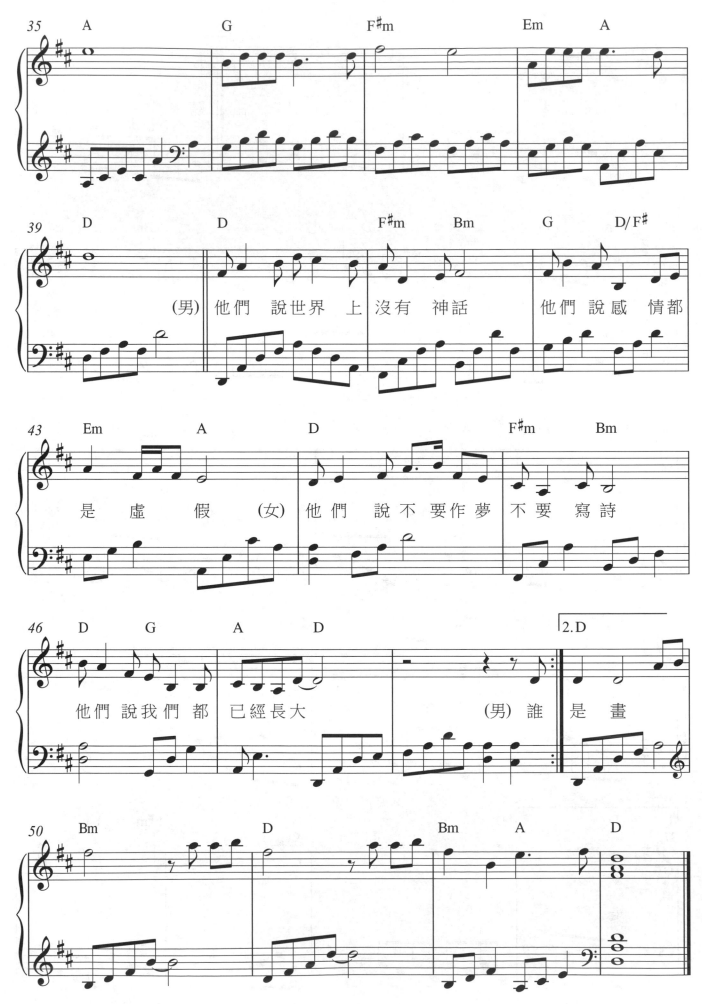

(男) 他們 說世界 上 沒有 神話　　他們 說感 情都

是 虛 假　　(女) 他們 說不 要 作夢 不要 寫詩

他們 說我們 都 已經 長大　　　　　　(男) 誰 是 畫

偶然

演唱／銀霞　詞／劉家昌　曲／劉家昌
OP：UNIVERSAL MUSIC PUBLISHING LTD

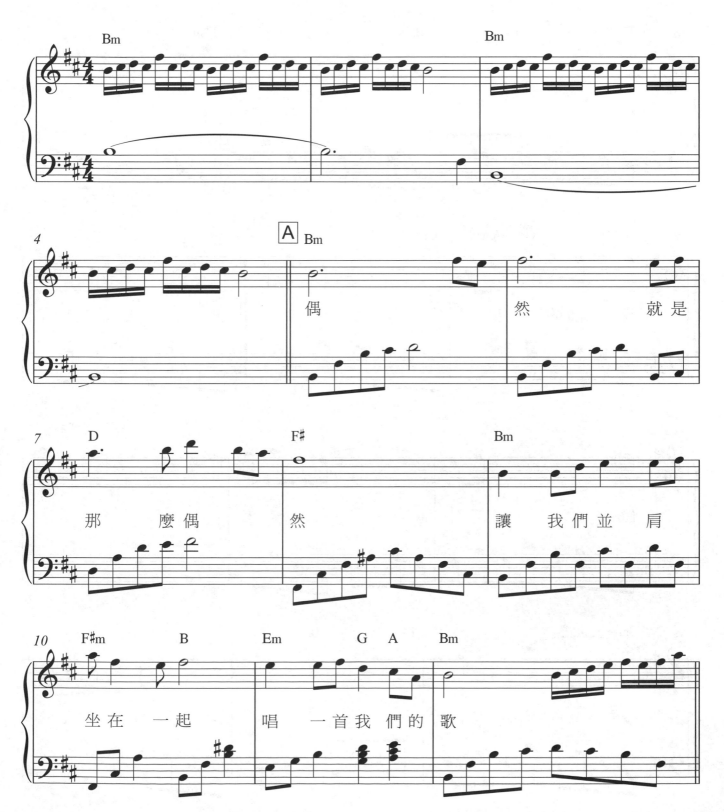

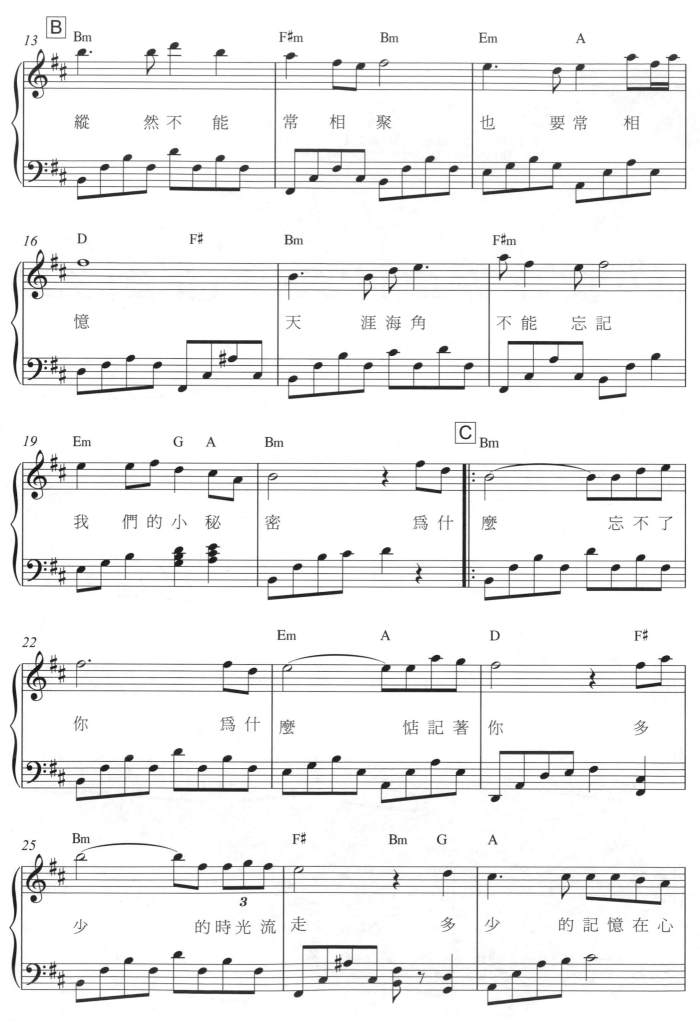

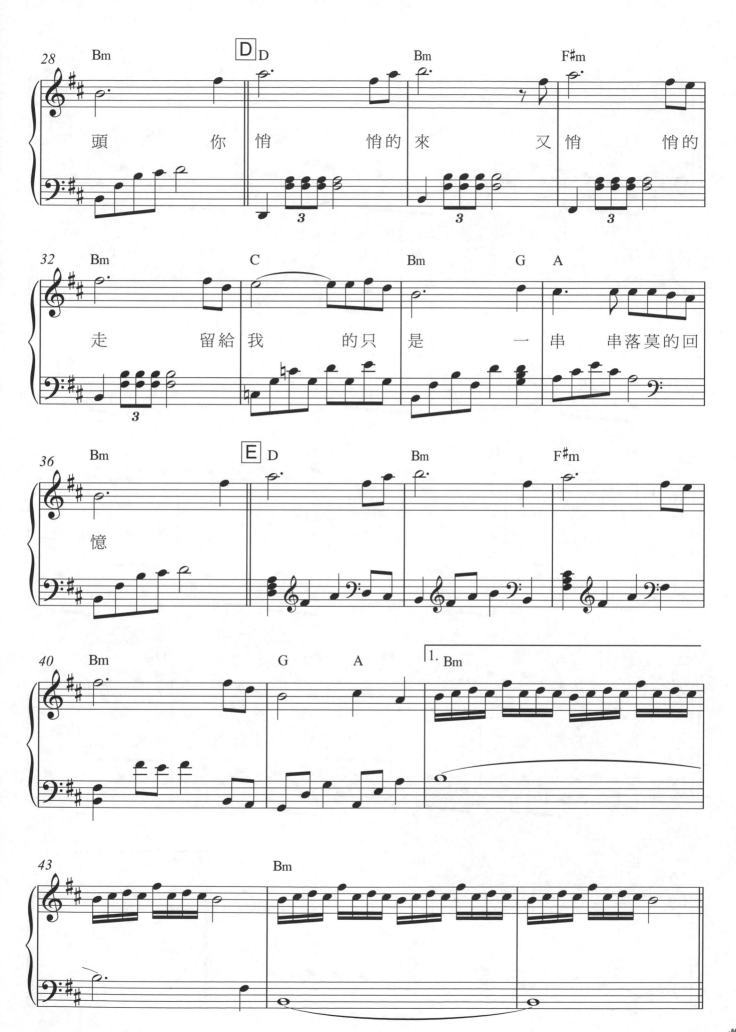

頭 你悄 悄的來 又悄 悄的

走 留給我 的只 是 一串 串落莫的回

憶

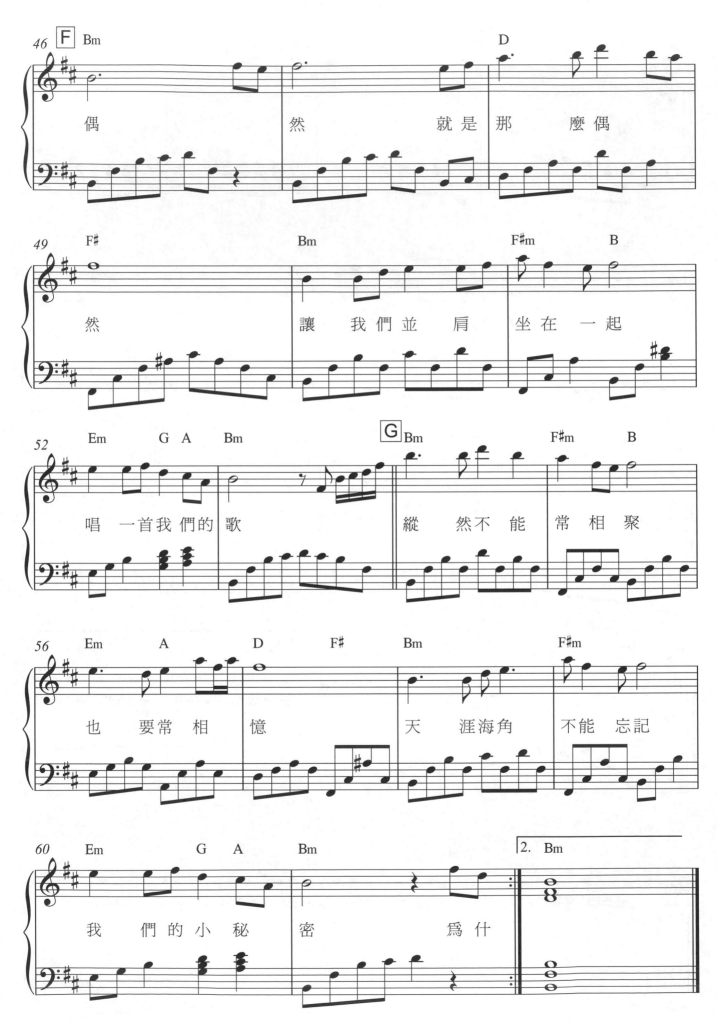

如果

演唱 / 劉藍溪　詞 / 施碧梧　曲 / 邰肇玫
OP：Rock Music Publishing Co.,Ltd

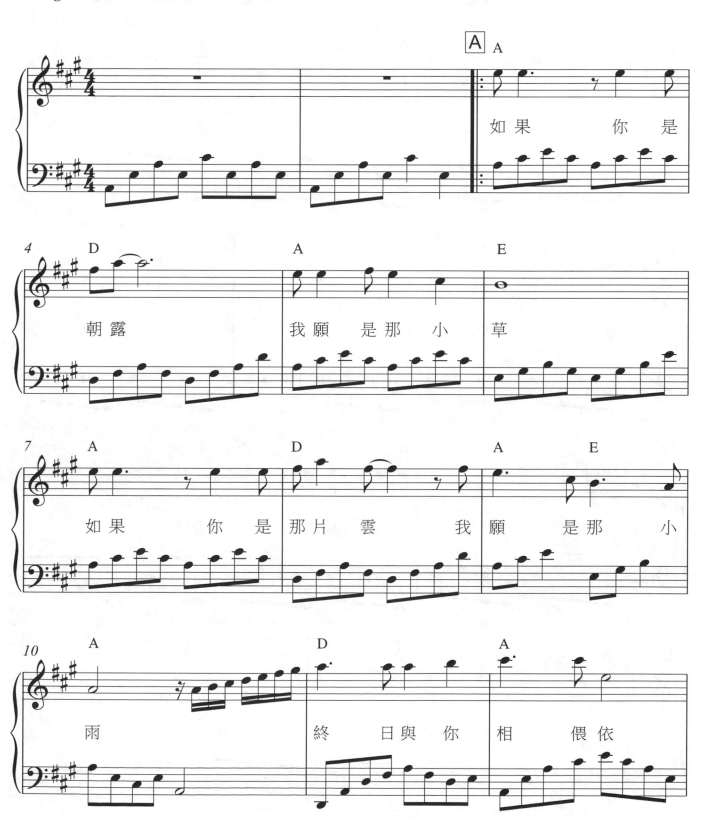

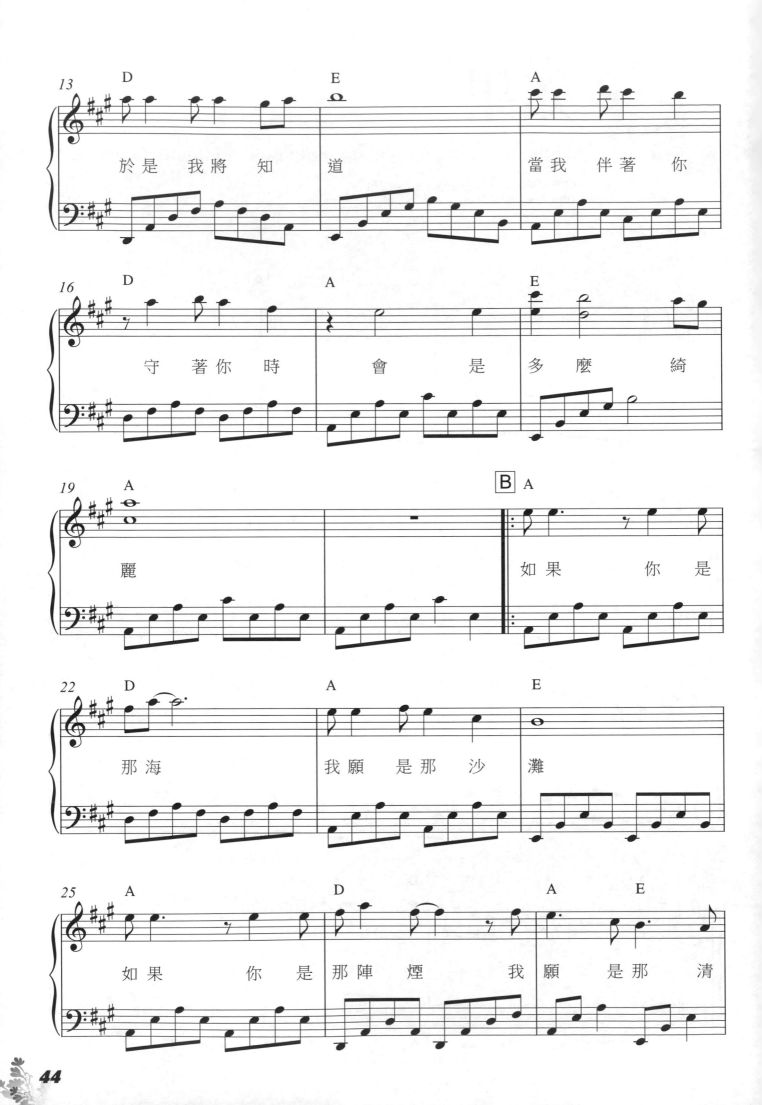

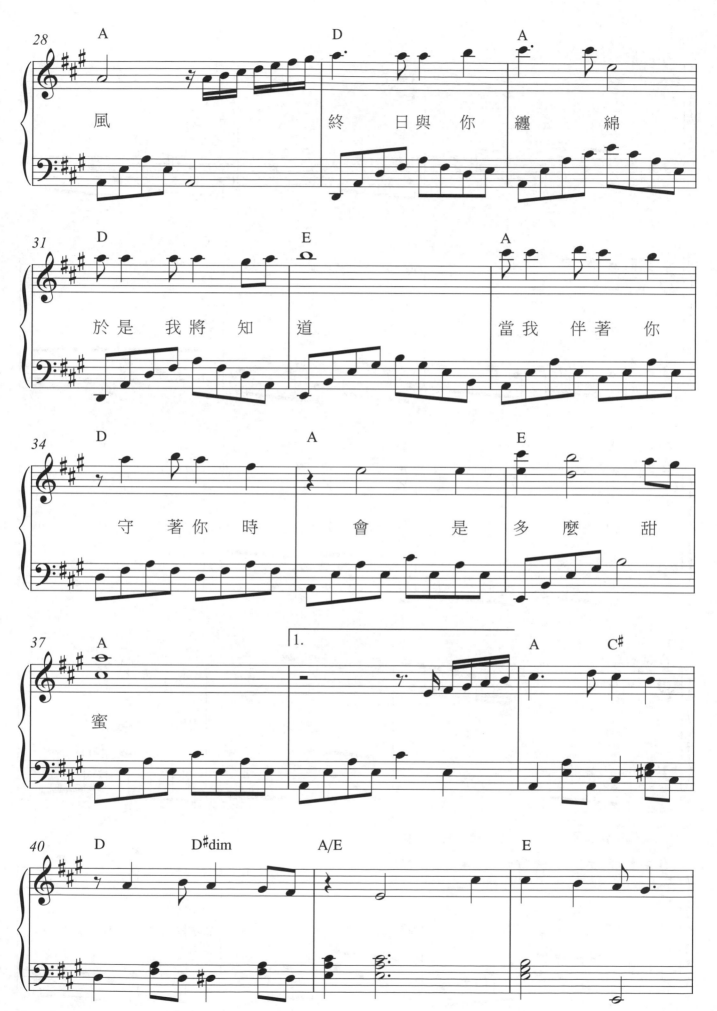

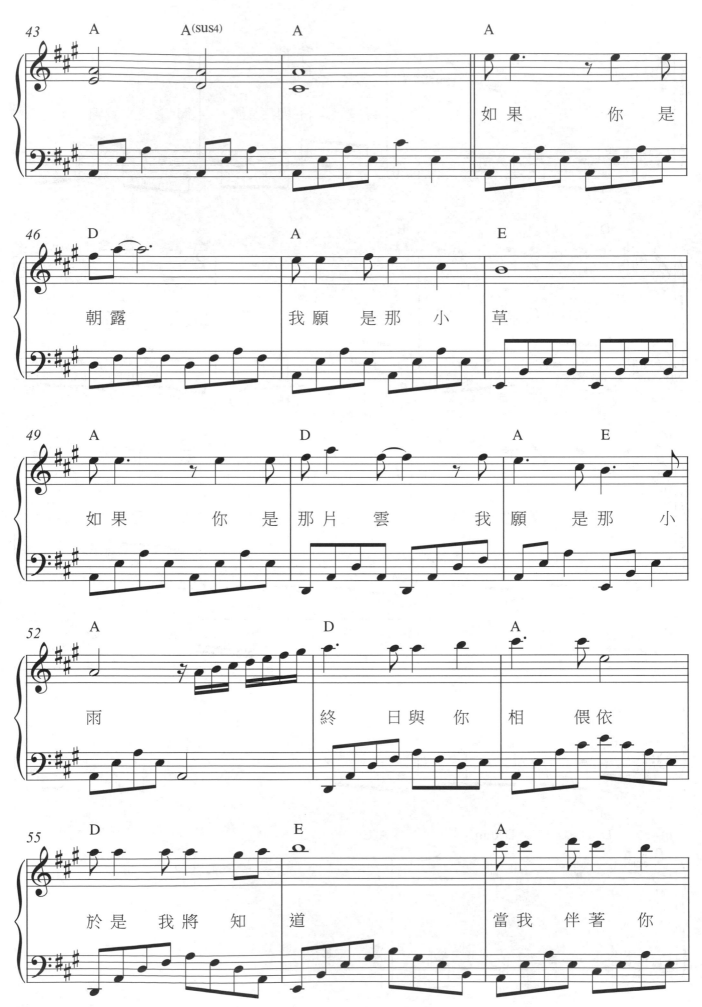

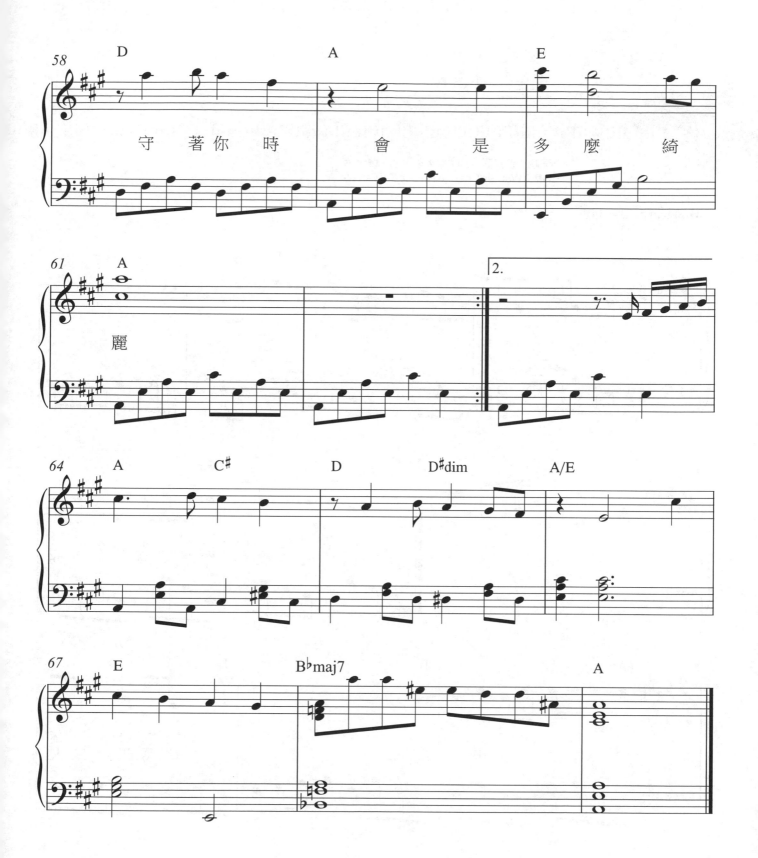

守 著 你 時　　會 是 多 麼 綺

麗

童年

演唱 / 張艾嘉　詞 / 羅大佑　曲 / 羅大佑
OP：Warner/Chappell Music Taiwan Ltd.

Moderato ♩ = 116

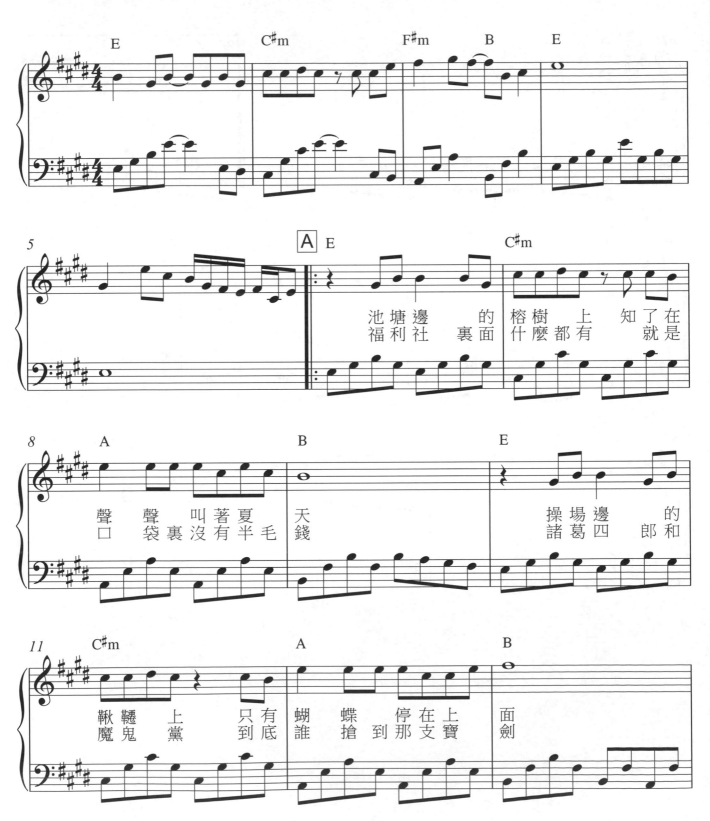

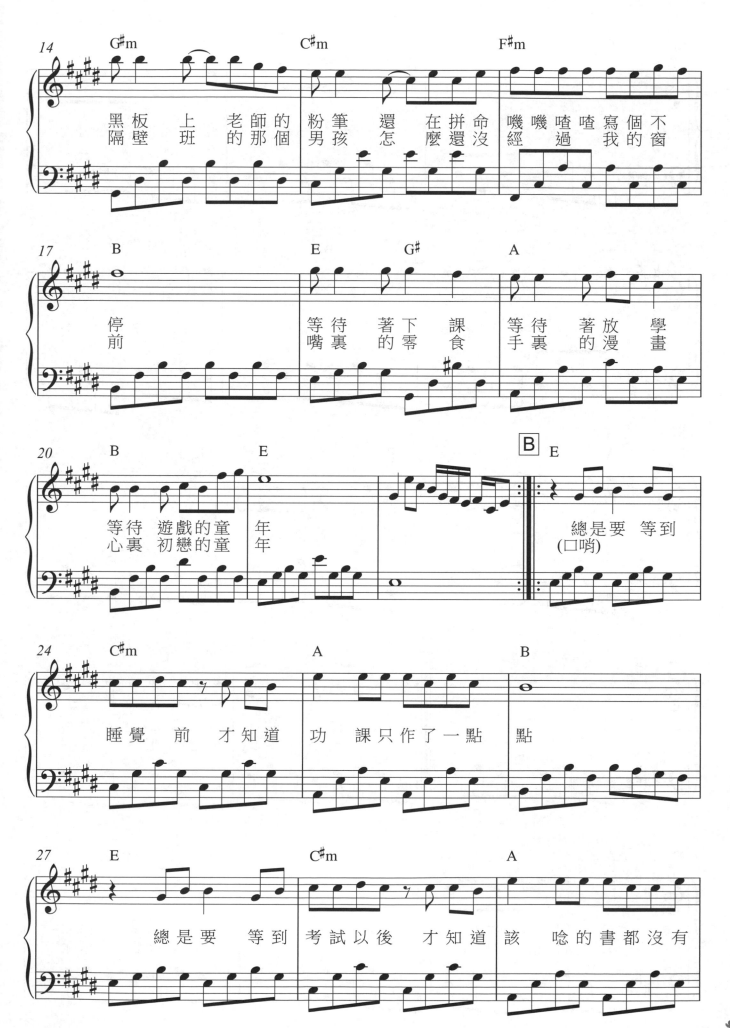

49

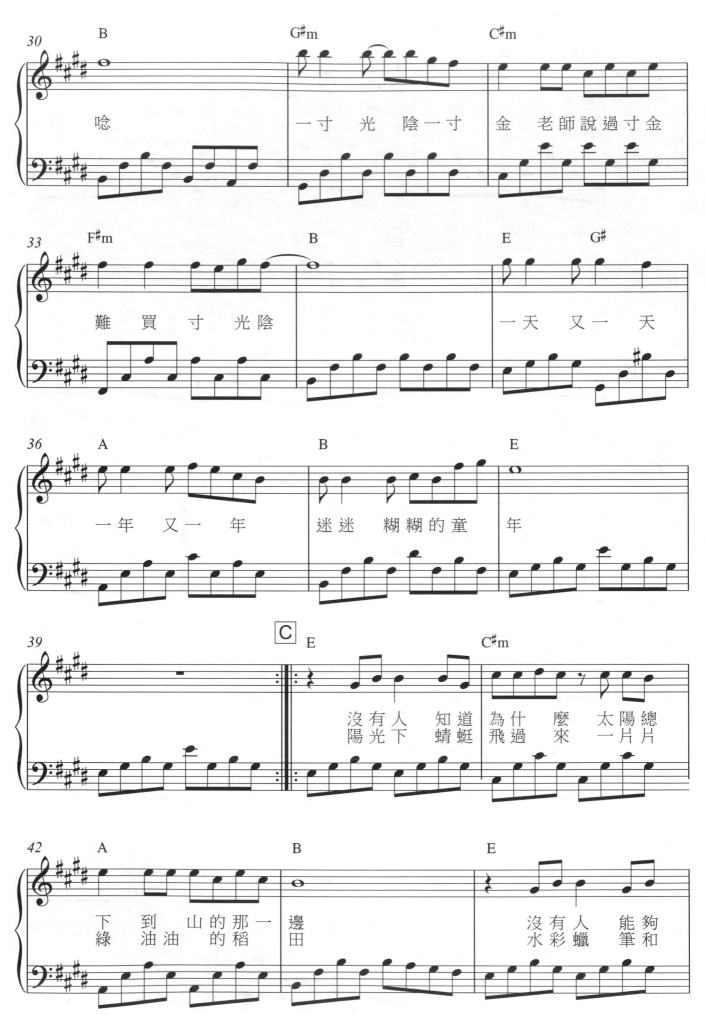

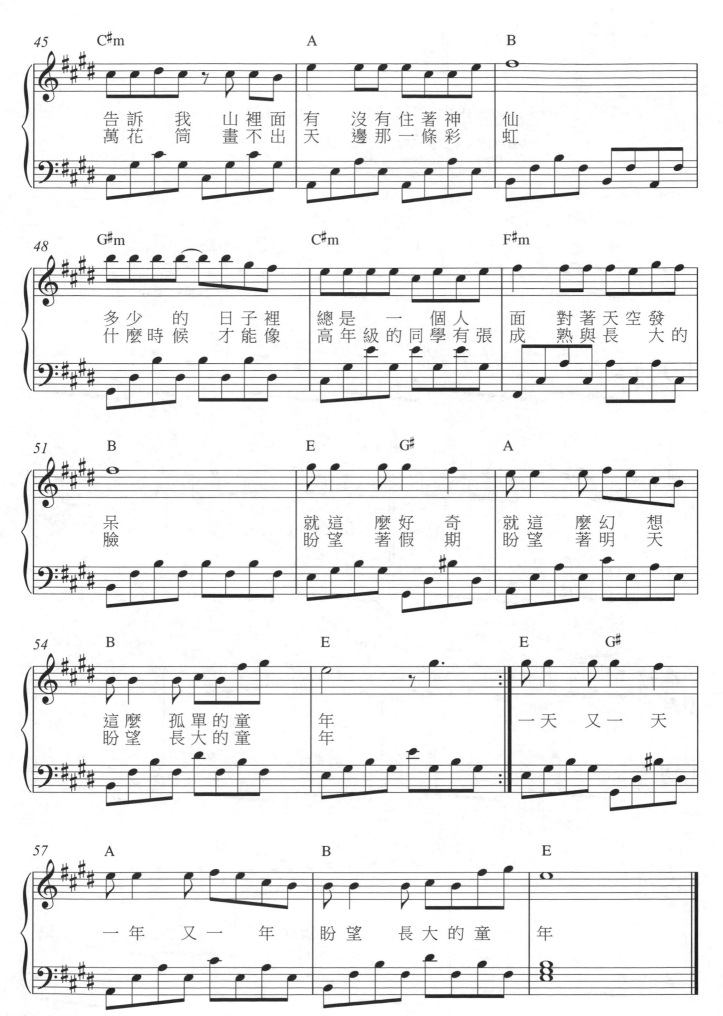

夢田

演唱／齊豫・潘越雲　詞／三毛　曲／翁孝良
OP：Great Music Publishing Ltd.
　　Rock Music Publishing Co., Ltd

風　　　　　　　　　(潘)用它來種什麼　　　用它來種什麼

種桃種李　種春風　　　　　開盡梨花

春又來

開盡梨花

春又來

來

那 是 我 心 裡 一 畝 一 畝

田

那 是 我 心 裡 一 個 不 醒 的

夢

抉擇

演唱／蔡琴　詞／梁弘志　曲／梁弘志
OP：喜瑪拉雅音樂事業股份有限公司　SP：可登音樂經紀有限公司

Andantino ♩ = 75

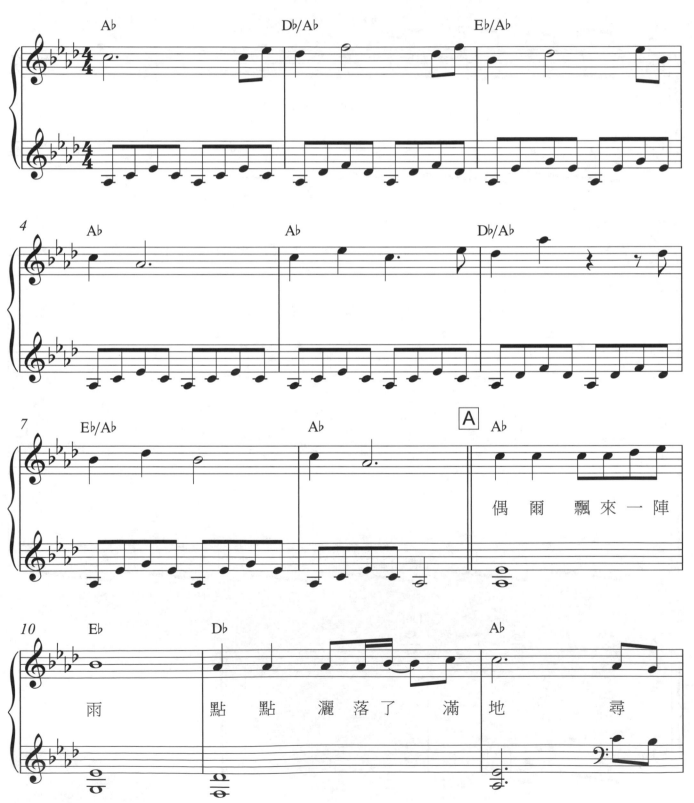

偶爾 飄來一陣

雨　　　點點 灑落了 滿地 尋

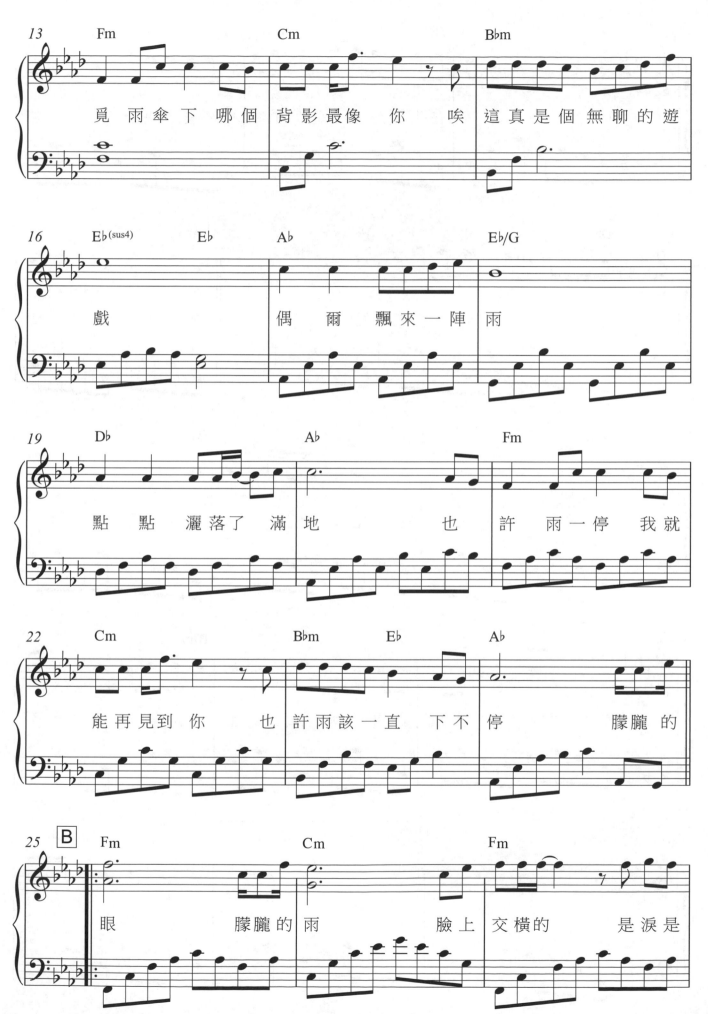

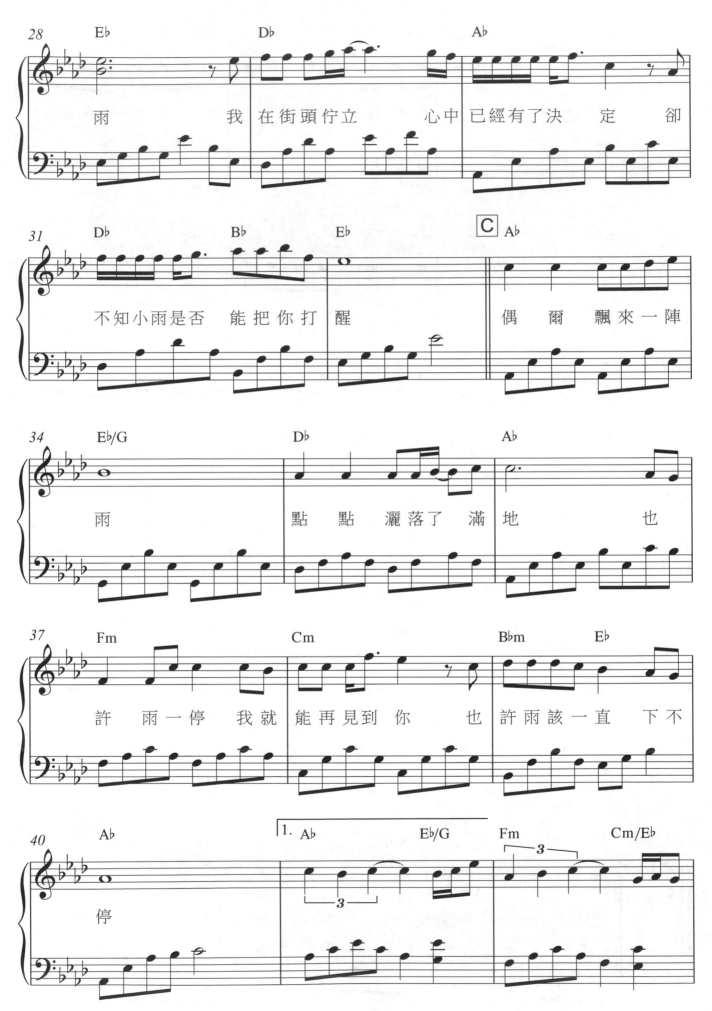

雨　　　我 在街頭佇立　 心中已經有了決 定　　 卻

不知小雨是否　 能把你打 醒　　 偶 爾 飄來一陣

雨　　 點 點 灑落了 滿 地　　 也

許 雨一停 我就 能再見到你 也 許雨該一直 下 不

停

朦 朧 的

小草

演唱 / 王夢麟　詞 / 林建助　曲 / 陳輝雄
OP：Rock Music Publishing Co.,Ltd

Moderato　♩ = 130

彎 著 背 讓 雨 澆　　　雨 停

了　抬 起 頭 站 直 腳　　　不 怕

風 不 怕 雨　立 志 要 長 高　　　小

草　實 在 是 並 不 小

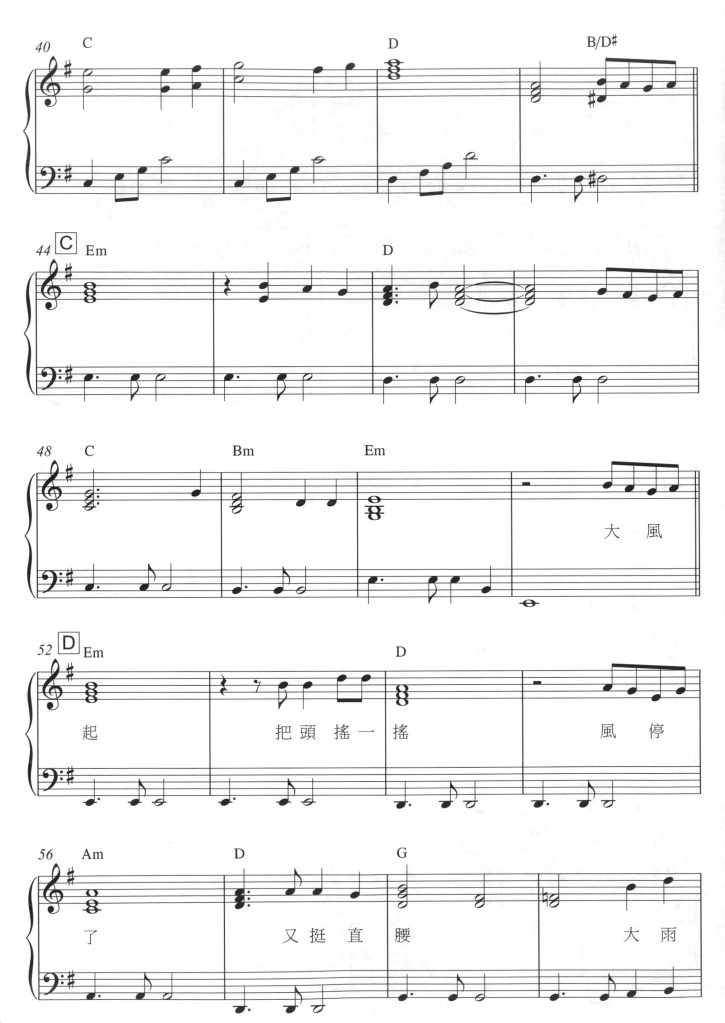

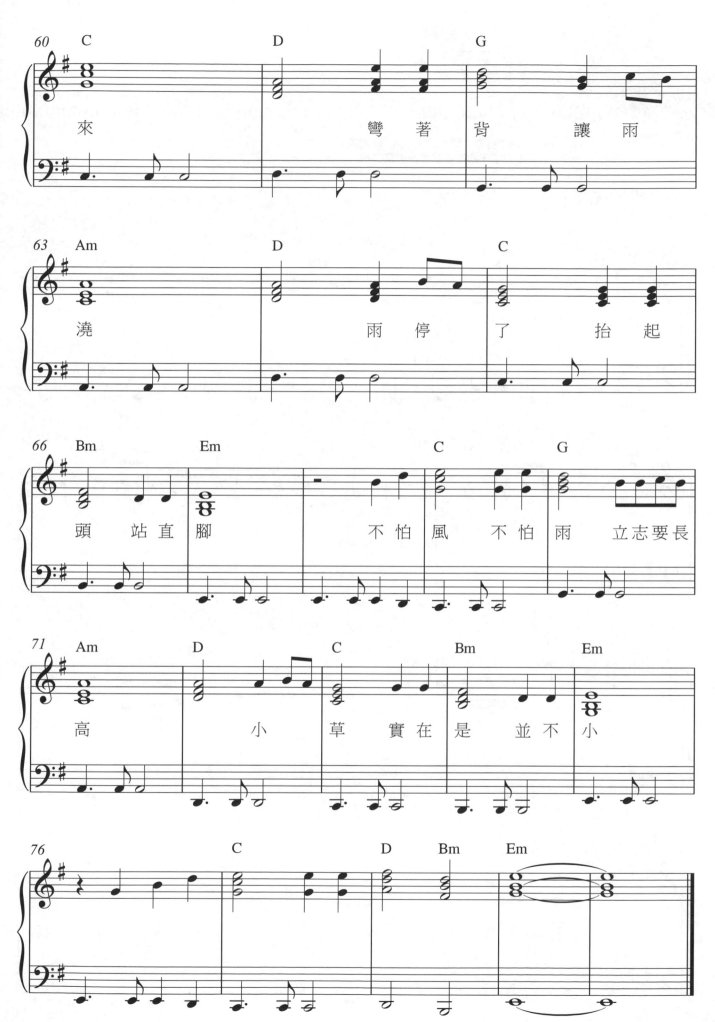

情鎖

演唱／蔡琴　詞／莊奴　曲／林庭筠
OP：擎天娛樂事業股份有限公司

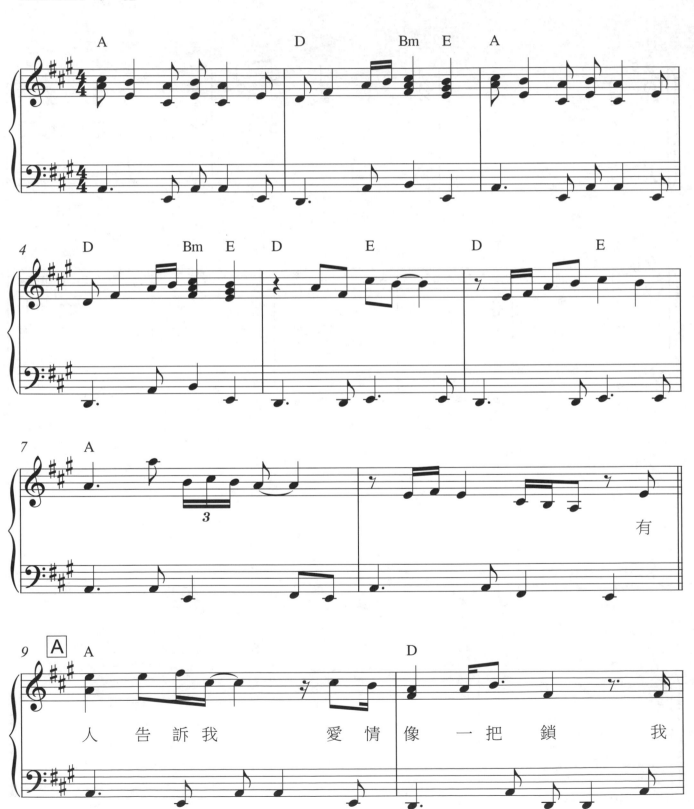

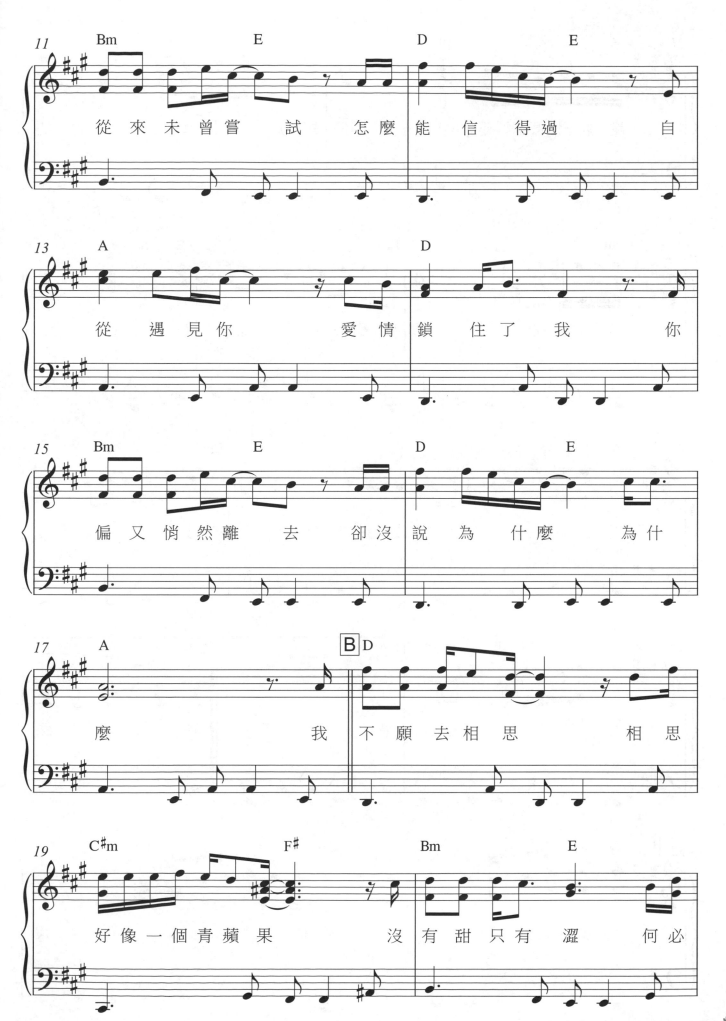

從來未曾嘗試 怎麼 能 信 得過 自

從 遇見你 愛情 鎖 住了 我 你

偏又悄然離 去 卻沒 說 為 什麼 為什

麼 我 不願去相思 相思

好像一個青蘋果 沒 有 甜只有 澀 何必

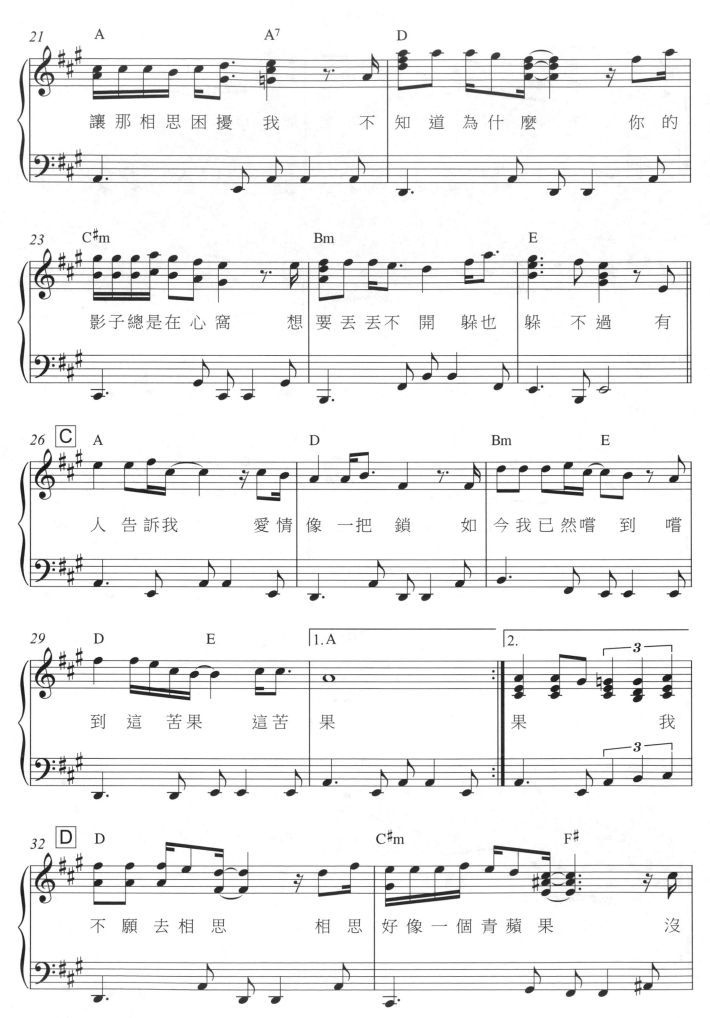

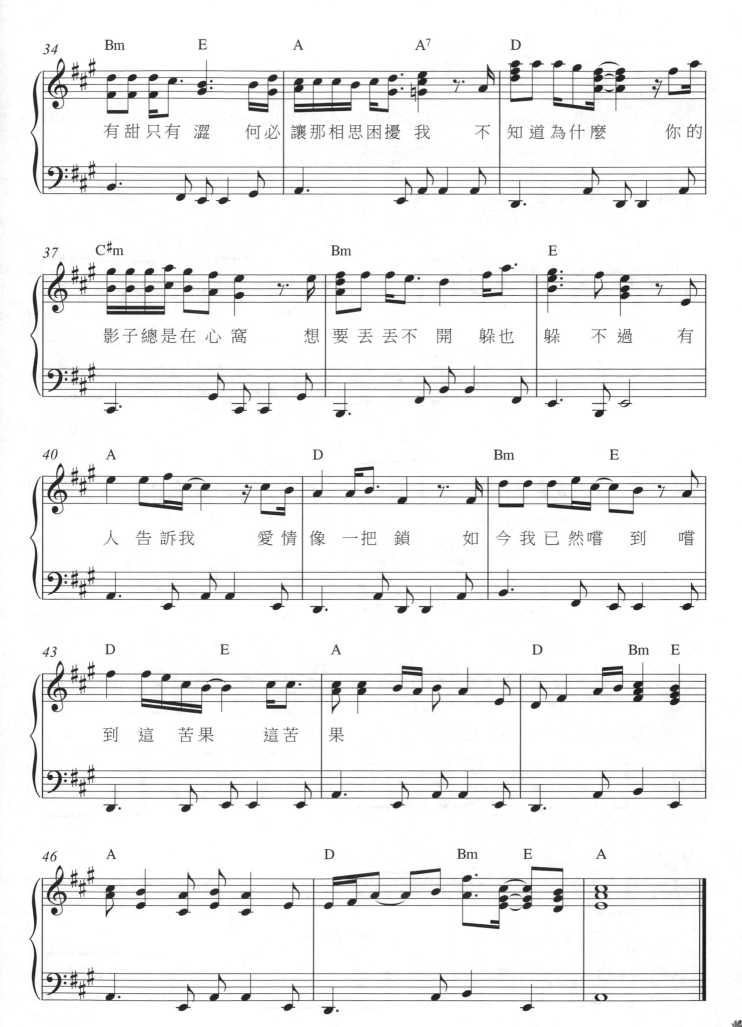

讀你

演唱/蔡琴　詞/梁弘志　曲/梁弘志
OP：芥子心工作室　SP：豐華音樂經紀股份有限公司

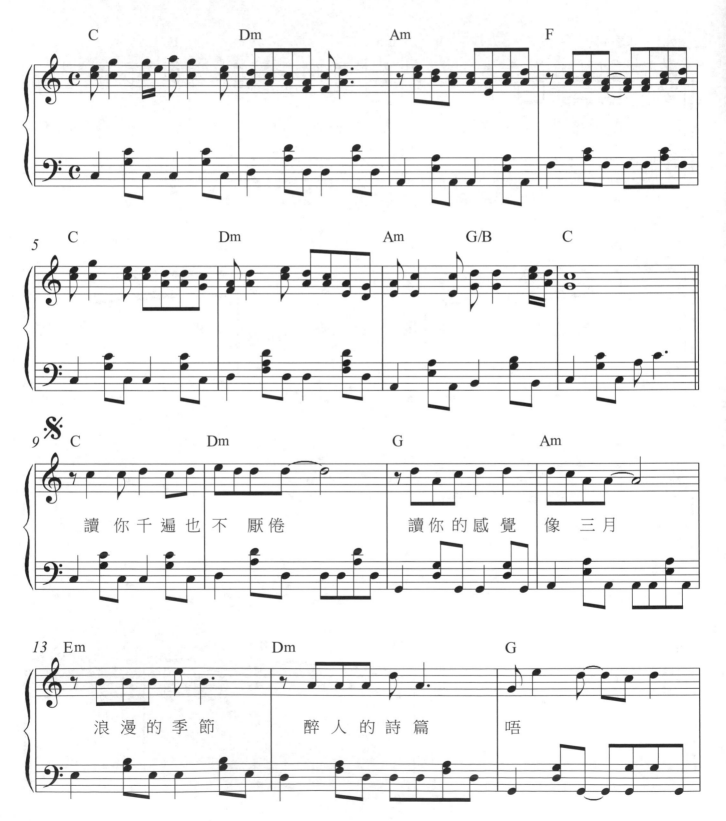

讀 你 千 遍 也 不 厭 倦　　讀 你 的 感 覺 像 三 月

浪 漫 的 季 節　　醉 人 的 詩 篇　　唔

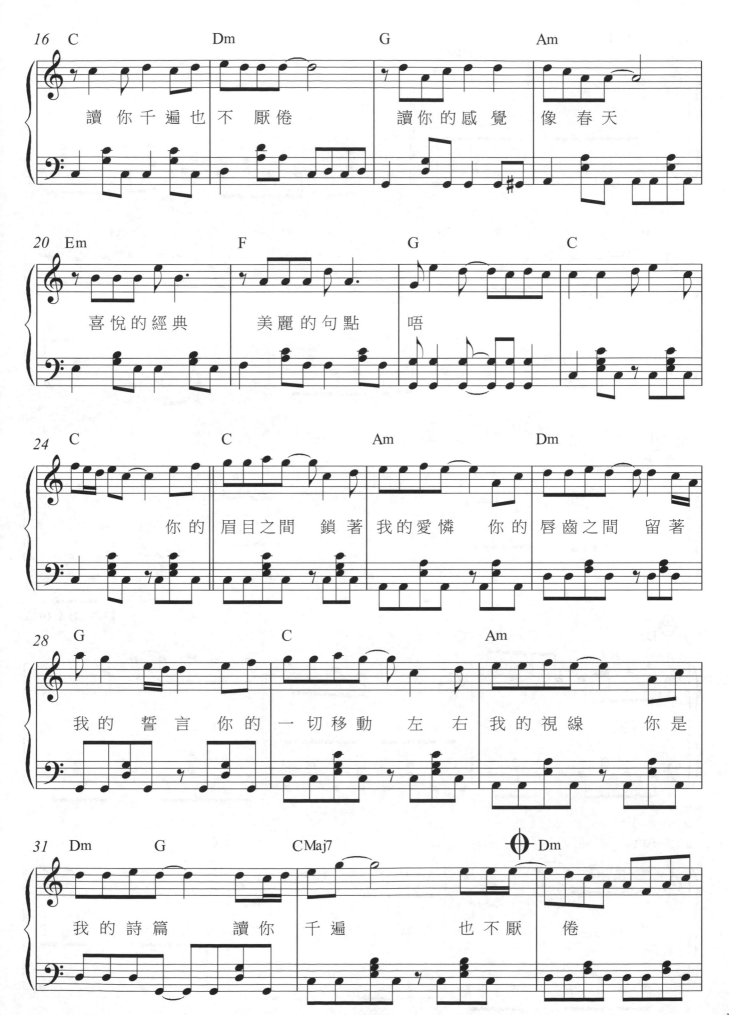

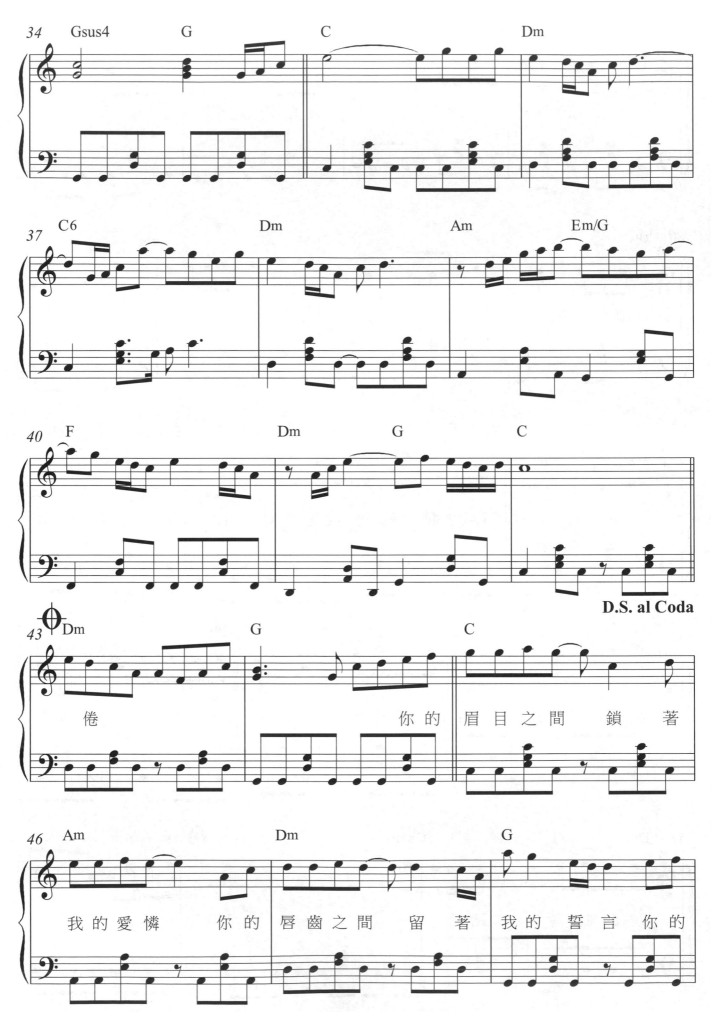

D.S. al Coda

倦　　　　　你的　眉目之間　鎖著

我的愛憐　你的　唇齒之間　留著　我的誓言你的

70

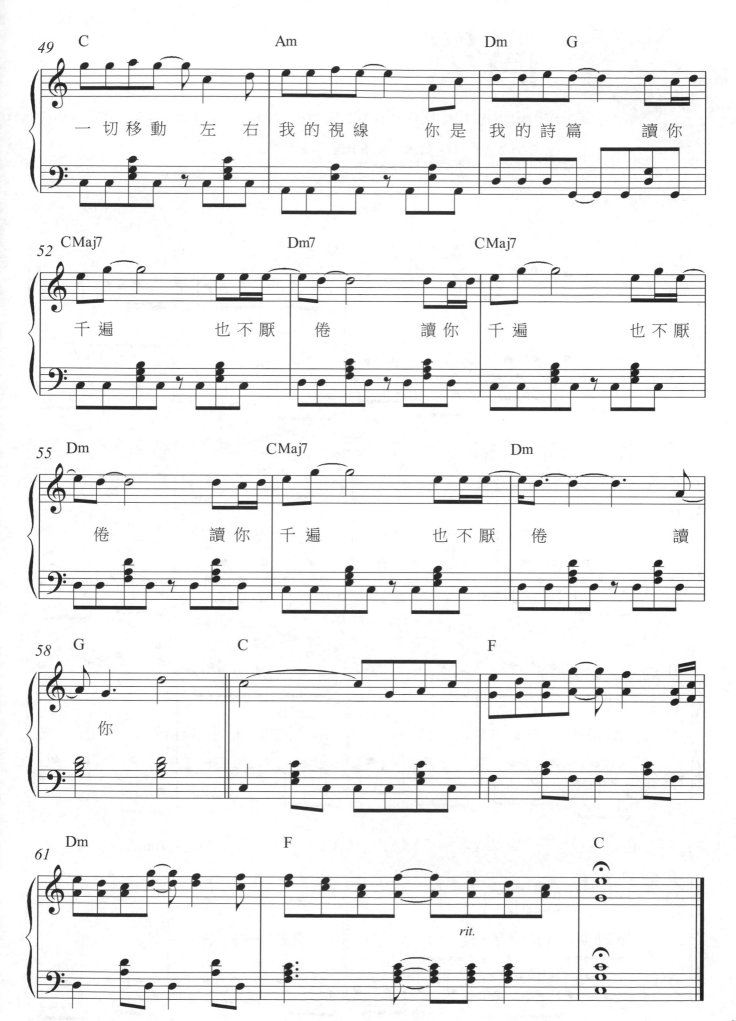

一切移動　左　右　我的視線　你是　我的詩篇　讀你

千遍　　　　也不厭　倦　　讀你　千遍　　　也不厭

倦　　　讀你　千遍　　　也不厭　倦　　讀

你

rit.

偶然

演唱／張清芳　詞／徐志摩　曲／陳秋霞
OP：Warner/Chappell Music Taiwan Ltd.

Andantino　♩ = 82

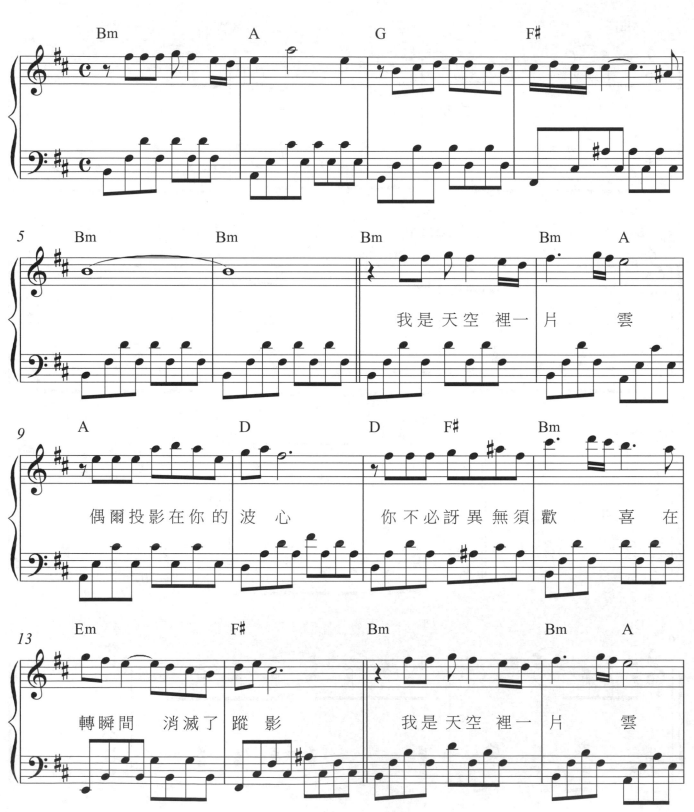

我是天空裡一片　雲
偶爾投影在你的波　心　你不必訝異無須歡　喜在
轉瞬間　消滅了蹤影　我是天空裡一片　雲

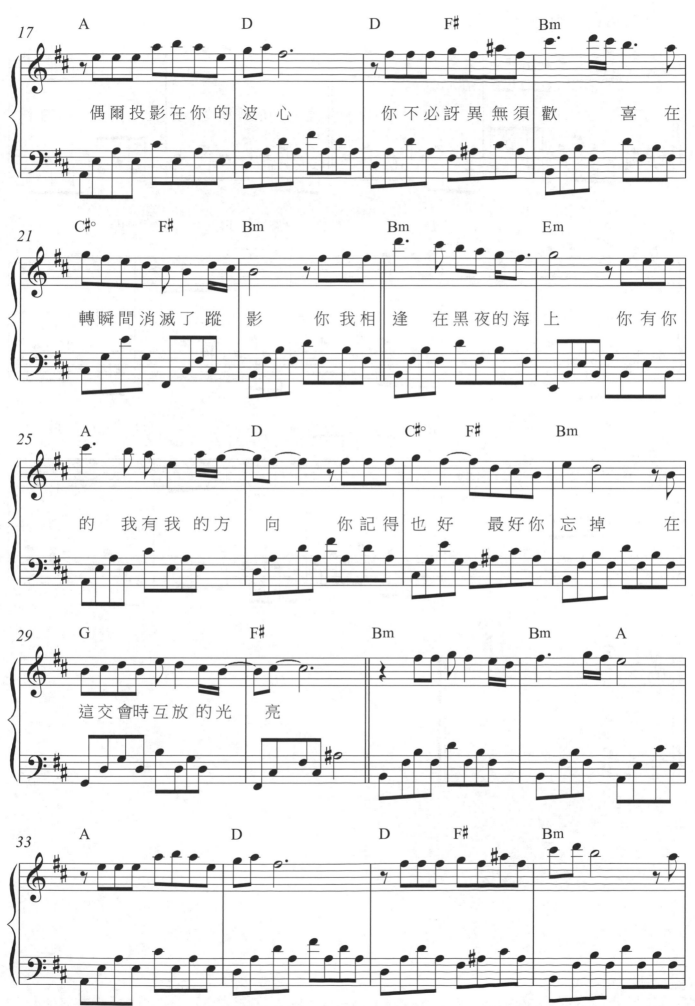

偶爾投影在你的波心　　你不必訝異無須歡喜在

轉瞬間消滅了蹤影　　你我相逢在黑夜的海上　　你有你

的我有我的方向　　你記得也好最好你忘掉在

這交會時互放的光亮

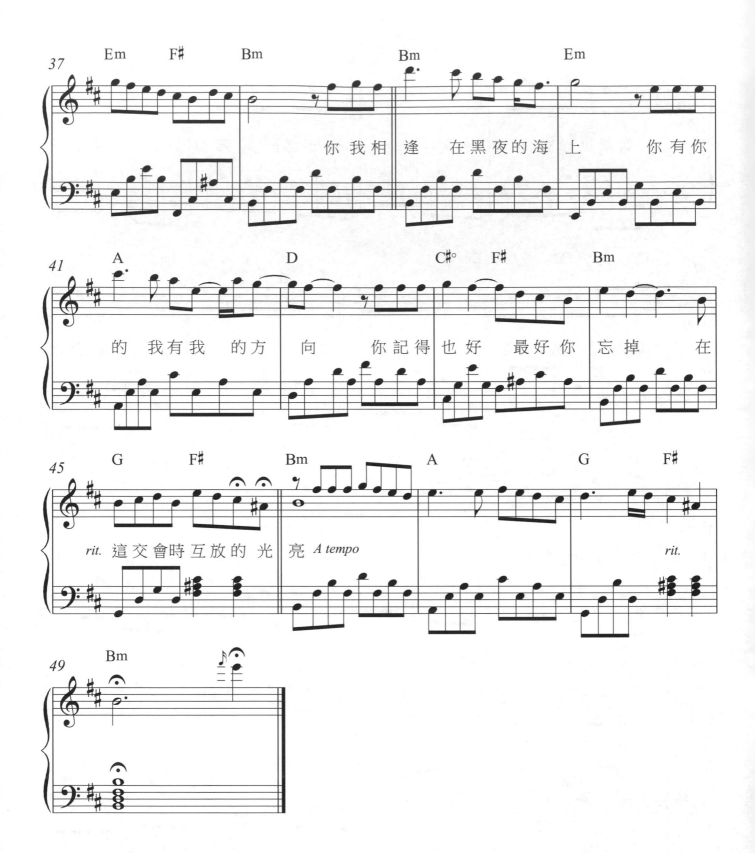

你我相逢 在黑夜的海上 你有你
的 我有我 的方 向 你記得也好 最好你 忘掉 在
rit. 這交會時互放的光 亮 *A tempo* *rit.*

牽掛

演唱 / 洪小喬　詞 / 洪小喬　曲 / 洪小喬
OP：歌林音樂股份有限公司

Andantino ♩ = 74

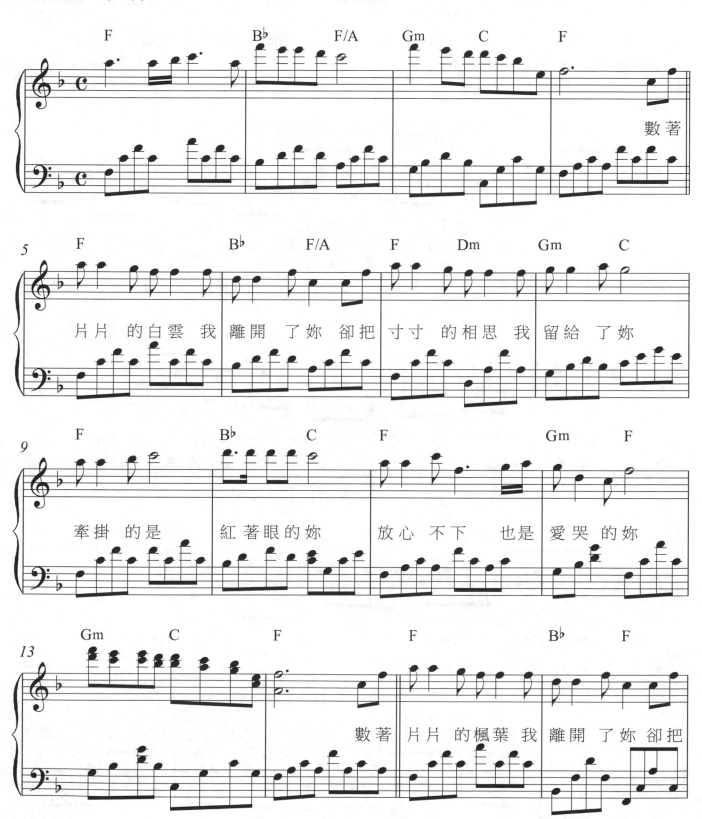

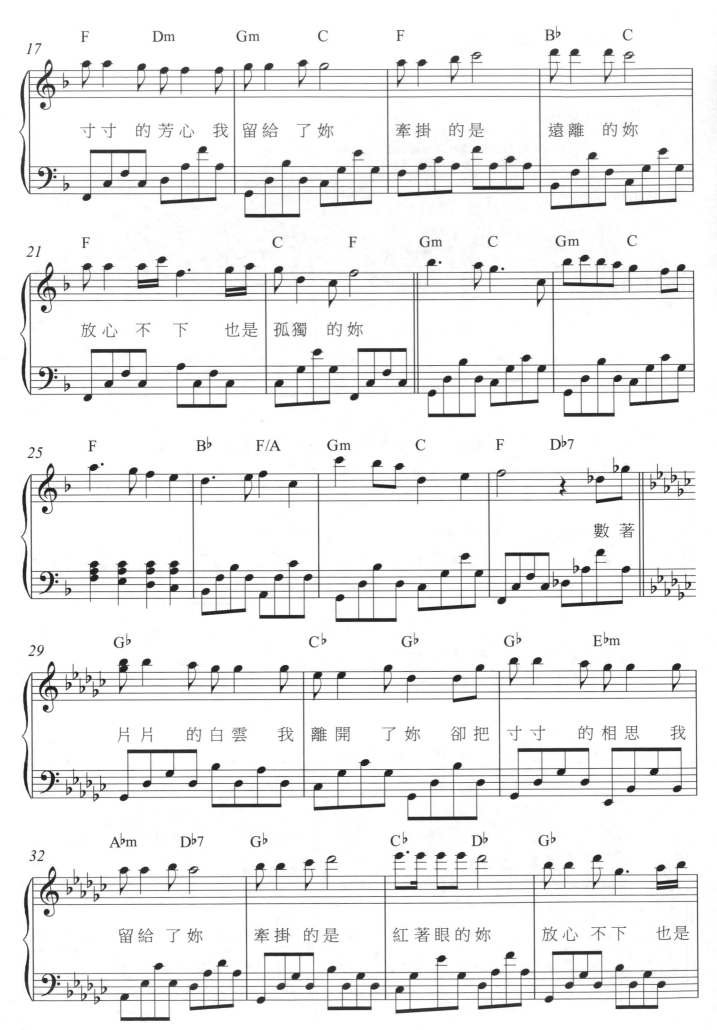

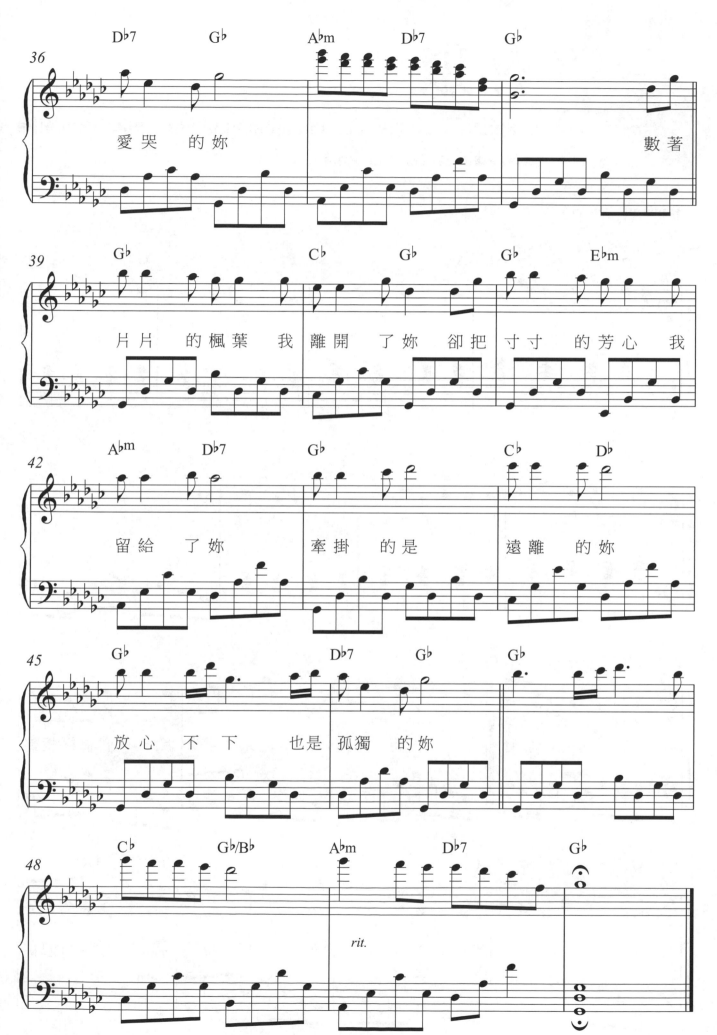

萍聚

演唱 / 李翊君　詞 / 嚕啦啦　曲 / 嚕啦啦

Moderato ♩ = 116

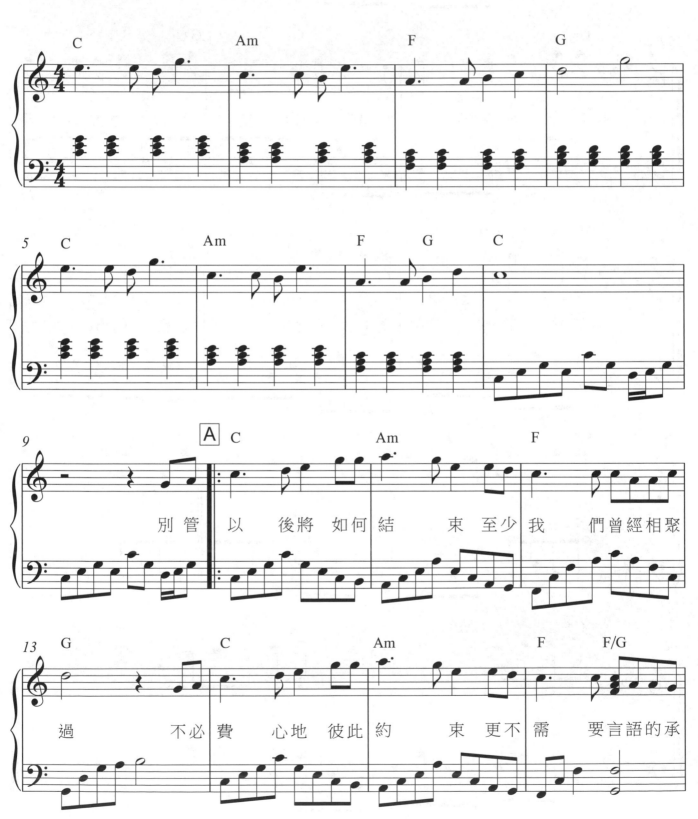

別管 以　後將 如何結　束至少我　們曾經相聚

過　　不必費　心地彼此約　束更不需　要言語的承

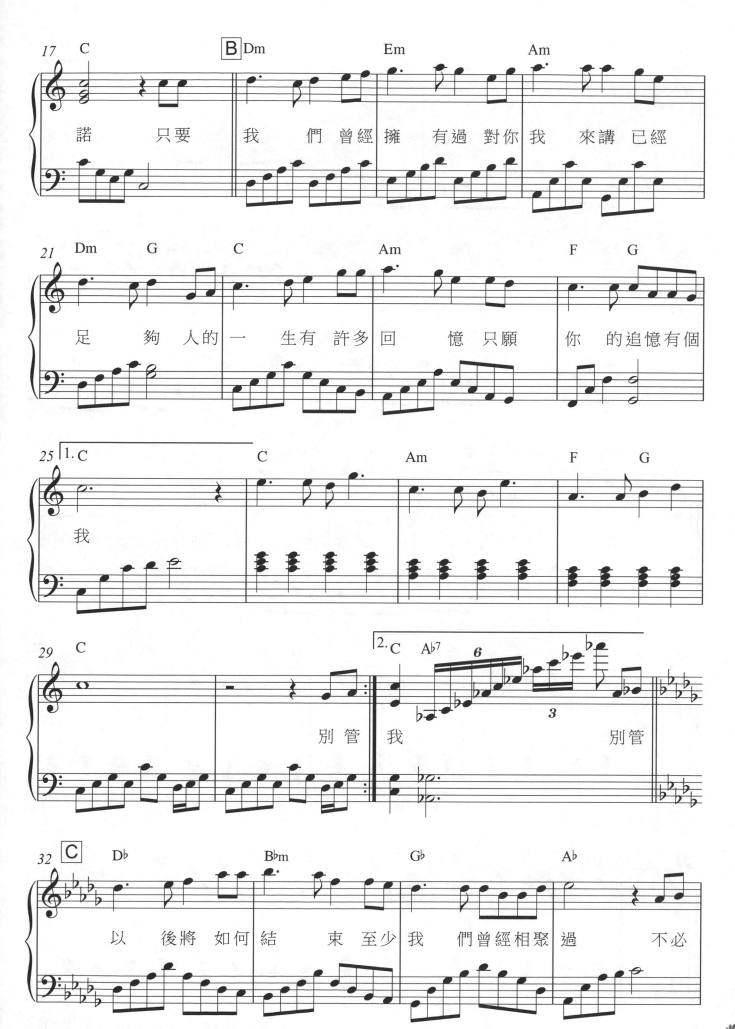

諾　只要　我　們曾經擁　有過　對你我　來講　已經

足　夠　人的一　生有　許多回　憶只願　你　的追憶有個

我

別管　我　別管

以　後將如何結　束至少我　們曾經相聚　過　不必

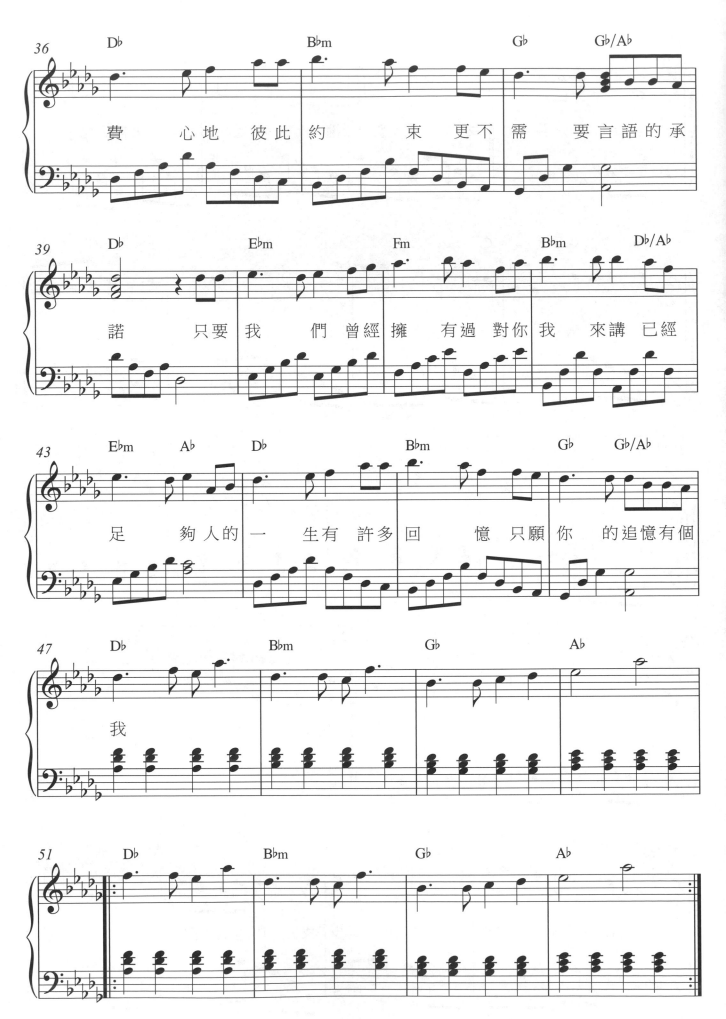

費　　心地　彼此　約　　束　更不需　要言語的承

諾　　　只要我　們曾經擁　有過　對你我　來講　已經

足　　　夠人的一　生有　許多回　憶只願你　的追憶有個

我

愛之旅

演唱 / 洪小喬　　詞 / 洪小喬　　曲 / 洪小喬
OP：歌林音樂股份有限公司

Andantino ♩ = 72

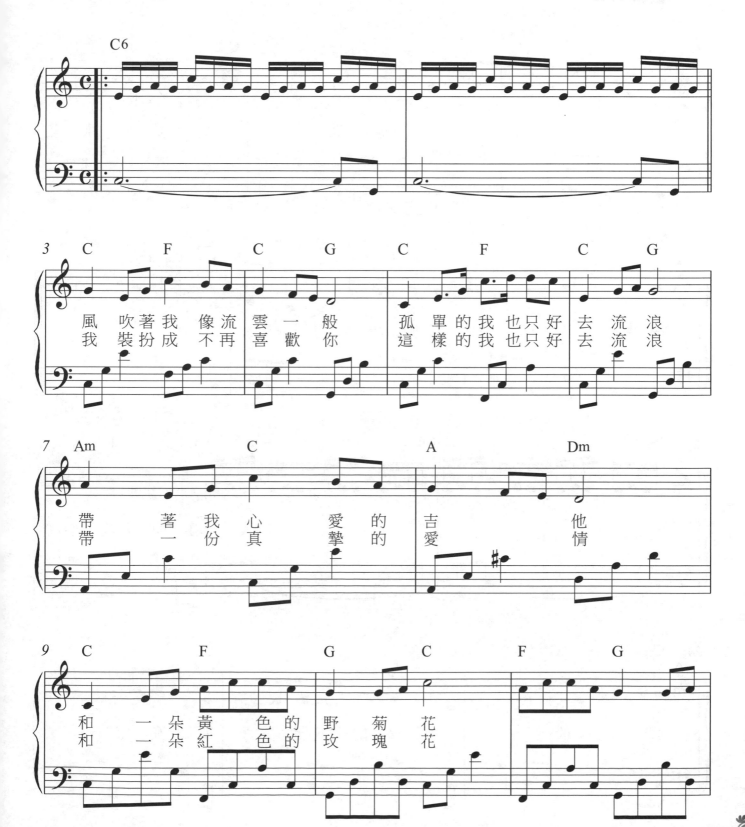

風　吹著我　像流　雲一　般　　孤　單的我也只好　去　流　浪
我　裝扮成　不再　喜歡你　　這　樣的我也只好　去　流　浪

帶　　著　我心　愛　的　吉　　　　他
帶　一　份真　摯　的　愛　　　情

和　一朵黃　色的　野　菊　花
和　一朵紅　色的　玫　瑰　花

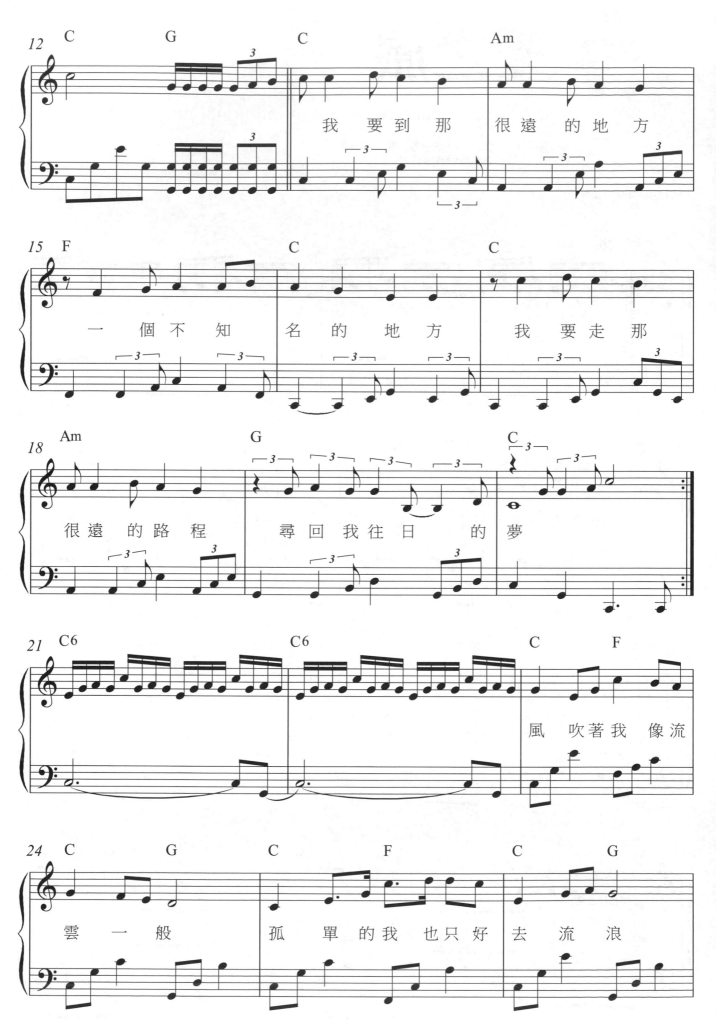

我 要 到 那　很 遠 的 地 方

一 個 不 知　名 的 地 方　我 要 走 那

很 遠 的 路 程　尋 回 我 往 日　　的 夢

風 吹 著 我 像 流

雲 一 般　孤 單 的 我 也 只 好 去 流 浪

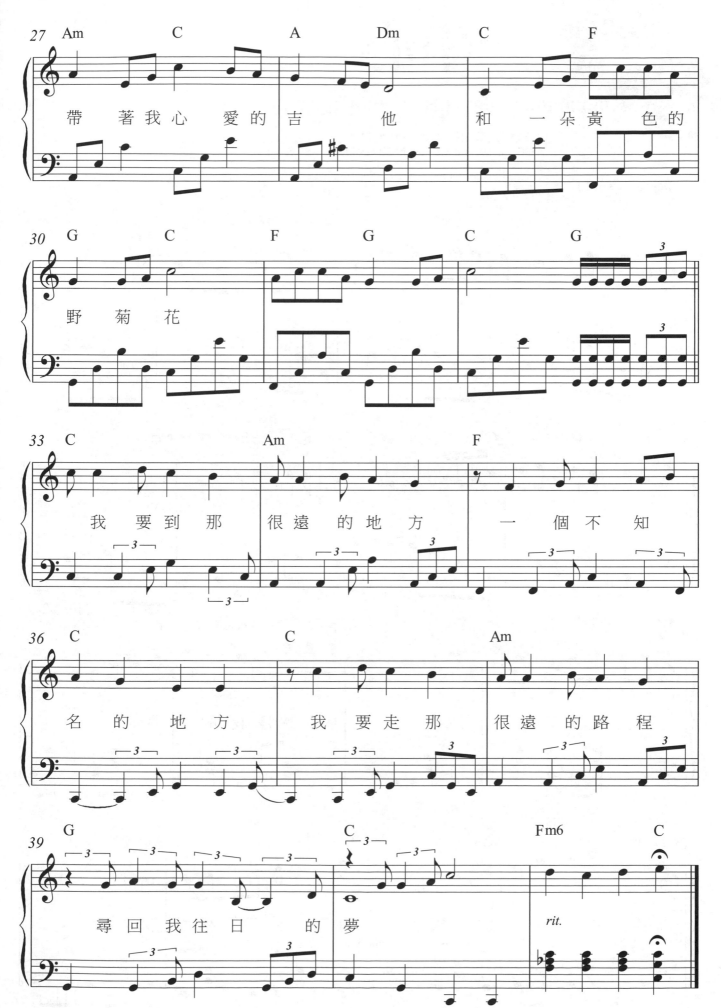

一串心

演唱/沈雁　詞/孫儀　曲/劉家昌

OP：Universal Ms Publ MGB HK Ltd Taiwan Branch

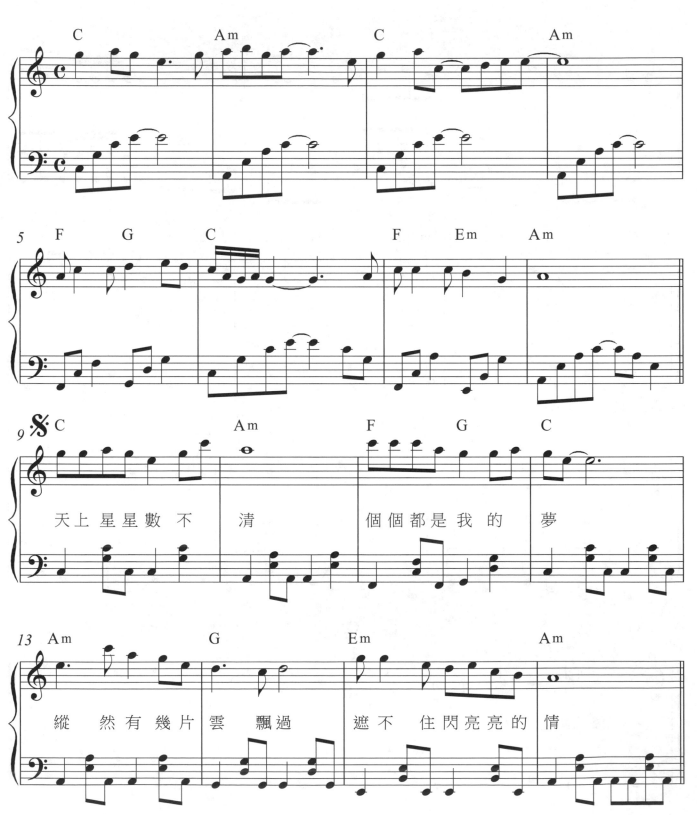

天上星星數不　清　　個個都是我的　夢

縱　然有幾片雲飄過　遮不　住閃亮亮的　情

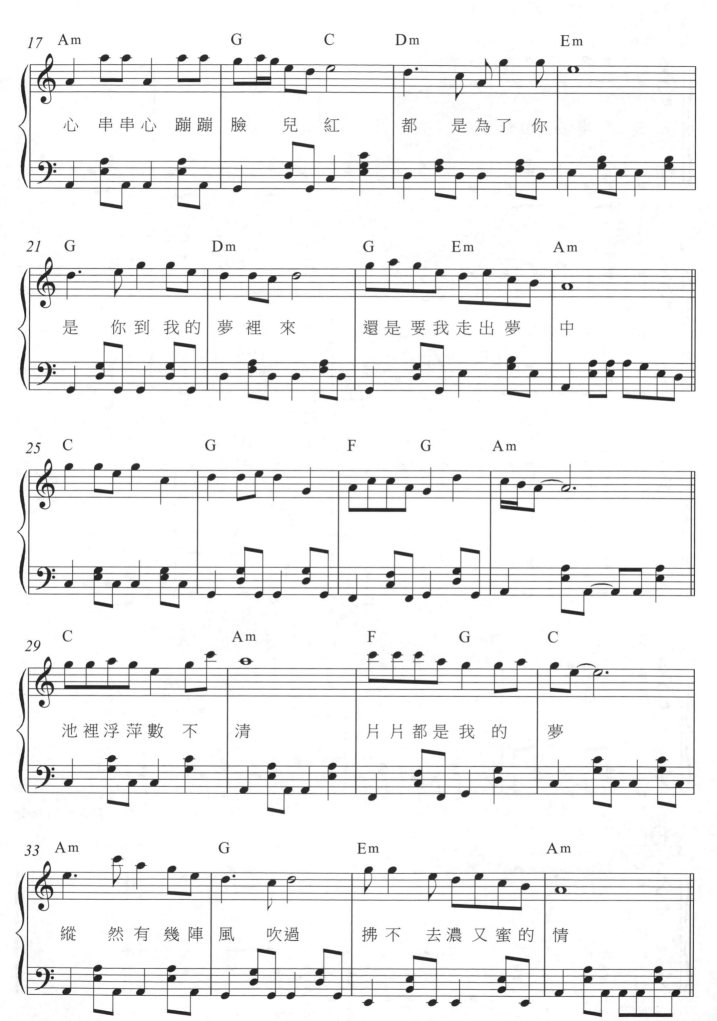

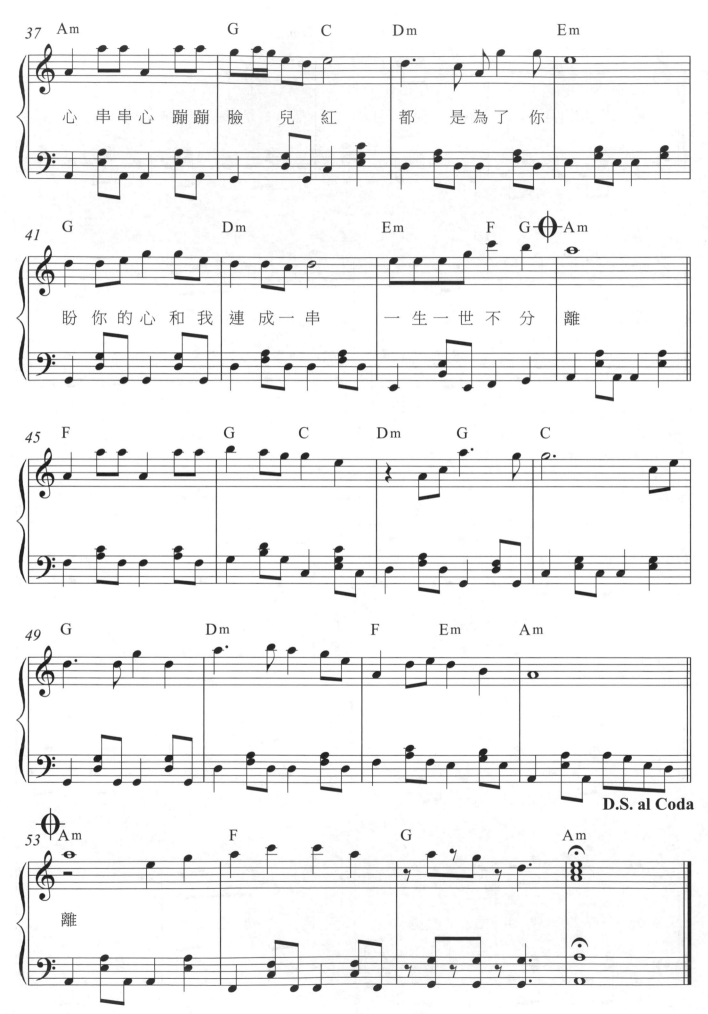

心 串串心 蹦蹦 臉 兒 紅　都 是 為 了 你

盼 你 的 心 和 我 連 成 一 串　一 生 一 世 不 分 離

D.S. al Coda

離

出塞曲

演唱／蔡琴　詞／席幕蓉　曲／李南華
OP：金牌大風音樂文化股份有限公司

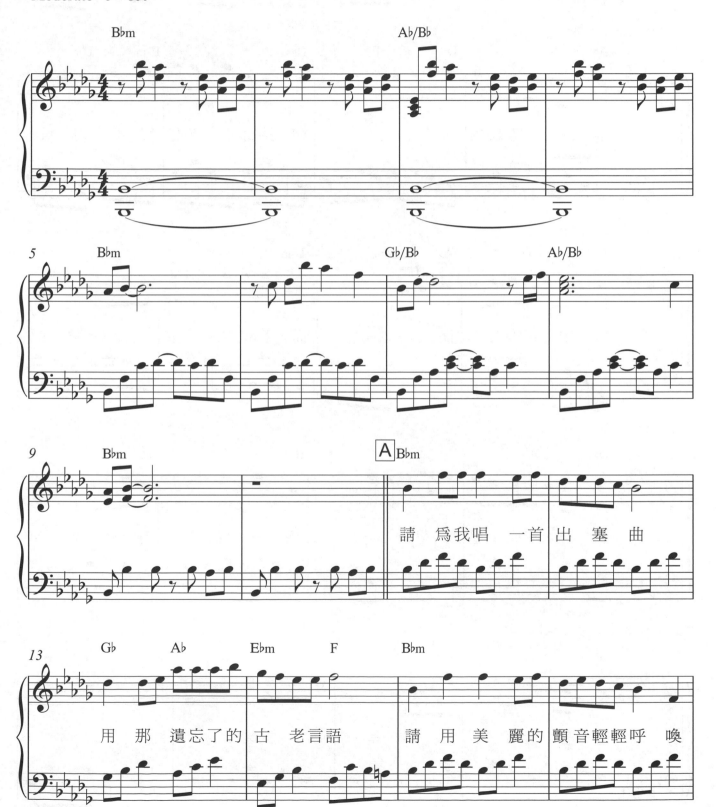

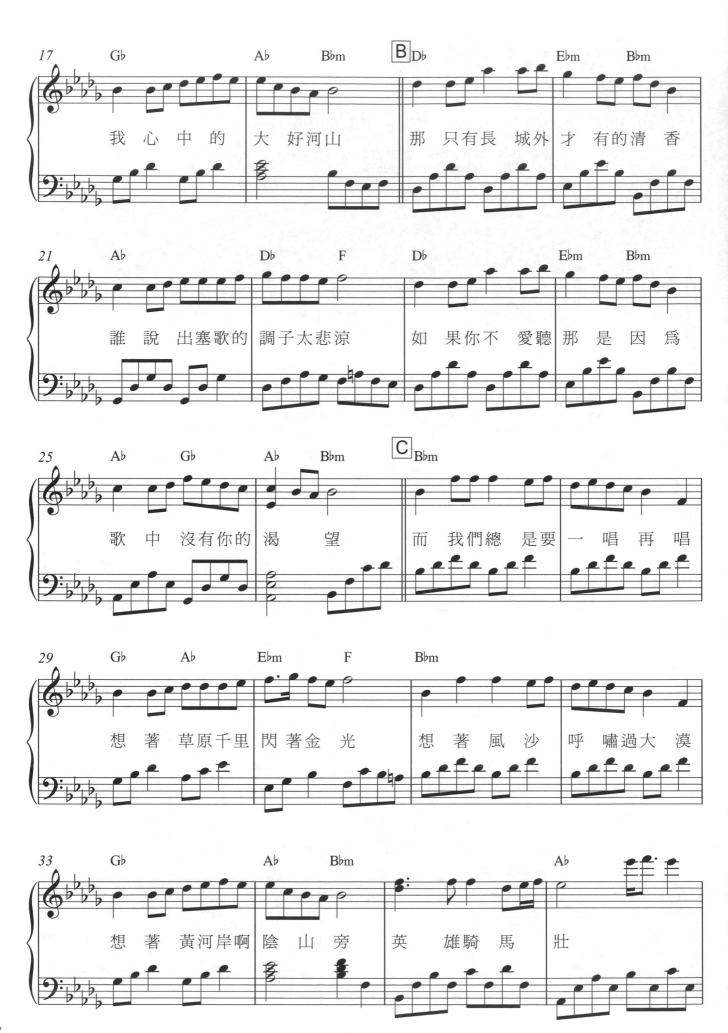

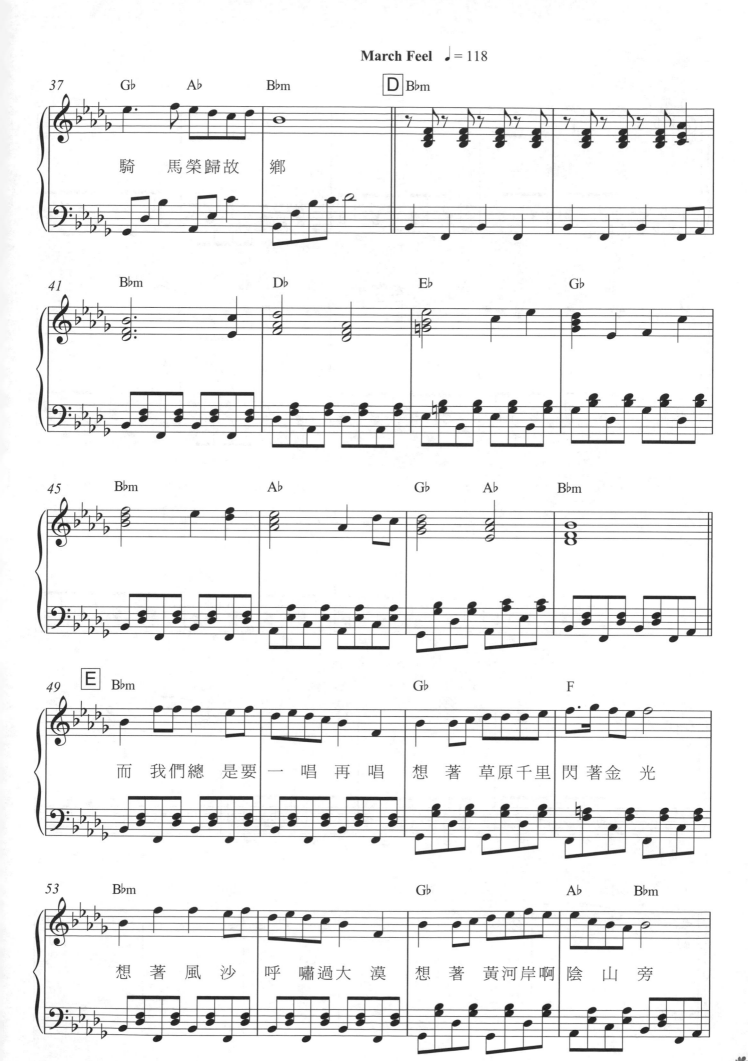

騎　馬榮歸故　鄉

而 我們總 是要 一 唱再唱 想 著 草原千里 閃 著金 光

想 著風 沙 呼 嘯過大 漠 想 著 黃河岸啊 陰 山 旁

英 雄 騎 馬 壯 騎 馬 榮 歸 故 鄉

英 雄 騎 馬 壯 騎 馬 榮 歸 故 鄉

90

你說過

演唱 / 洪小喬　　詞 / 洪小喬　　曲 / 洪小喬
OP：歌林音樂股份有限公司

Allergretto ♩ = 112

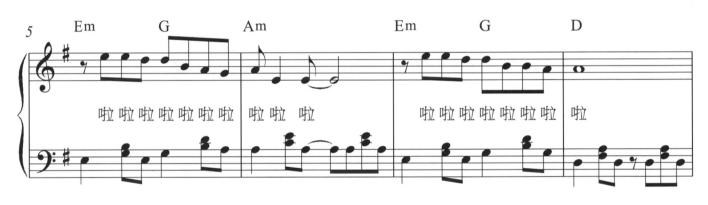

啦 啦 啦 啦 啦 啦 啦　啦 啦　啦　　　　啦 啦 啦 啦 啦 啦 啦　啦

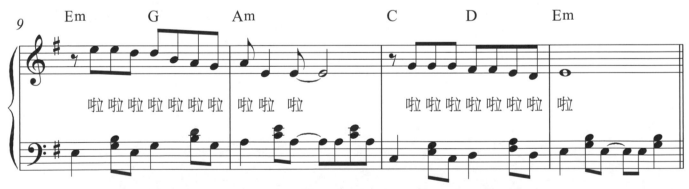

啦 啦 啦 啦 啦 啦 啦　啦 啦　啦　　　　啦 啦 啦 啦 啦 啦 啦　啦

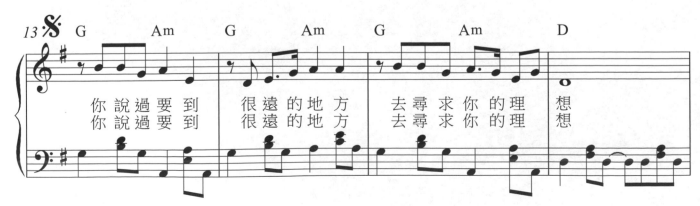

你 說 過 要 到　很 遠 的 地 方　去 尋 求 你 的 理　想
你 說 過 要 到　很 遠 的 地 方　去 尋 求 你 的 理　想

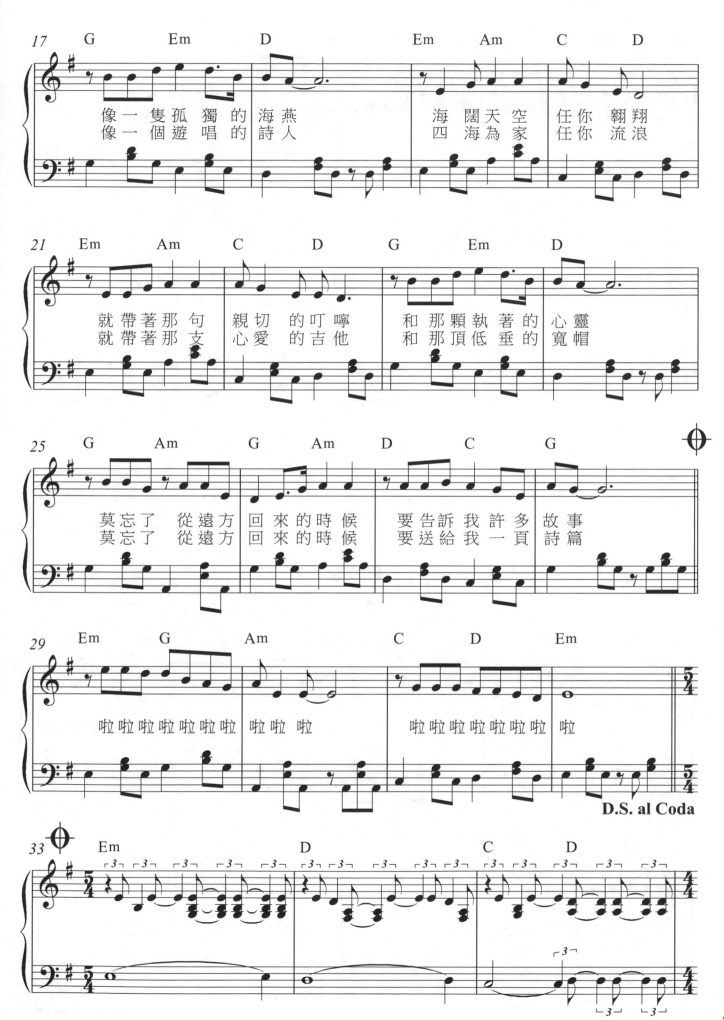

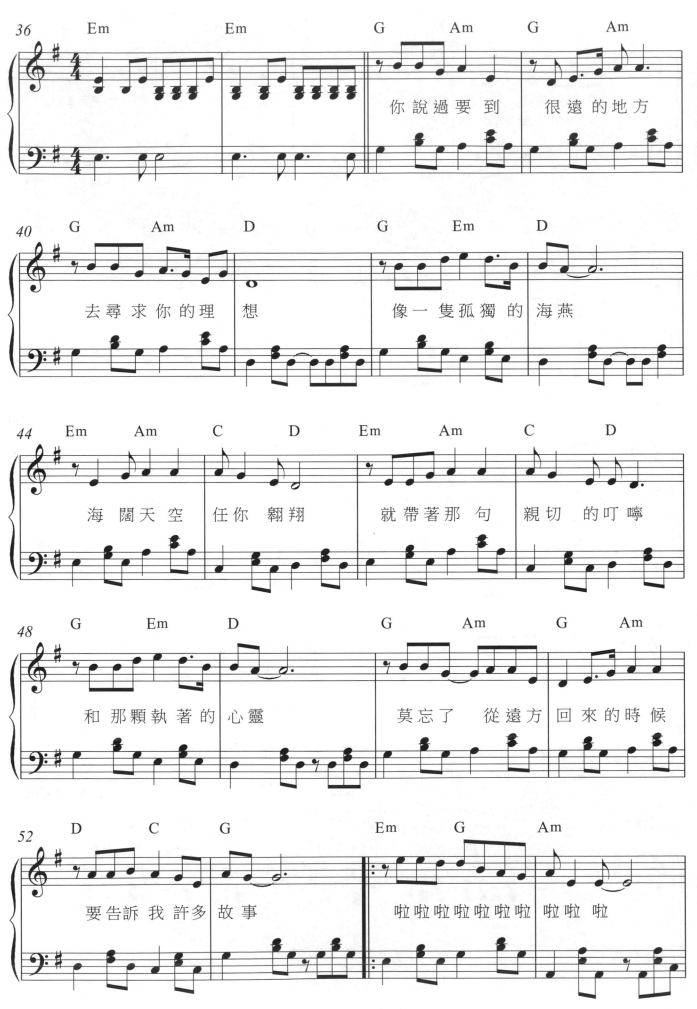

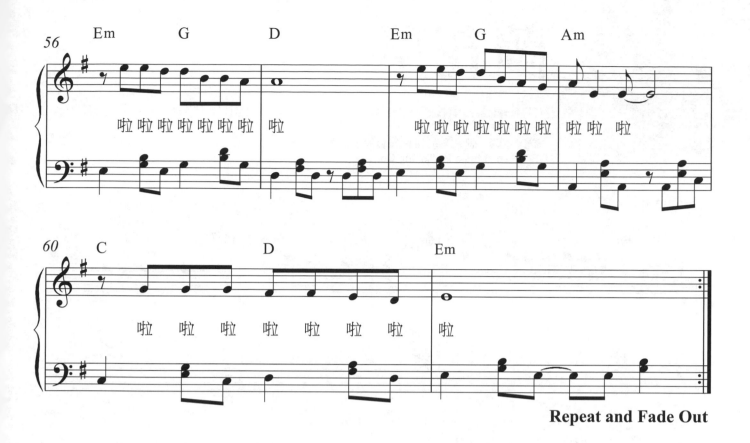

啦 啦 啦 啦 啦 啦 啦 啦

啦 啦 啦 啦 啦 啦 啦 啦 啦 啦

啦 啦 啦 啦 啦 啦 啦 啦

Repeat and Fade Out

95

蘭花草

演唱／銀霞　詞／胡適　曲／陳賢德・張弼
OP：Rock Music Publishing Co.,Ltd

Moderato ♩ = 100

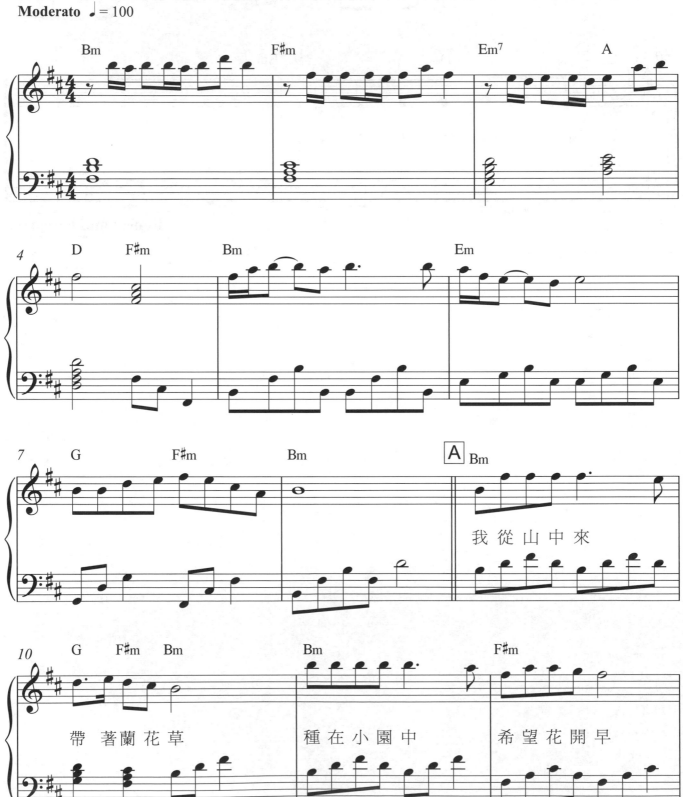

我從山中來

帶著蘭花草　種在小園中　希望花開早

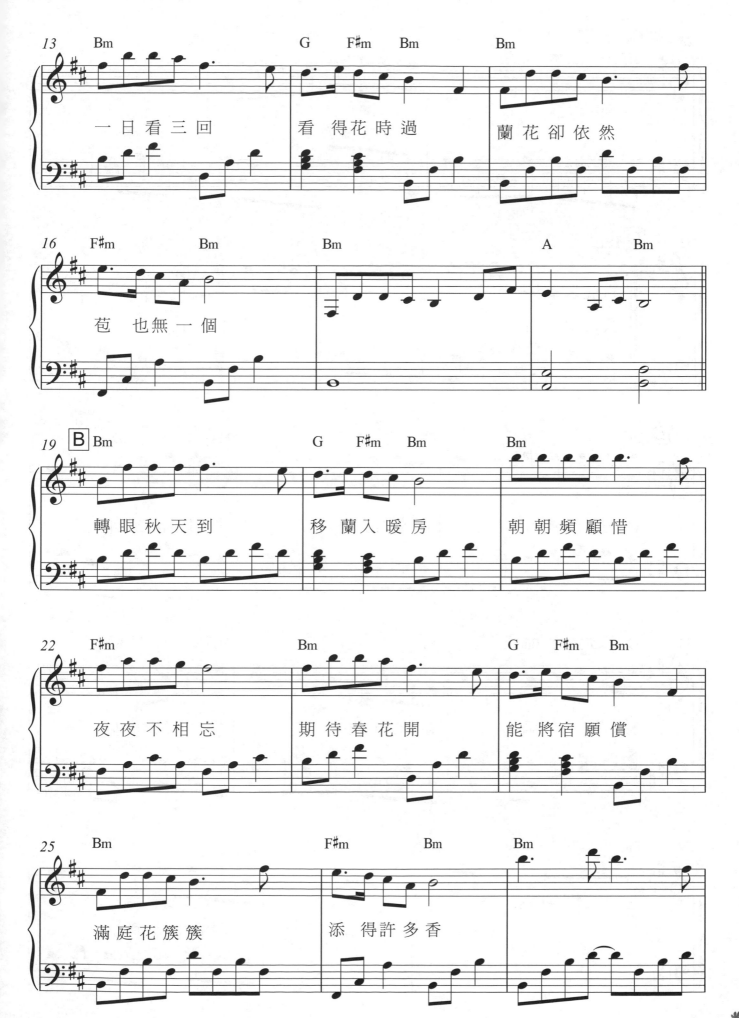

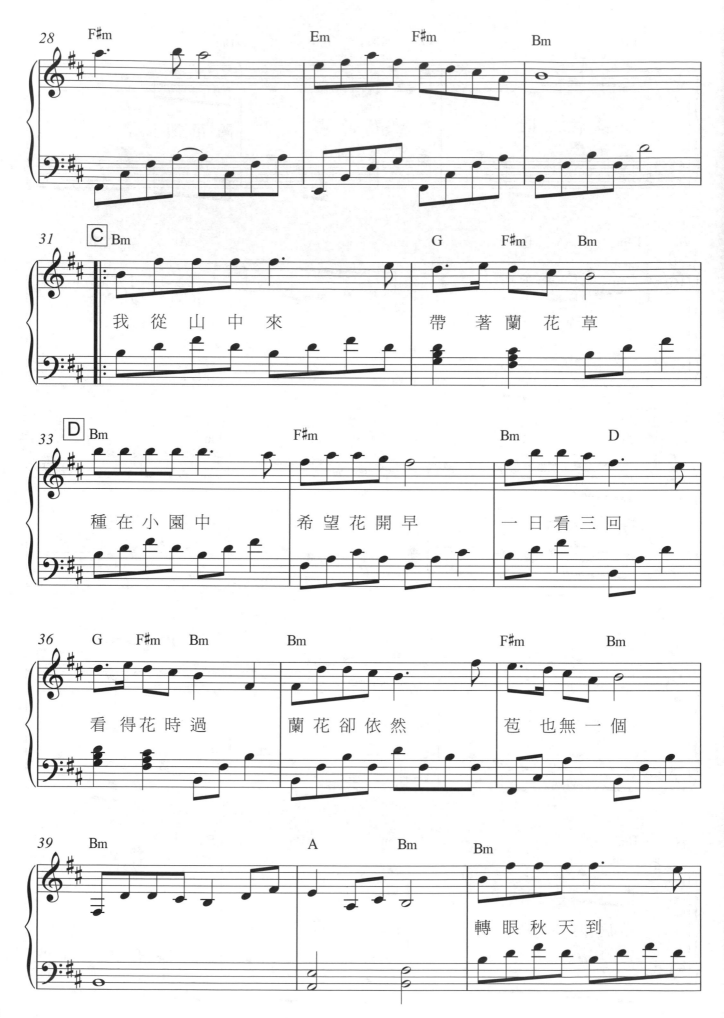

我從山中來　　帶著蘭花草

種在小園中　　希望花開早　　一日看三回

看得花時過　　蘭花卻依然　　苞也無一個

轉眼秋天到

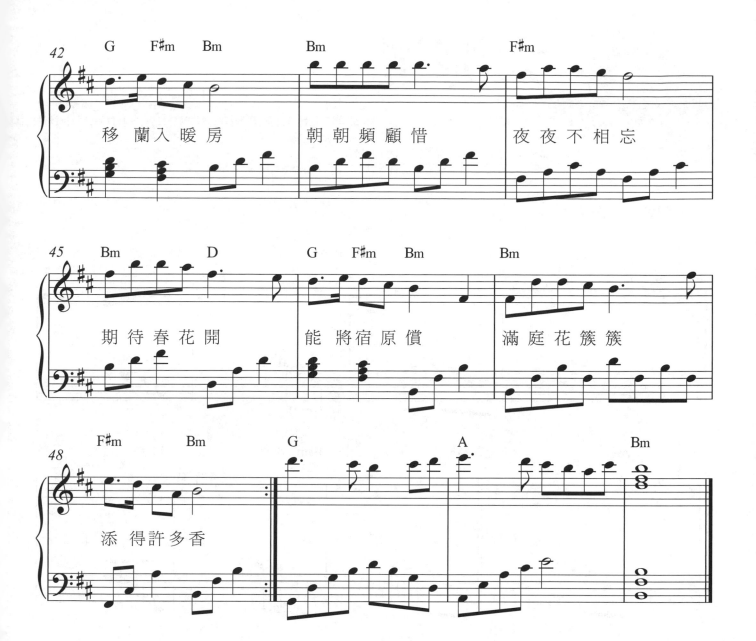

移 蘭 入 暖 房

朝 朝 頻 顧 惜

夜 夜 不 相 忘

期 待 春 花 開

能 將 宿 原 償

滿 庭 花 簇 簇

添 得 許 多 香

大海邊

演唱 / 江志棋　詞 / 趙曉譚　曲 / 趙曉譚
OP：喜瑪拉雅音樂事業股份有限公司　SP：可登音樂經紀有限公司

Andante ♩= 76

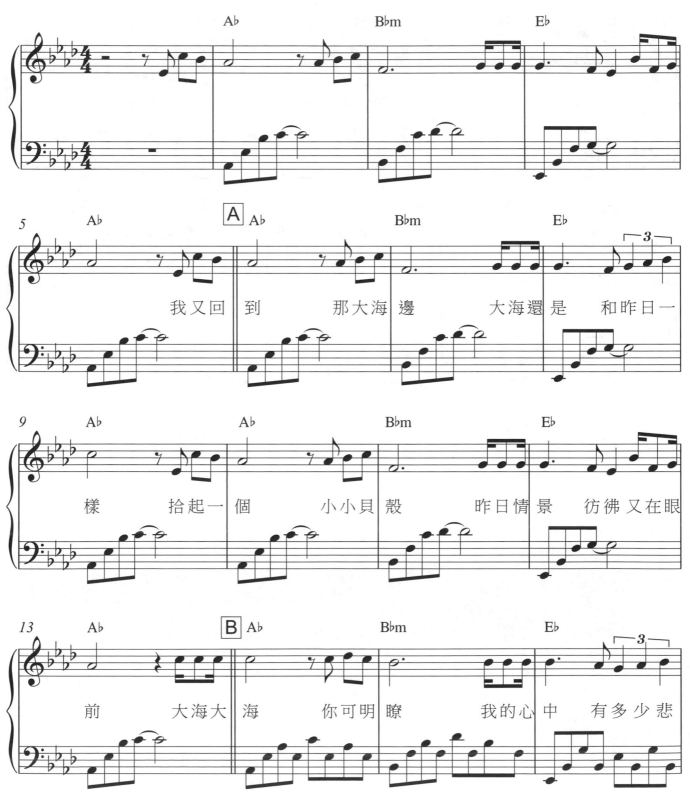

我又回到　那大海邊　大海還是　和昨日一

樣　拾起一個　小小貝殼　昨日情景　彷彿又在眼

前　大海大海　你可明瞭　我的心中　有多少悲

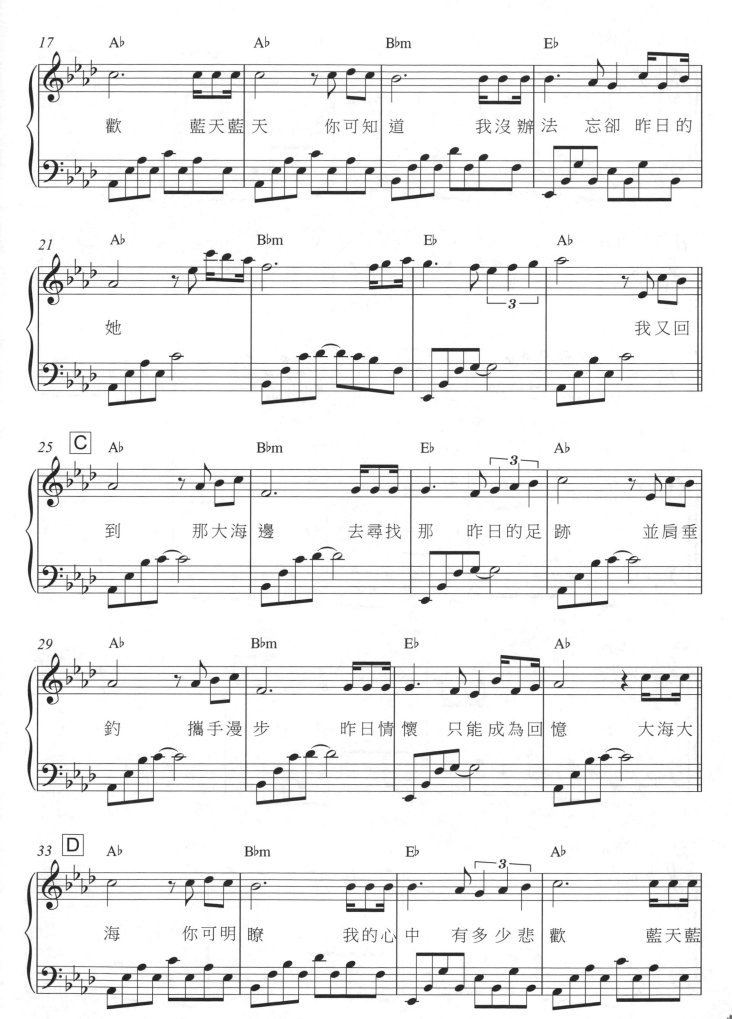

歡 藍天藍天 你可知道 我沒辦法 忘卻 昨日的

她 我又回

到 那大海邊 去尋找 那 昨日的足跡 並肩垂

釣 攜手漫步 昨日情懷 只能成為回憶 大海大

海 你可明瞭 我的心中 有多少悲歡 藍天藍

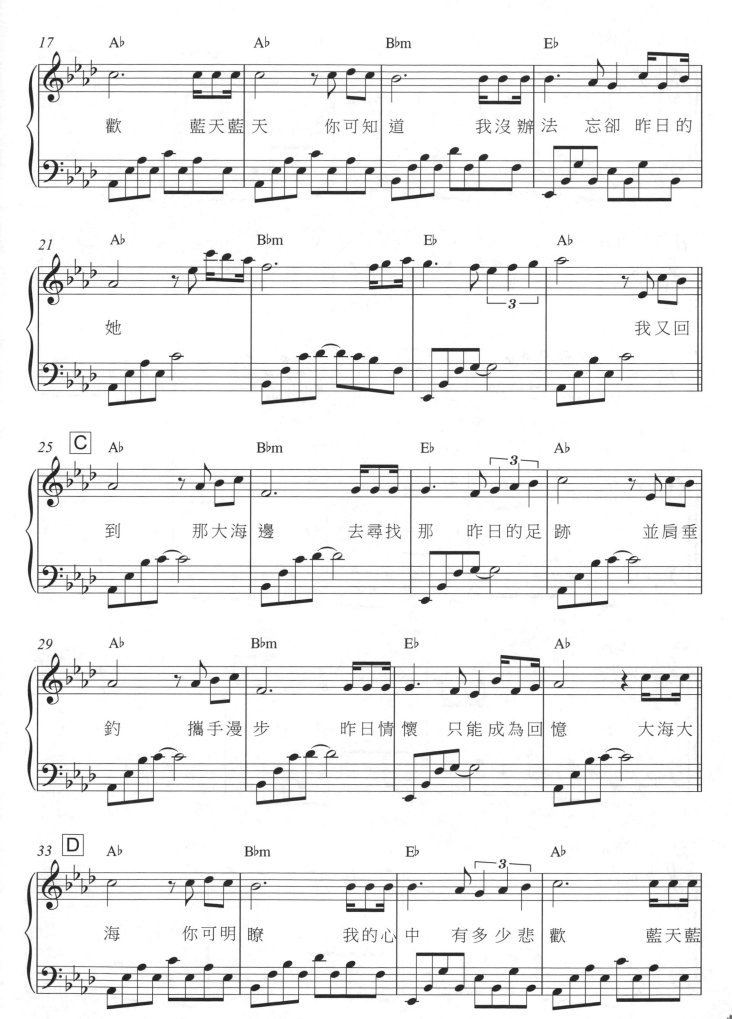

101

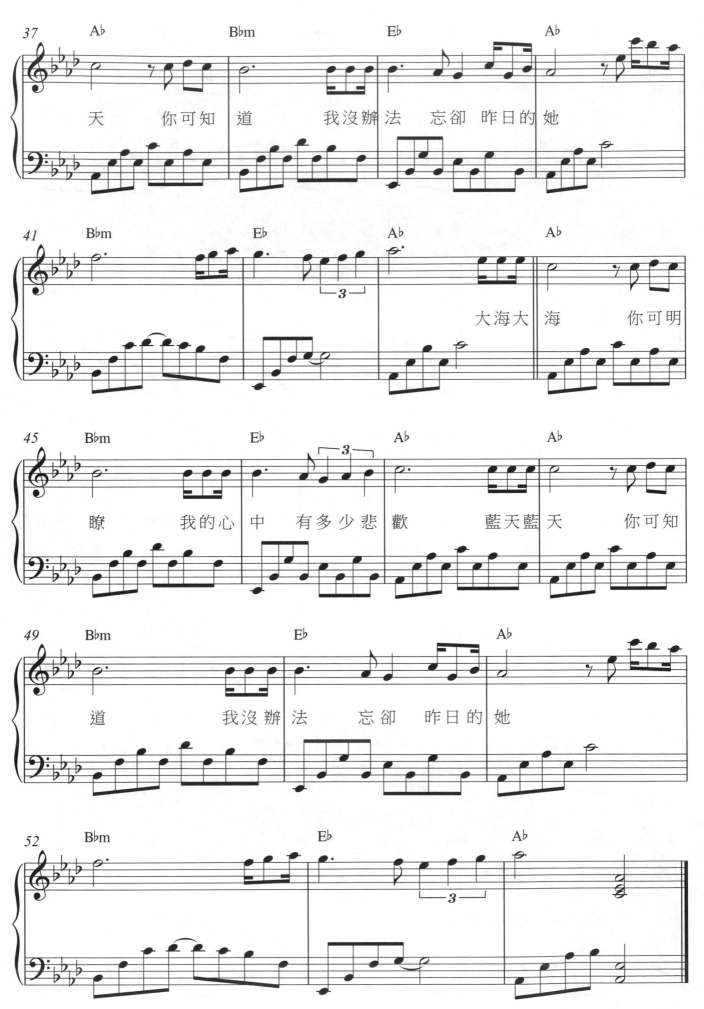

天　　你可知　道　　我沒辦法　忘卻　昨日的她

大海大　海　　你可明

瞭　　我的心　中　有多少悲　歡　　藍天藍　天　　你可知

道　　我沒辦　法　　忘卻　昨日的她

小茉莉

演唱 / 包美聖　詞 / 邱晨　曲 / 邱晨
OP：Rock Music Publishing Co.,Ltd

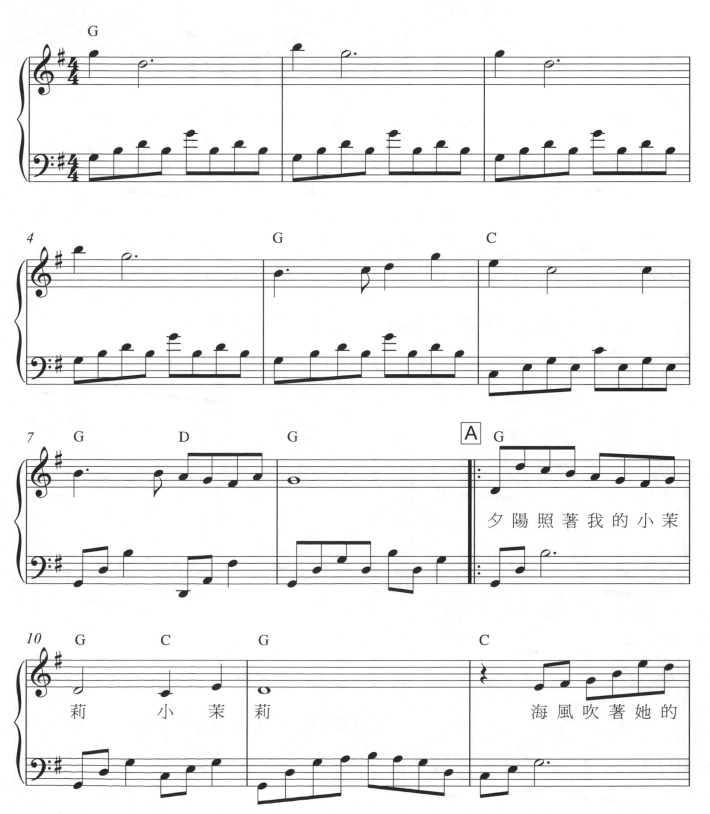

夕 陽 照 著 我 的 小 茉

莉 小 茉 莉　　　海 風 吹 著 她 的

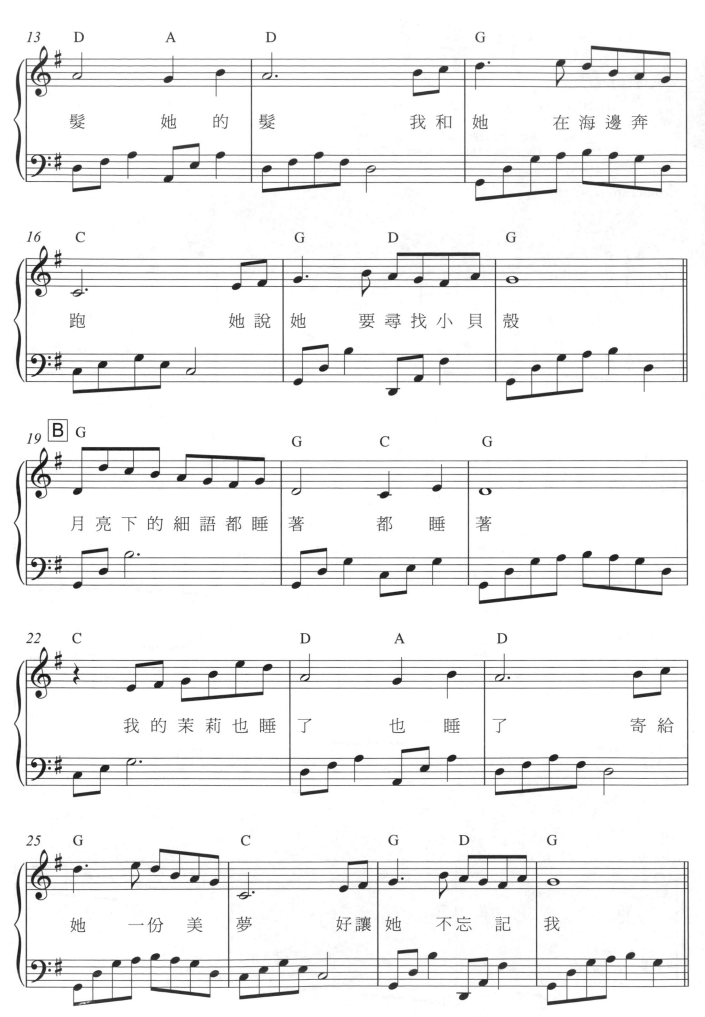

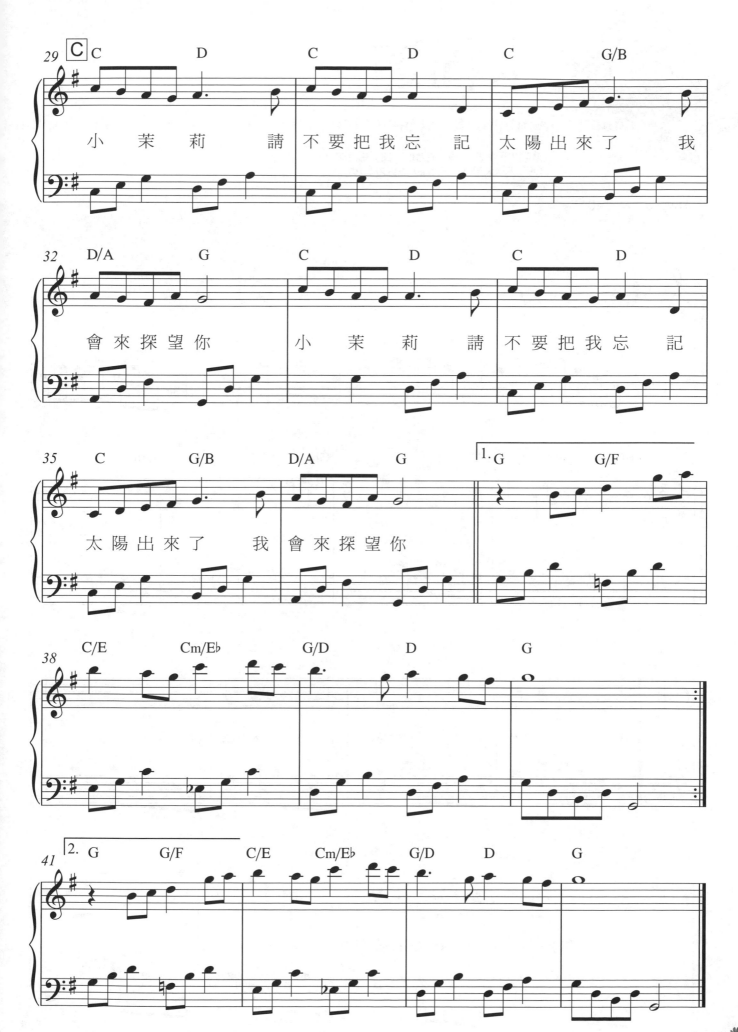

小 茉 莉 請 不要把我忘 記 太陽出來了　　我

會 來探望你　　小 茉 莉 請 不要把我忘 記

太陽出來了　我 會來探望你

木棉道

演唱 / 王夢麟　詞 / 洪光達　曲 / 馬兆駿
OP：Rock Music Publishing Co.,Ltd

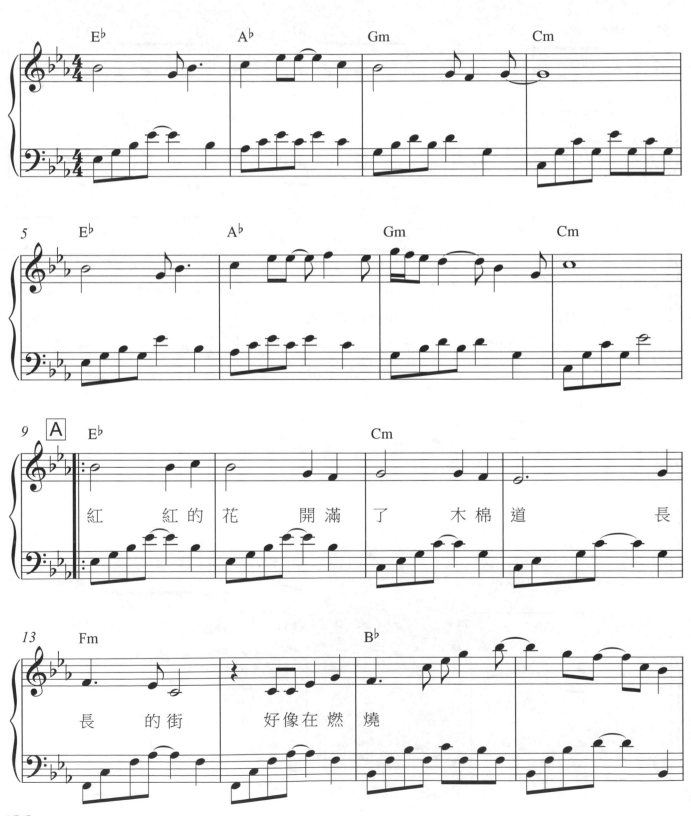

Allegro ♩ = 140

紅　紅的花　開滿了　木棉道　長

長　的街　好像在燃　燒

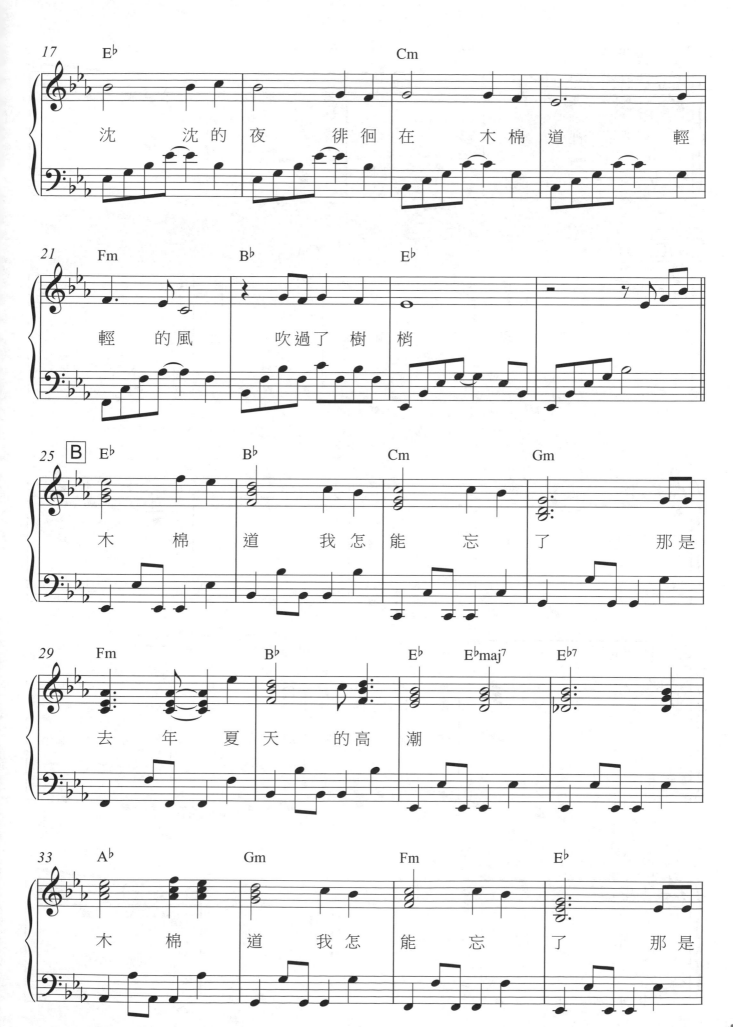

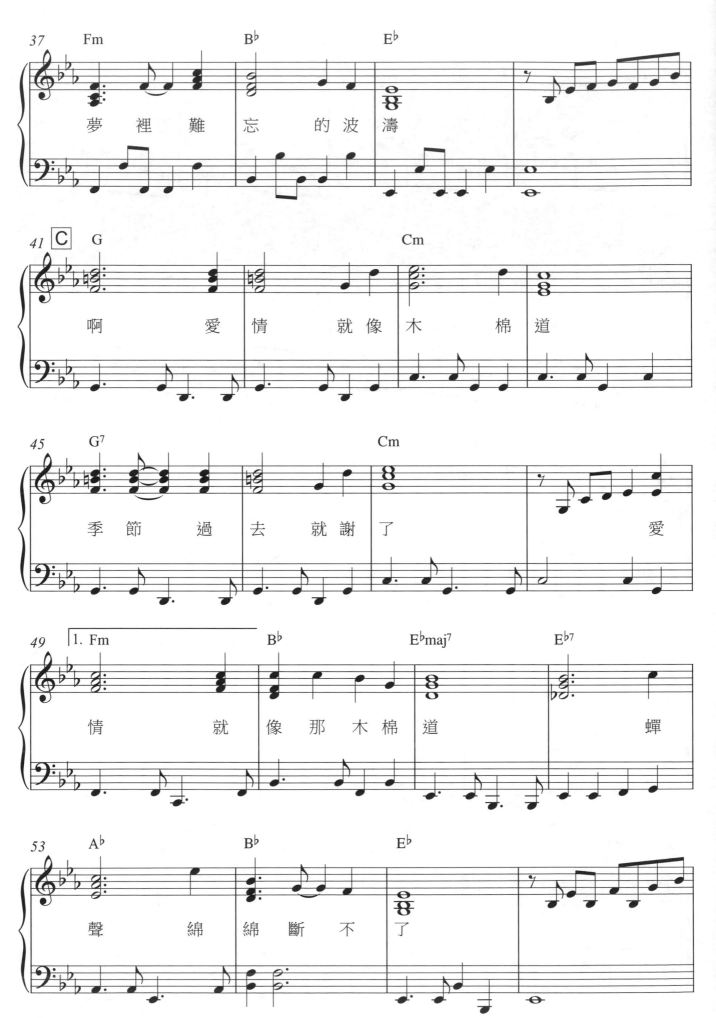

夢 裡 難 忘 的 波 濤

啊 愛 情 就 像 木 棉 道

季 節 過 去 就 謝 了 愛

情 就 像 那 木 棉 道 蟬

聲 綿 綿 斷 不 了

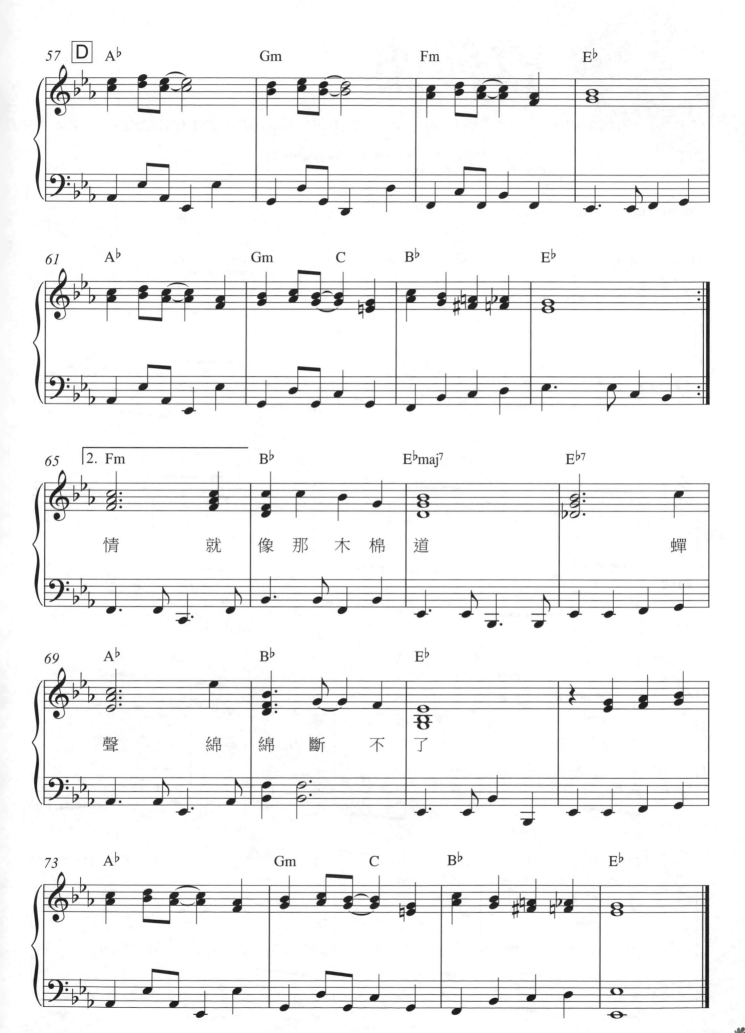

情　　　就　像那木棉道　　蟬

聲　綿綿斷不了

露莎蘭

演唱 / 楊芳儀・徐曉菁　詞 / 陳式達　曲 / 蘇格蘭民謠
OP：Rock Music Publishing Co.,Ltd

Moderato ♩ = 110

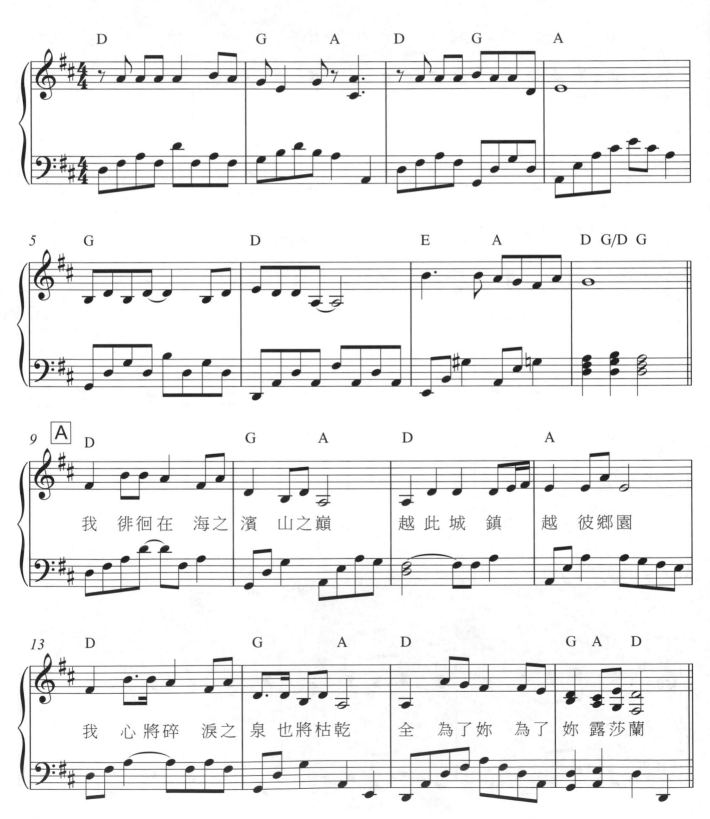

我 徘徊在 海之 濱 山之 巔　越 此 城 鎮　越 彼 鄉 園

我 心 將 碎 淚之 泉 也將 枯乾　全 為了 妳 為了 妳 露莎蘭

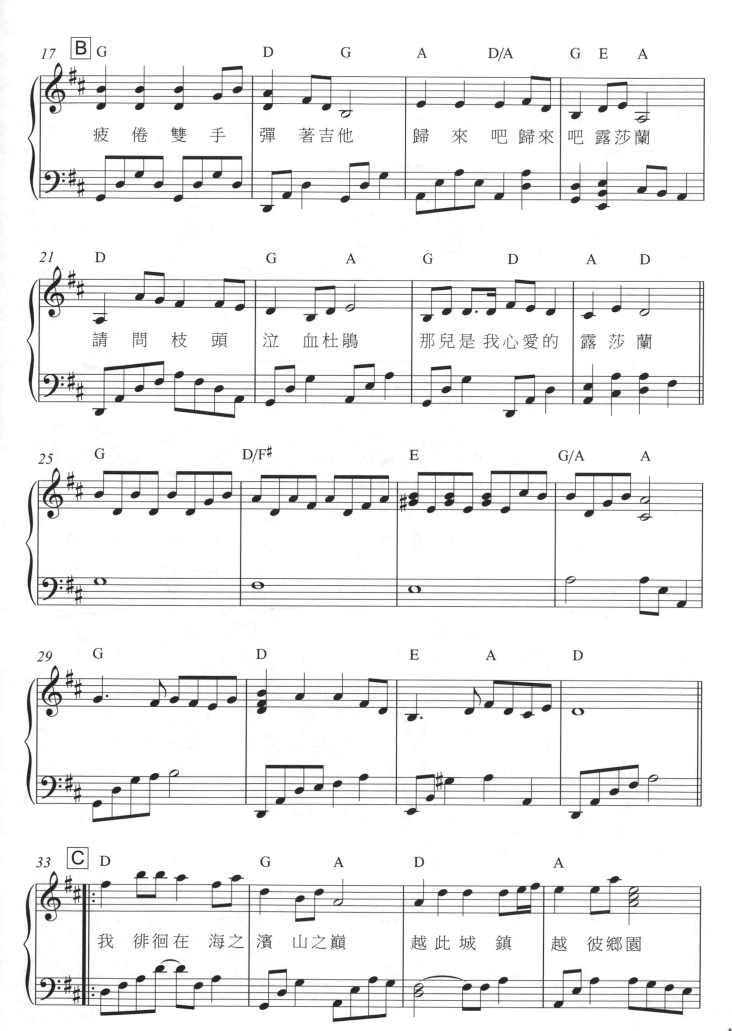

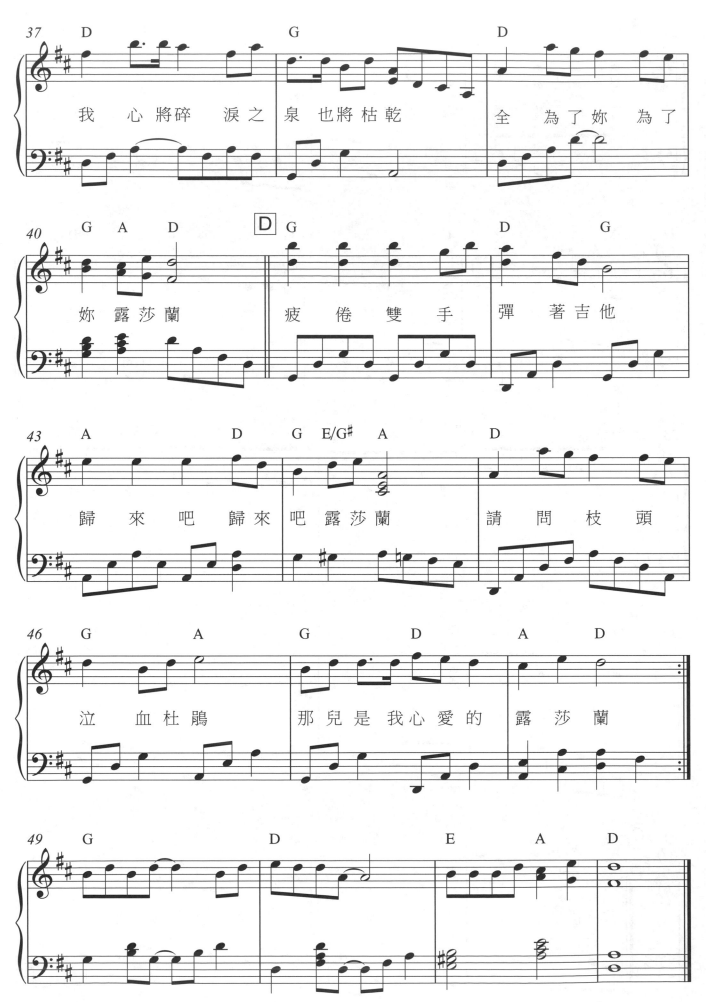

橄欖樹

演唱 / 齊豫　詞 / 三毛　曲 / 李泰祥
OP：歌林音樂股份有限公司　Rock Music Publishing Co.,Ltd

Moderato ♩ = 120

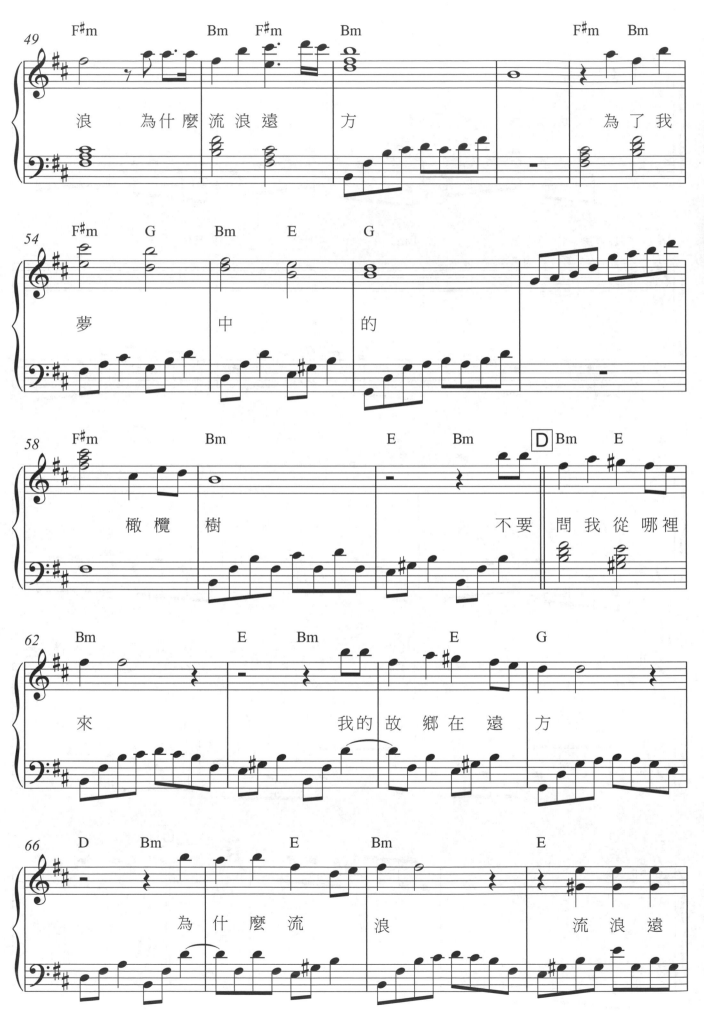

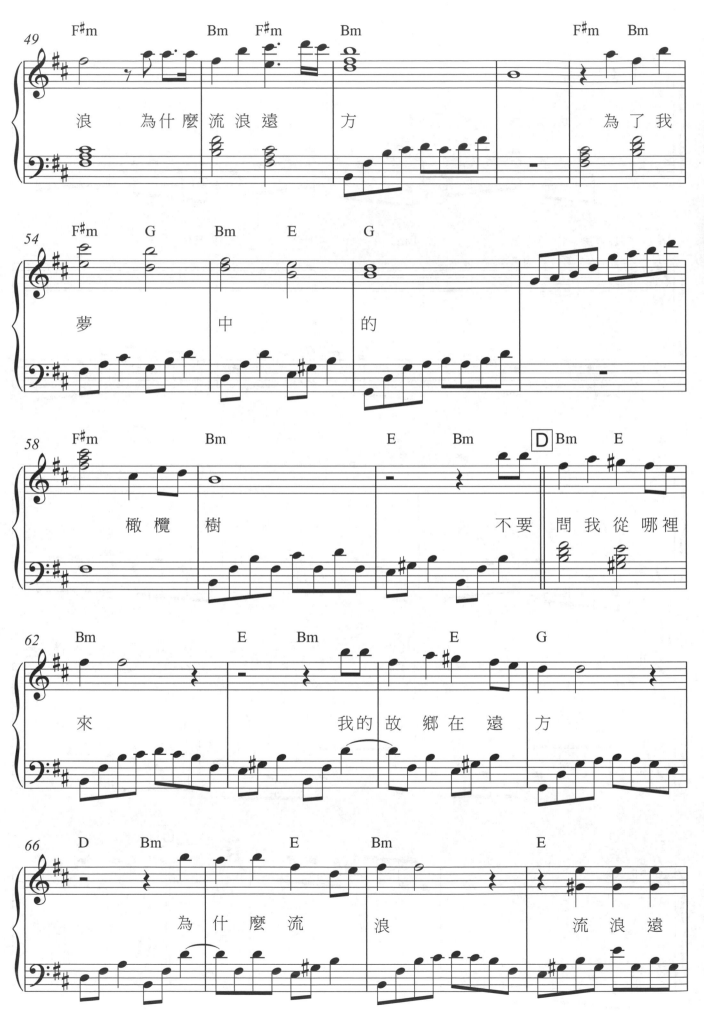

為什麼流浪遠方

為了我

夢中的

橄欖樹

不要 問我 從哪裡

來

我的 故鄉在 遠方

為什麼流

浪

流浪遠

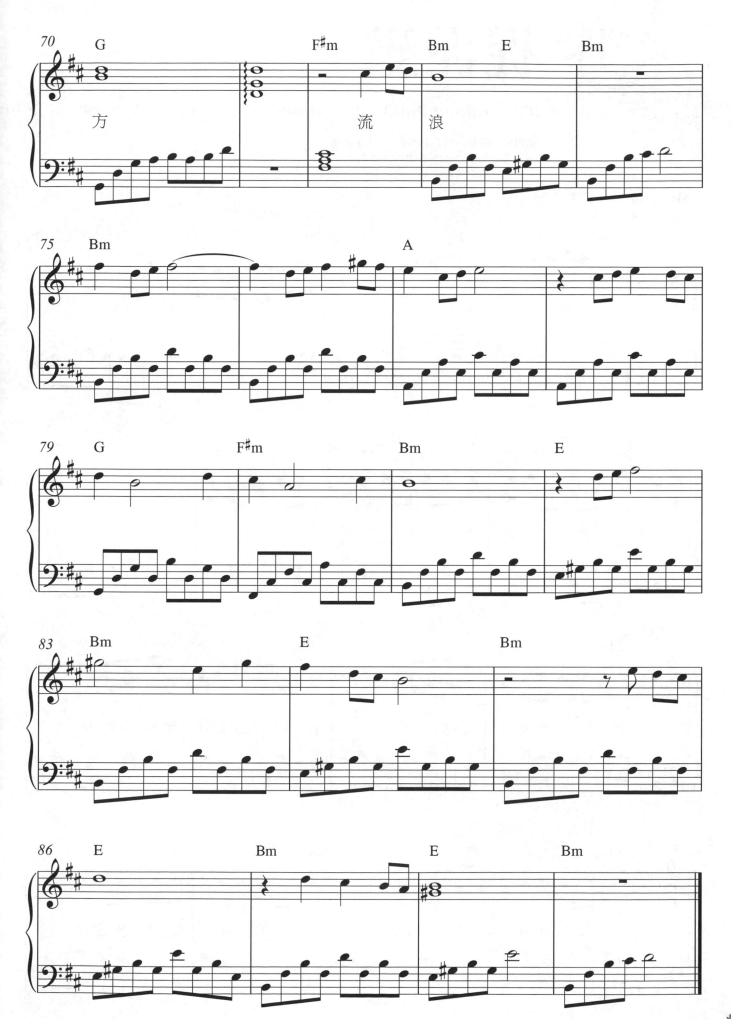

方　　　　　流　浪

捉泥鰍

演唱／包美聖　詞／侯德健　曲／侯德健
OP：Rock Music Publishing Co.,Ltd

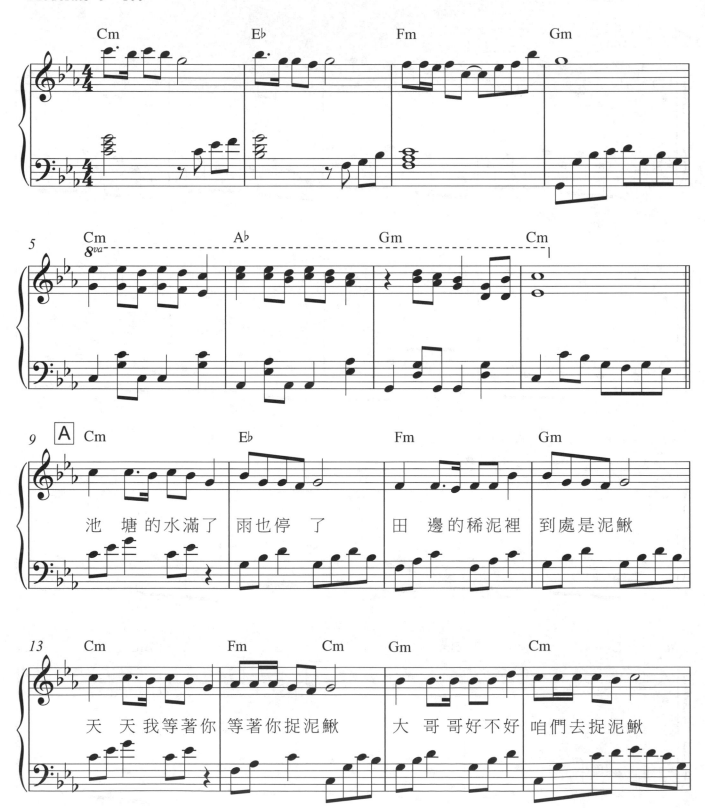

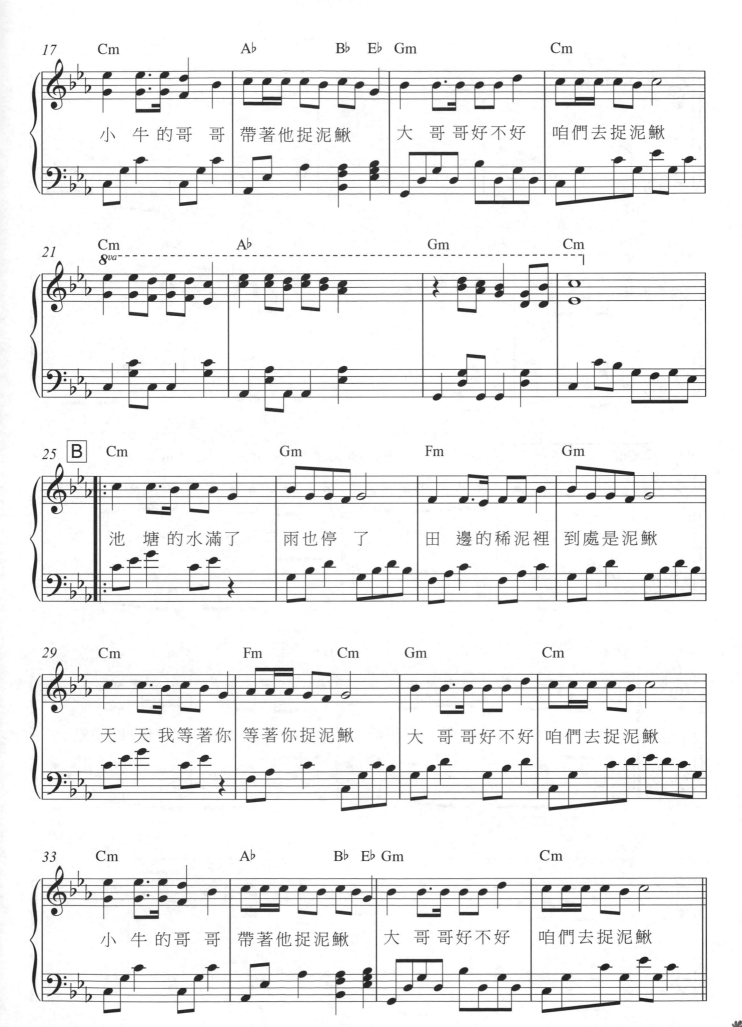

小 牛 的 哥 哥　帶著他捉泥鰍　大 哥 哥好不好　咱們去捉泥鰍

池 塘 的 水 滿 了　雨也停 了　田 邊的稀泥裡　到處是泥鰍

天 天 我 等 著 你　等著你捉泥鰍　大 哥 哥好不好　咱們去捉泥鰍

小 牛 的 哥 哥　帶著他捉泥鰍　大 哥 哥好不好　咱們去捉泥鰍

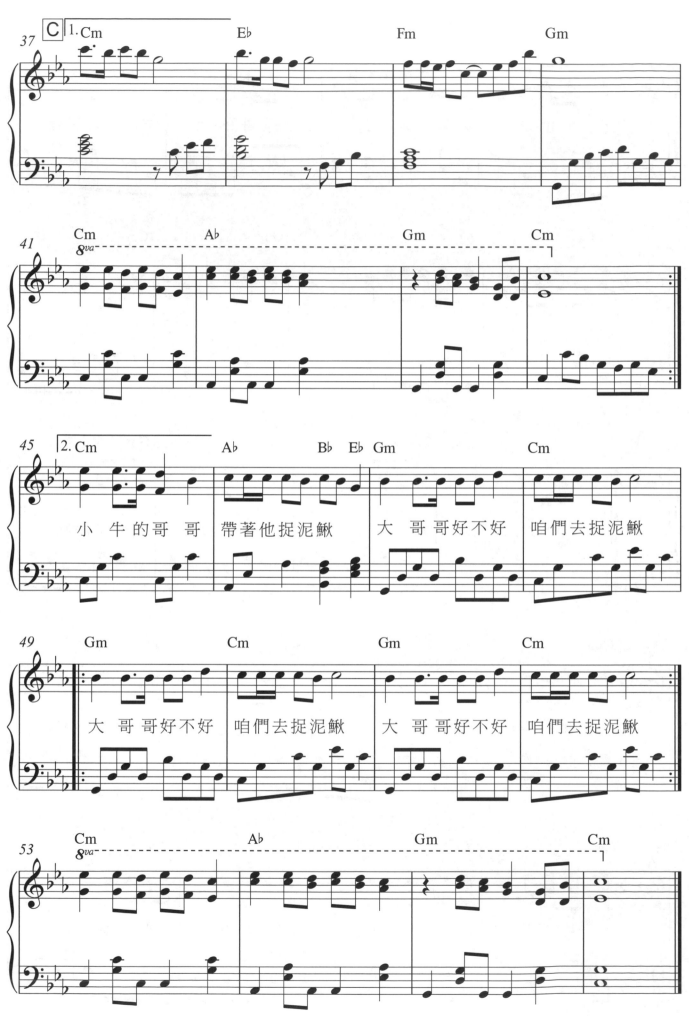

花戒指

演唱 / 潘麗莉　詞 / 晨曦　曲 / 韓國民謠
OP：Rock Music Publishing Co.,Ltd

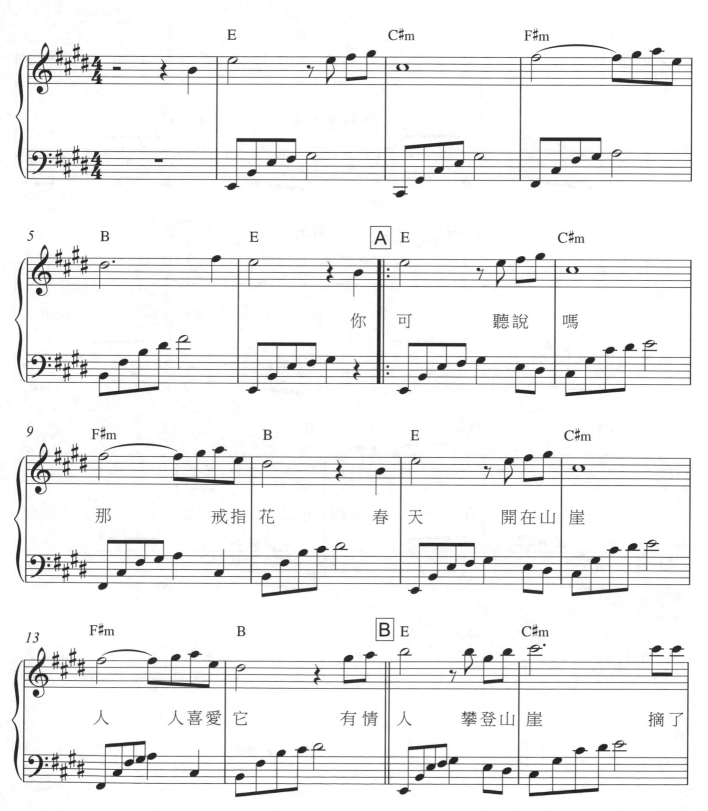

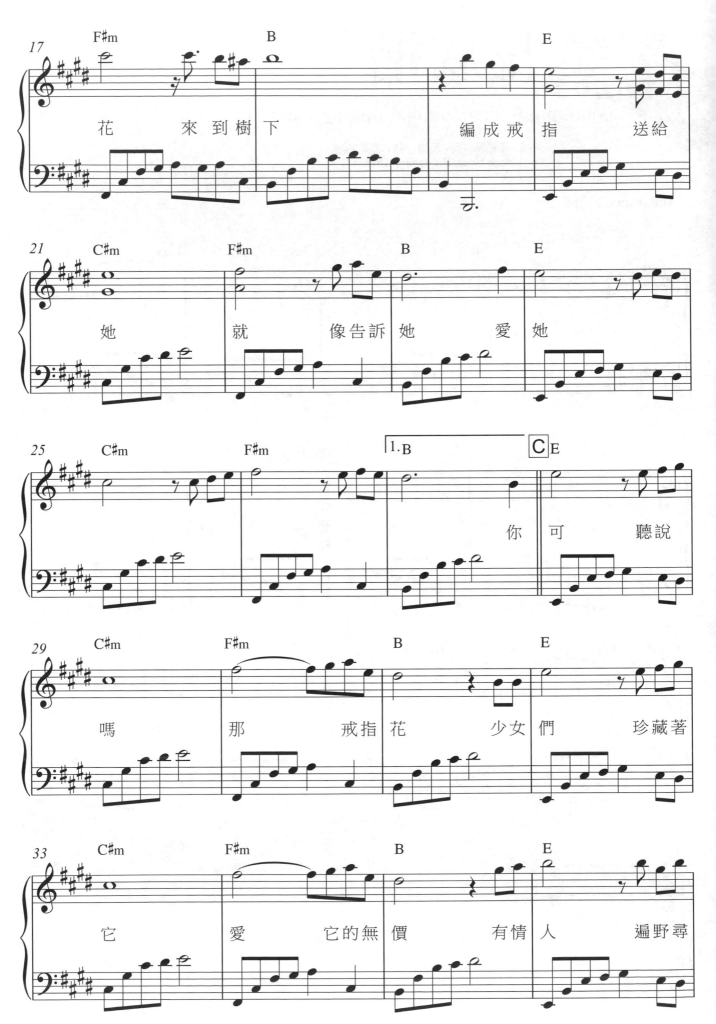

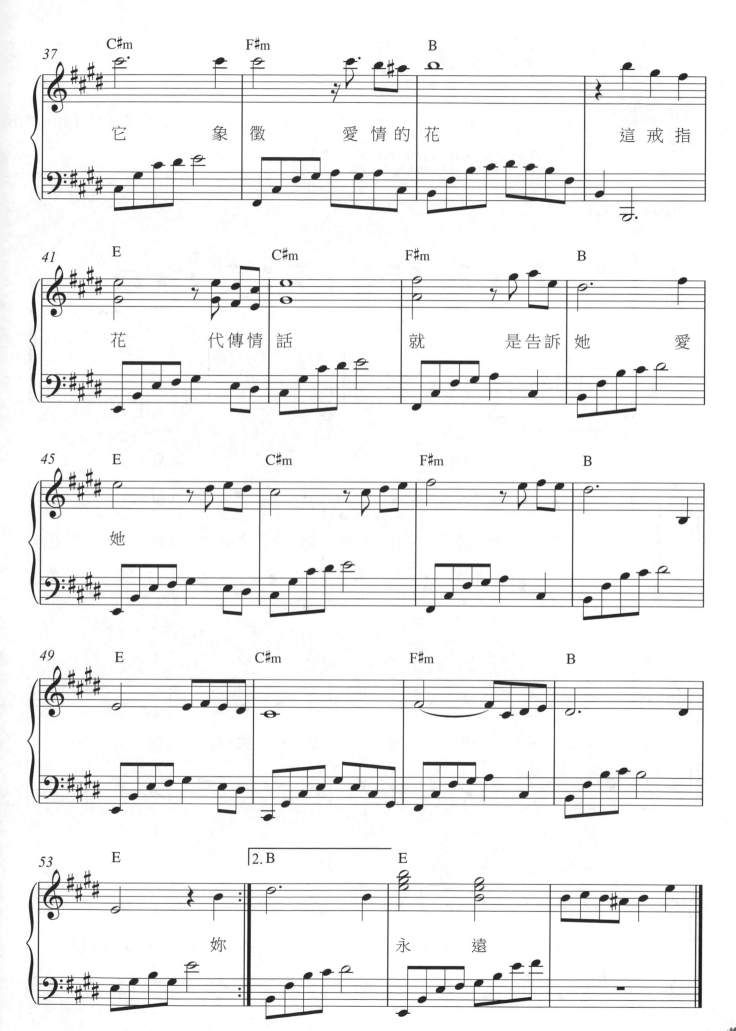

它 象徵 愛情的花 這戒指

花 代傳情話 就 是告訴她 愛

她

妳 永遠

虎姑婆

演唱 / 丘丘合唱團　詞 / 李應錄　曲 / 李應錄
OP：Rock Music Publishing Co.,Ltd

Allegro ♩ = 130

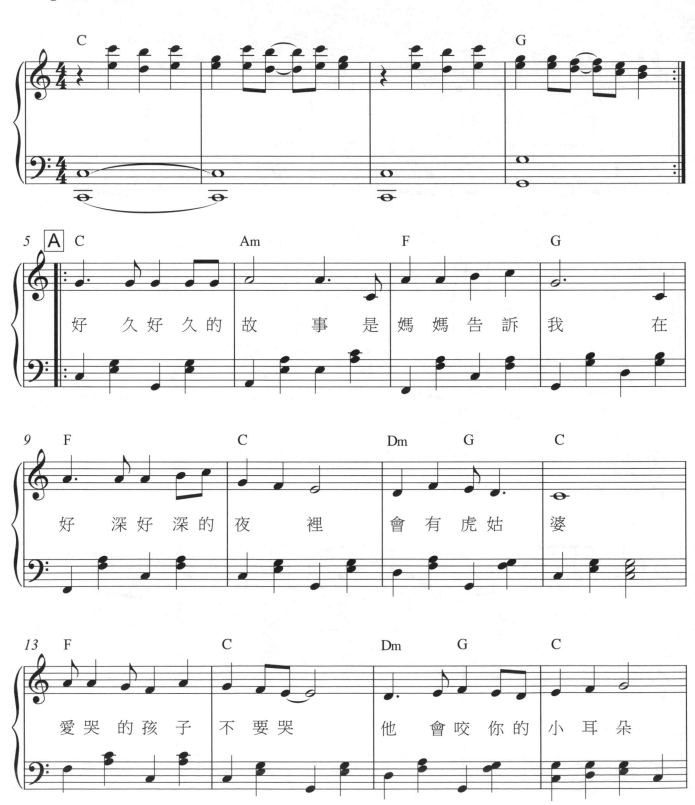

好久好久的故事是媽媽告訴我 在

好深好深的夜裡 會有虎姑婆

愛哭的孩子不要哭 他會咬你的小耳朵

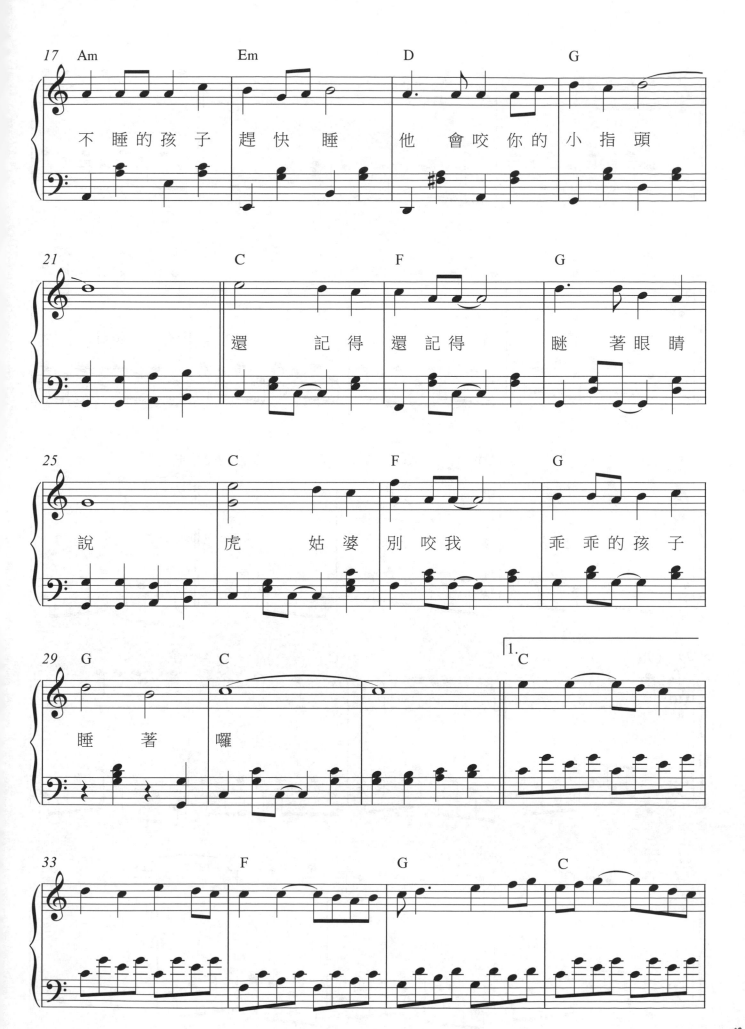

不 睡 的 孩 子 趕 快 睡　他 會 咬 你 的 小 指 頭

還 記 得 還 記 得　瞇 著 眼 睛

說　虎 姑 婆 別 咬 我　乖 乖 的 孩 子

睡 著 囉

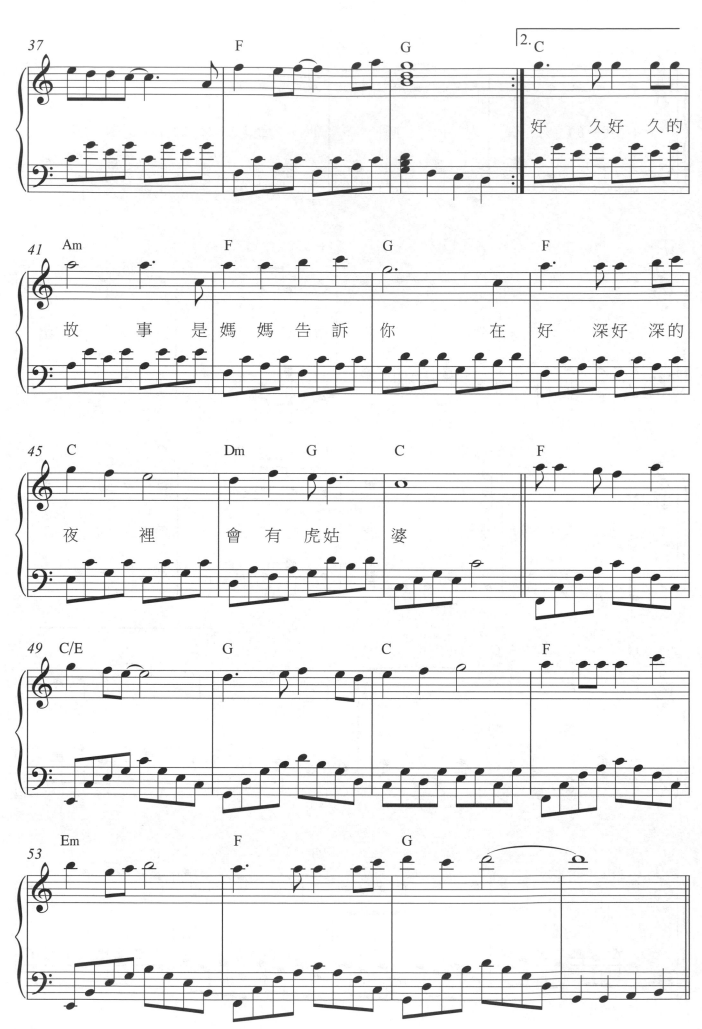

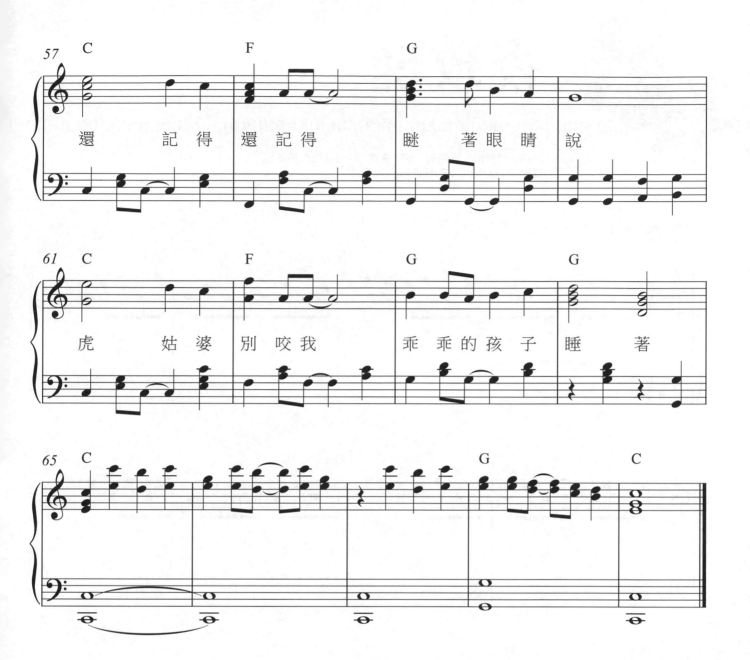

還　　記得還記得　　瞇著眼睛說

虎　　姑婆別咬我　　乖乖的孩子睡　著

夜玫瑰

演唱 / 楊芳儀・徐曉菁　詞 / 張慶三　曲 / 以色列民謠
OP：Rock Music Publishing Co.,Ltd

Allegro ♩ = 130

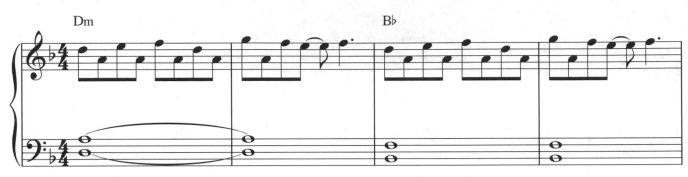

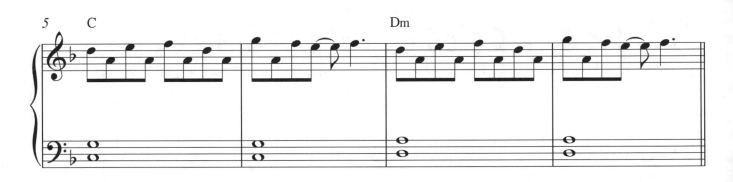

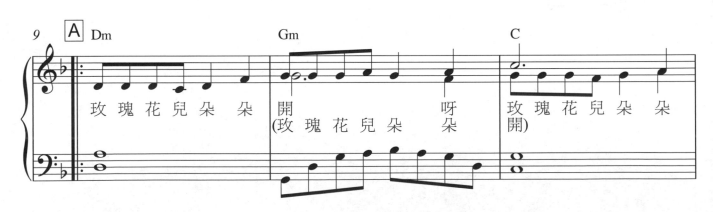

玫瑰花兒朵朵　開　　　　　呀　　　玫瑰花兒朵朵
(玫瑰花兒朵　朵　　　　　　　　　　開)

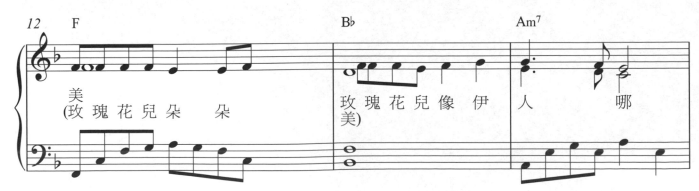

美　　　　　　　　　　　玫瑰花兒像伊　人　　　哪
(玫瑰花兒朵　朵
美)

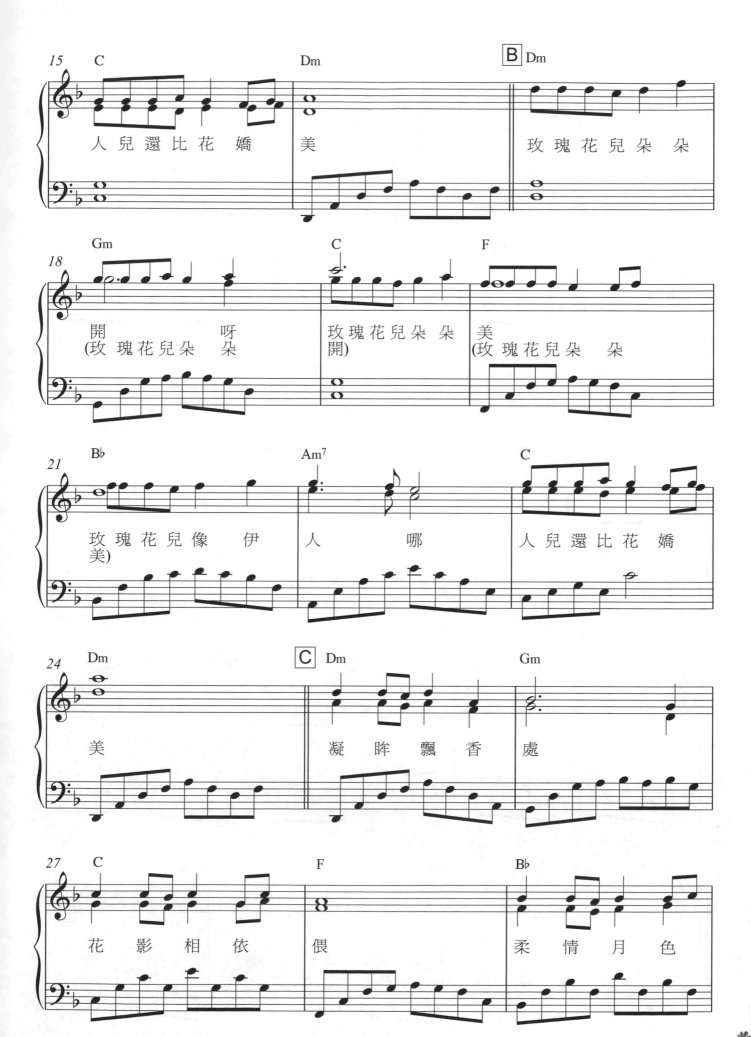

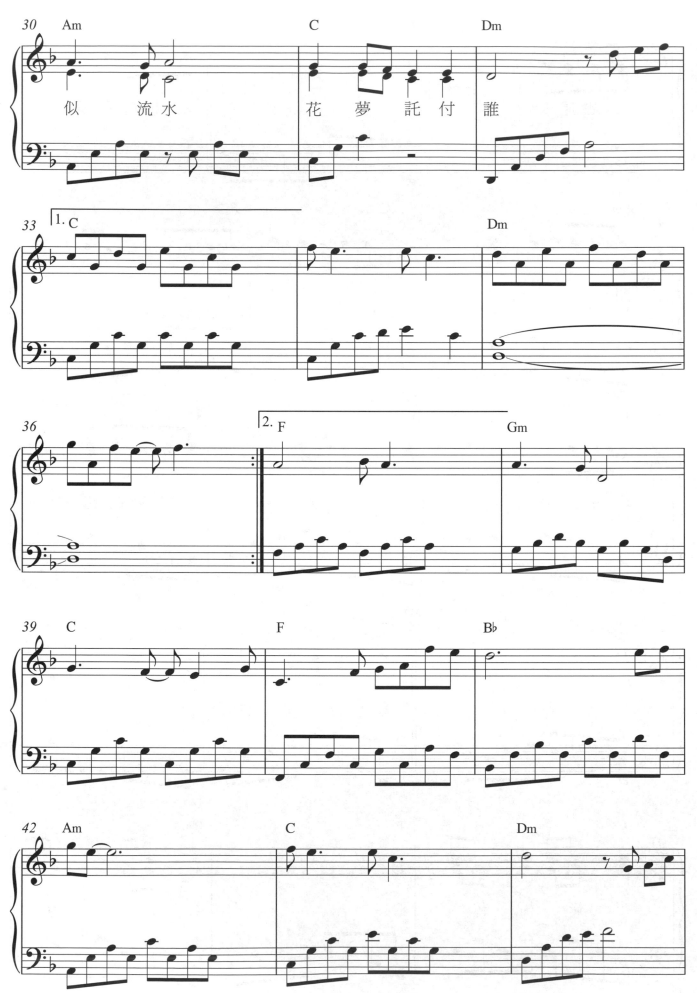

似　　流　水　　　　花　夢　託　付　誰

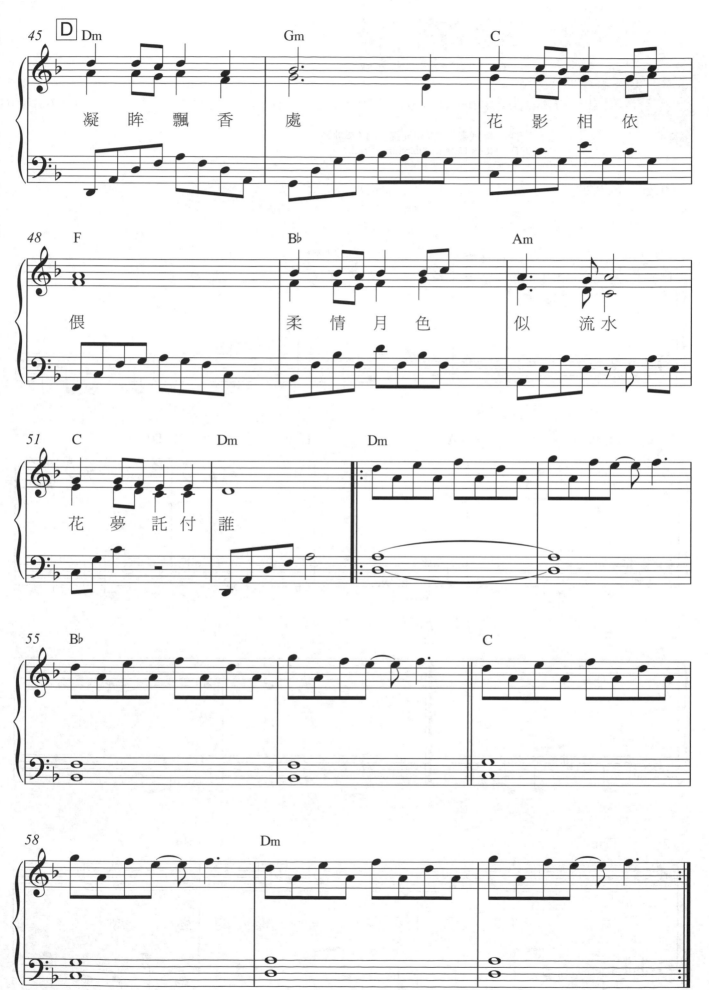

凝眸飘香　處　　　花影相依

偎　　　柔情月色　　似　流水

花夢託付誰

Repeat & F.O.

季節雨

演唱／楊耀東　詞／洪光達　曲／馬兆駿
OP：Rock Music Publishing Co.,Ltd

Allegro ♩ = 120

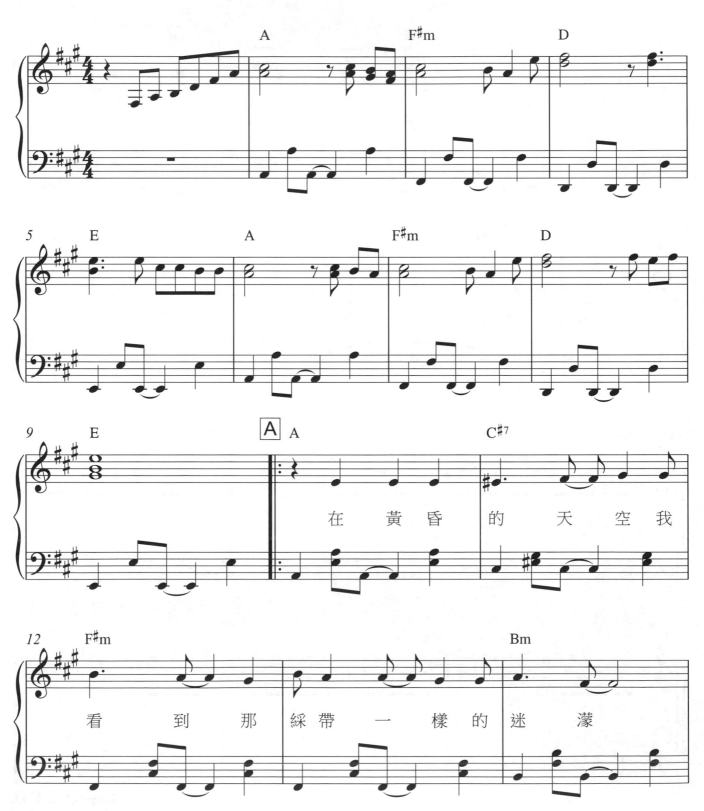

在 黃 昏 的 天 空 我

看 到 那 綵 帶 一 樣 的 迷 濛

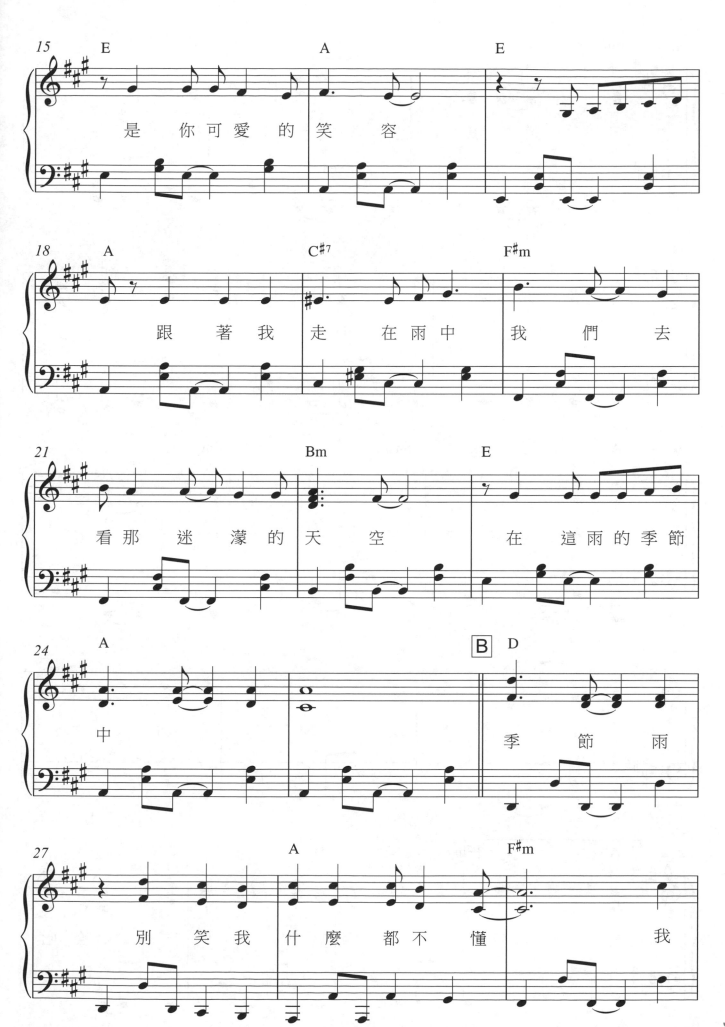

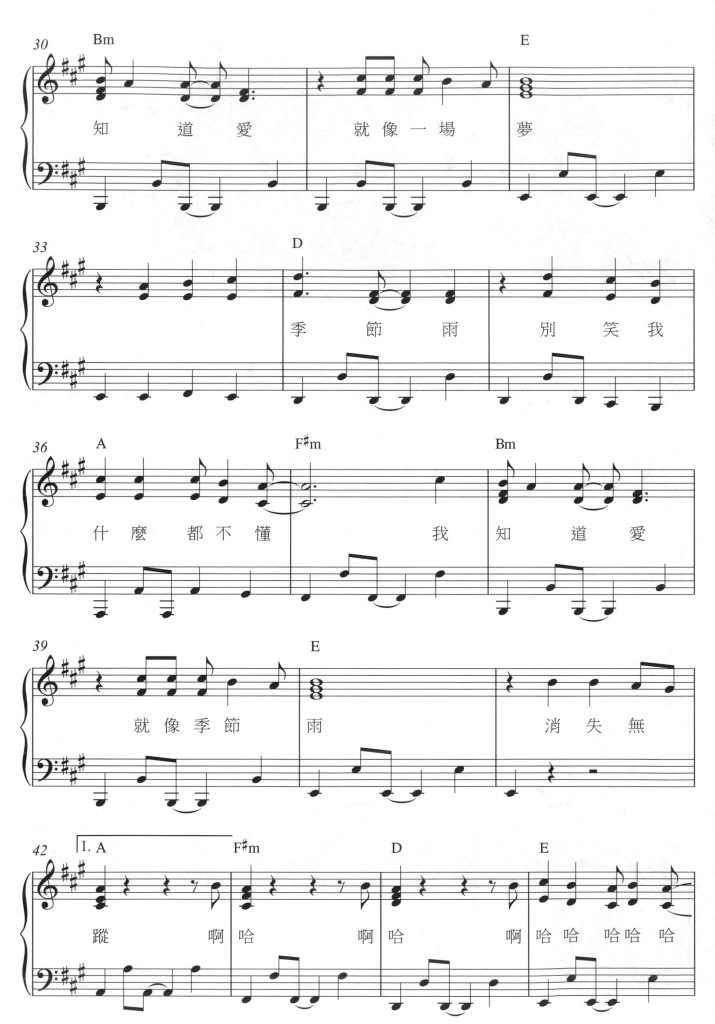

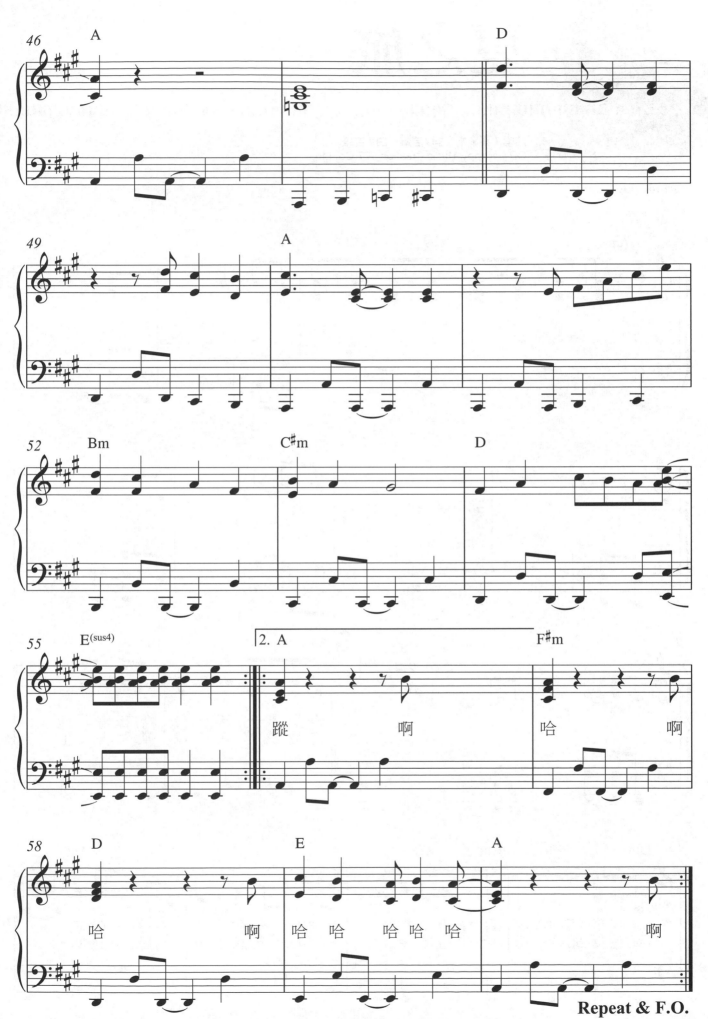

蹤 啊 哈 啊

哈 啊 哈 哈 哈 哈 哈 啊

Repeat & F.O.

夏之旅

演唱／蔡幸娟　詞／吉雄　曲／吉雄
OP：Happy Music Creation 177 Co. Ltd.

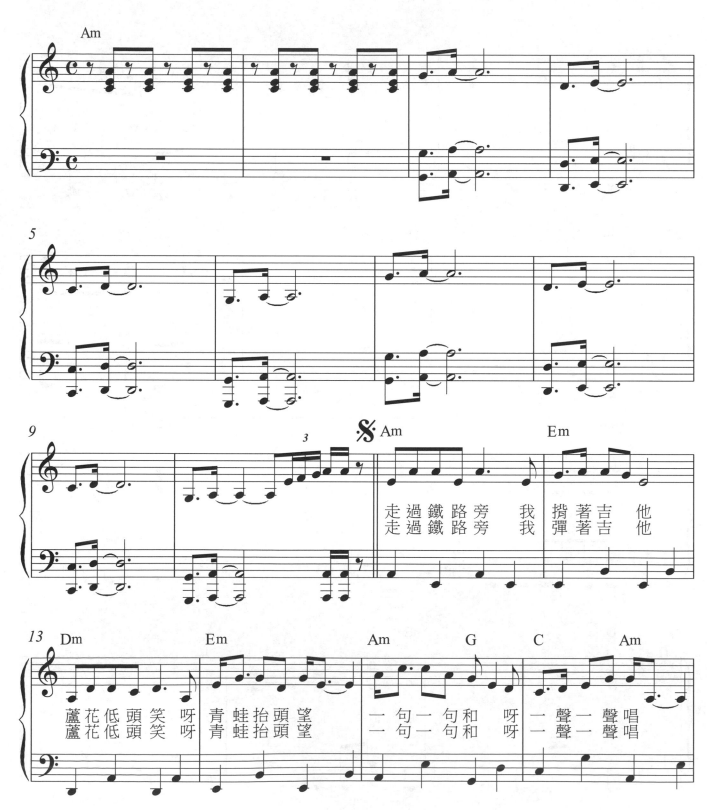

走過鐵路旁　我　揹著吉　他
走過鐵路旁　我　彈著吉　他

蘆花低頭笑呀　青蛙抬頭望　一句一句和　呀　一聲一聲唱
蘆花低頭笑呀　青蛙抬頭望　一句一句和　呀　一聲一聲唱

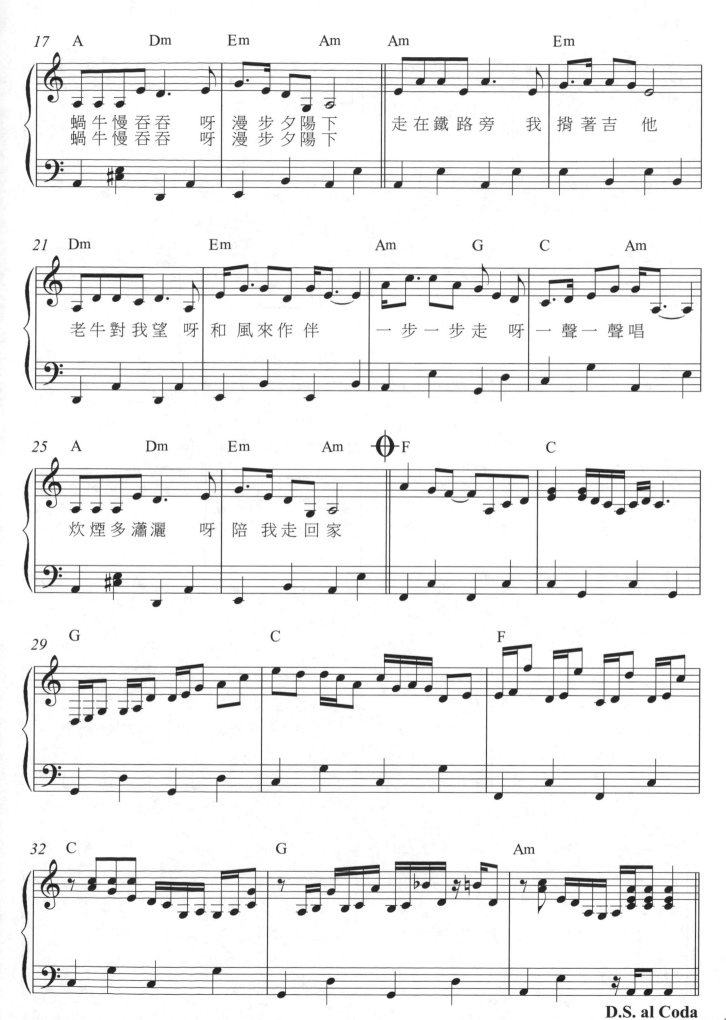

蝸牛慢吞吞 呀 漫步夕陽下
蝸牛慢吞吞 呀 漫步夕陽下
走在鐵路旁 我 揹著吉 他

老牛對我望 呀 和風來作伴
一步一步走 呀 一聲一聲唱

炊煙多瀟灑 呀 陪我走回家

D.S. al Coda

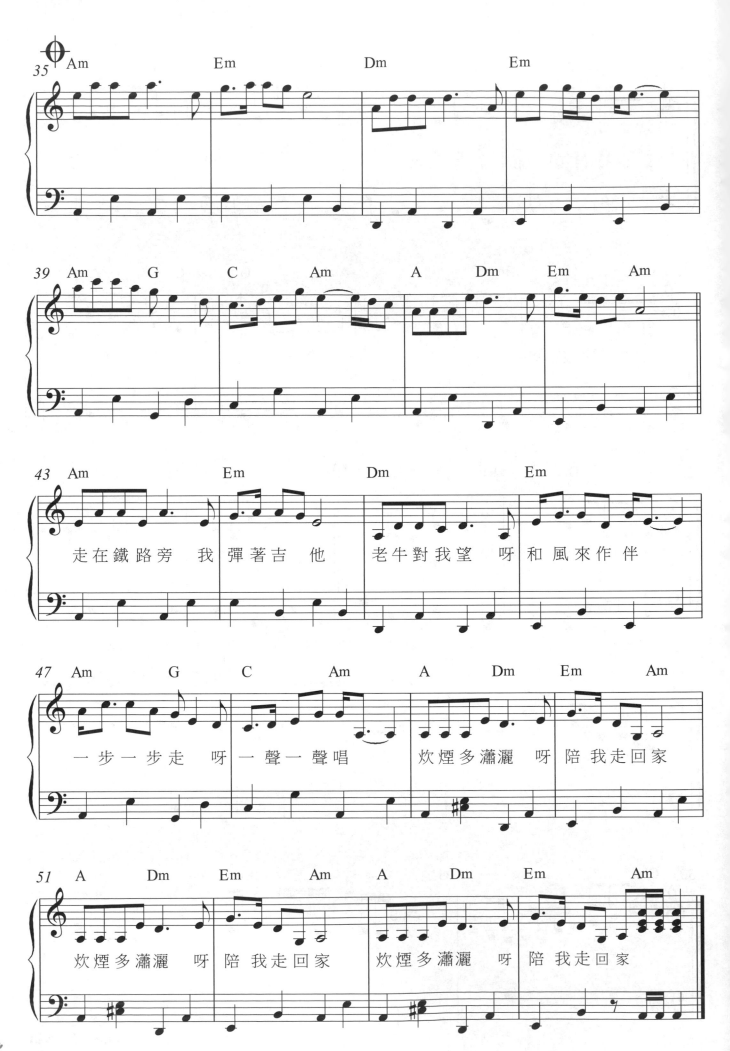

走在鐵路旁　我彈著吉他　老牛對我望　呀和風來作伴

一步一步走　呀一聲一聲唱　炊煙多瀟灑　呀陪我走回家

炊煙多瀟灑　呀陪我走回家　炊煙多瀟灑　呀陪我走回家

今山古道

演唱 / 黃大城　詞 / 陳雲山　曲 / 陳雲山
OP：Rock Music Publishing Co.,Ltd

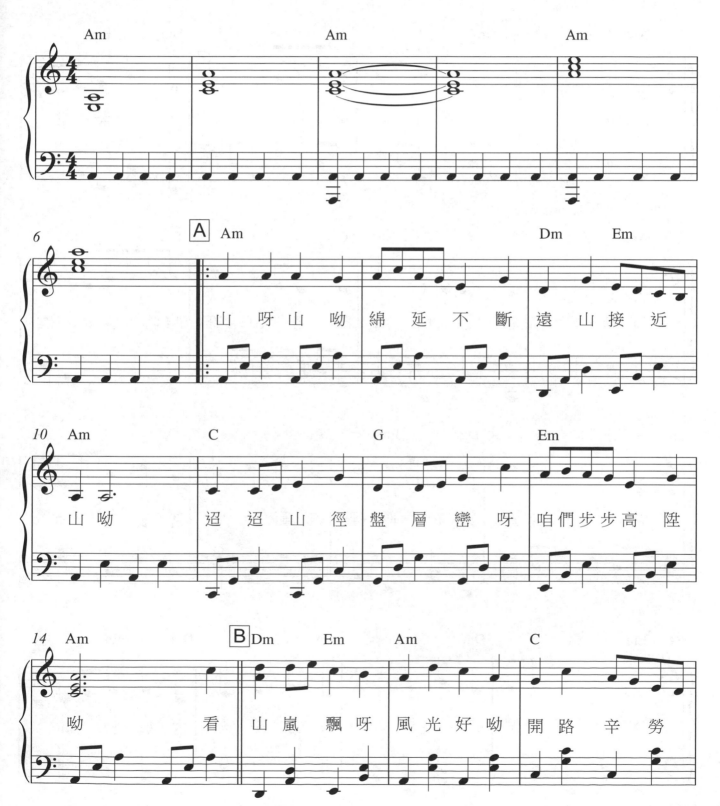

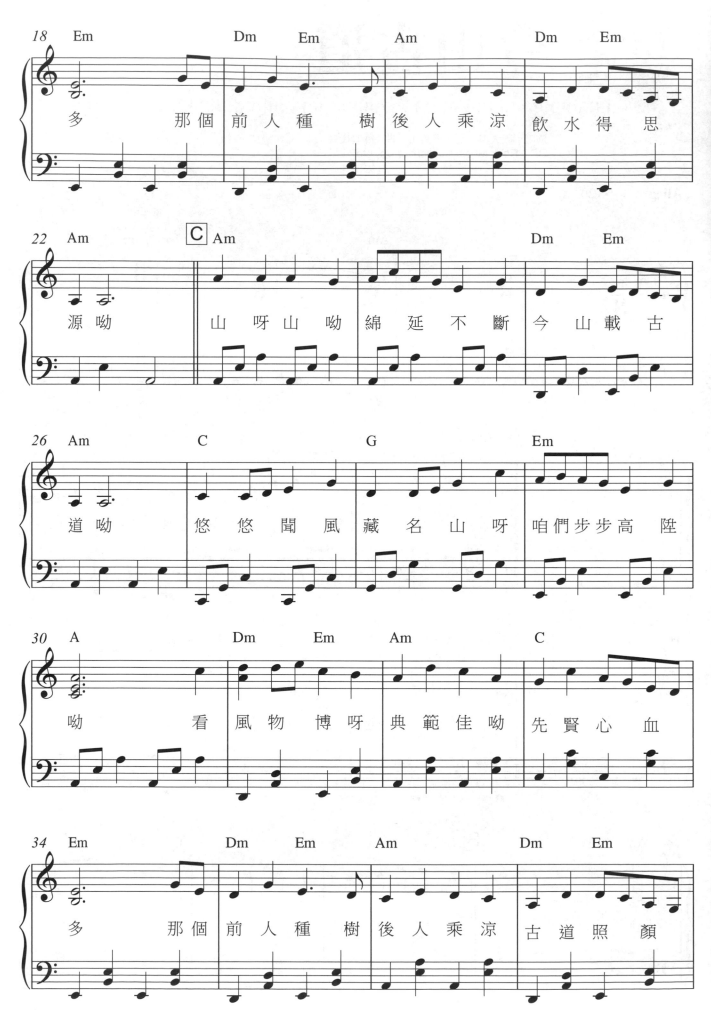

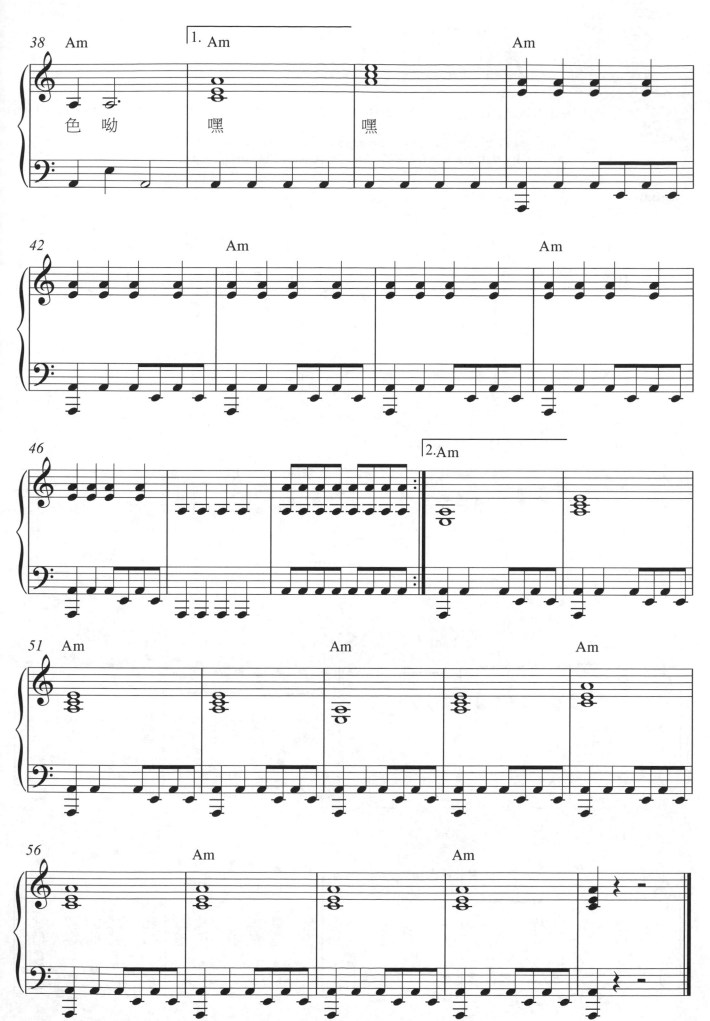

色 呦　　嘿　　　嘿

鄉愁四韻

演唱 / 羅大佑　詞 / 余光中　曲 / 羅大佑
OP：大右音樂事業有限公司　SP：Rock Music Publishing Co.,Ltd

Rubato

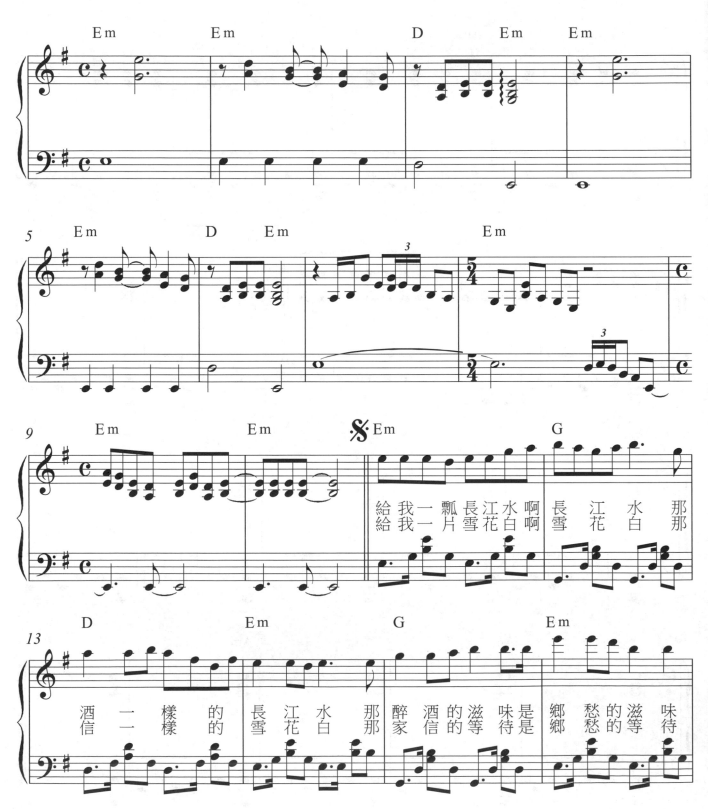

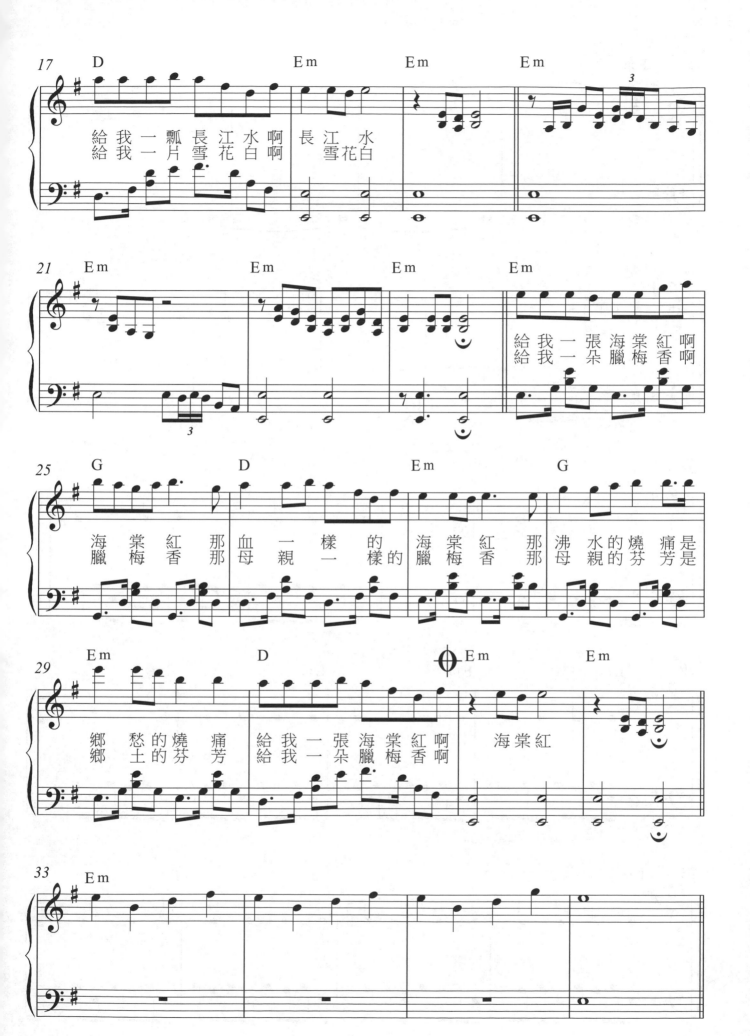

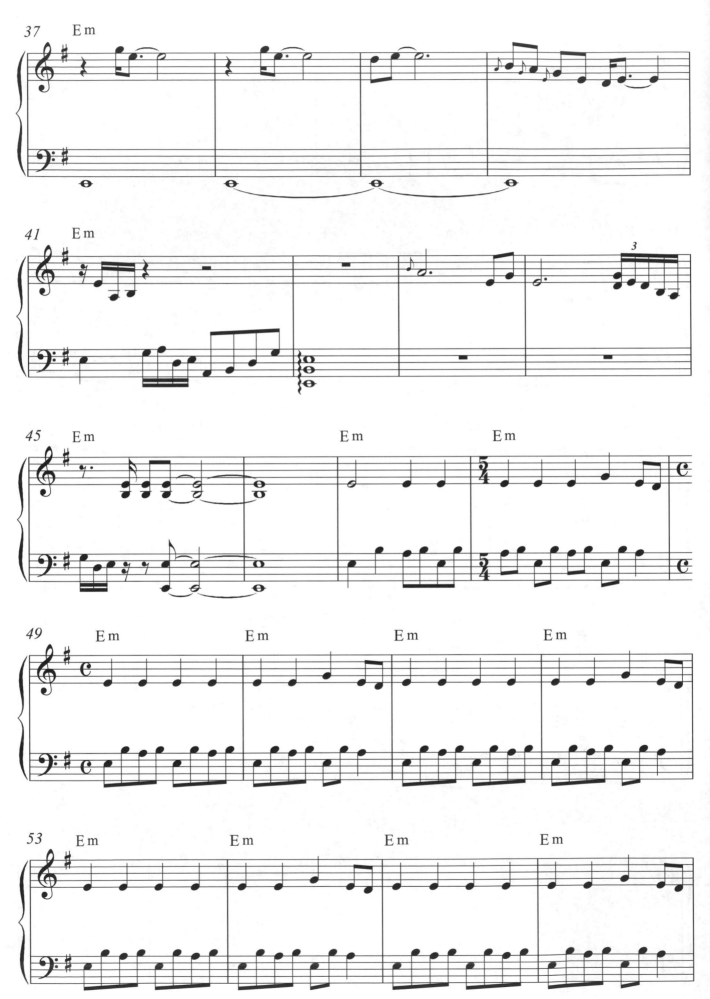

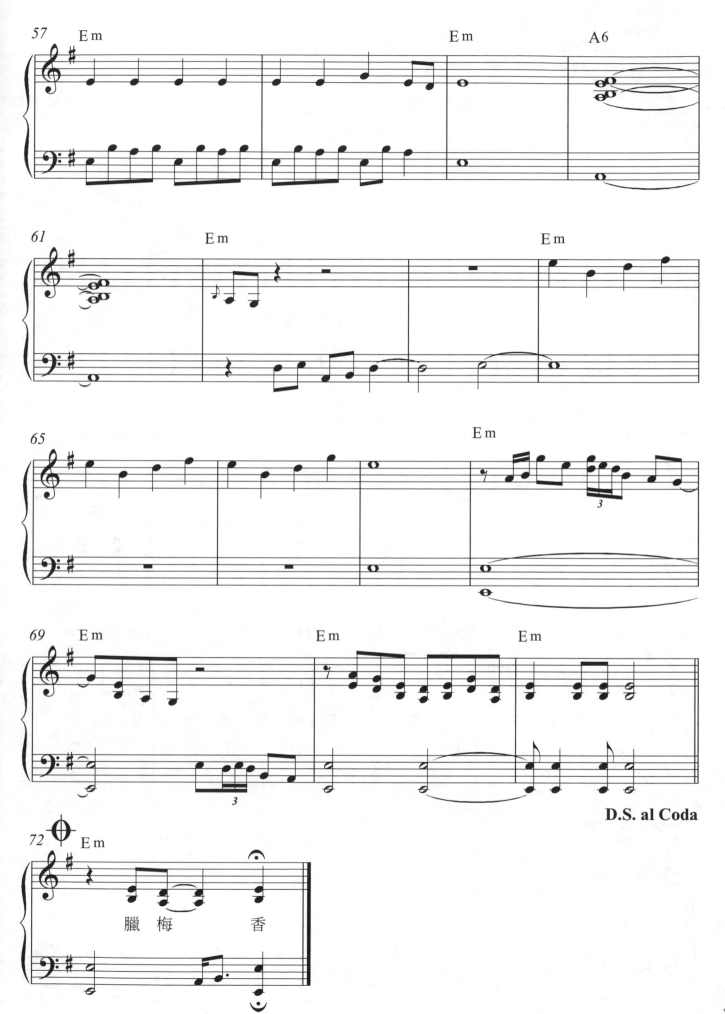

臘梅 香

歸去來兮

演唱／李建復　詞／侯德建　曲／侯德建
OP：Rock Music Publishing Co.,Ltd

Rubato

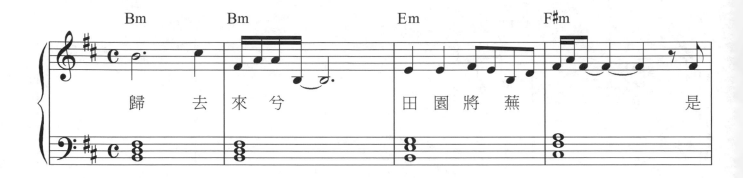

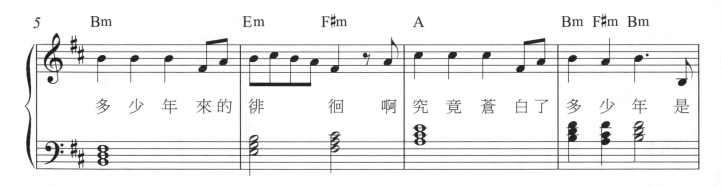

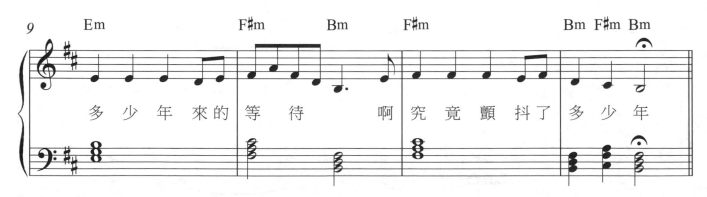

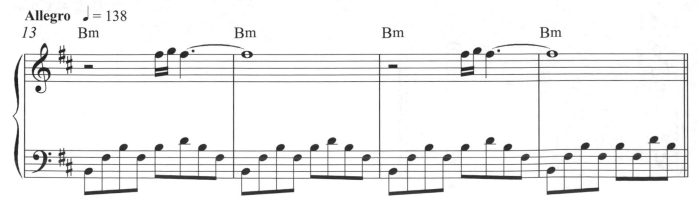

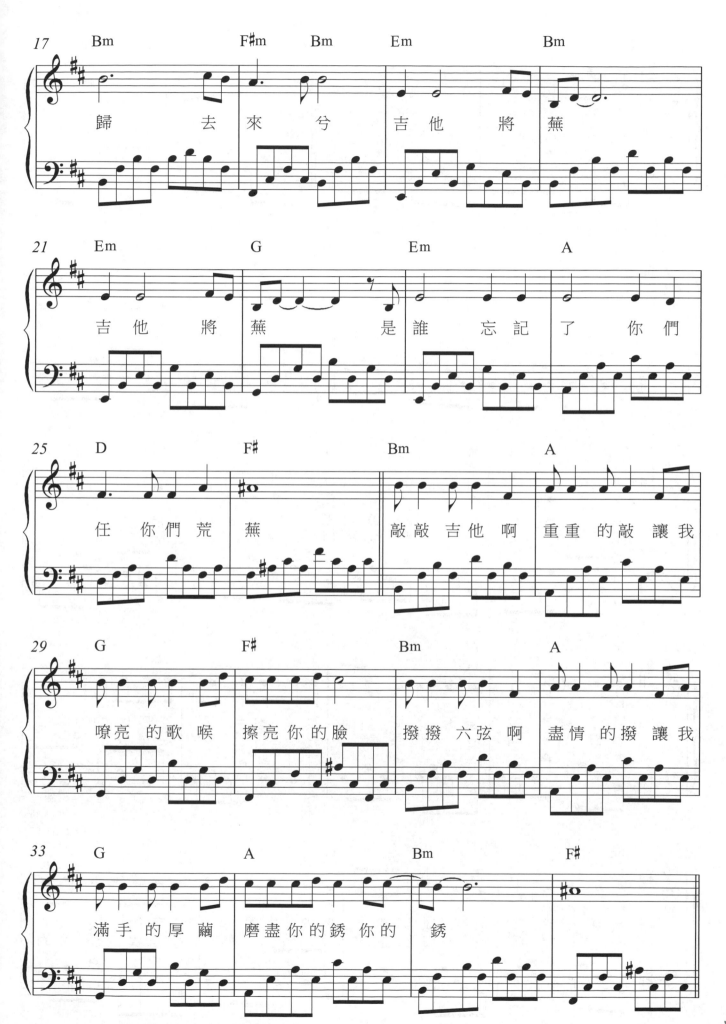

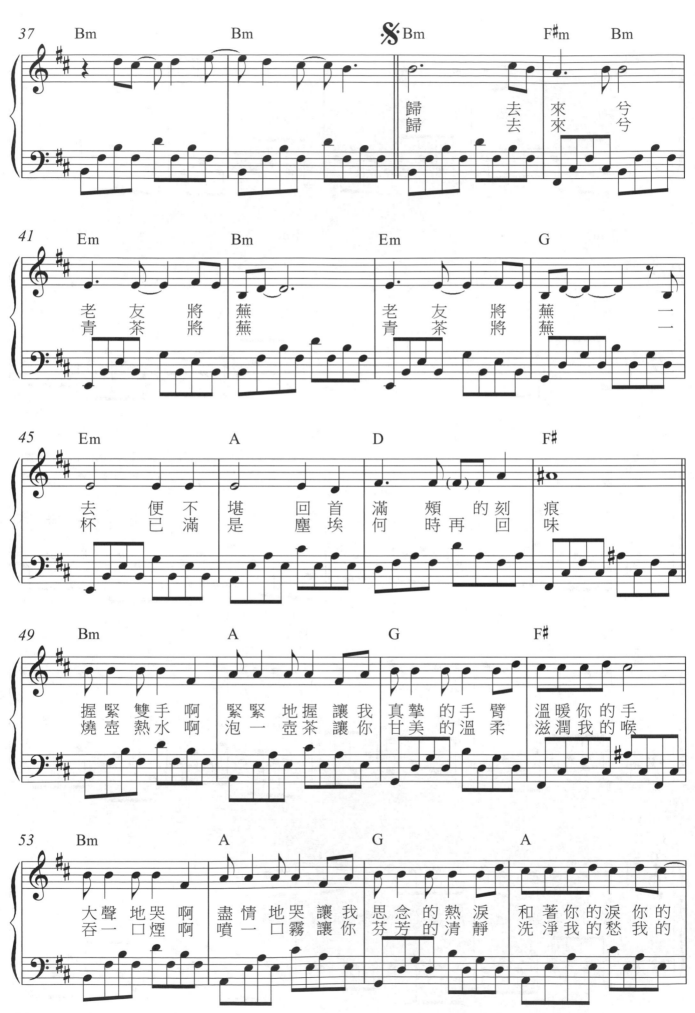

148

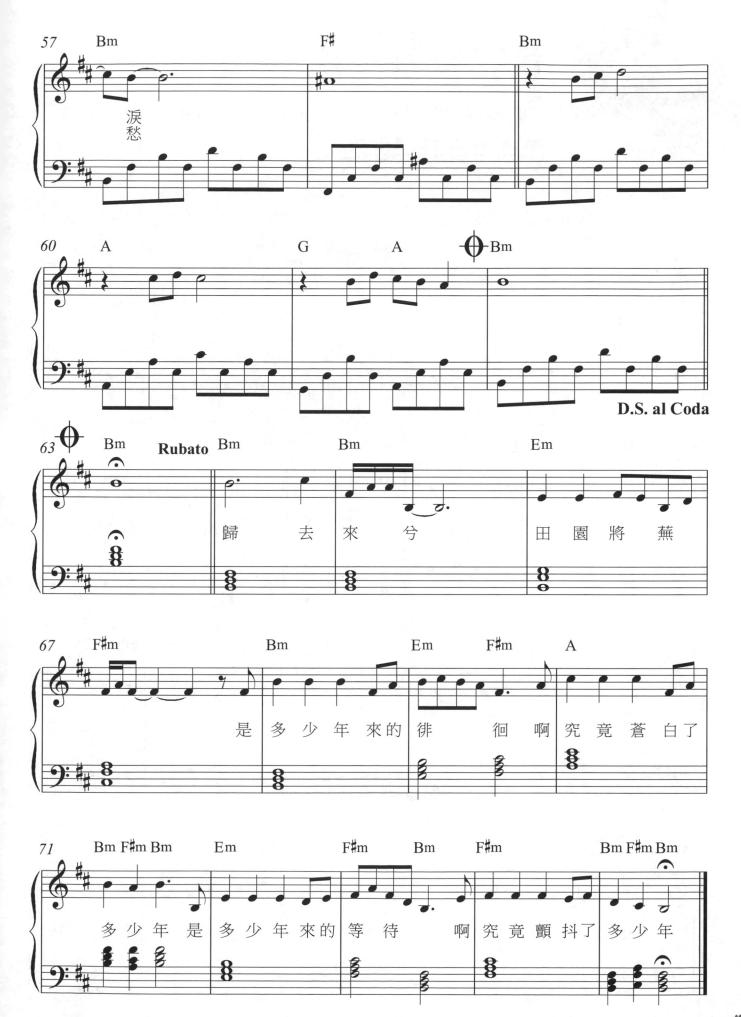

歡樂年華

演唱 / 崔苔菁　詞 / 悠遠　曲 / 陳彼得
OP：UNIVERSAL MUSIC PUBLISHING LTD

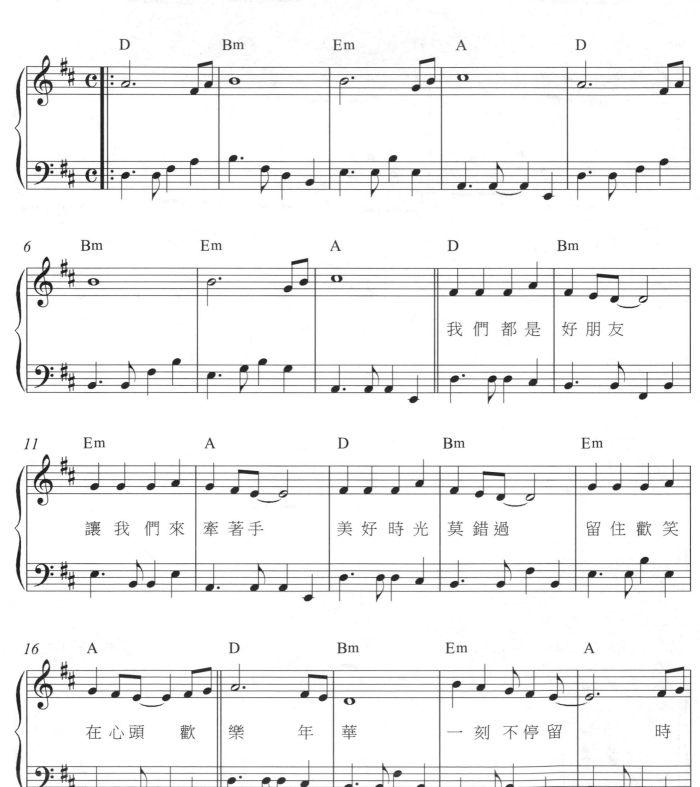

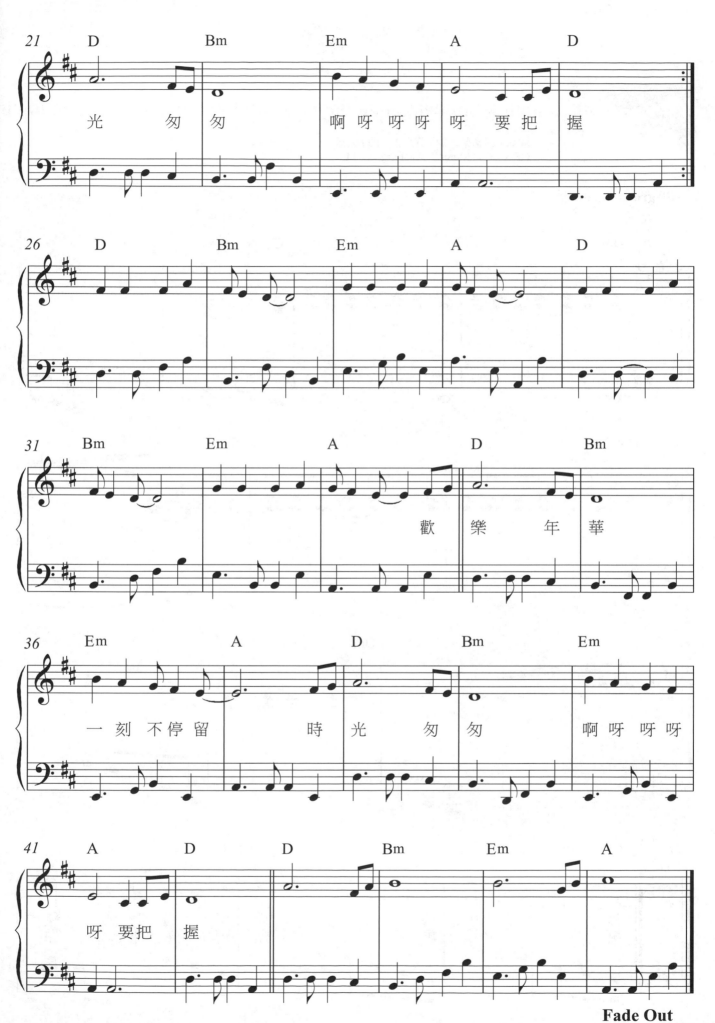

中華之愛

演唱 / 施孝榮　詞 / 許乃勝　曲 / 蘇來
OP：Rock Music Publishing Co.,Ltd

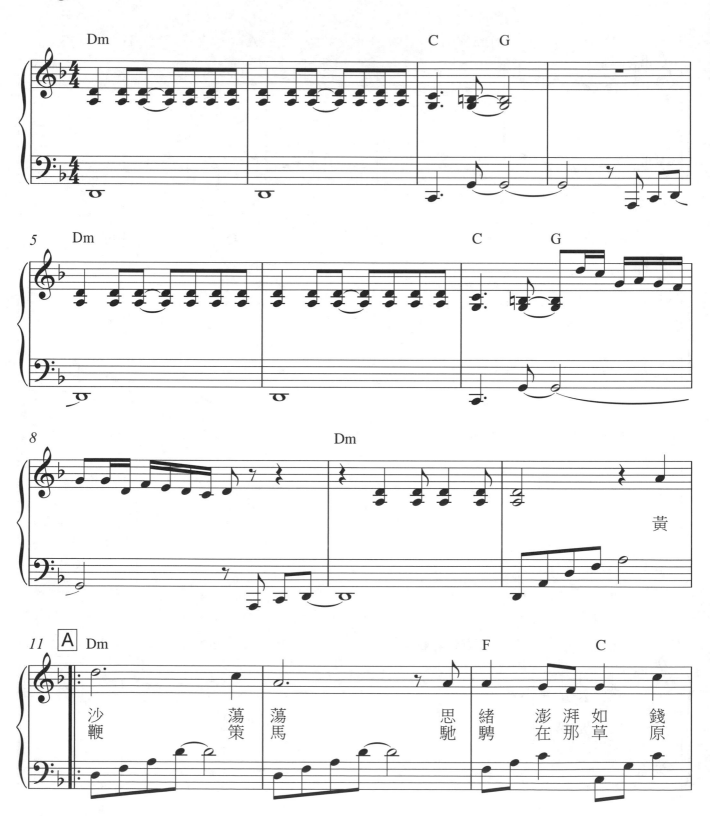

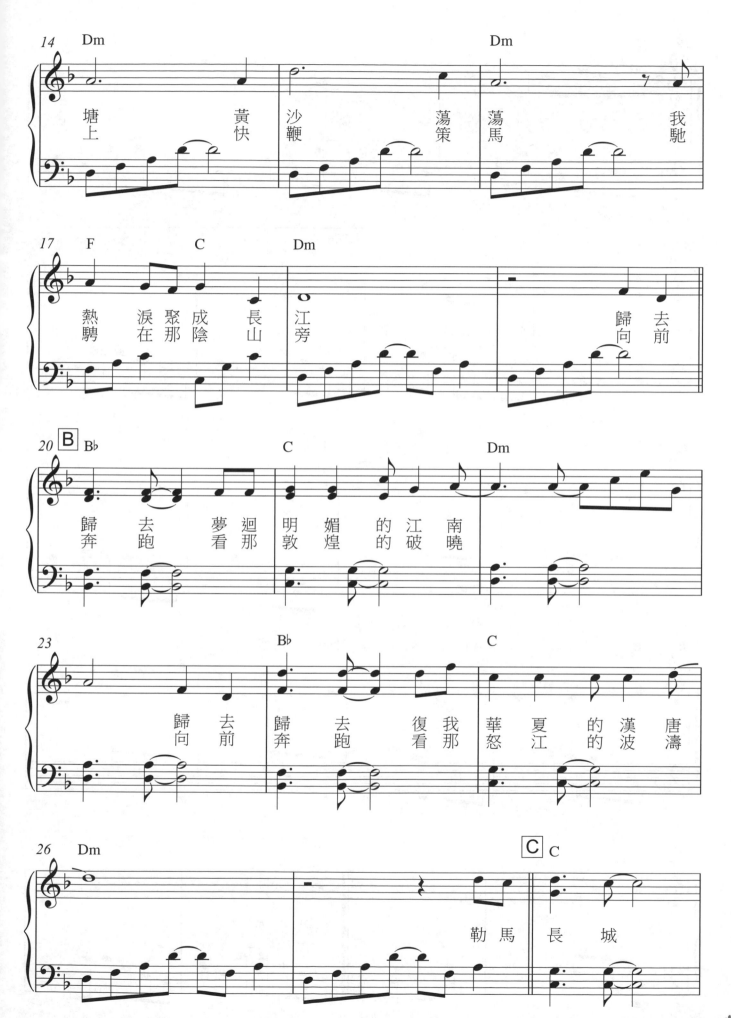

153

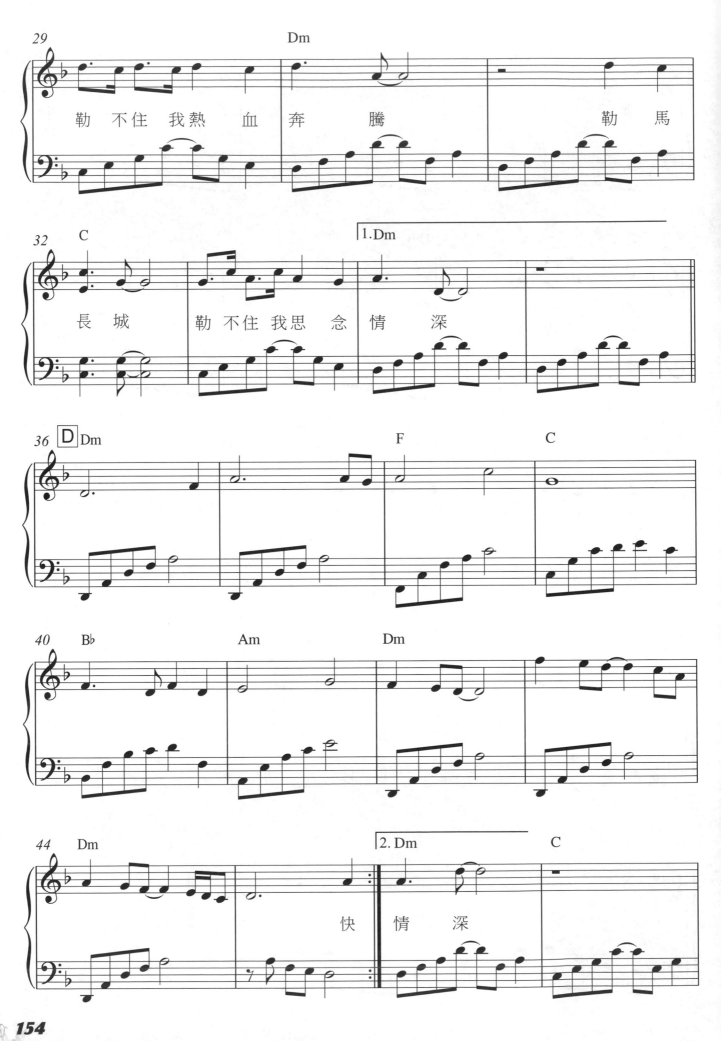

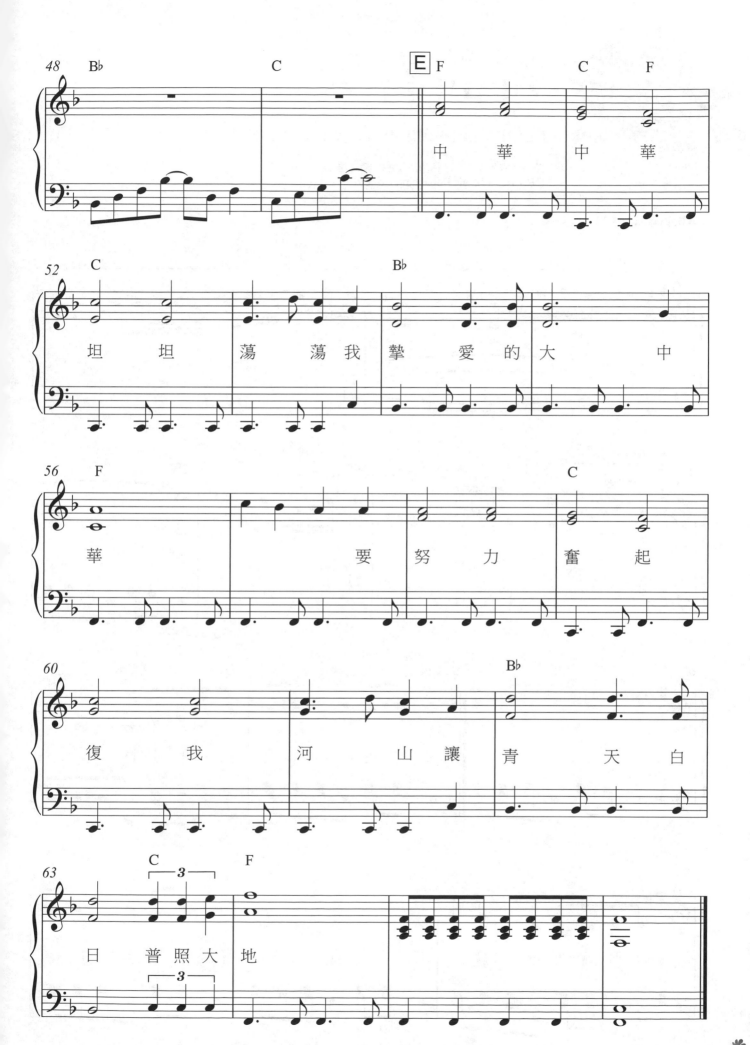

拜訪春天

演唱 / 施孝榮　詞 / 林建助　曲 / 陳輝雄
OP：Rock Music Publishing Co.,Ltd

Allegro ♩ = 132

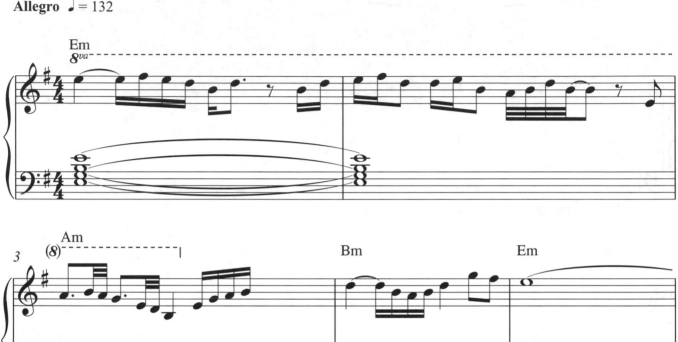

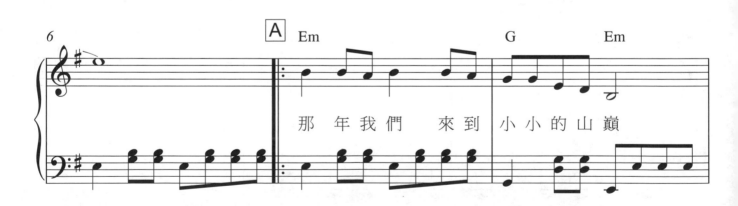

那 年 我 們　來 到 小 小 的 山 巔

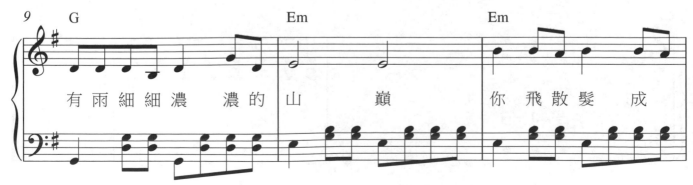

有 雨 細 細 濃　濃 的 山　　巔　　你 飛 散 髮 成

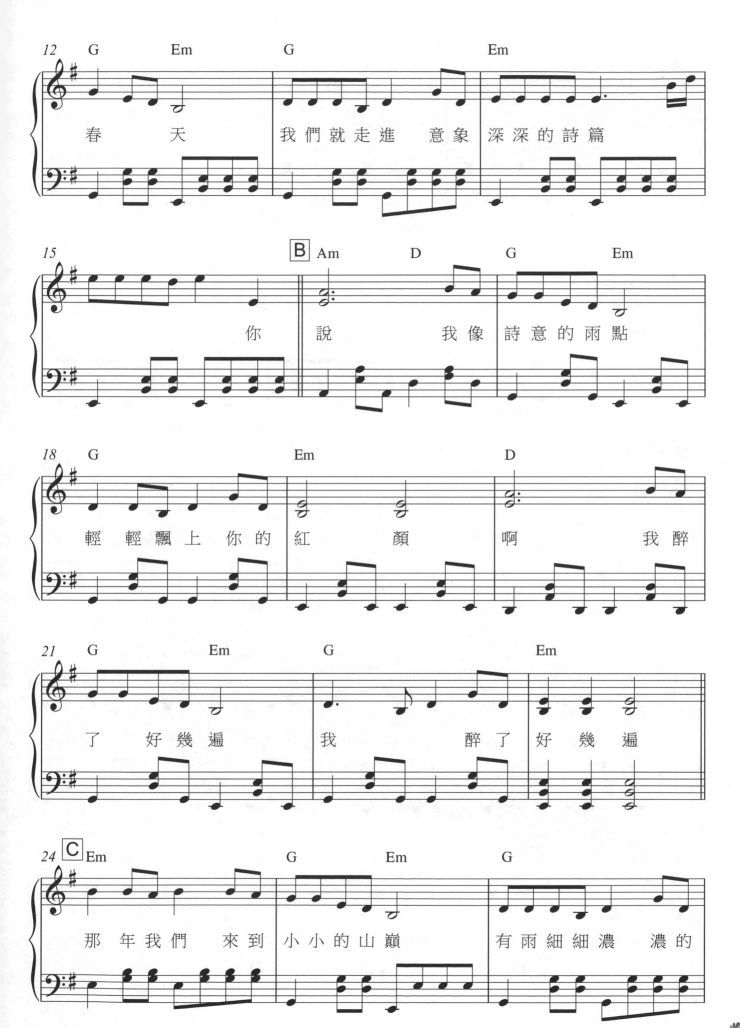

春　天　　我們就走進　意象　深深的詩篇

你　說　　　我像詩意的雨點

輕　輕飄上你的紅　顏　　啊　　　我醉

了　　好幾遍　　我　　醉了好幾遍

那年我們　來到　小小的山巔　　有雨細細濃　濃的

157

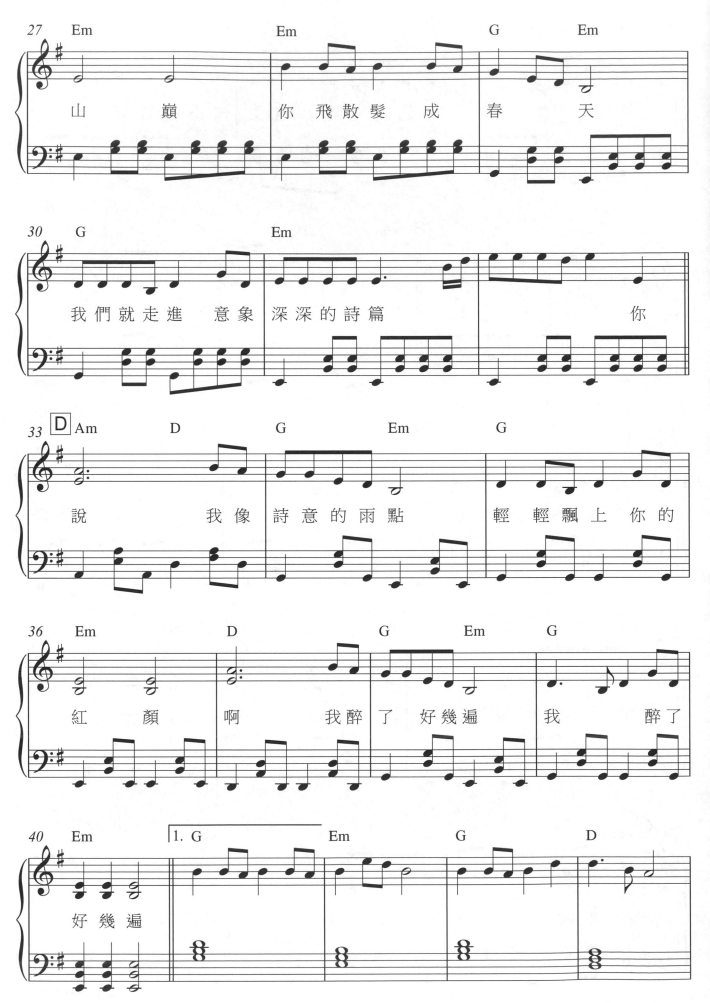

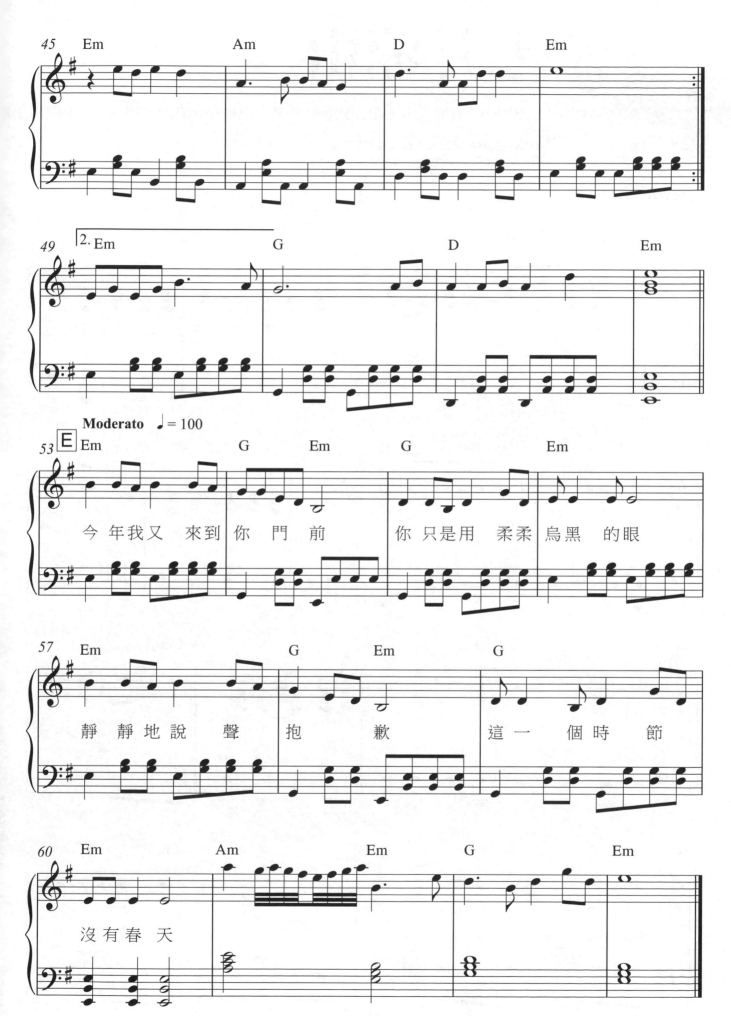

今年我又 來到 你門 前　你只是用 柔柔烏黑 的眼

靜靜地說 聲 抱　歉　這一 個時 節

沒有春天

七月涼山

演唱 / 王夢麟　詞 / 馬兆駿　曲 / 馬兆駿
OP：Rock Music Publishing Co.,Ltd

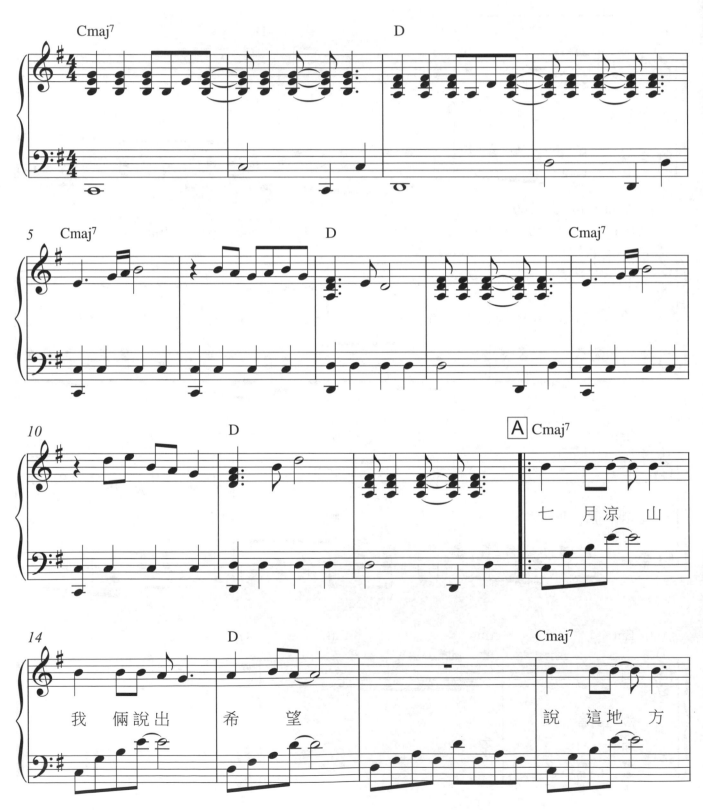

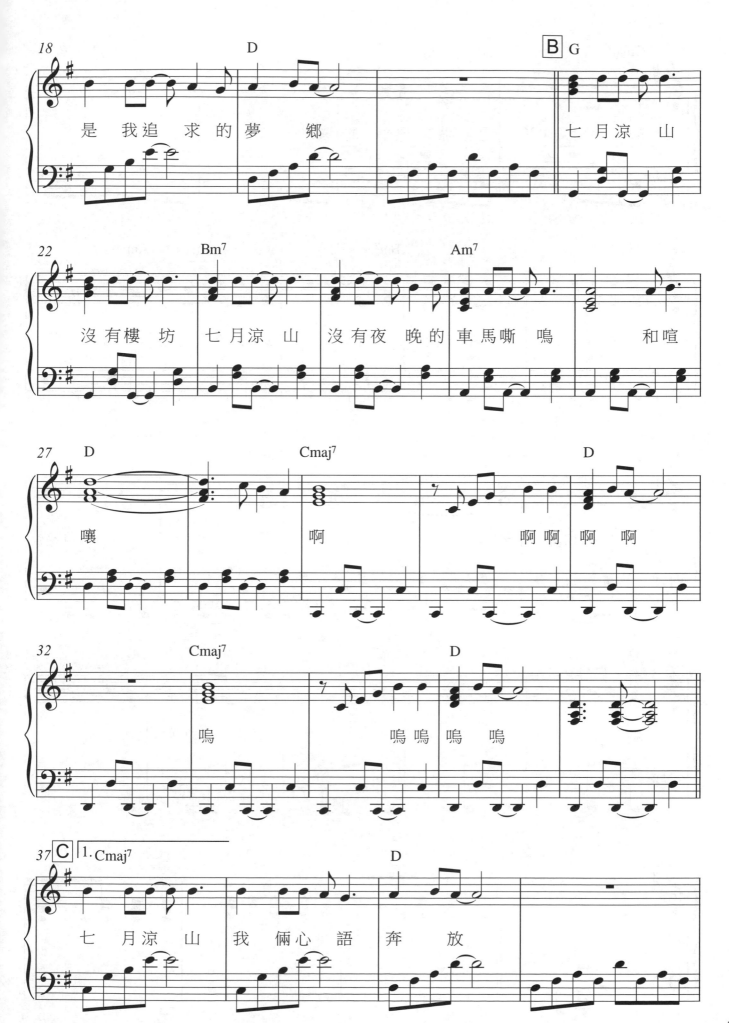

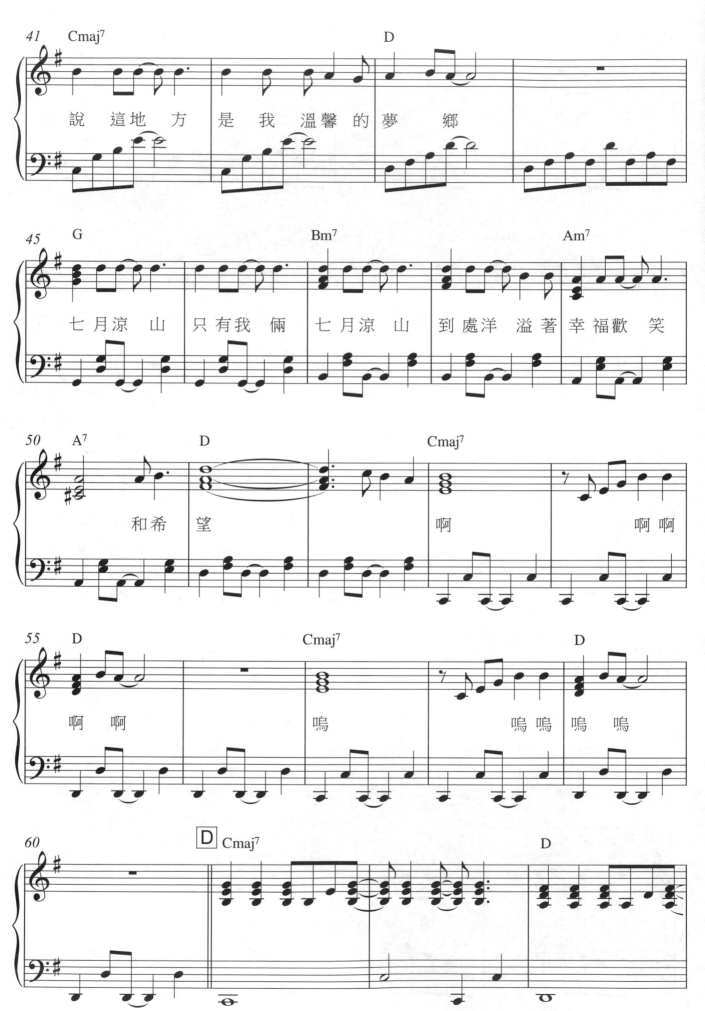

說 這 地 方 是 我 溫 馨 的 夢 鄉

七 月 涼 山 只 有 我 倆 七 月 涼 山 到 處 洋 溢 著 幸 福 歡 笑

和 希 望 啊 啊 啊

啊 啊 嗚 嗚 嗚 嗚 嗚

啊

啊 啊 啊 啊

嗚

嗚 嗚 嗚 嗚

浮雲遊子

演唱／陳明韶　詞／蘇來　曲／蘇來
OP：Rock Music Publishing Co.,Ltd

Moderato　♩ = 98

肩負了一 隻 白 背包　踏 著快捷的 腳 步

不知道什 麼 是 天涯　不知道什 麼 叫 離愁

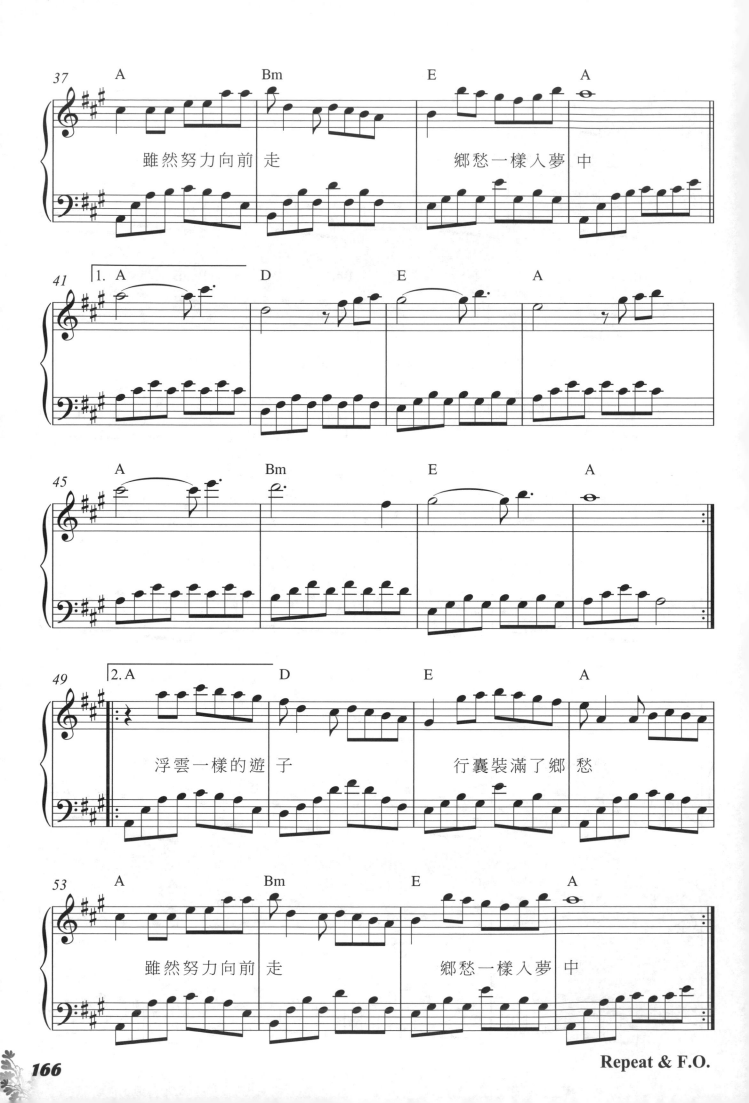

雖然努力向前 走　　　鄉愁一樣入夢 中

浮雲一樣的遊 子　　　行囊裝滿了鄉 愁

雖然努力向前 走　　　鄉愁一樣入夢 中

Repeat & F.O.

看我聽我

演唱／包美聖　詞／邱晨　曲／邱晨
OP：Rock Music Publishing Co.,Ltd

Allegro ♩= 150

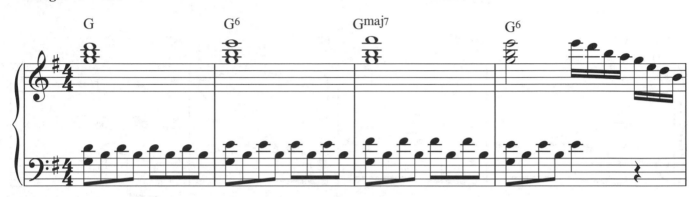

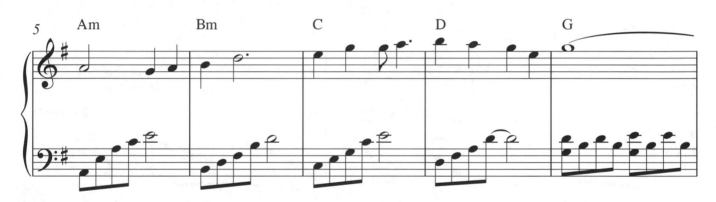

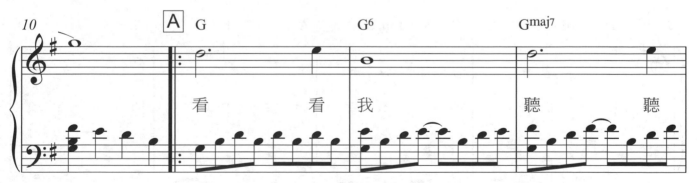

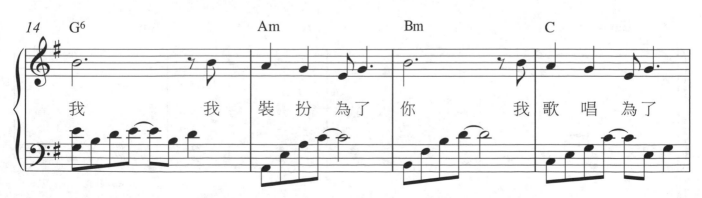

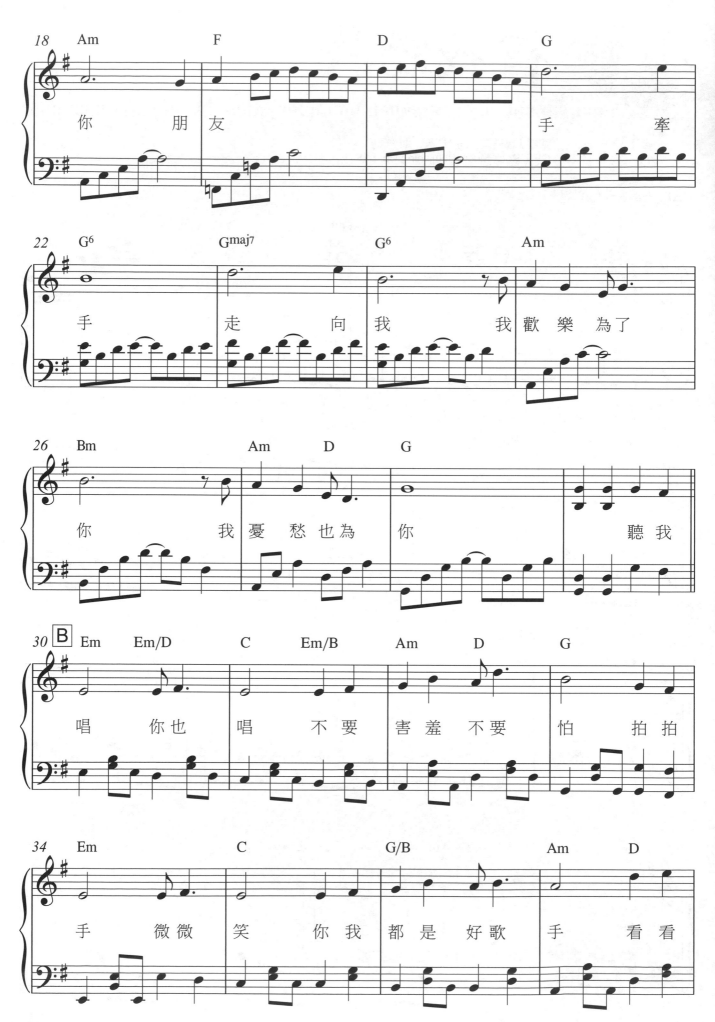

168

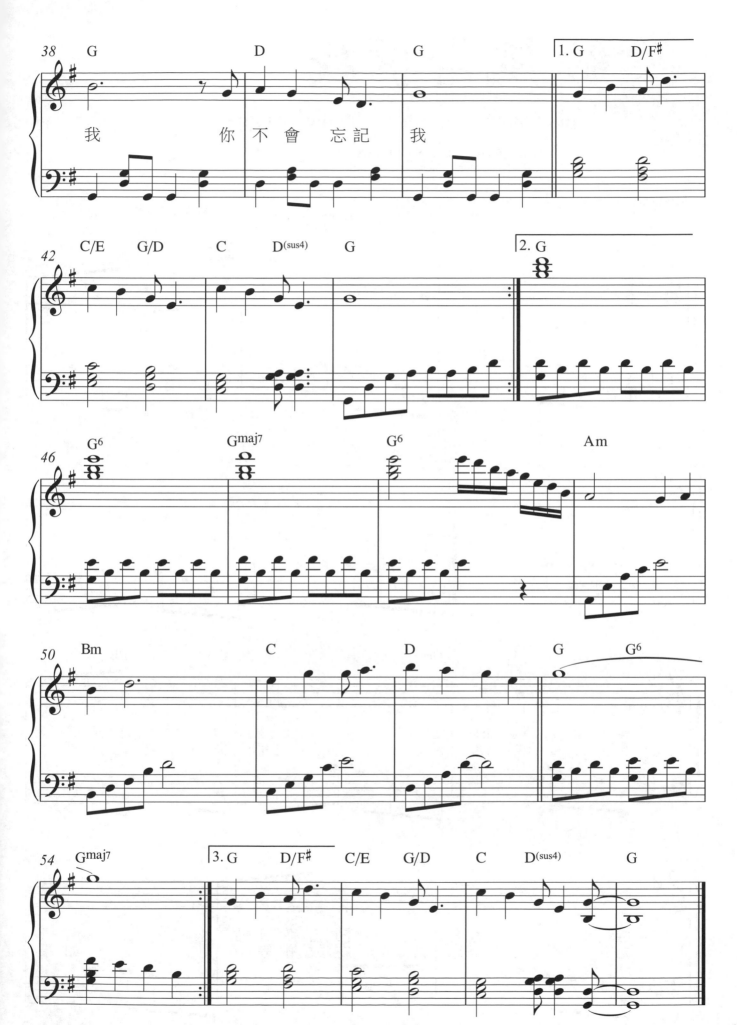

我　　　你 不 會 忘 記 我

169

風告訴我

演唱 / 陳明韶　詞 / 邱晨　曲 / 邱晨
OP：Rock Music Publishing Co.,Ltd

Moderato ♩ = 98

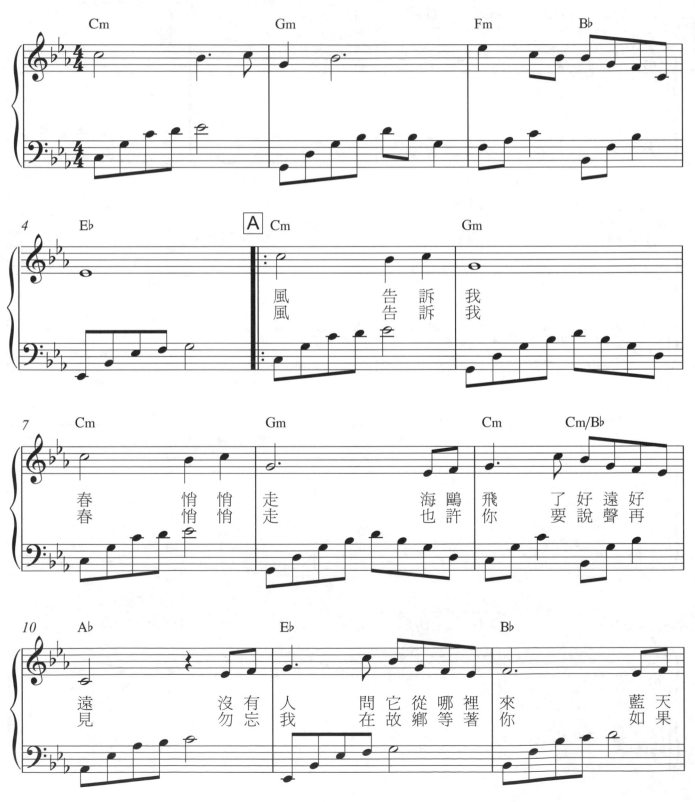

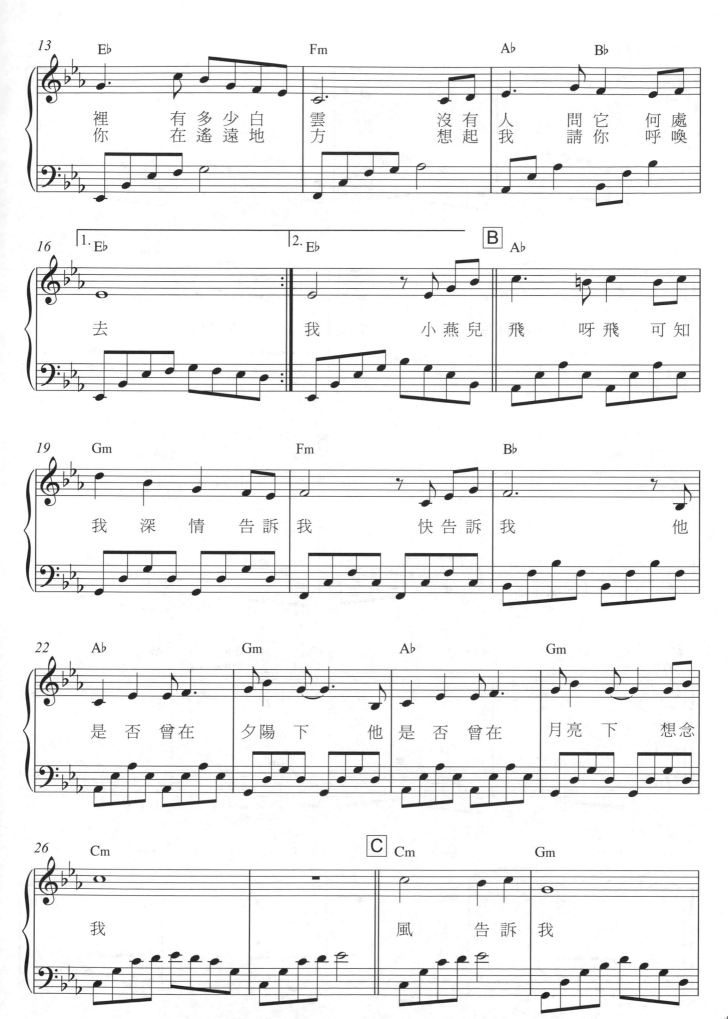

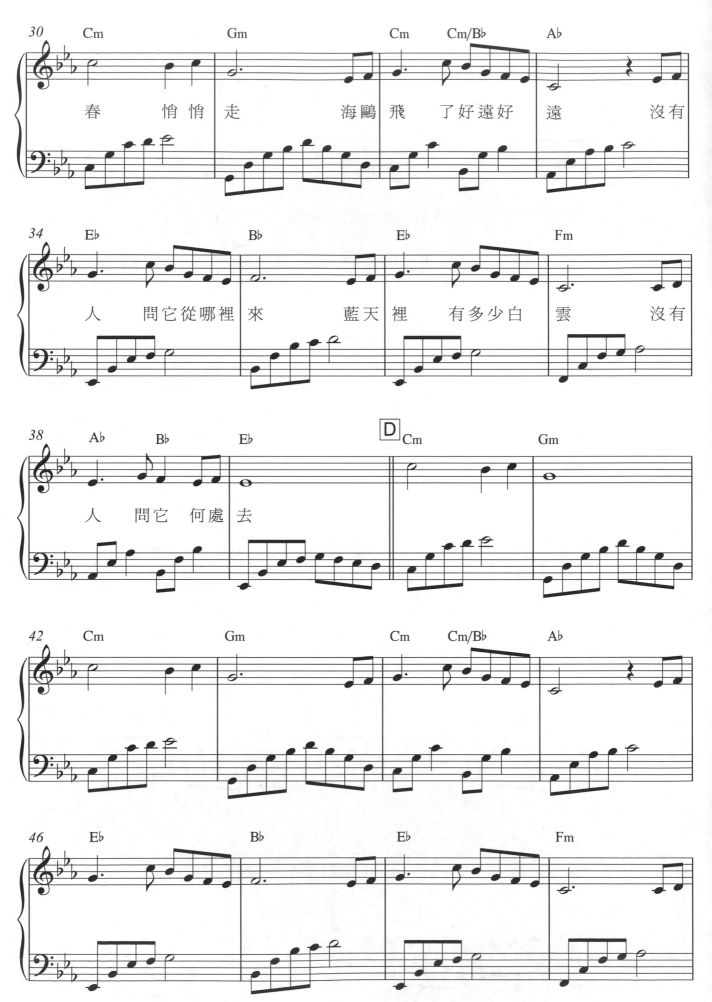

春 悄悄 走 海鷗 飛 了好遠好 遠 沒有

人 問它從哪裡 來 藍天裡 有多少白 雲 沒有

人 問它 何處 去

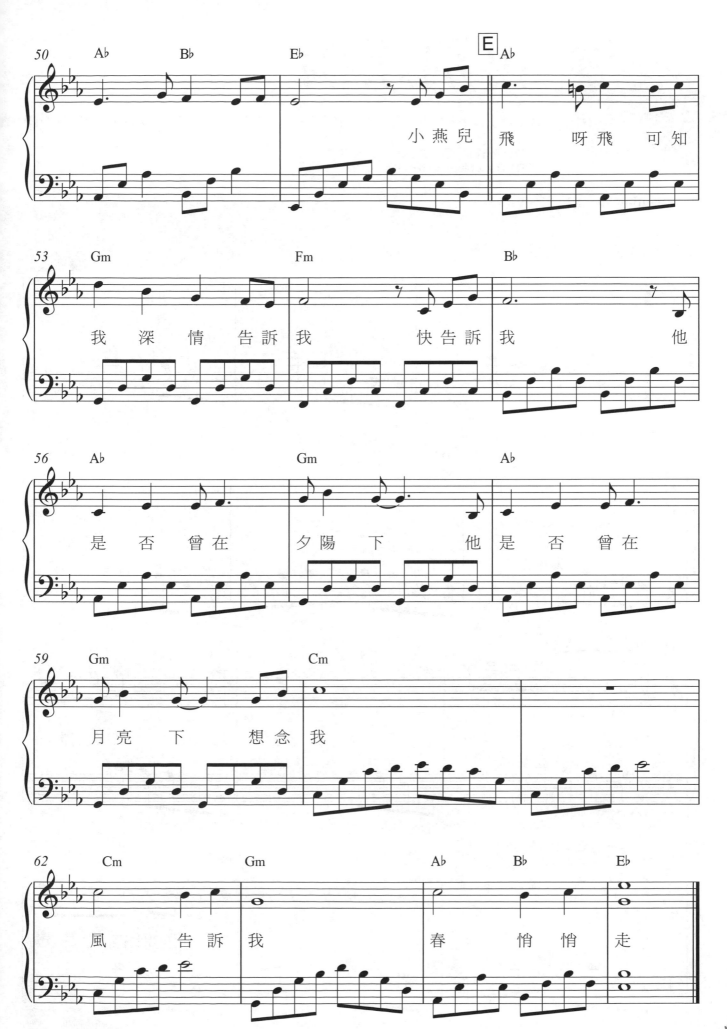

再別康橋

演唱／范廣惠　詞／徐志摩　曲／李達濤
OP：Rock Music Publishing Co.,Ltd

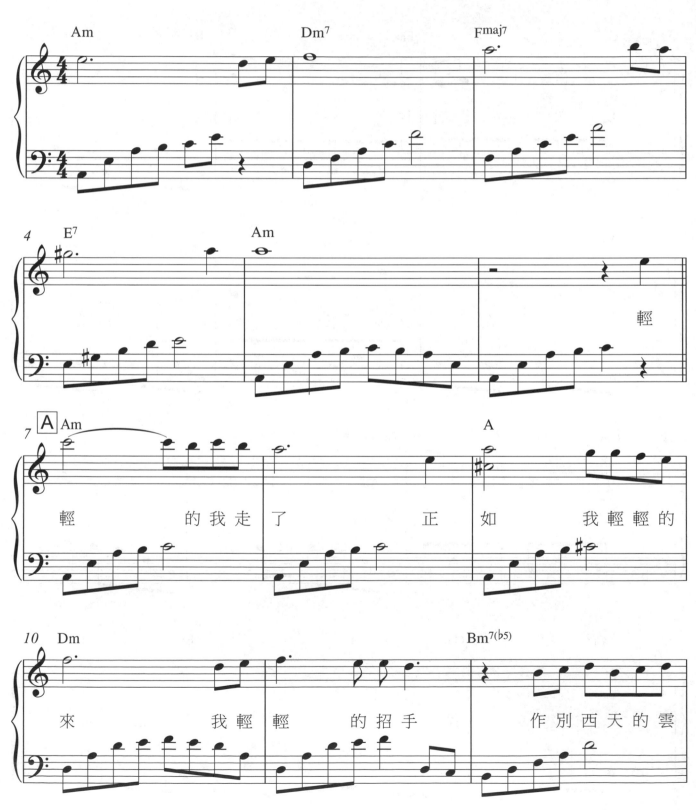

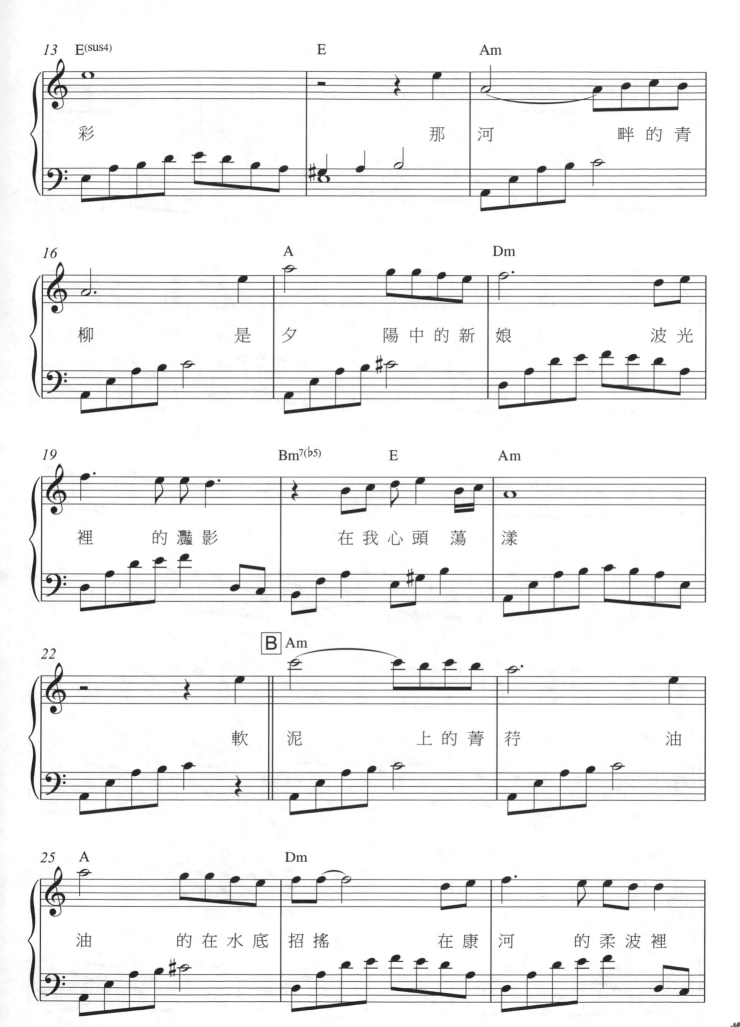

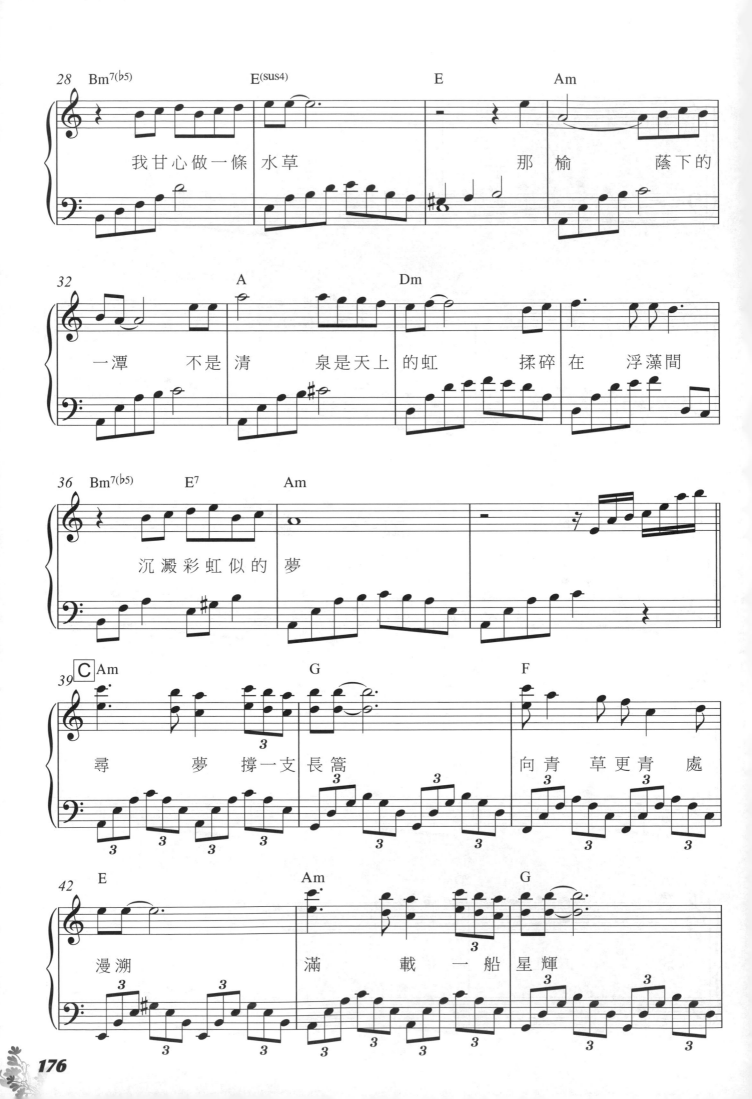

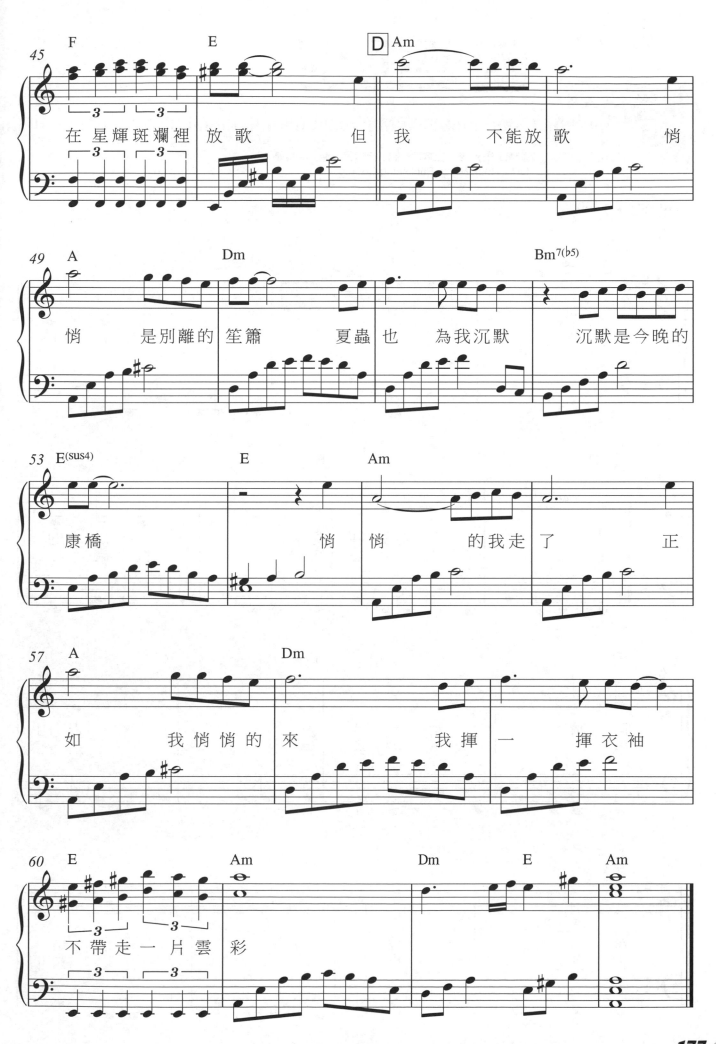

就要揮別

演唱／楊芳儀・徐曉菁　詞／徐曉菁　曲／徐曉菁
OP：Rock Music Publishing Co.,Ltd

Allegro ♩ = 140

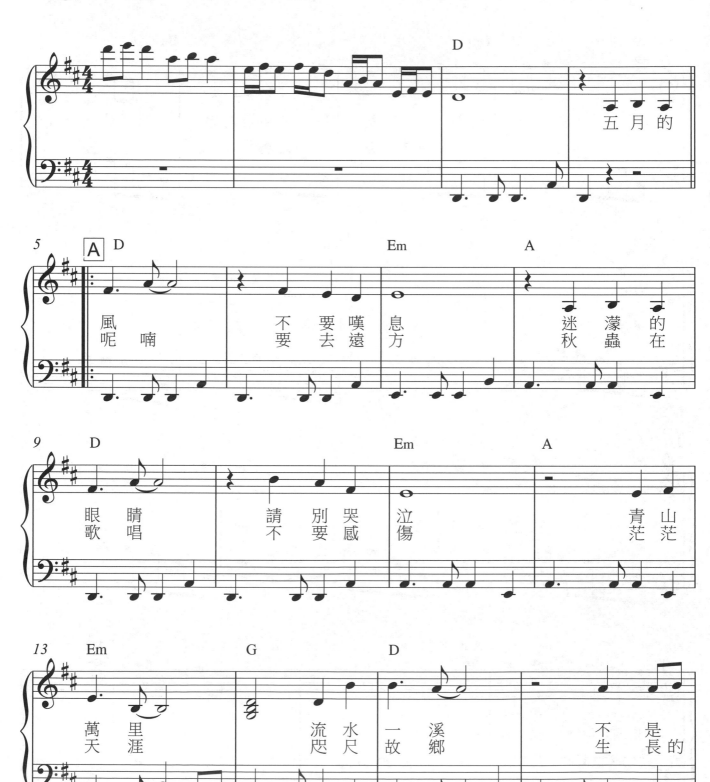

五月的

A
D
風呢喃
不要嘆息
Em
不要去遠方
A
迷濛的
秋蟲在

D
眼睛
歌唱
請別哭泣
不要感傷
Em
青山
A
茫茫

Em
萬里
天涯
G
流水一溪
咫尺故鄉
D
不是的
生長的

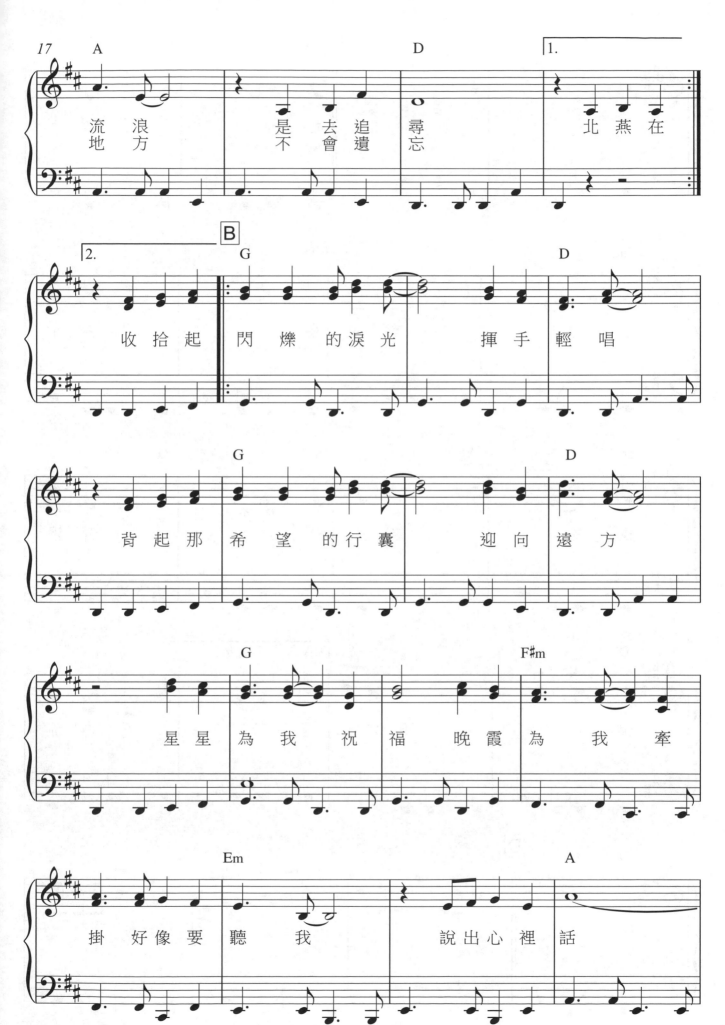

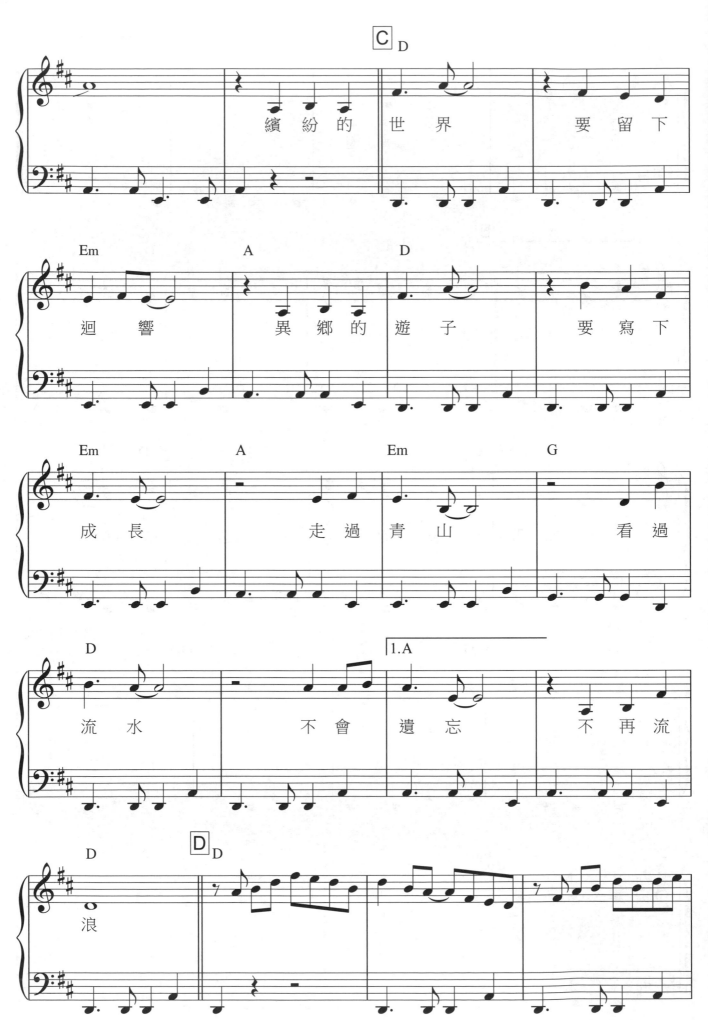

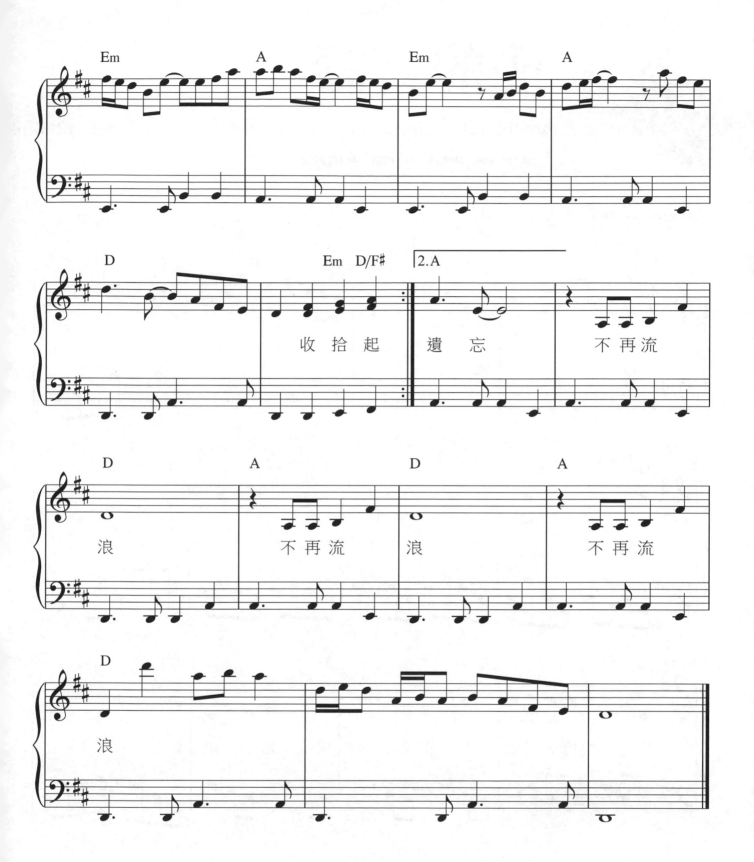

收 拾 起　遺 忘　不 再 流

浪　不 再 流　浪　不 再 流

浪

愛的真諦

演唱 / 林佳蓉・許淑娟　詞 / 保羅　曲 / 簡銘耀

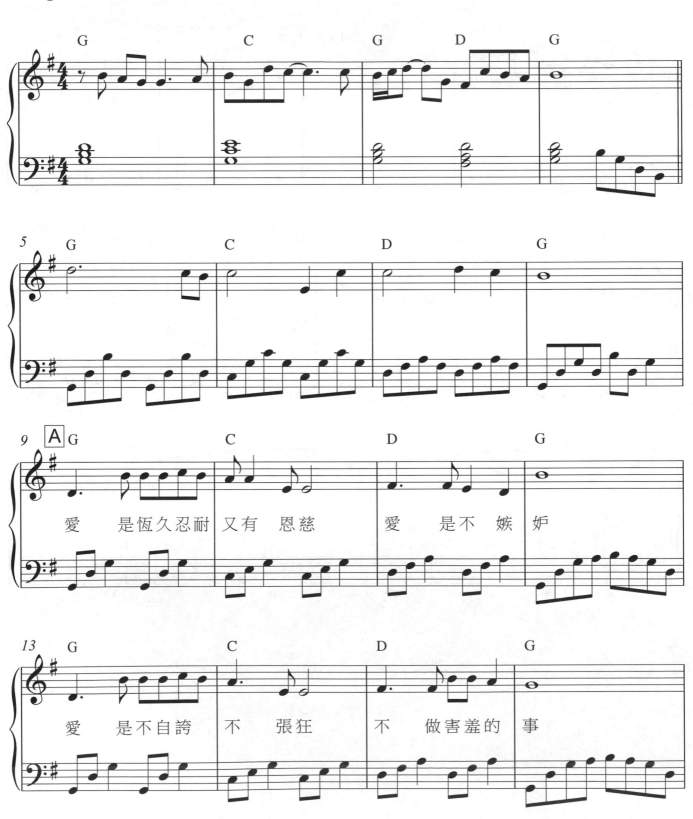

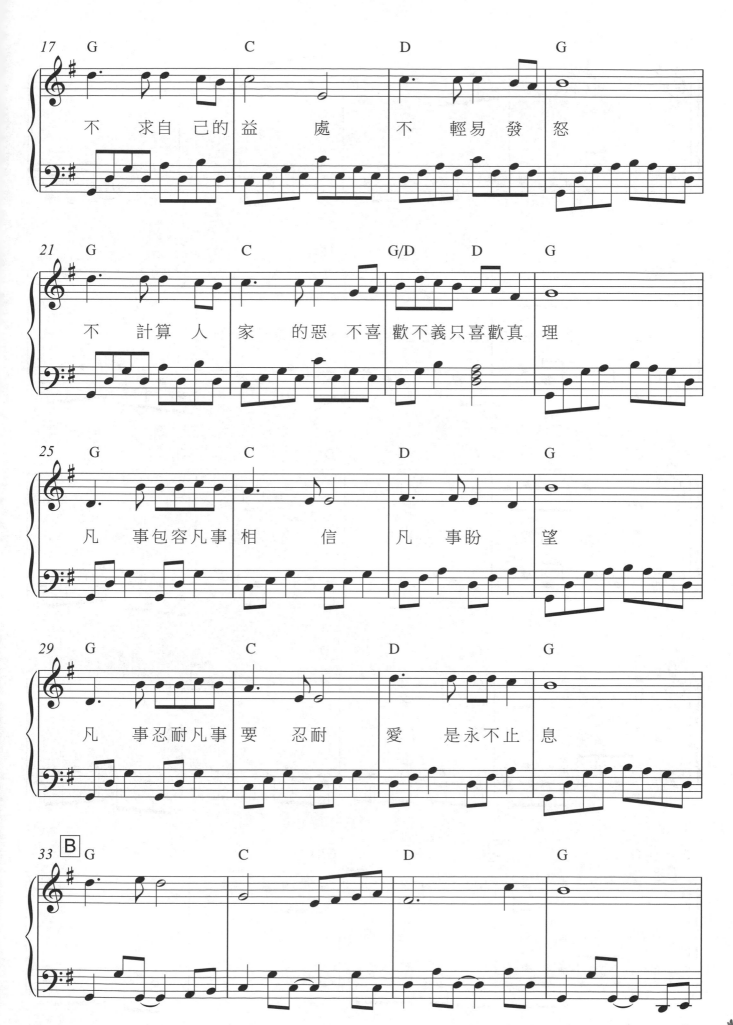

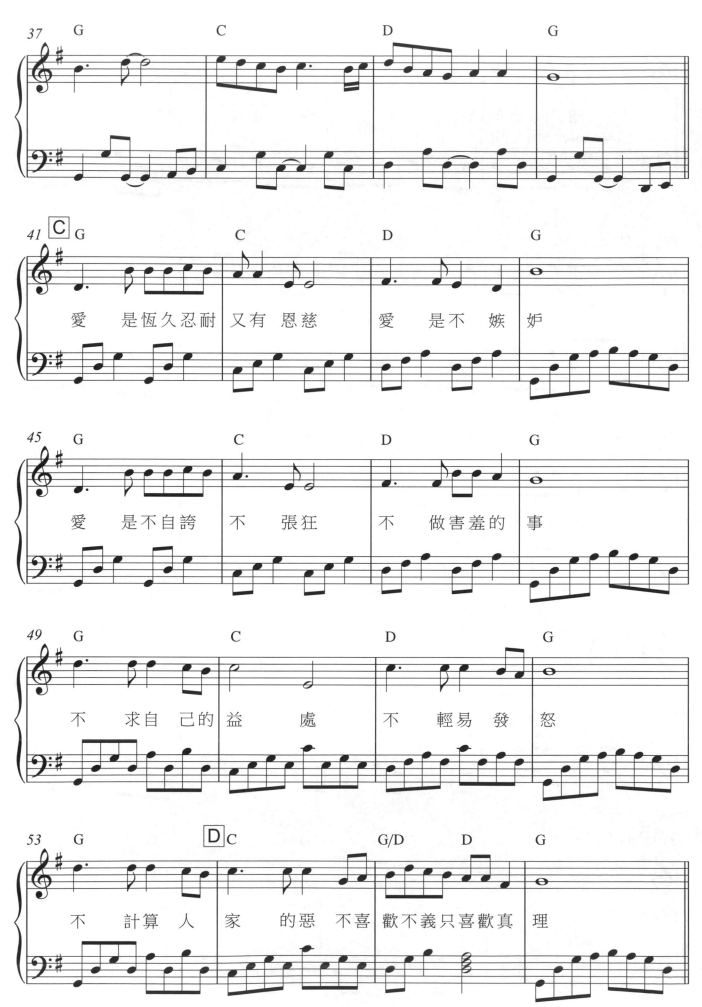

歌詞：

愛 是恆久忍耐 又有 恩慈 愛 是不 嫉 妒

愛 是不自誇 不 張狂 不 做害羞的 事

不 求自 己的 益 處 不 輕易 發 怒

不 計算人 家 的惡 不喜 歡不義只喜歡真 理

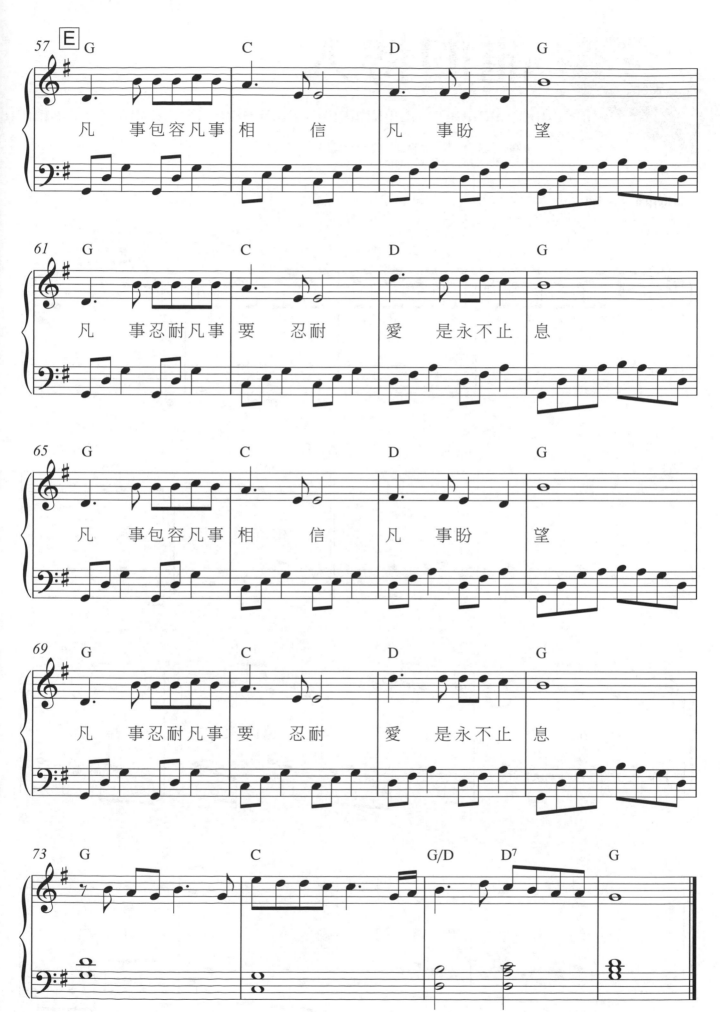

凡　事包容凡事相　信　凡　事盼　望

凡　事忍耐凡事要　忍耐　愛　是永不止　息

凡　事包容凡事相　信　凡　事盼　望

凡　事忍耐凡事要　忍耐　愛　是永不止　息

龍的傳人

演唱／李建復　詞／侯德健　曲／侯德健
OP：Rock Music Publishing Co.,Ltd

Allegro ♩ = 140

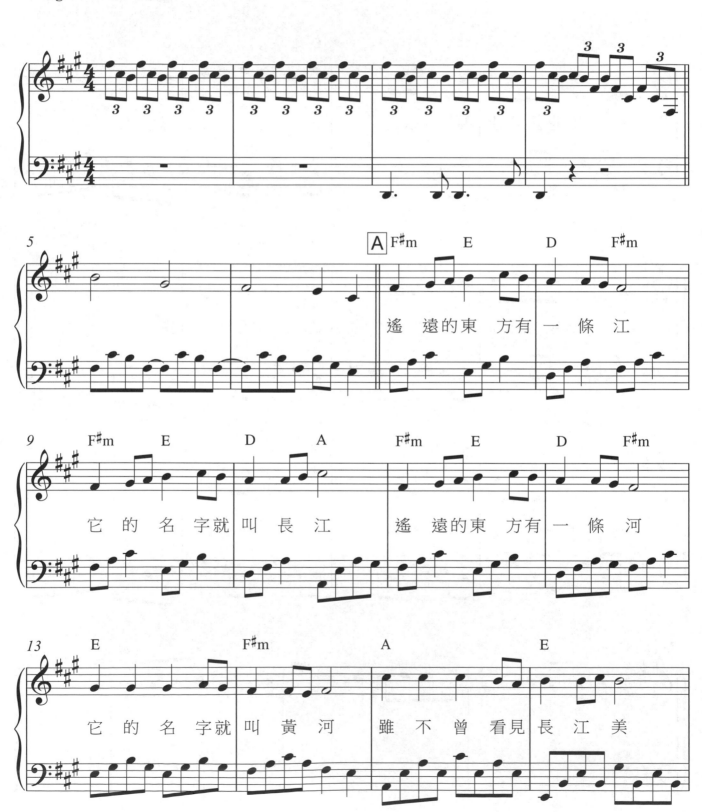

遙　遠的東　方有一　條　江

它的名字就叫長江　遙遠的東方有一條河

它的名字就叫黃河　雖不曾看見長江美

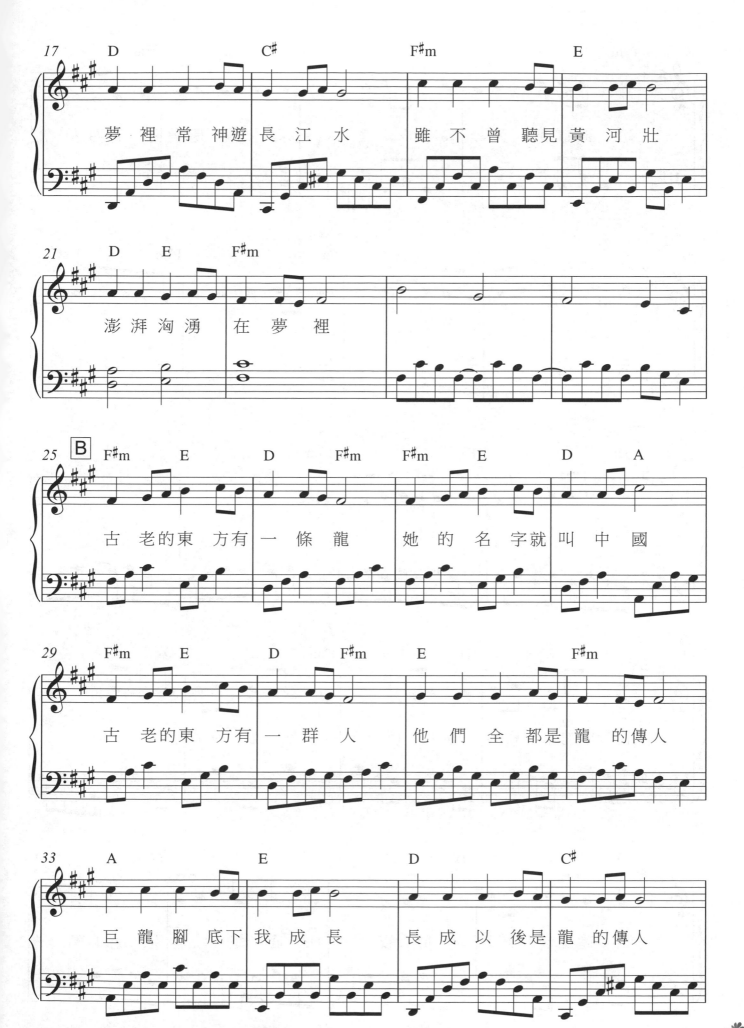

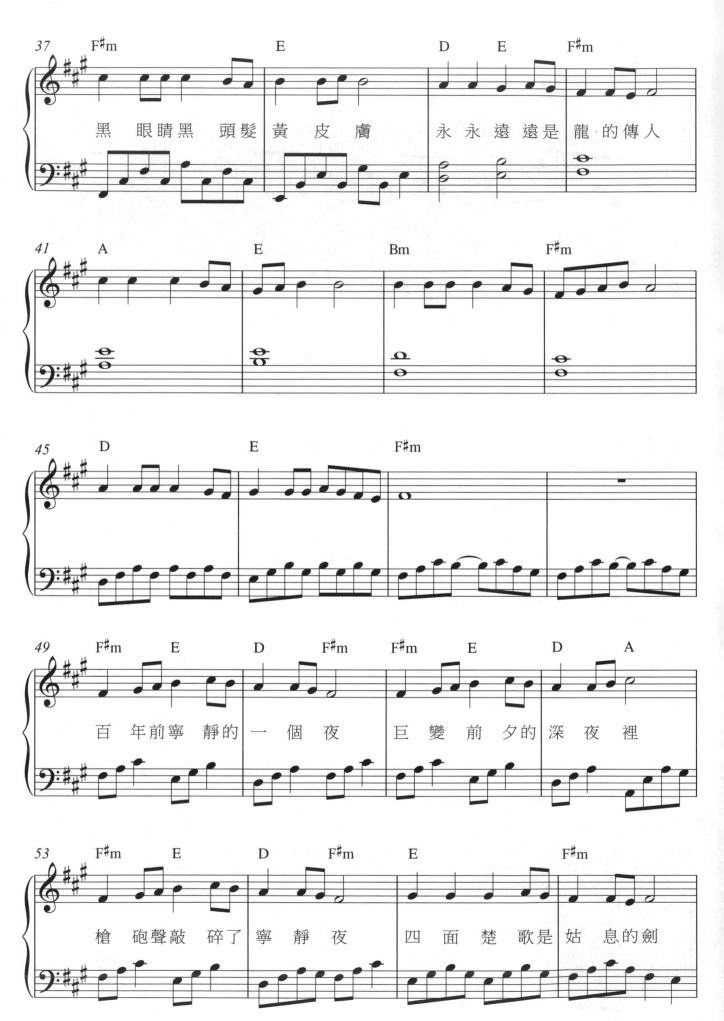

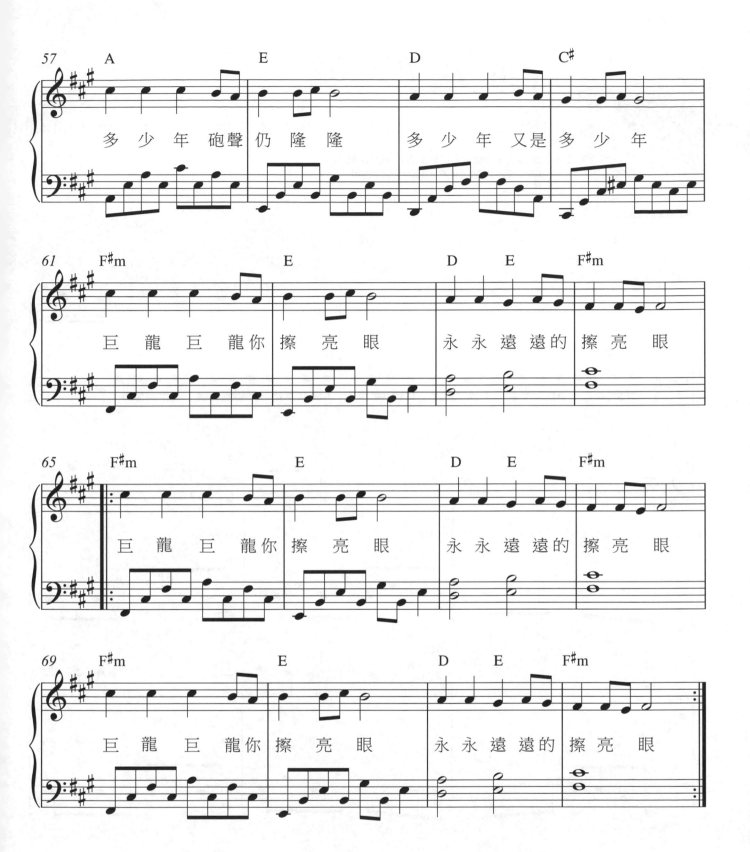

歸人沙城

演唱 / 施孝榮　詞 / 陳輝雄　曲 / 陳輝雄
OP：Rock Music Publishing Co.,Ltd

Andantino ♩ = 82

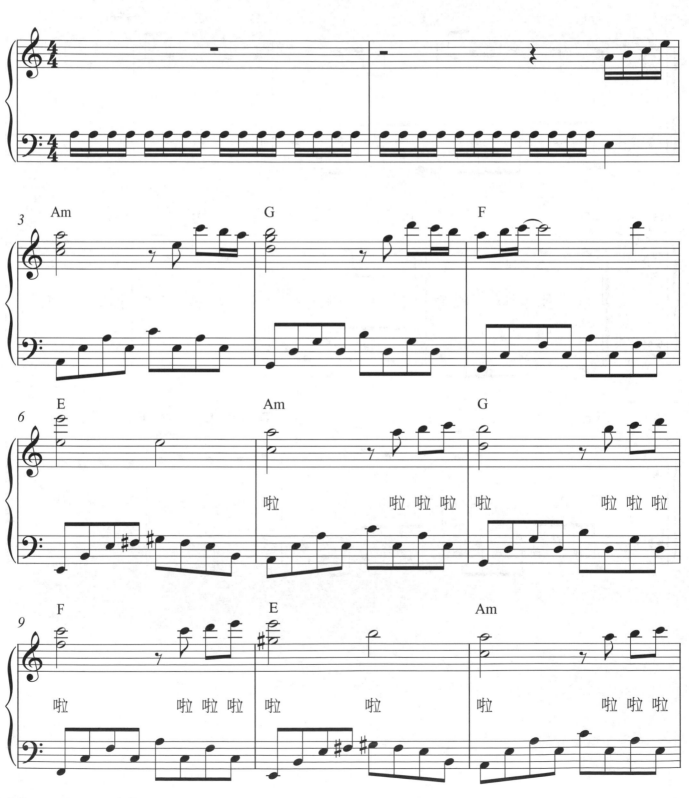

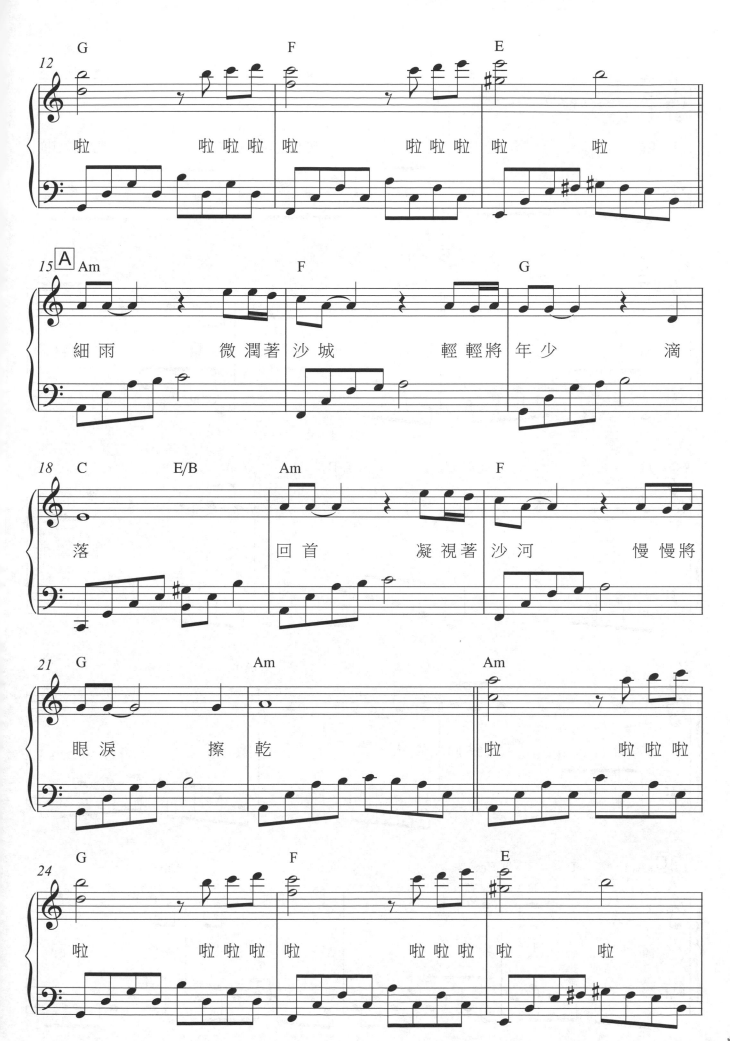

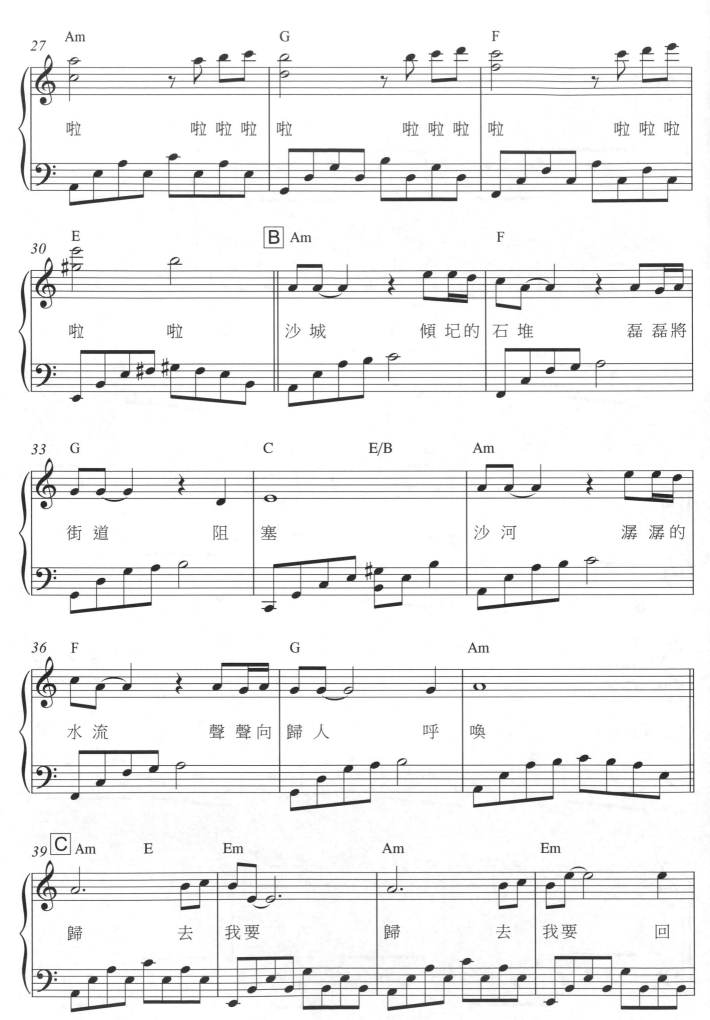

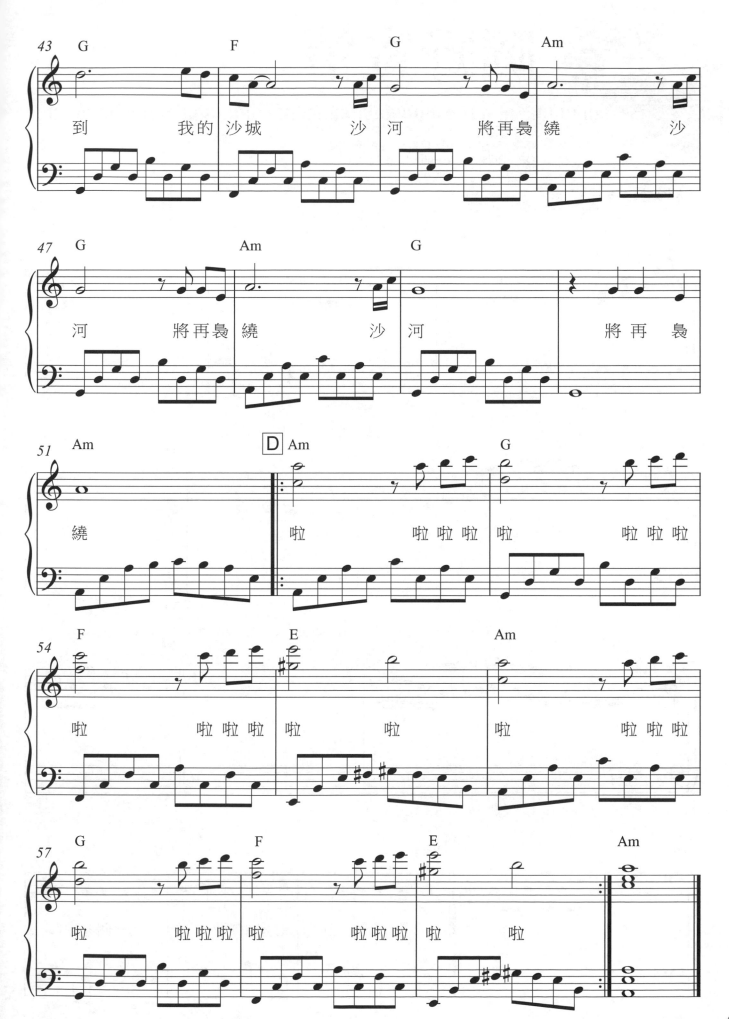

曠野寄情

演唱 / 李建復　詞 / 靳鐵章　曲 / 靳鐵章
OP：Rock Music Publishing Co.,Ltd

Allegro ♩ = 124

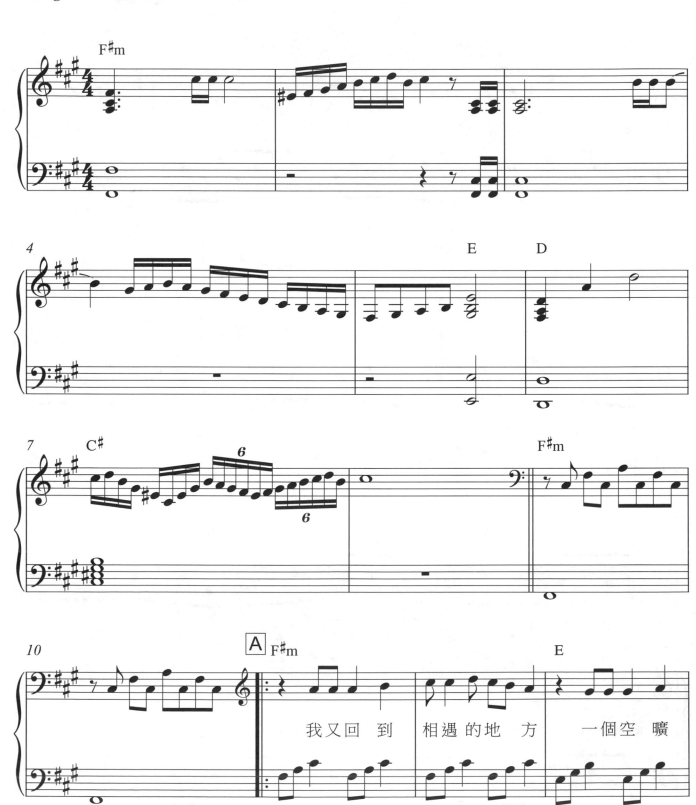

我又回到 相遇的地 方 一個空曠

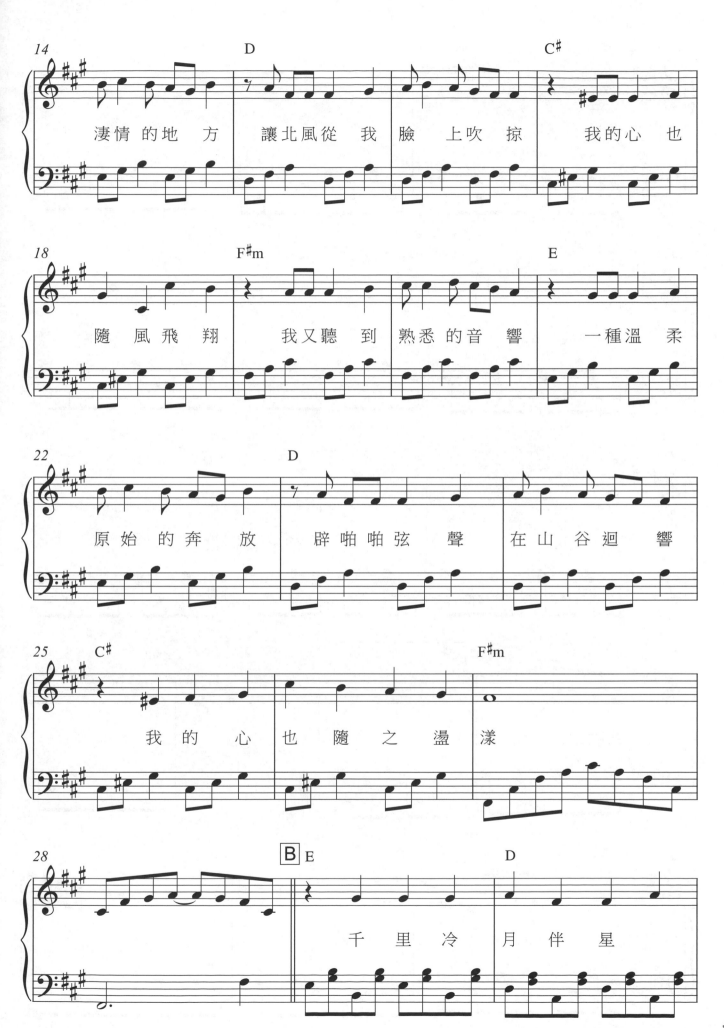

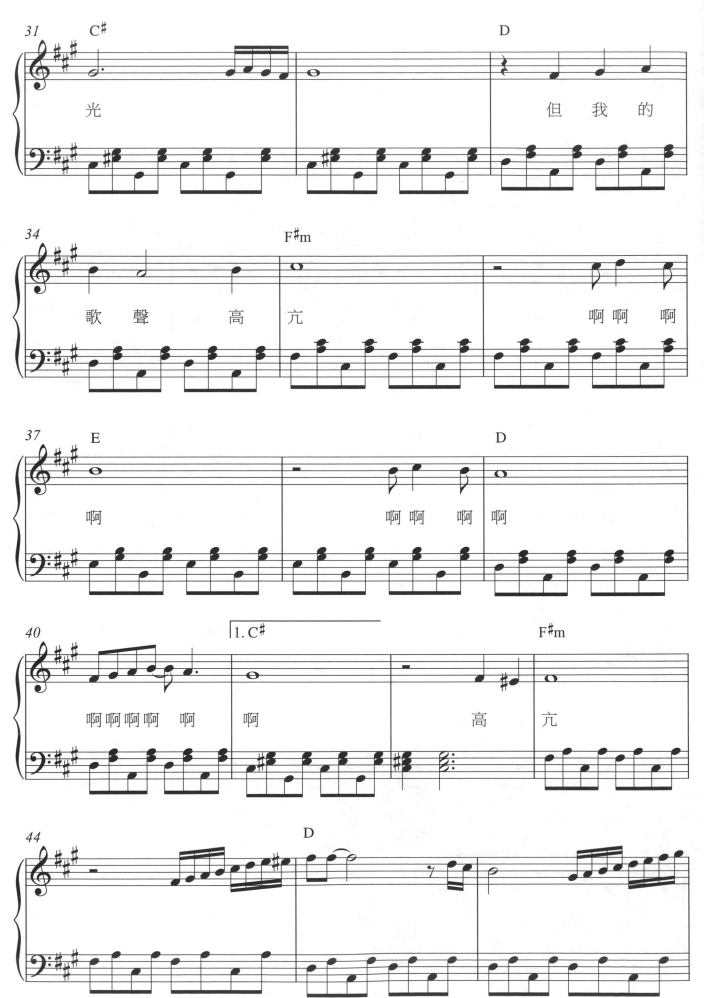

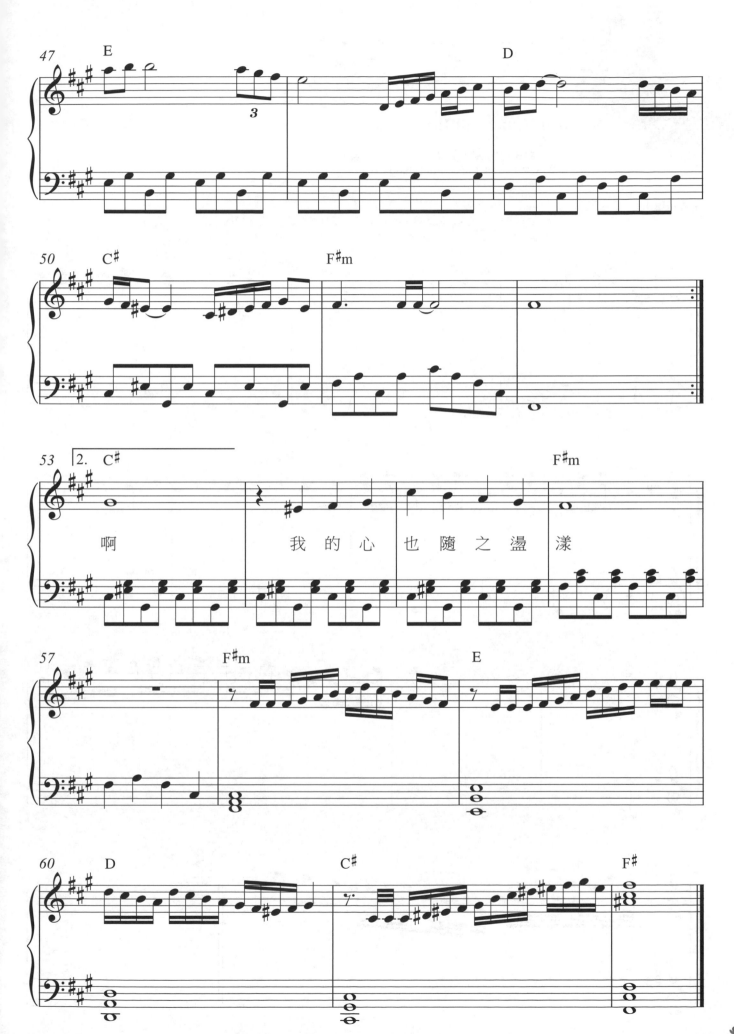

啊　　　　　　　　我的心　也隨之盪　漾

天天天藍

演唱 / 潘越雲　詞 / 卓以玉　　曲 / 陳立鷗
OP：Rock Music Publishing Co.,Ltd

Andante　♩ = 72

199

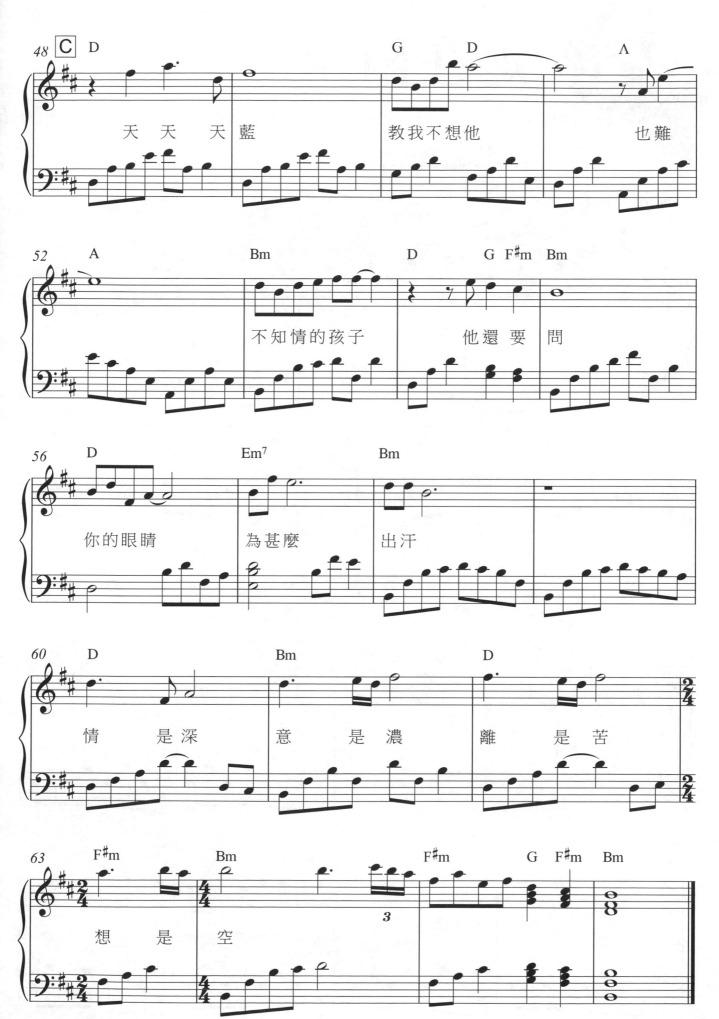

天 天 天 藍　　　教我不想他　　　也難

不知情的孩子　　　他還要問

你的眼睛　　　為甚麼　　　出汗

情　是深　　　意　是濃　　　離　是苦

想　是　空

走在雨中

演唱 / 齊豫　詞 / 李泰祥　曲 / 李泰祥
OP：Rock Music Publishing Co.,Ltd

Allegro ♩ = 120

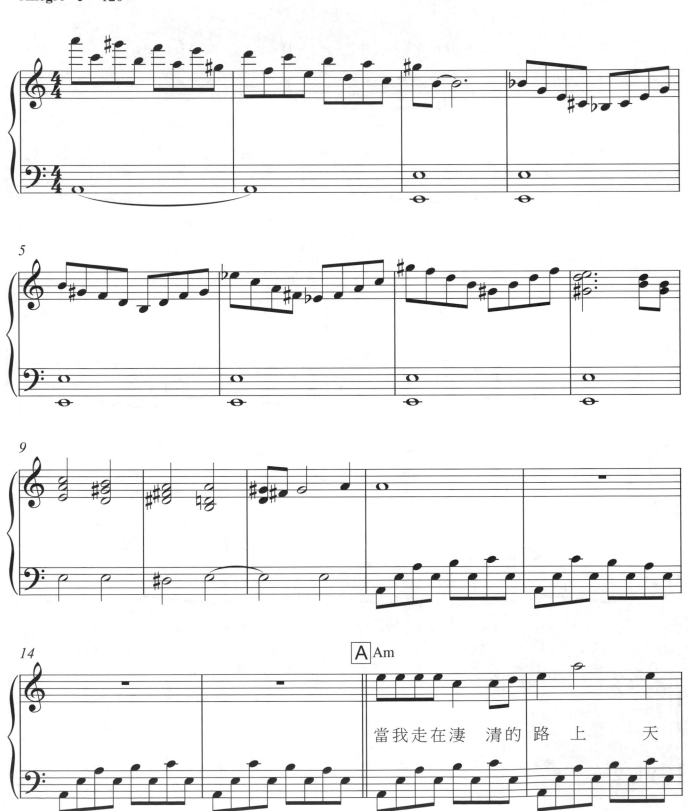

當我走在淒 清的 路 上 天

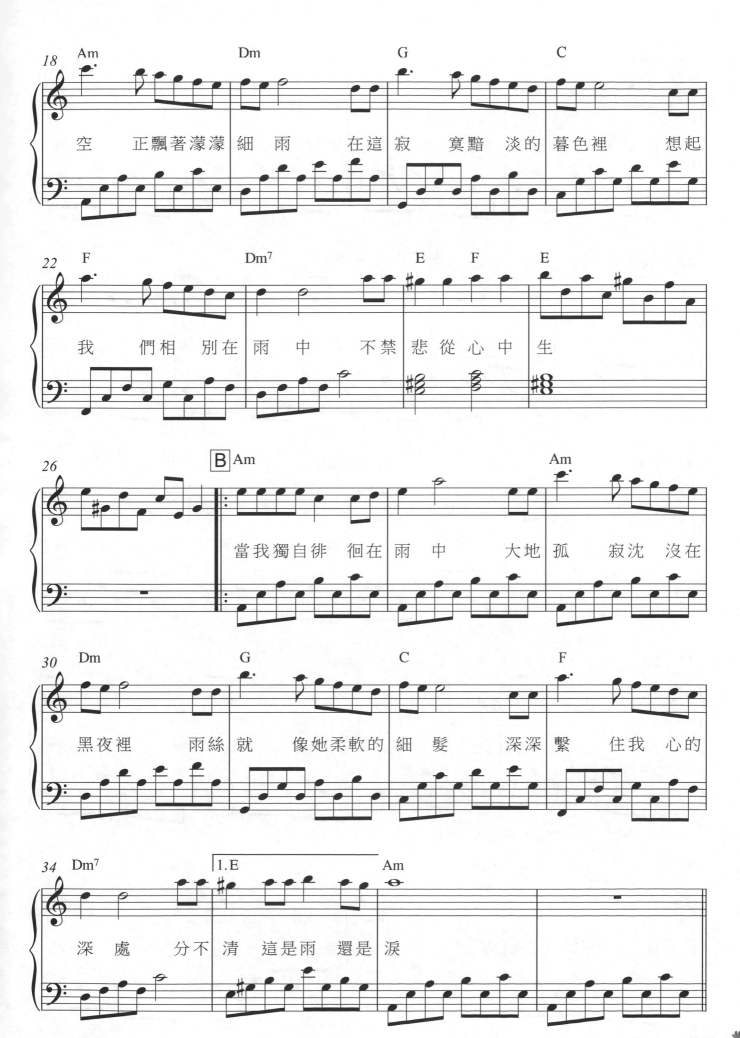

空　正飄著濛濛細雨　在這寂　寞黯　淡的暮色裡　想起

我　們相　別在雨　中　不禁　悲從心中　生

當我獨自徘　徊在雨　中　大地孤　寂沈　沒在

黑夜裡　雨絲就　像她柔軟的　細髮　深深繫　住我　心的

深　處　分不　清　這是雨　還是　淚

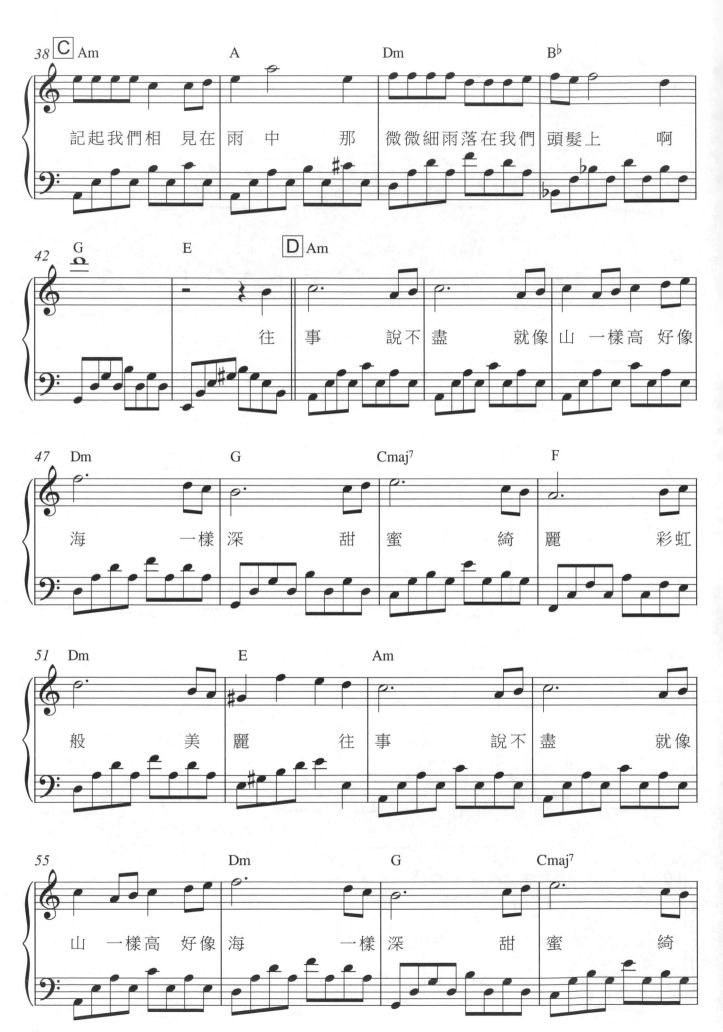

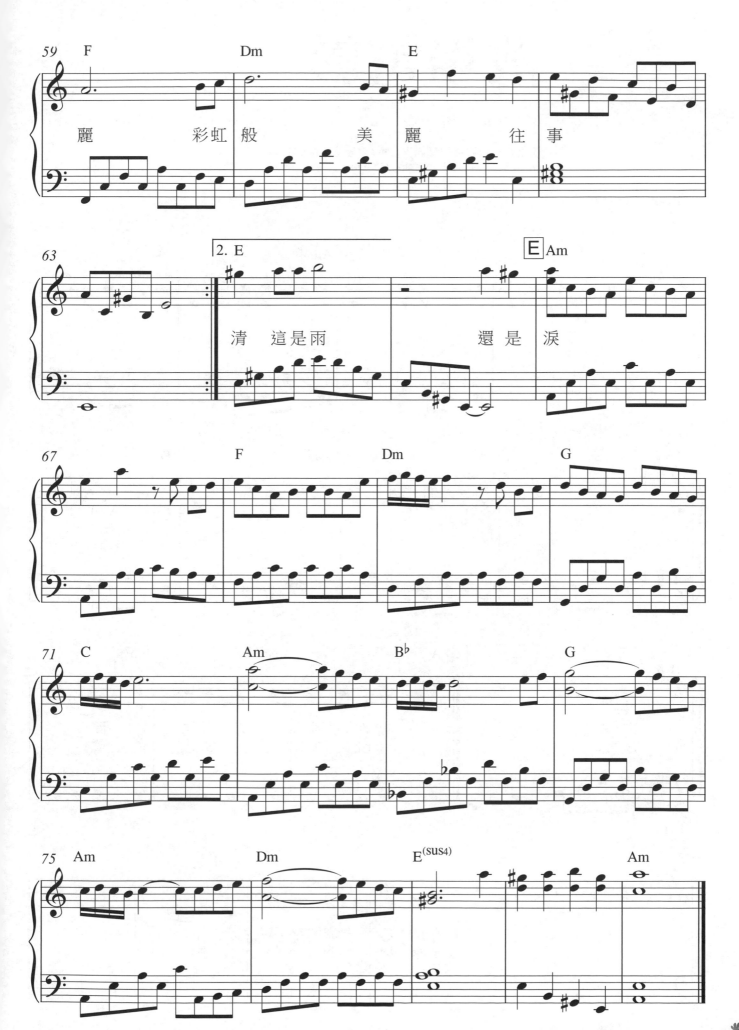

麗　　彩虹般　美麗　往事

清　這是雨　　　還是　淚

散場電影

演唱／木吉他　詞／賴西安　曲／洪光達·馬兆駿
OP：Rock Music Publishing Co.,Ltd

Allegro ♩ = 130

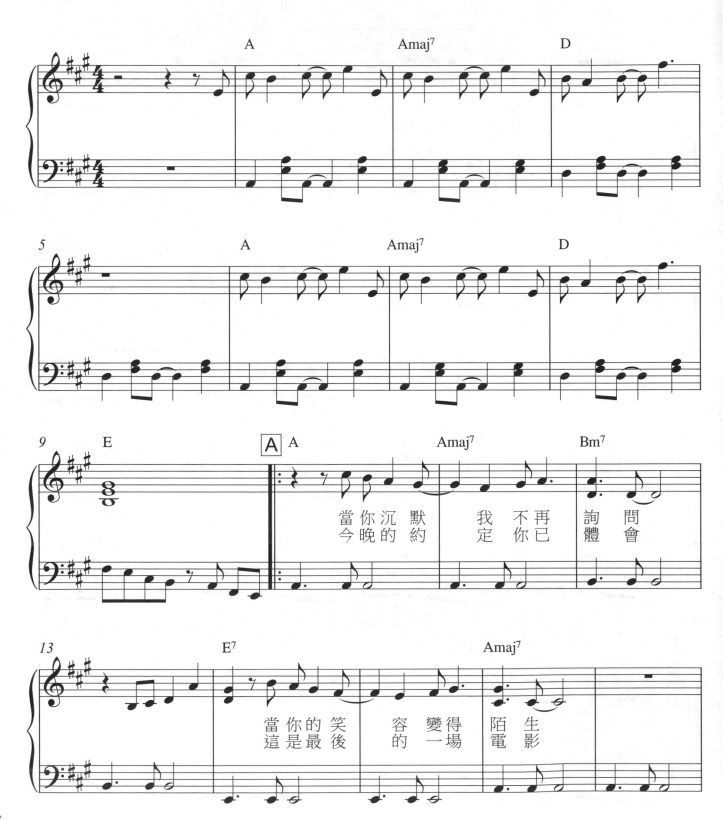

當你沉默　　我不再　詢問
今晚的約　定你已　體會

當你的笑　容變得　陌生
這是最後　的一場　電影

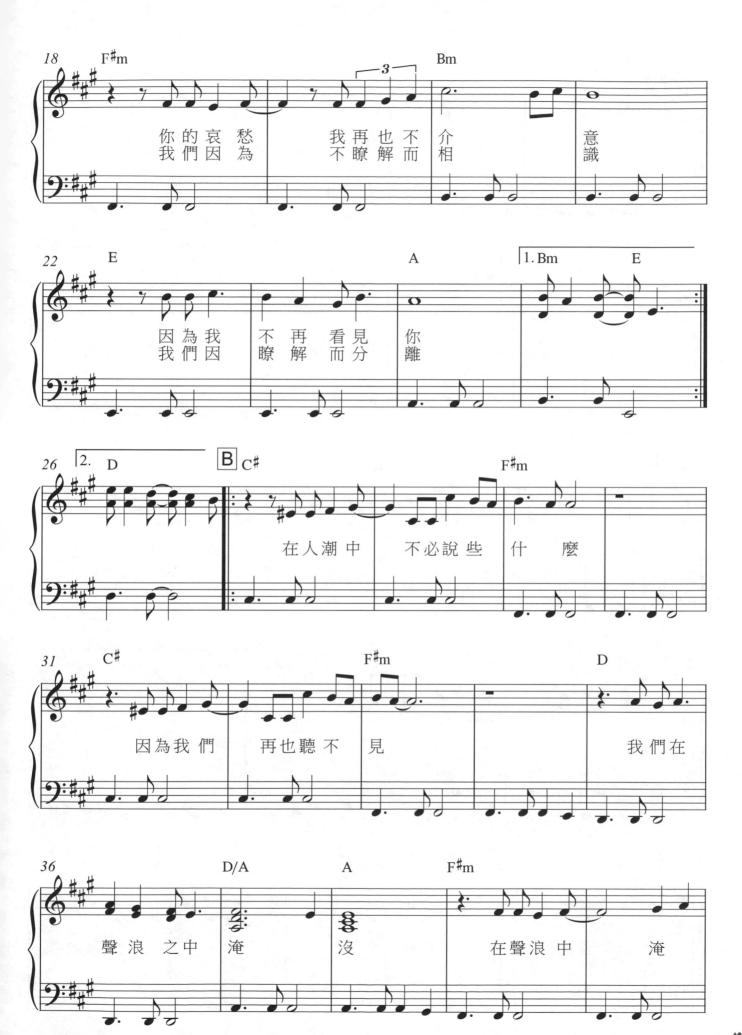

你的哀愁　我再也不介　意
我們因為　不瞭解而相　識

因為我　不再看見　你
我們因　瞭解而分　離

在人潮中　不必說些　什麼

因為我們　再也聽不　見　　　　　　　　　　我們在

聲浪之中淹　沒　　　在聲浪中　淹

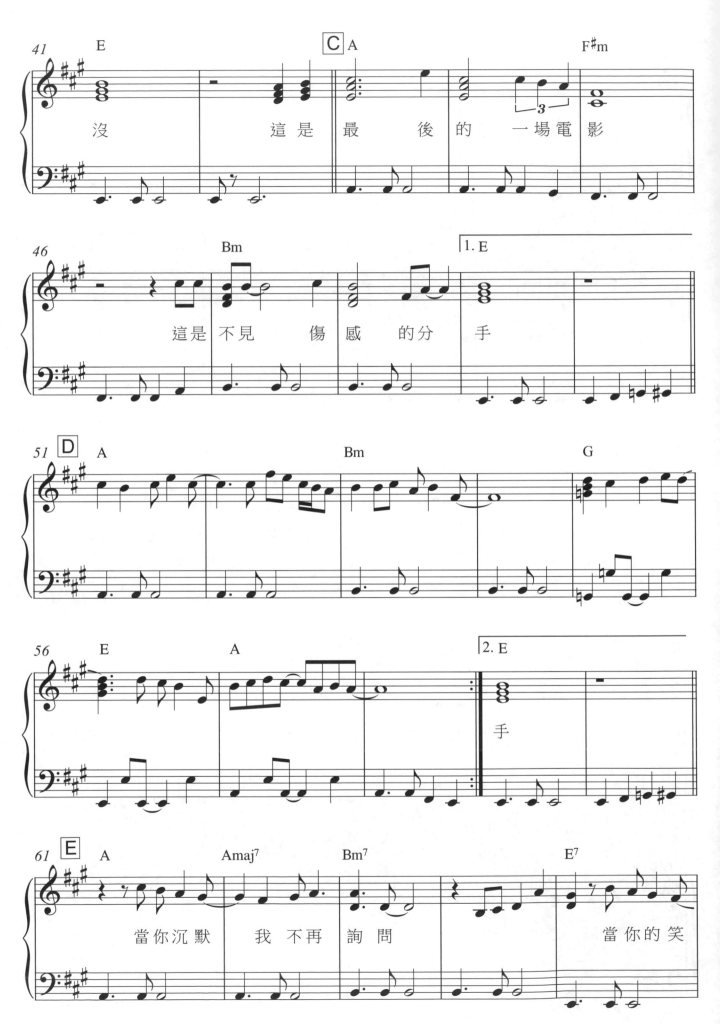

沒　　　　　　　　這是　最　後　的　　一場電影

這是　不見　　傷　感　的分　　手

當你沉默　　我　不再　詢　問　　　　　　當你的笑

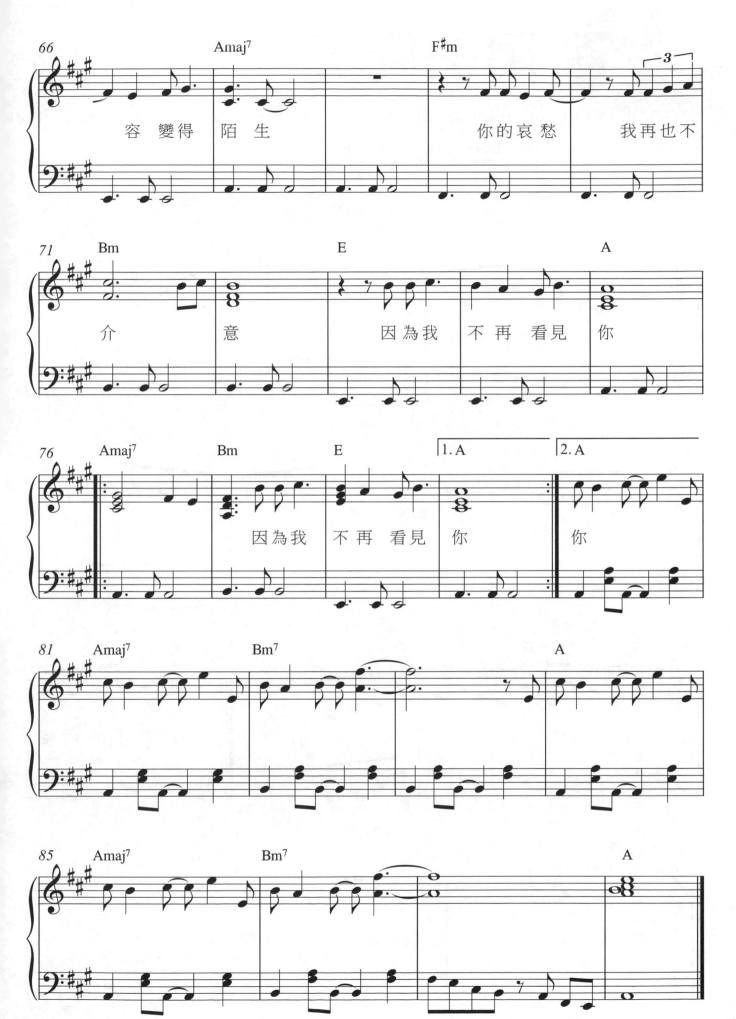

容 變 得 陌 生　　你 的 哀 愁　我 再 也 不

介　　　意　　因 為 我　不 再 看 見　你

因 為 我　不 再 看 見　你　你

阿美阿美

演唱 / 王夢麟　詞 / 曾炳文　曲 / 曾炳文
OP：Rock Music Publishing Co.,Ltd

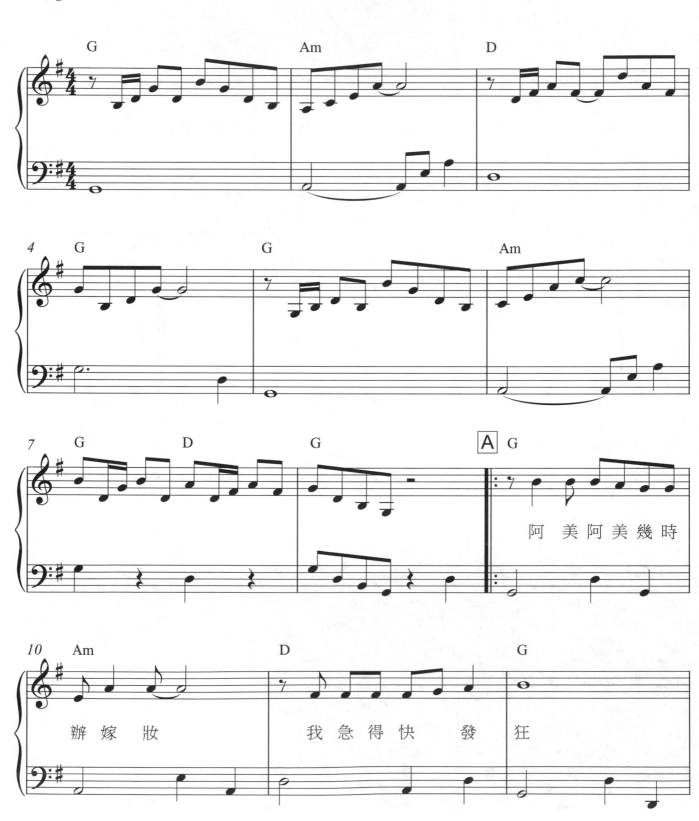

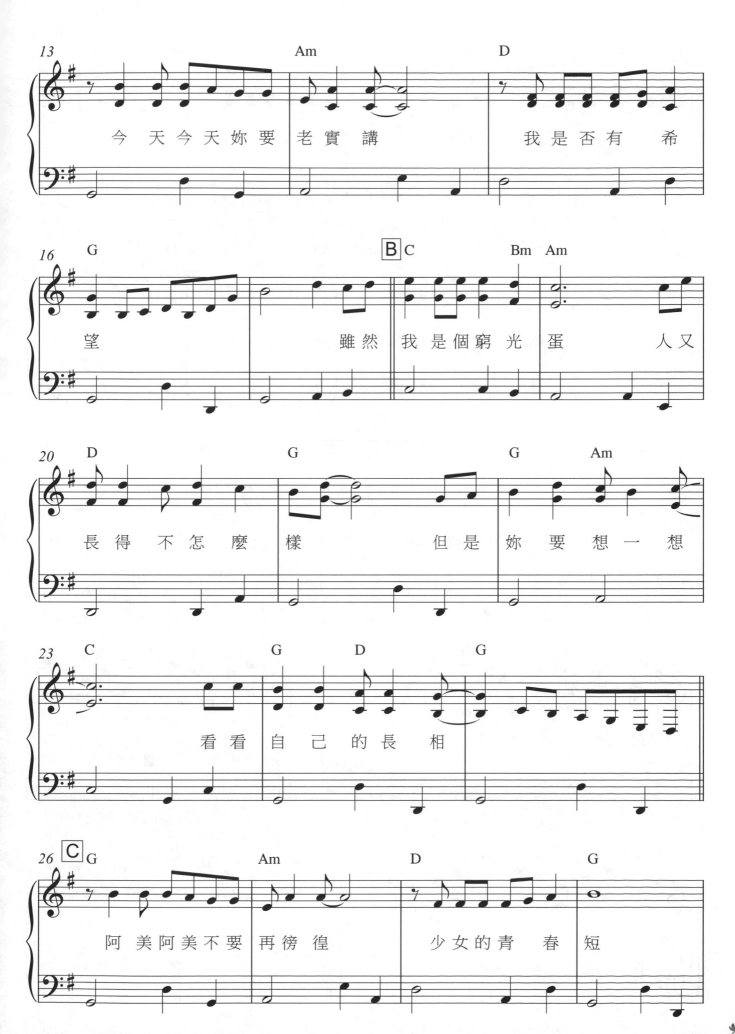

今 天 今 天 妳 要 老 實 講　　　我 是 否 有 希

望　　　　　雖 然 我 是 個 窮 光 蛋　人 又

長 得 不 怎 麼 樣　　但 是 妳 要 想 一 想

看 看 自 己 的 長 相

阿 美 阿 美 不 要 再 徬 徨　　少 女 的 青 春 短

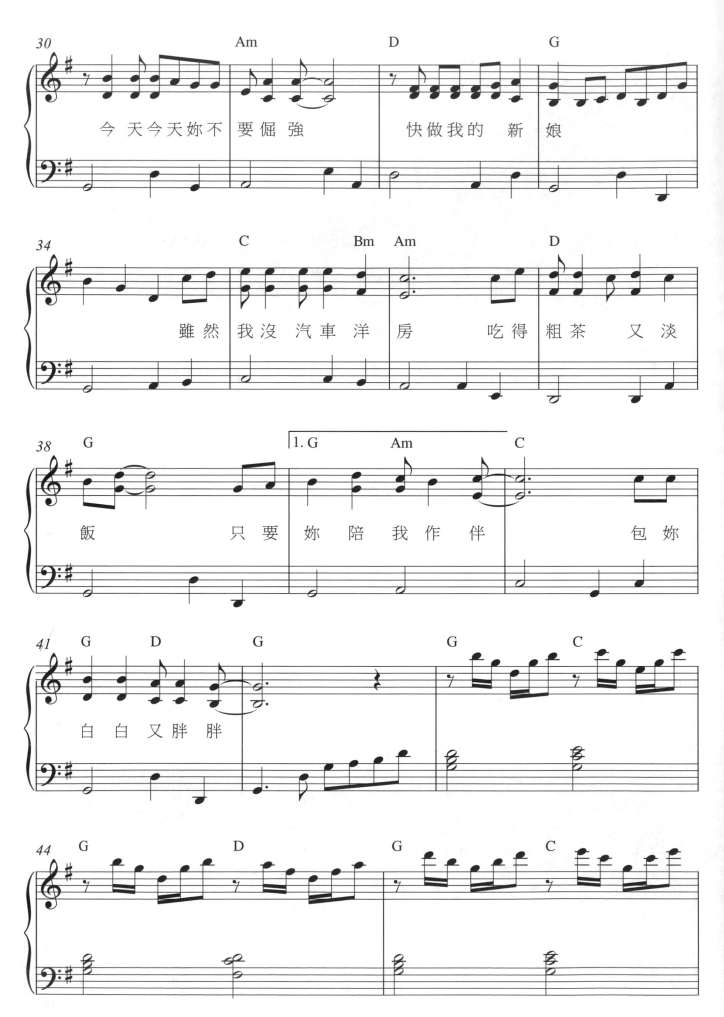

今 天 今 天 妳 不 要 倔 強　　快 做 我 的 新 娘

雖 然 我 沒 汽 車 洋 房　　吃 得 粗 茶 又 淡

飯　　只 要 妳 陪 我 作 伴　　　　包 妳

白 白 又 胖 胖

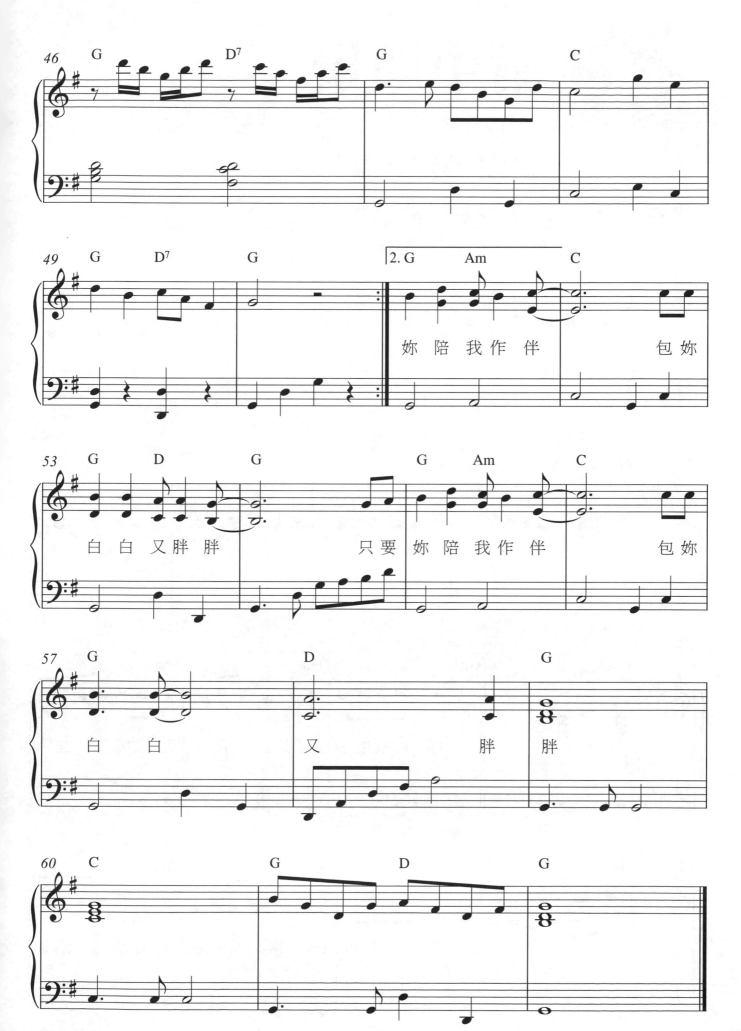

妳 陪 我 作 伴　　　包 妳

白 白 又 胖 胖　　　只 要 妳 陪 我 作 伴　　　包 妳

白 白　　　又　　　胖 胖

雨中即景

演唱 / 王夢麟　詞 / 王夢麟　曲 / 王夢麟
OP：Rock Music Publishing Co.,Ltd

Allegro　♩ = 146

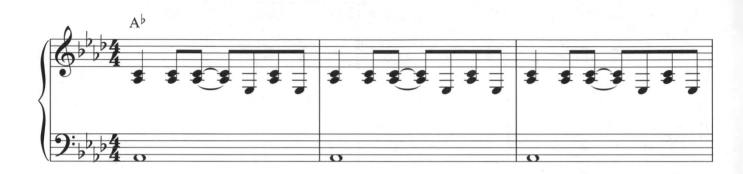

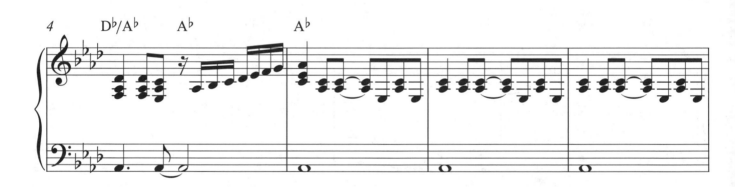

嘩　啦啦啦啦　下雨了　看到　大家嘛都　在跑

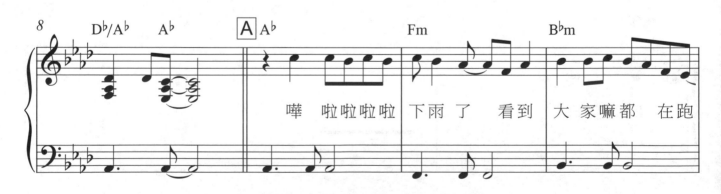

叭　叭叭叭叭　計程車　他們的　生意是特　別好

無奈何望著天 嘆嘆氣把 頭搖

感覺天

你的眼神

演唱／蔡琴　詞／蘇來　曲／蘇來
OP：EEG MUSIC PUBLISHING LTD　SP：EMI MUSIC PUBLISHING (S. E. ASIA) LTD TAIWAN

Andantino ♩ = 76

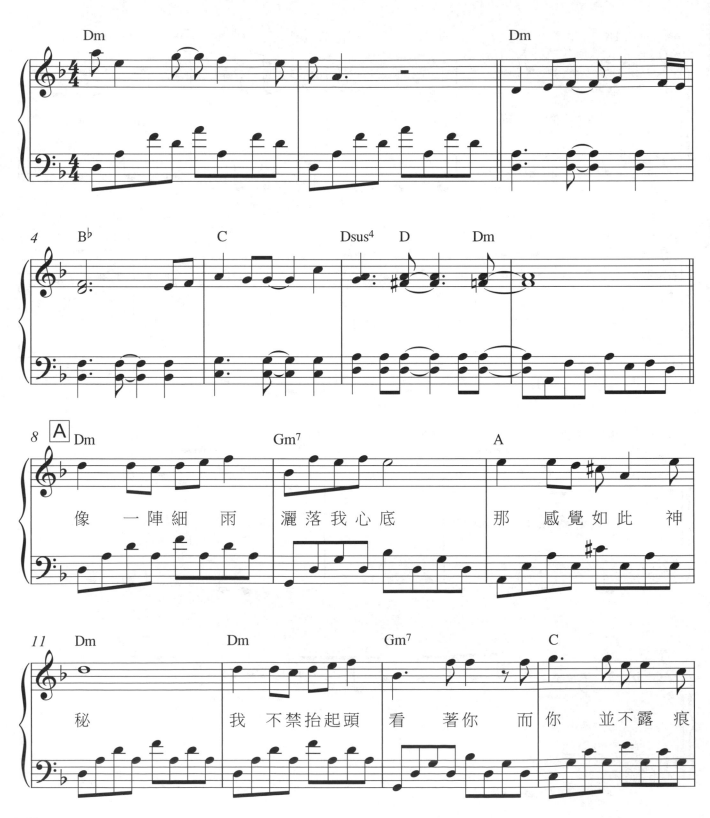

像　一陣細　雨　灑落我心底　那　感覺如此　神

秘　　我　不禁抬起頭　看　著你　而你　並不露　痕

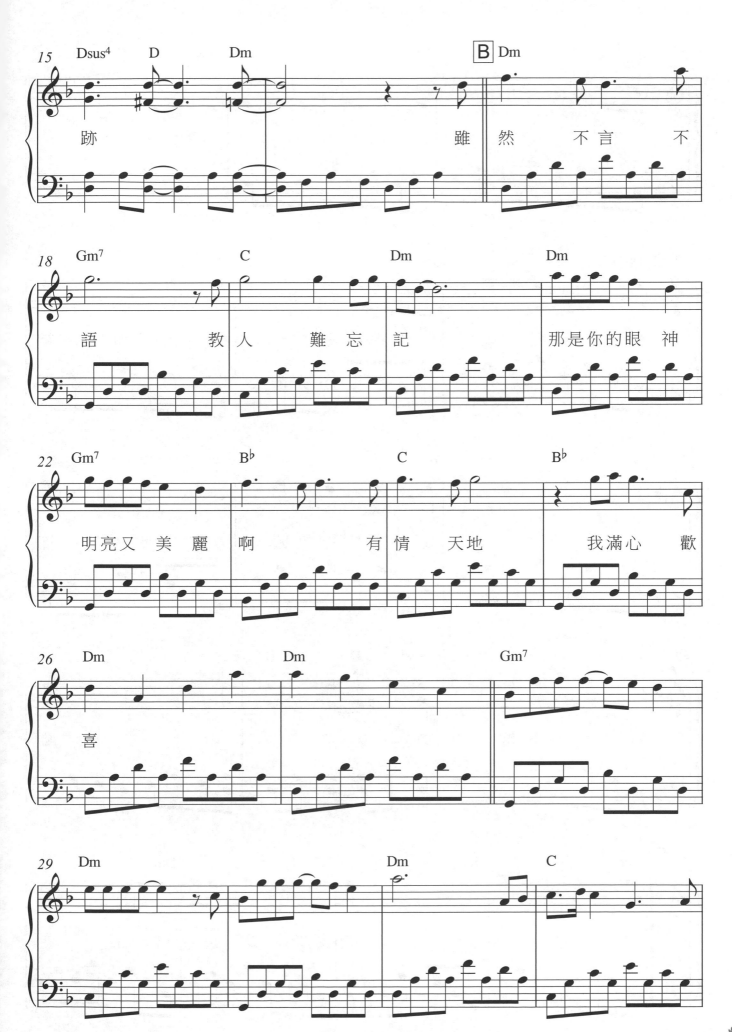

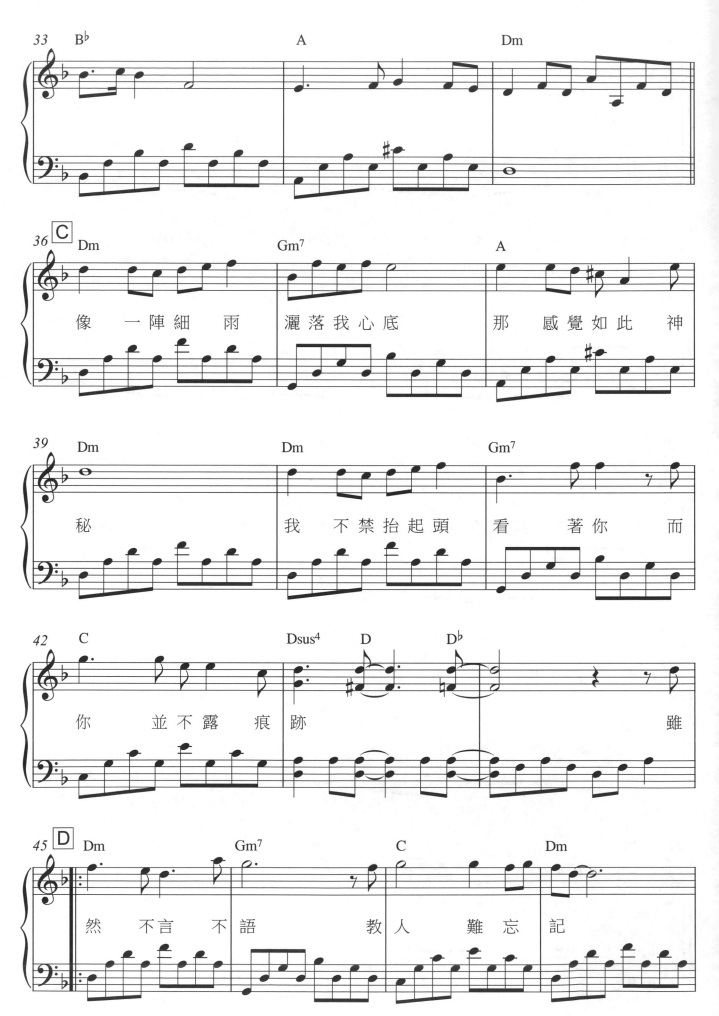

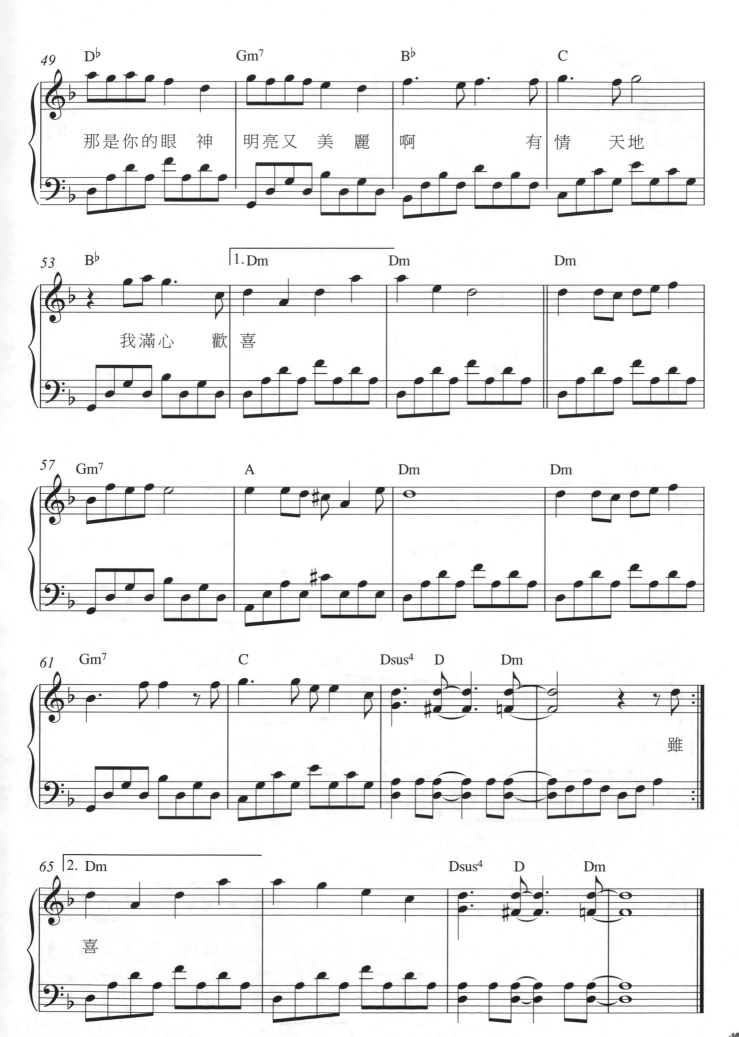

那是你的眼 神 明亮又 美 麗 啊 有情 天地

我滿心 歡喜

雖

喜

張三的歌

演唱／李壽全　詞／張子石・李壽全　曲／張子石・李壽全
OP：Warner/Chappell Music Taiwan Ltd.

Andantino ♩= 82

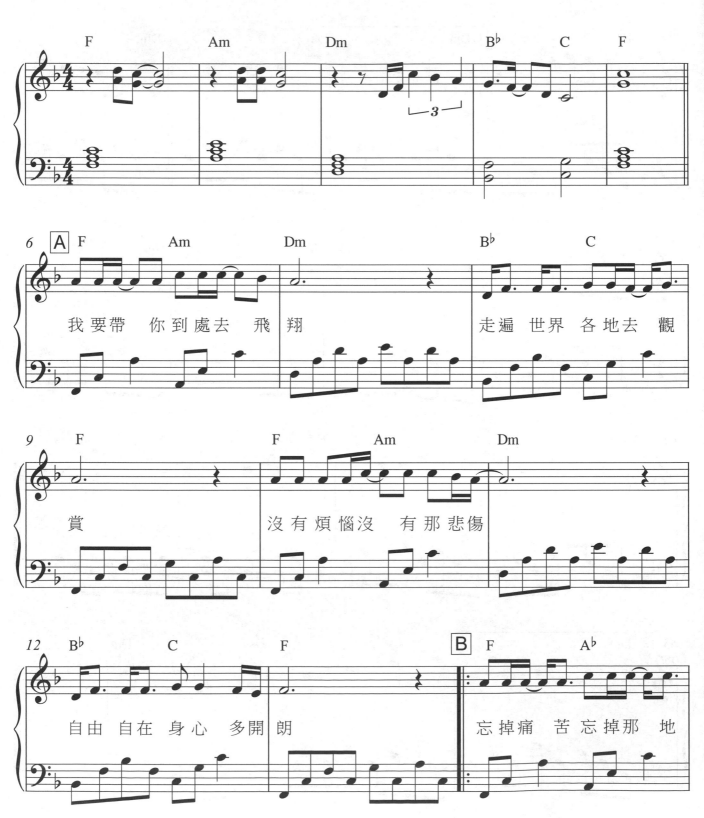

歌詞：
我要帶 你到處去 飛翔　走遍 世界 各地去 觀
賞　沒有煩惱沒 有那悲傷　自由 自在 身心 多開朗　忘掉痛 苦忘掉那 地

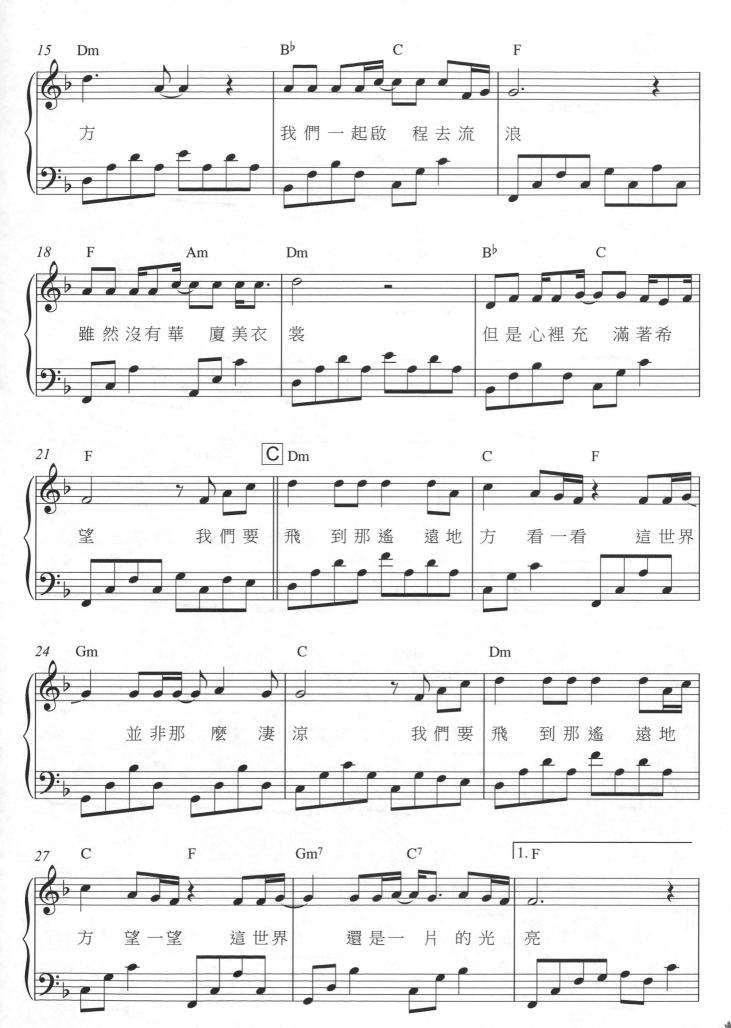

方　　　　　我們一起啟　程去流　浪

雖然沒有華　廈美衣　裳　　　　但是心裡充　滿著希

望　　　　　我們要　飛　到那遙　遠地　方　看一看　　這世界

並非那　麼淒　涼　　　我們要　飛　到那遙　遠地

方　望一望　　這世界　還是一　片的光　亮

223

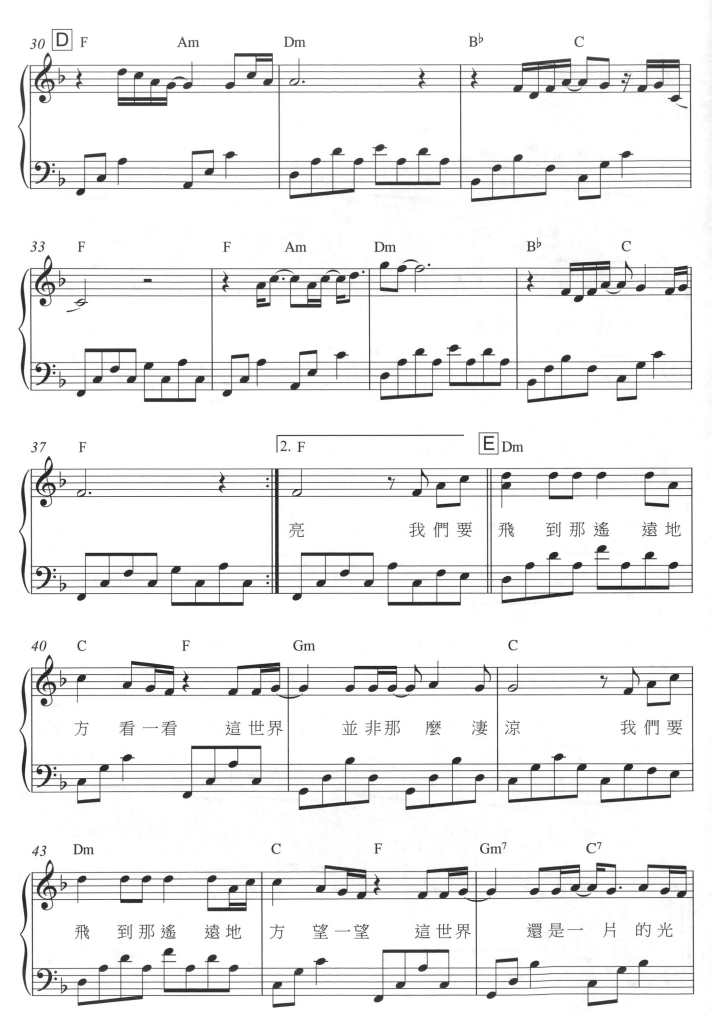

亮　　　　我們要　飛　到那遙　遠地

方　看一看　　這世界　並非那　麼淒涼　　我們要

飛　到那遙　遠地　方　望一望　　這世界　還是一　片的光

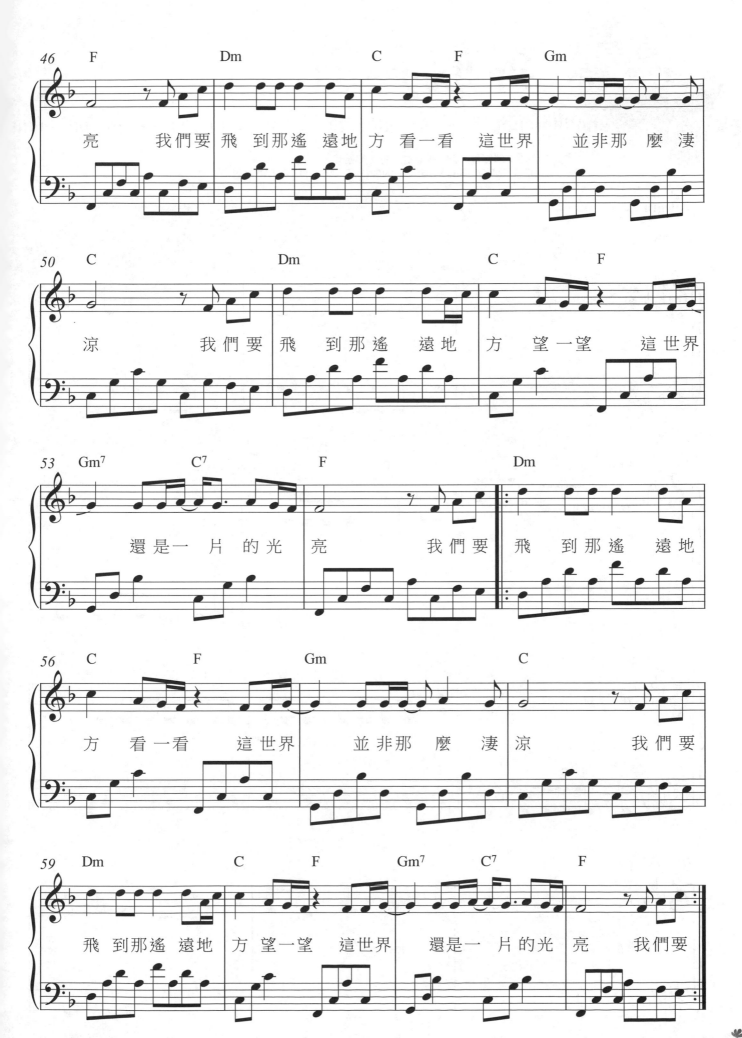

225

奔放奔放

演唱 / 邰肇玫　詞 / 楊立德　曲 / 邰肇玫
OP：EMI MUSIC PUBLISHING (S. E. ASIA) LTD TAIWAN

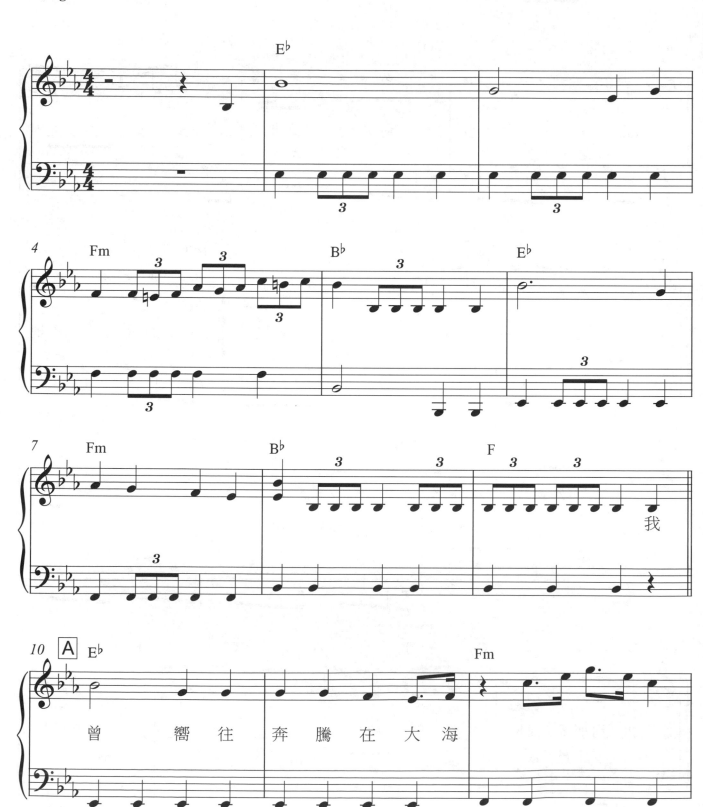

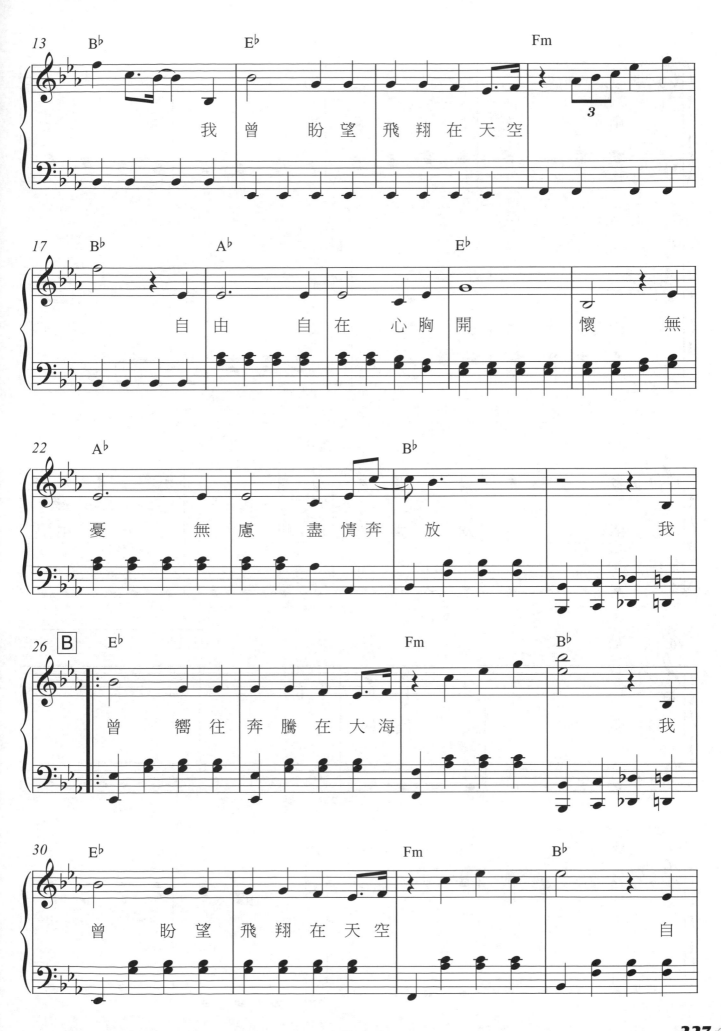

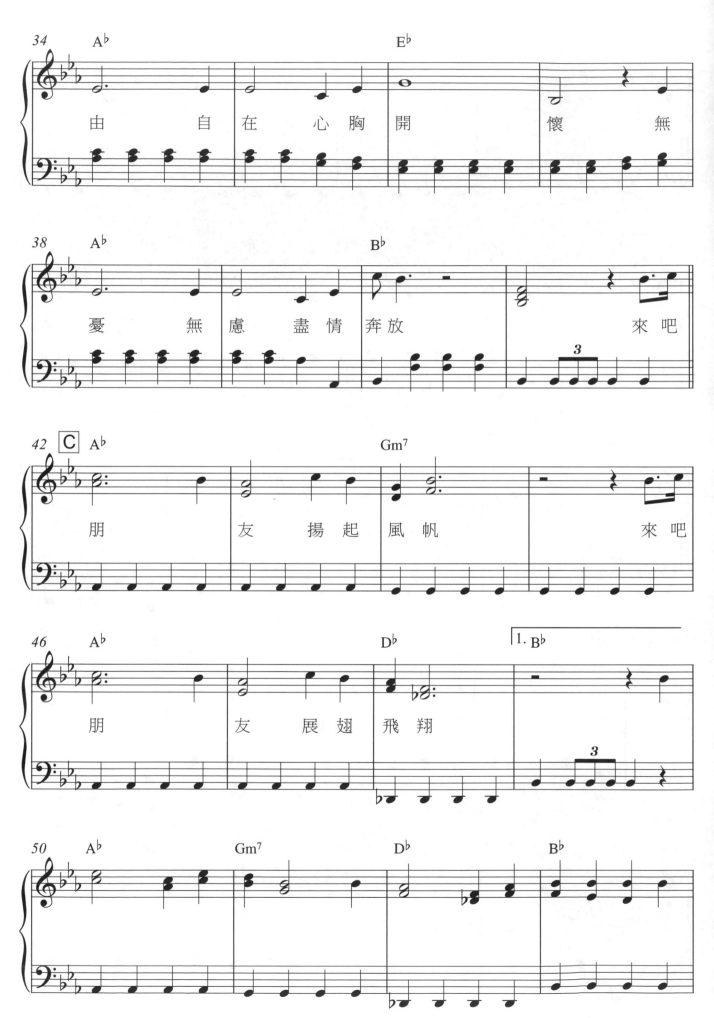

由 自 在 心 胸 開　　懷 無

憂 無 慮 盡 情 奔 放　　　　來 吧

朋 友 揚 起 風 帆　　　　來 吧

朋 友 展 翅 飛 翔

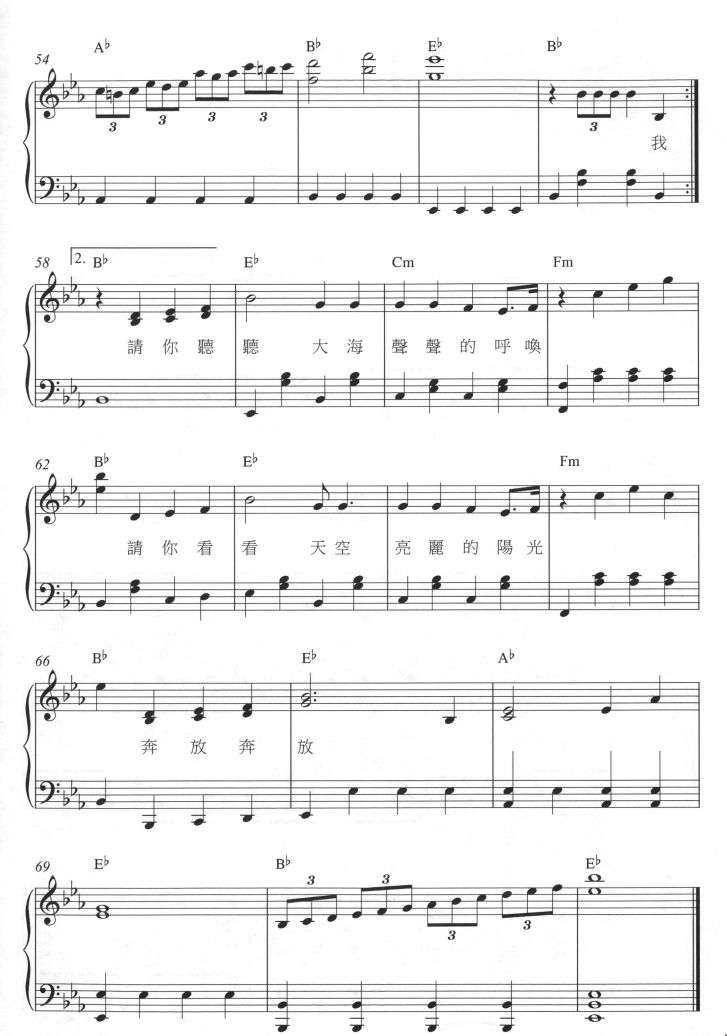

請 你 聽 聽 大 海 聲 聲 的 呼 喚

請 你 看 看 天 空 亮 麗 的 陽 光

奔 放 奔 放

我

少年的我

演唱 / 鳳飛飛　詞 / 李七牛(黎錦光)　曲 / 李七牛(黎錦光)
OP：EMI MUSIC PUBLISHING (S E ASIA) LTD TAIWAN BRANCH

Allegro ♩ = 108

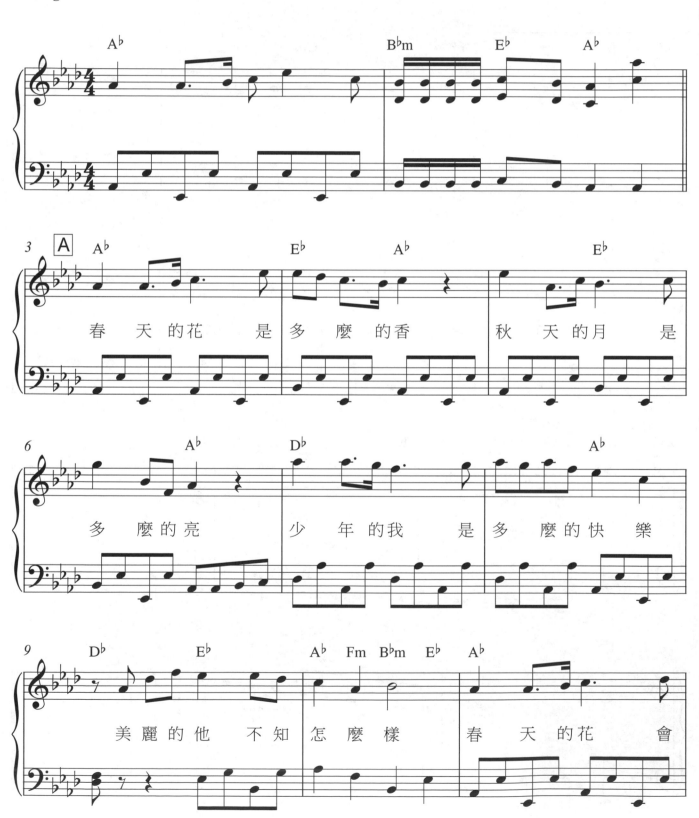

春 天 的 花 是 多 麼 的 香　秋 天 的 月 是　多 麼 的 亮　少 年 的 我 是 多 麼 的 快 樂　美 麗 的 他 不 知 怎 麼 樣　春 天 的 花 會

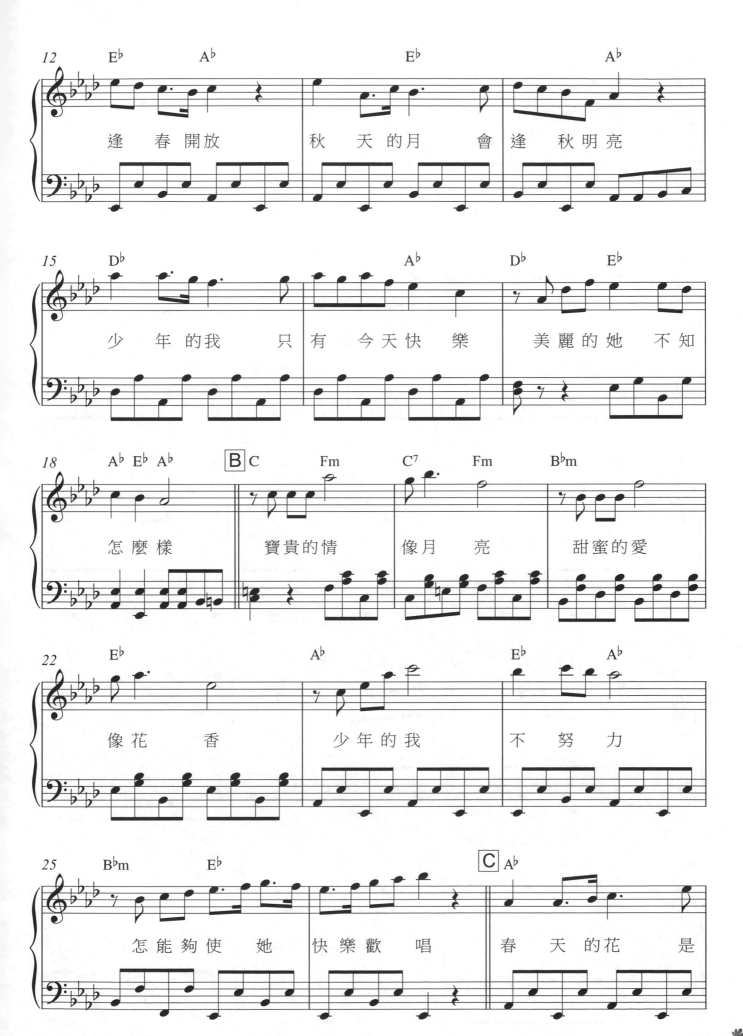

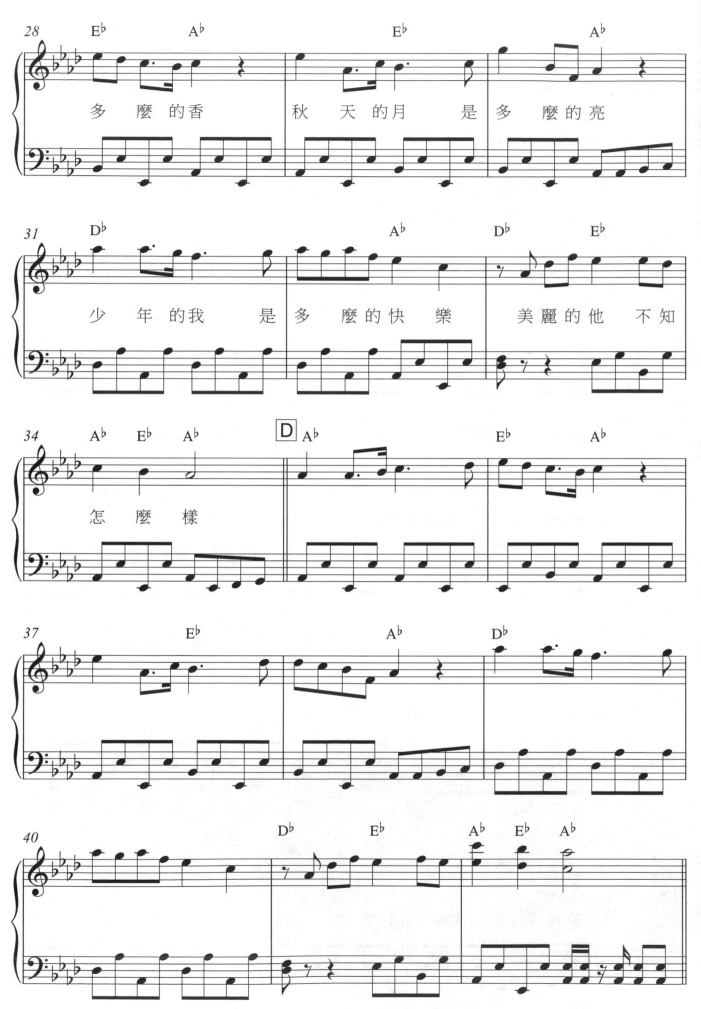

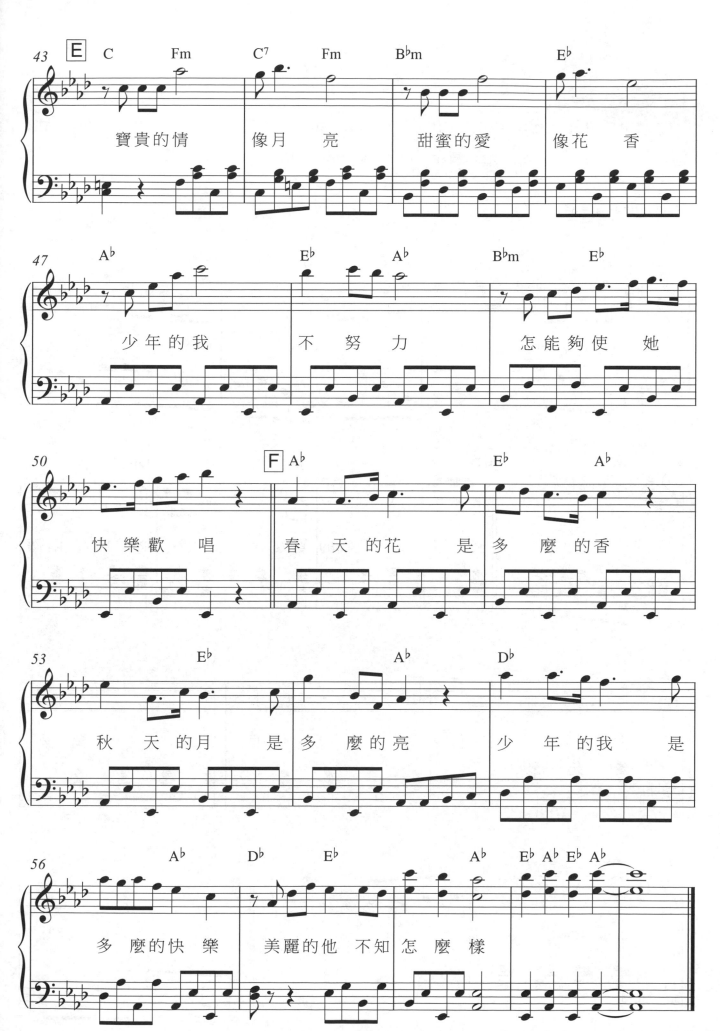

不要告別

演唱 / 江玲　詞 / Echo(三毛)　曲 / 奕青(李泰祥)
OP：歌林音樂股份有限公司

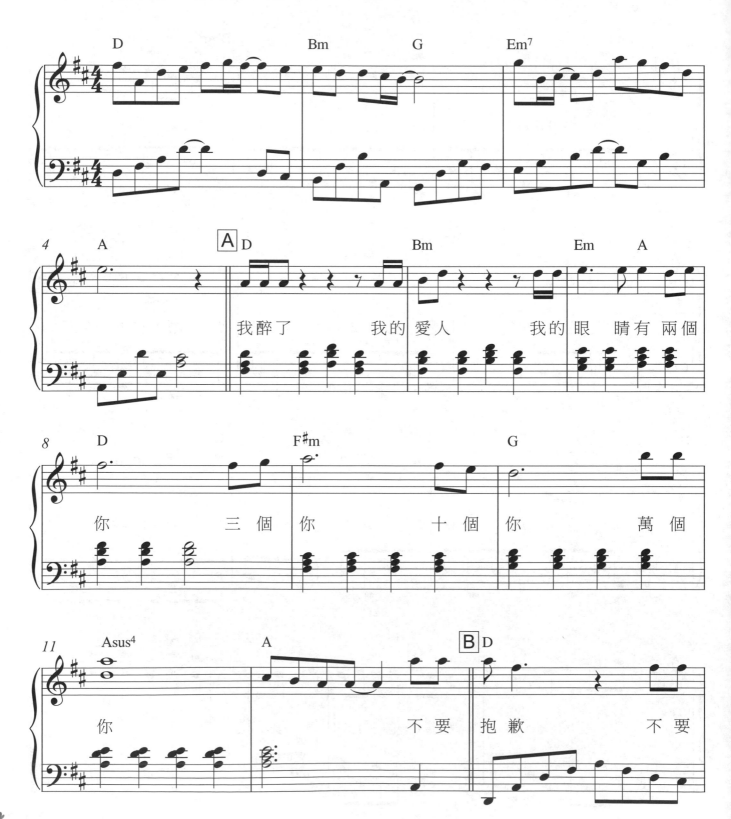

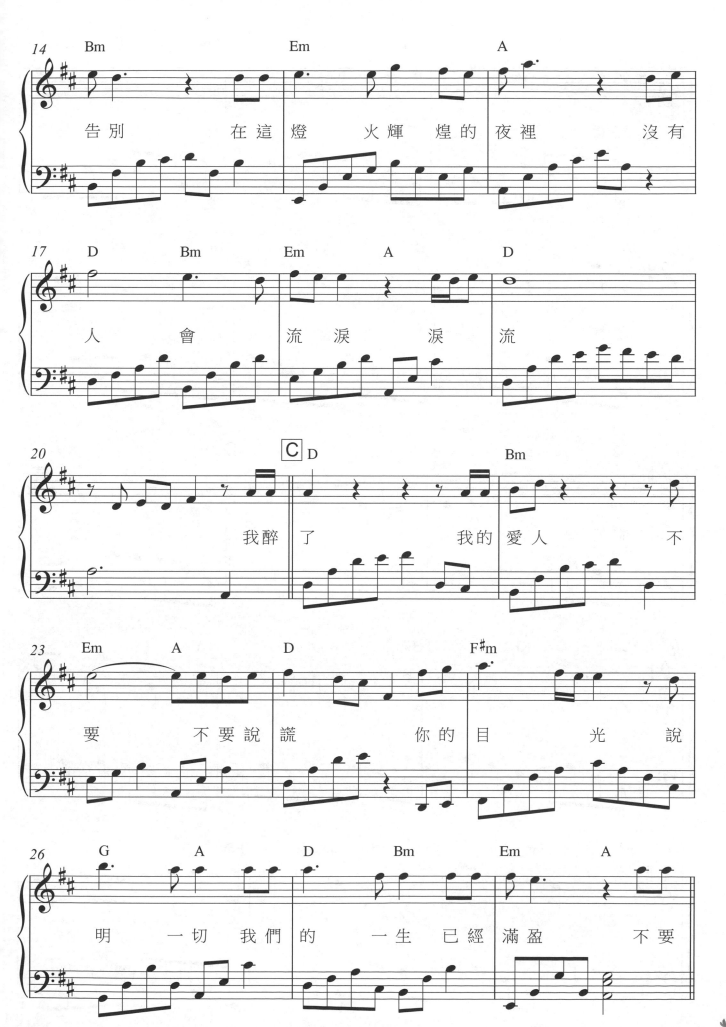

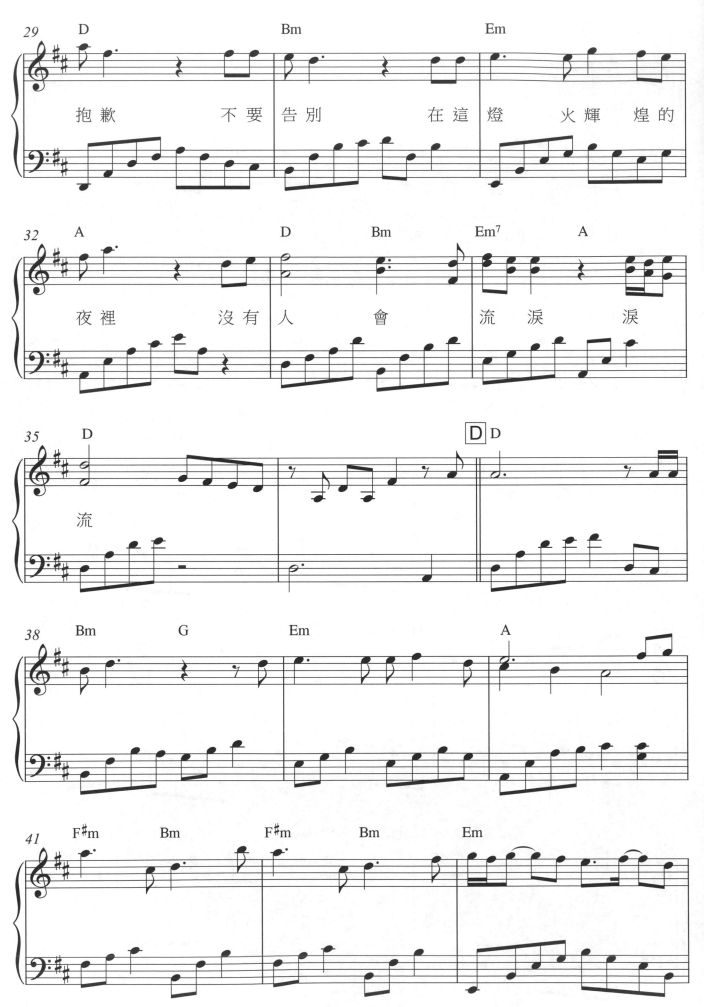

抱歉　　　　不要 告別　　　在這 燈 火輝 煌的

夜裡　　　沒有 人 會　　流 淚　淚

流

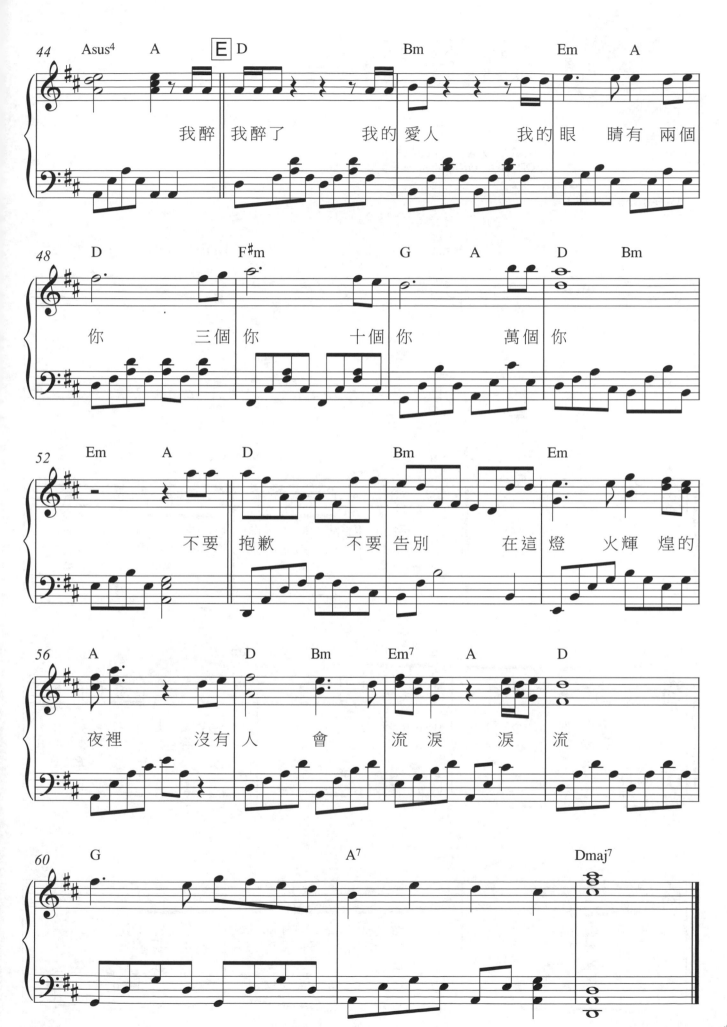

我醉 我醉了 我的愛人 我的眼 睛有 兩個

你 三個 你 十個 你 萬個 你

不要 抱歉 不要 告別 在這燈 火輝 煌的

夜裡 沒有 人會 流淚 淚 流

鹿港小鎮

演唱 / 羅大佑　詞 / 羅大佑　曲 / 羅大佑
OP：Warner/Chappell Music Taiwan Ltd.

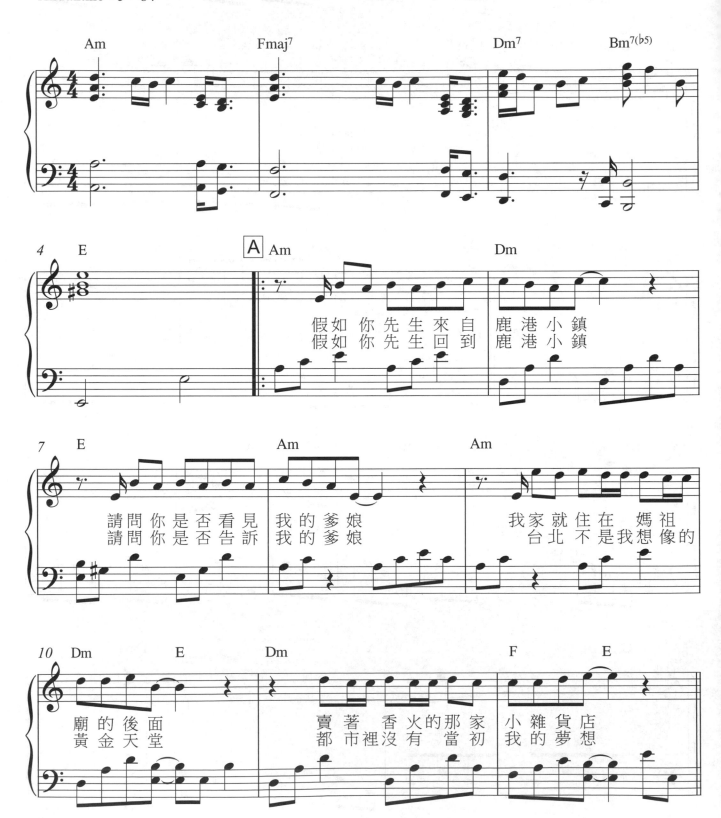

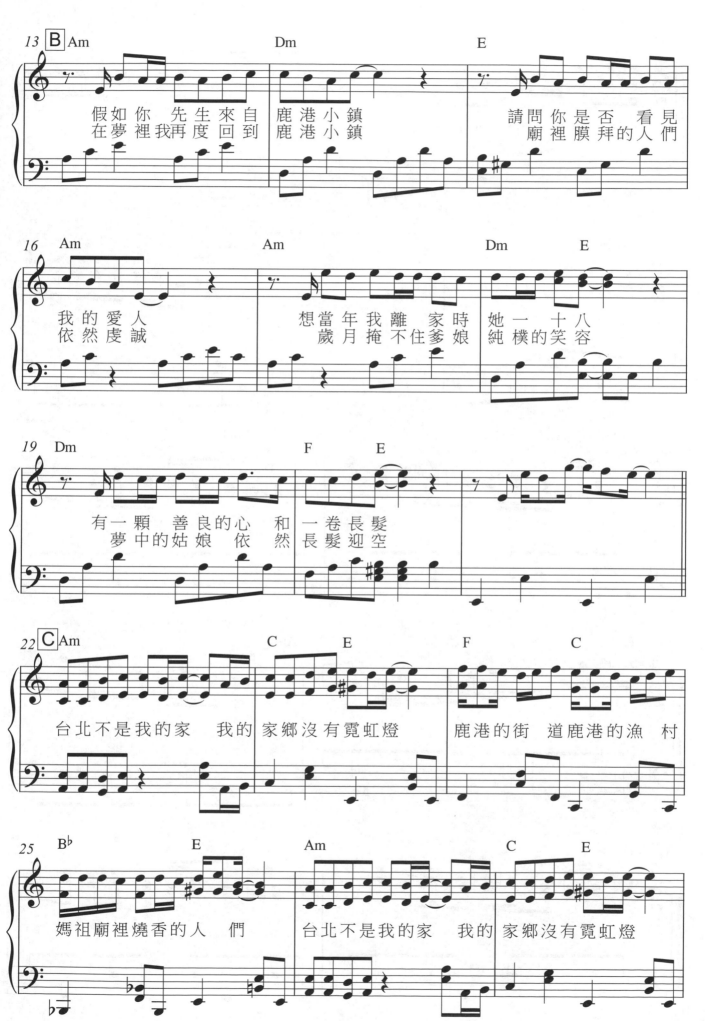

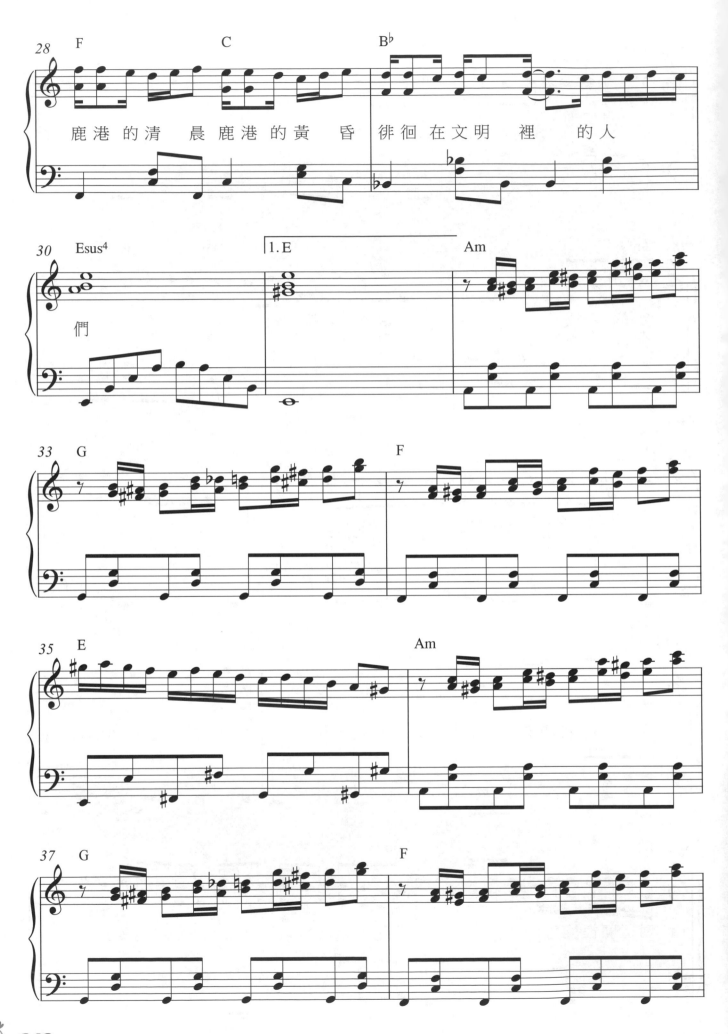

鹿港的清　晨鹿港的黃　昏　徘徊在文明　裡　的人

們

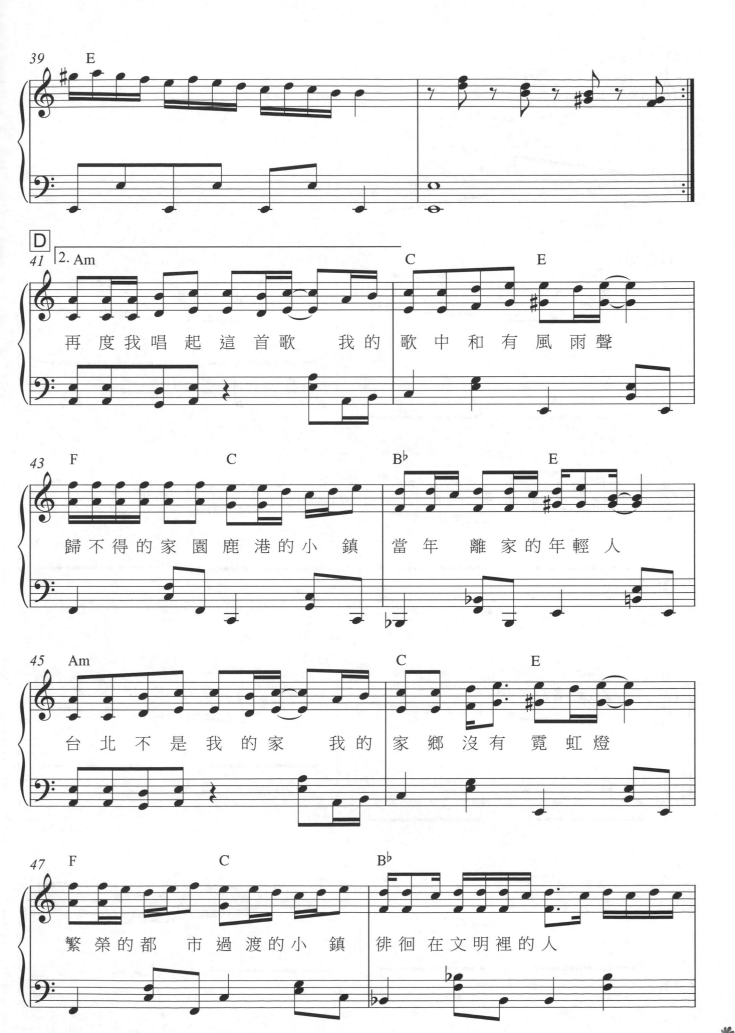

再度我唱起這首歌　我的歌中和有風雨聲

歸不得的家園鹿港的小鎮　當年離家的年輕人

台北不是我的家　我的家鄉沒有霓虹燈

繁榮的都市過渡的小鎮　徘徊在文明裡的人

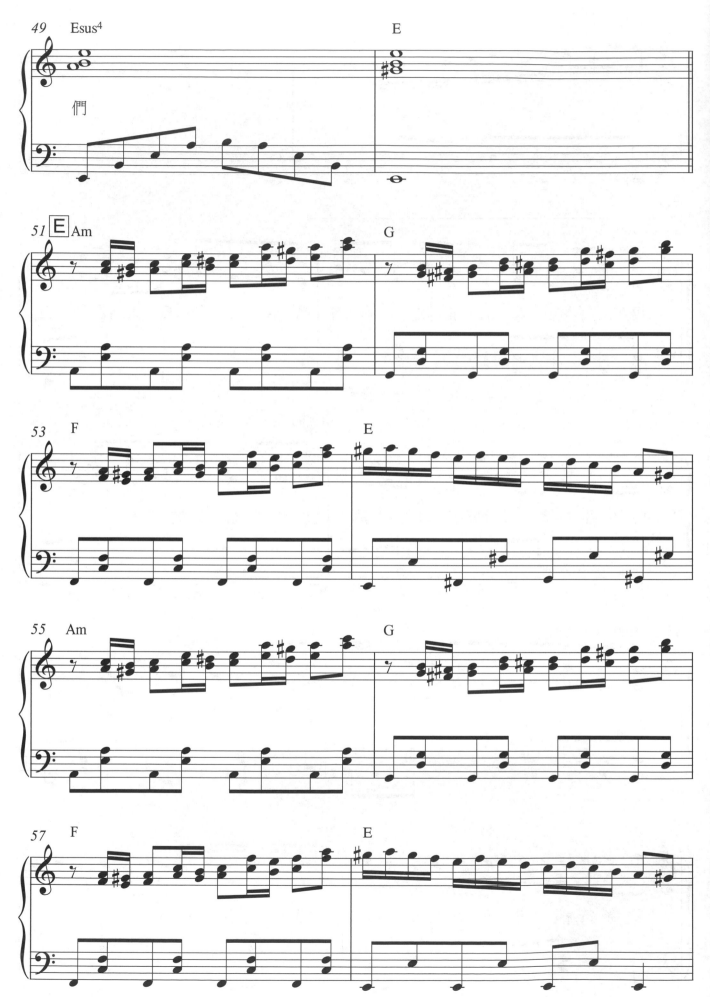

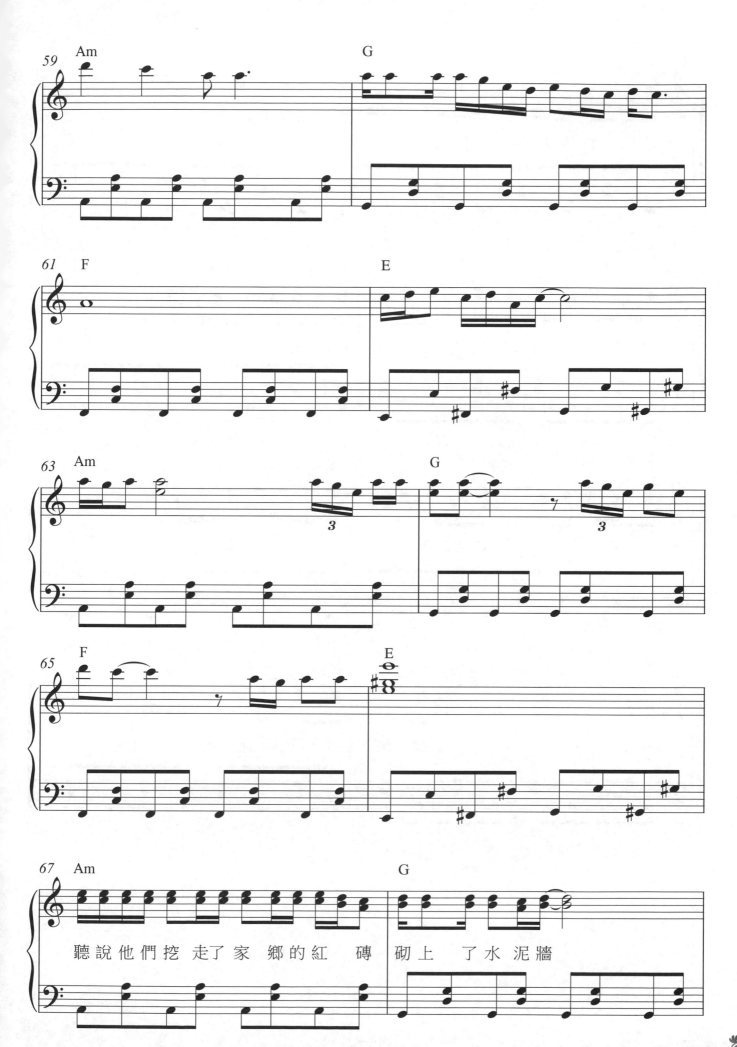

聽 說 他 們 挖 走 了 家 鄉 的 紅 磚 砌 上 了 水 泥 牆

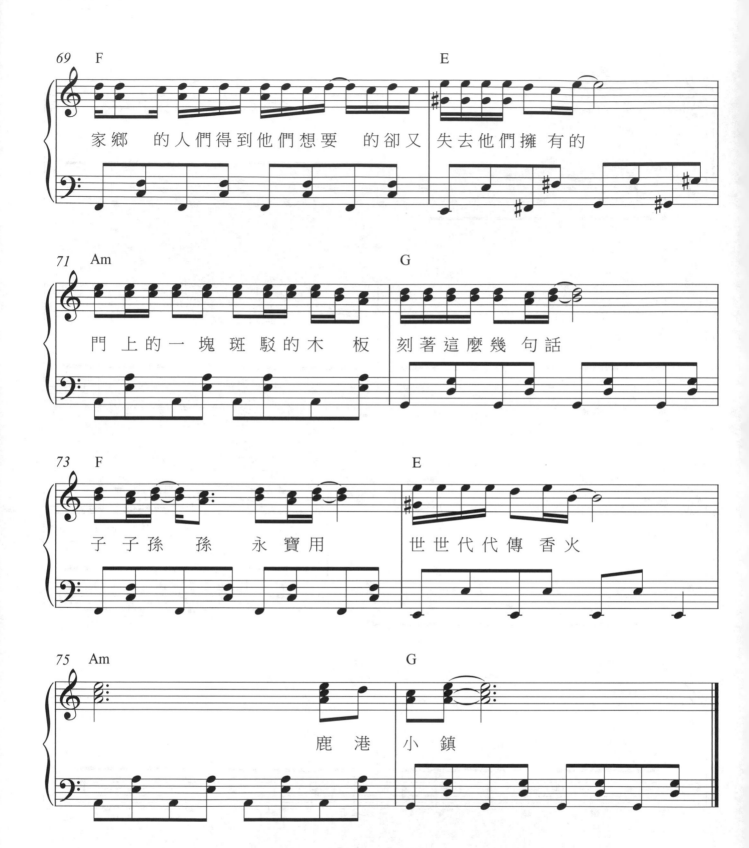

家鄉　的人們得到他們想要　的卻又　失去他們擁有的

門　上的一塊斑駁的木　板　刻著這麼幾句話

子子孫　孫　永寶用　　世世代代傳香火

鹿港　小　鎮

青春年華

演唱／高凌風　詞／蔡風　曲／何松齡
OP：歌林音樂股份有限公司

Moderato ♩ = 95

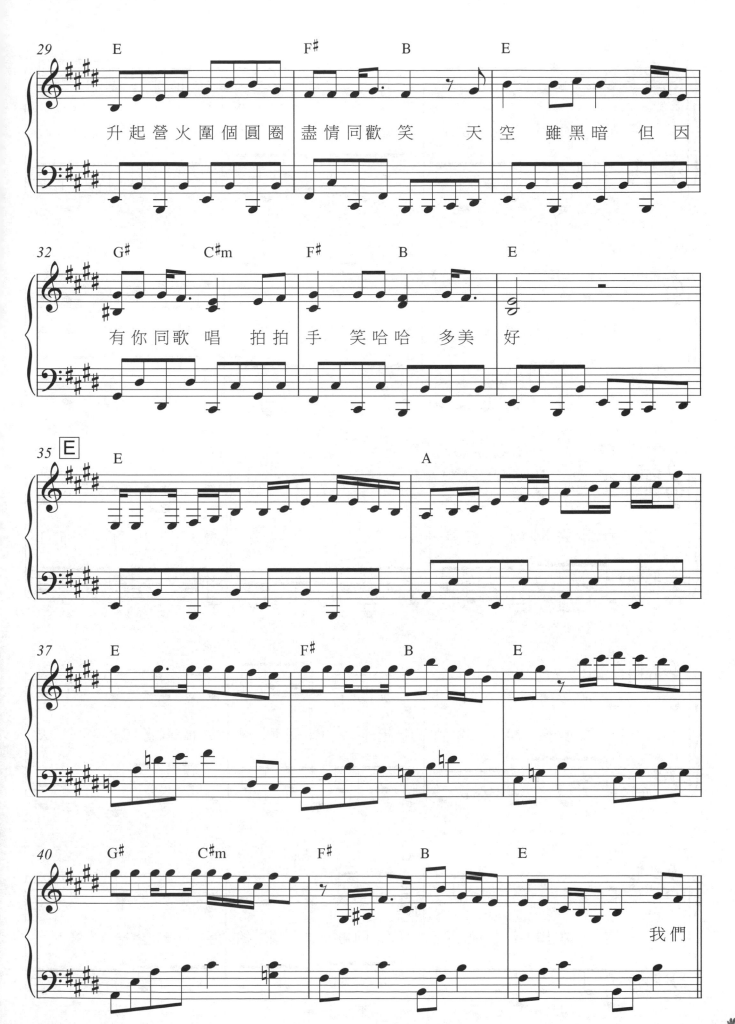

升起營火圍個圓圈 盡情同歡笑 天空雖黑暗 但因

有你同歌唱 拍拍手 笑哈哈 多美 好

我們

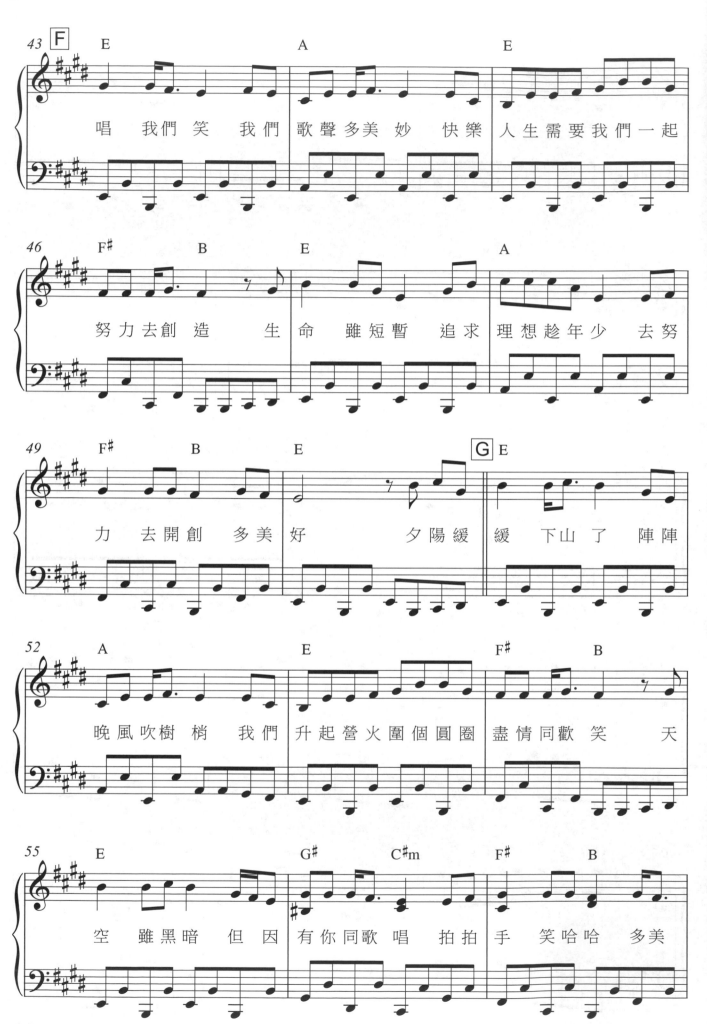

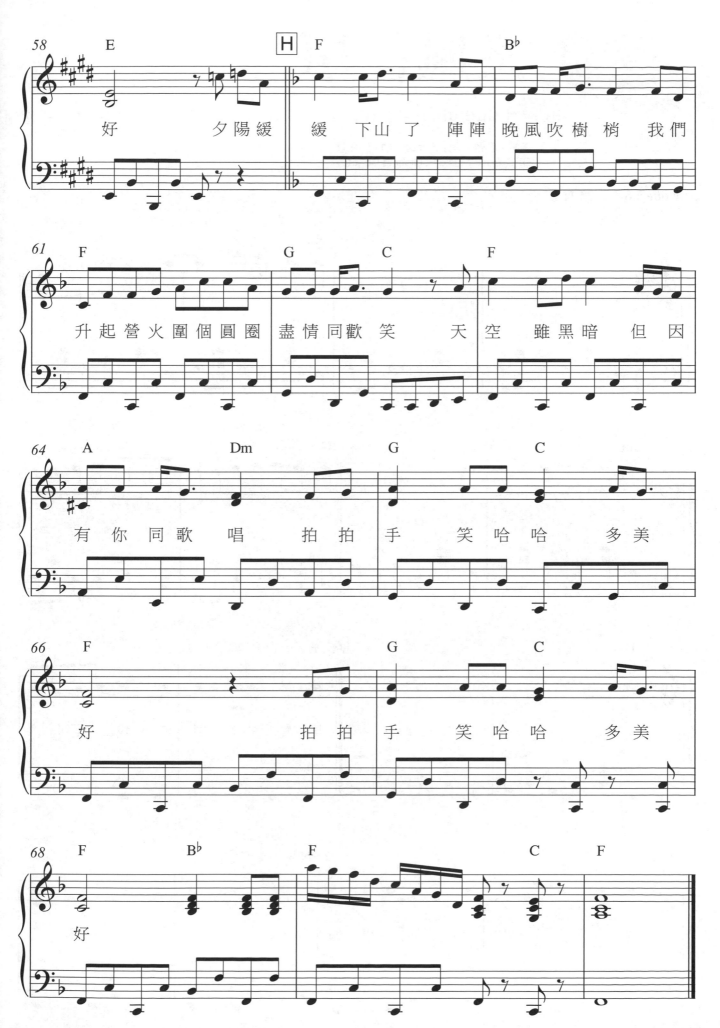

微風往事

演唱 / 鄭怡　詞 / 馬兆駿　曲 / 洪光達
OP：Rock Music Publishing Co.,Ltd

Moderato ♩ = 124

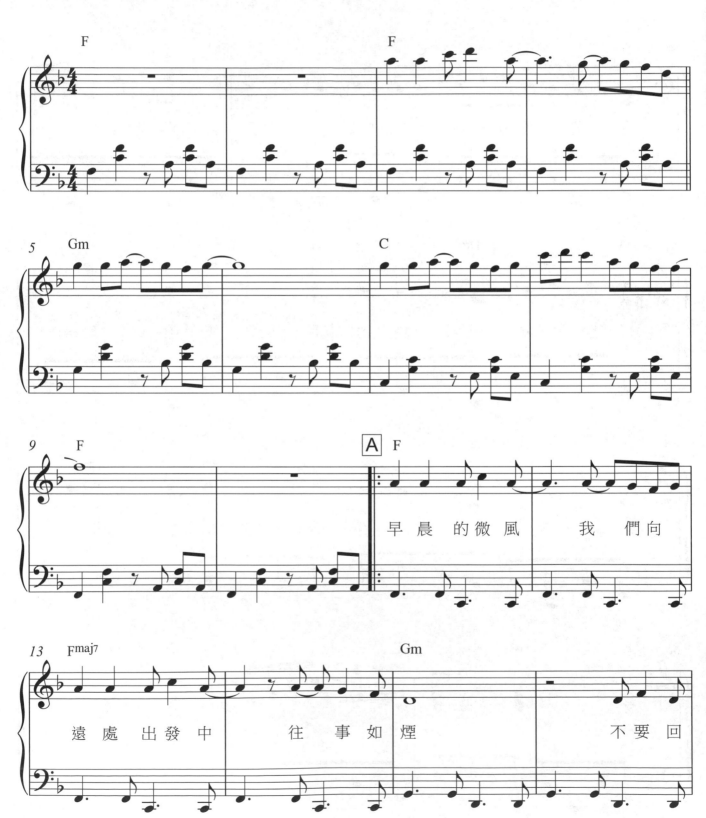

早晨的微風　我　們向

遠處出發中　　往事如煙　　　不要回

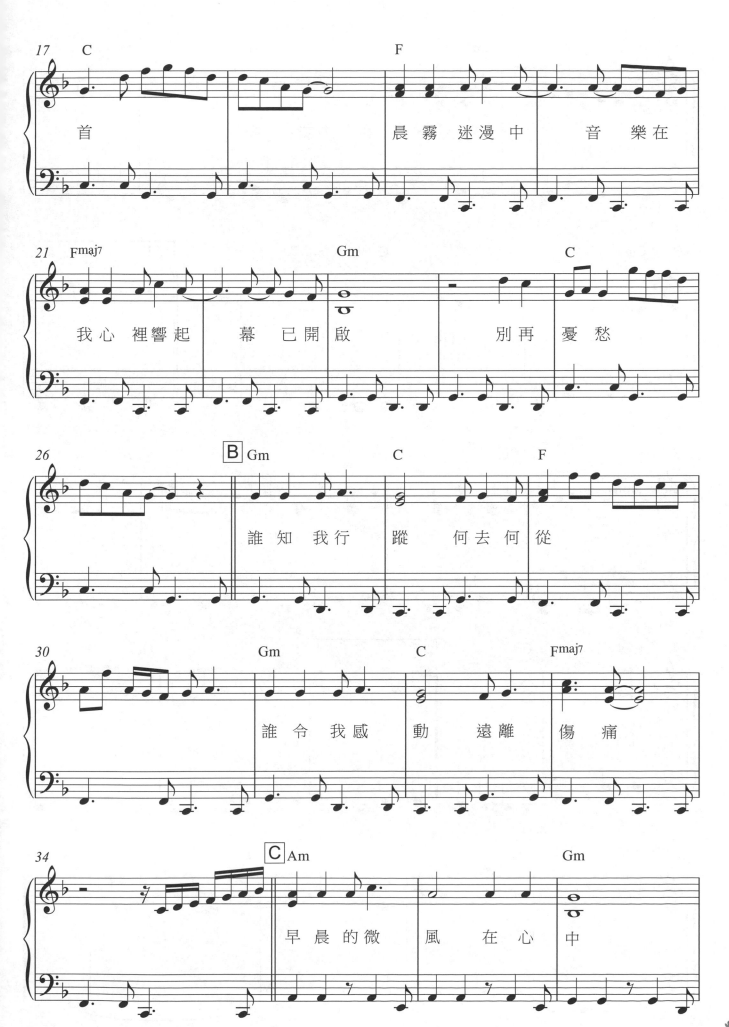

首　　　　　　　　　　晨 霧 迷 漫 中　音 樂 在

我 心 裡 響 起　幕 已 開 啟　　　　別 再 憂 愁

誰 知 我 行 蹤　何 去 何 從

誰 令 我 感 動　遠 離 傷 痛

早 晨 的 微 風 在 心 中

251

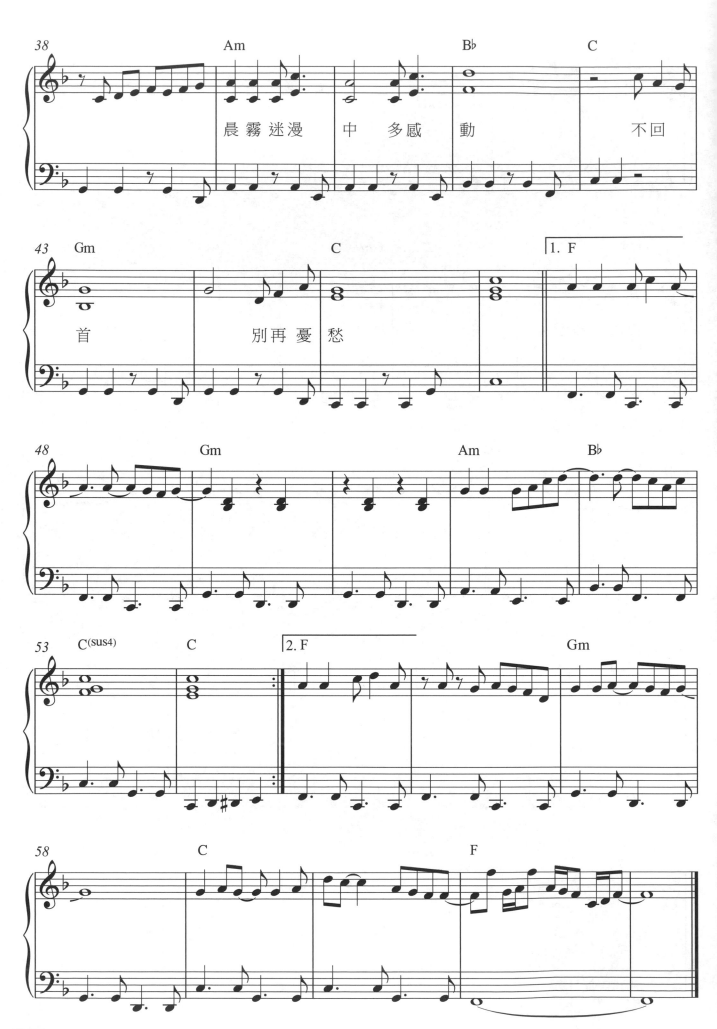

晨霧迷漫　中　多感　動　　　不回

首　　　別再憂愁

忘了我是誰

演唱 / 王海玲　詞 / 李敖　曲 / 許瀚君
OP：Rock Music Publishing Co.,Ltd

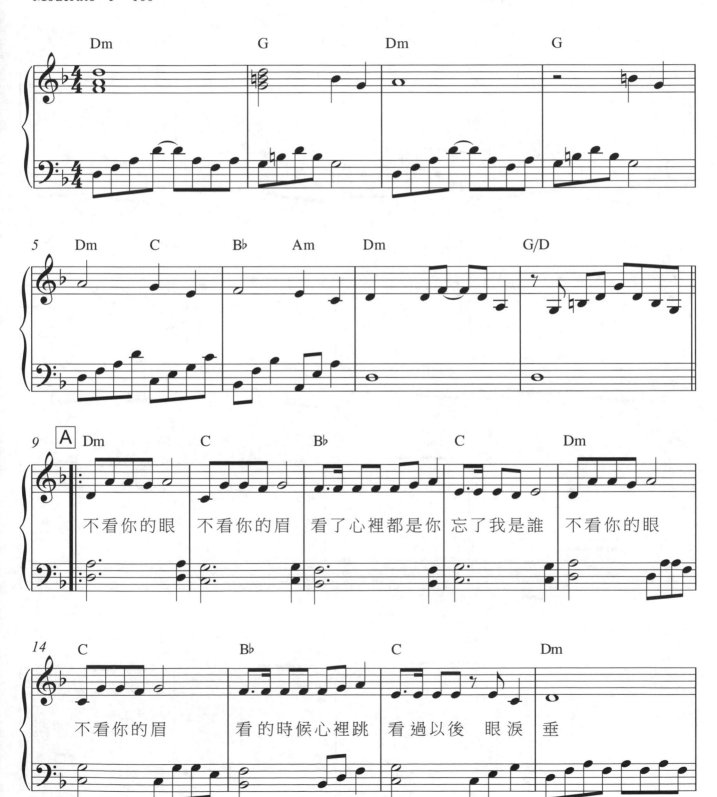

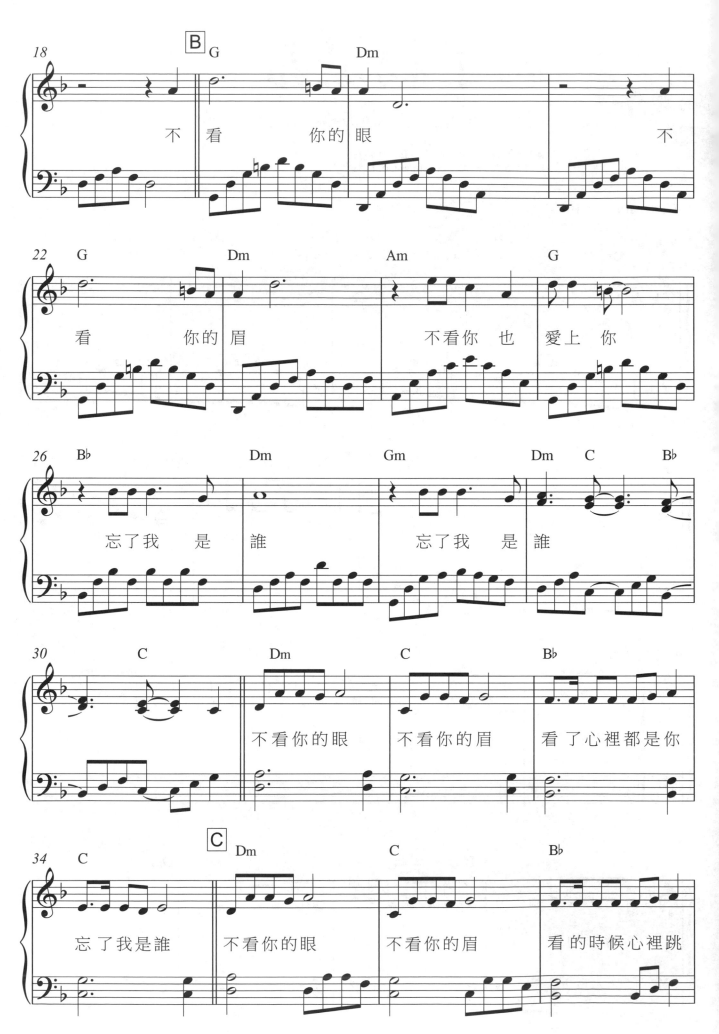

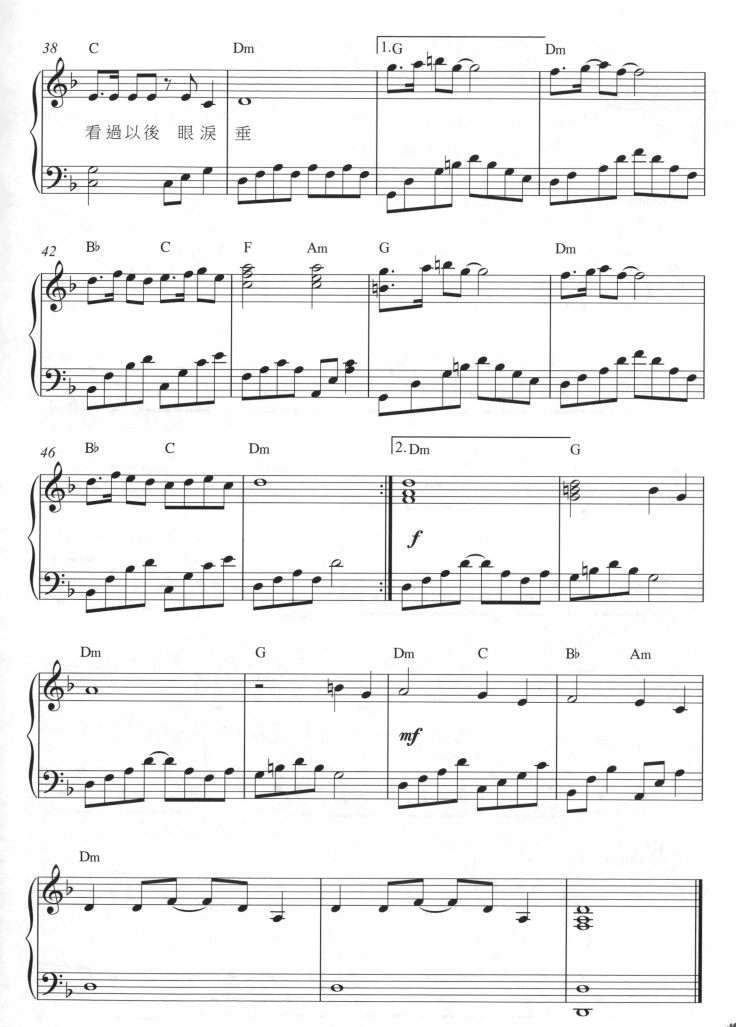

看過以後　眼淚　垂

鄉間的小路

演唱／葉佳修　詞／葉佳修　曲／葉佳修
OP：喜瑪拉雅音樂事業股份有限公司　SP：可登音樂經紀有限公司

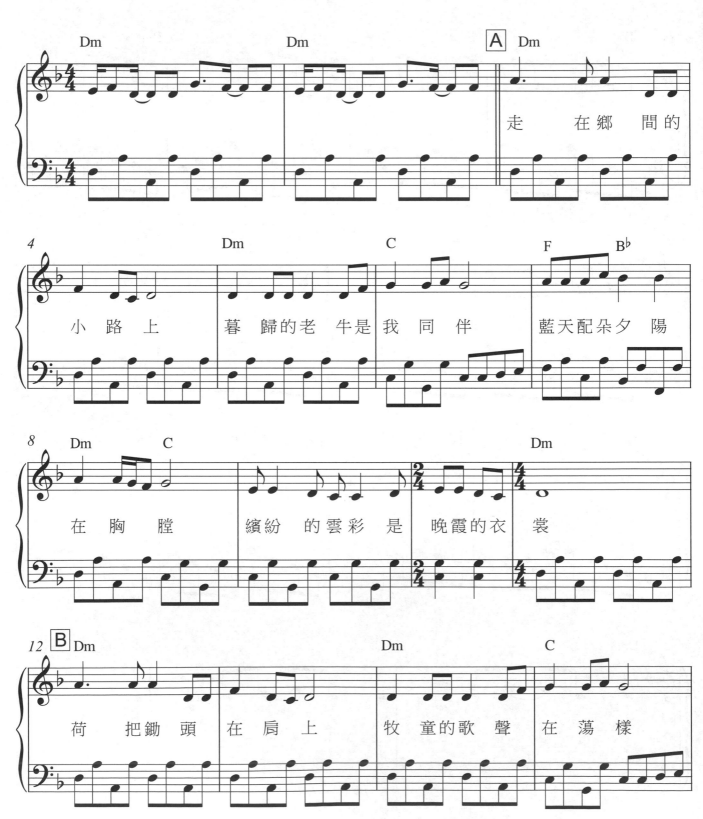

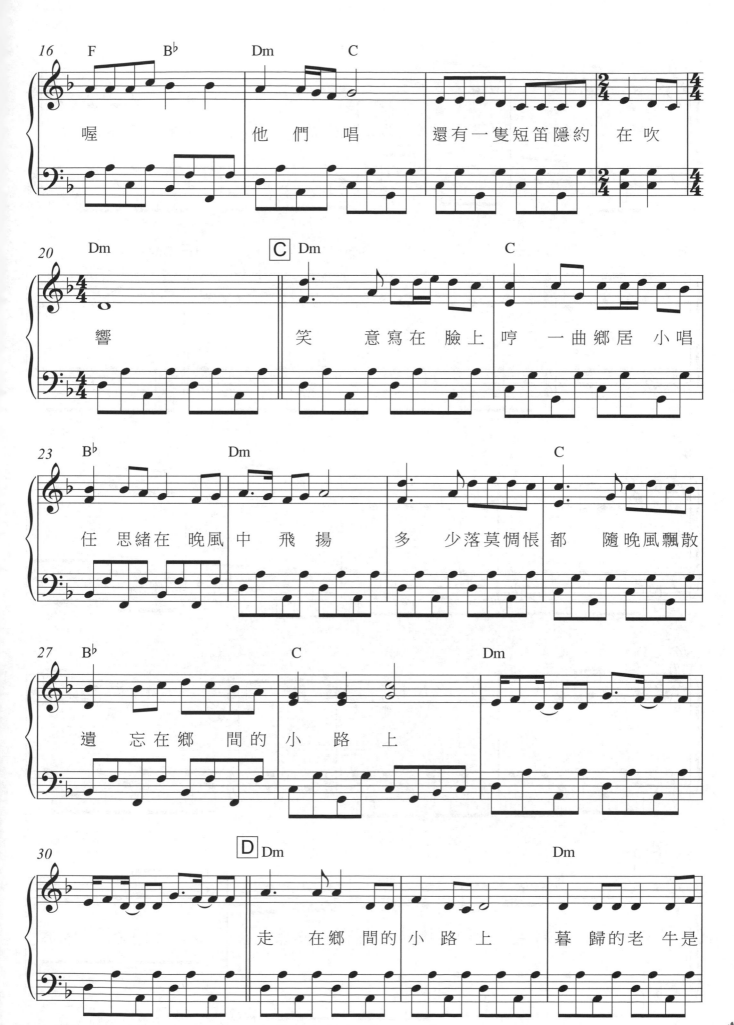

257

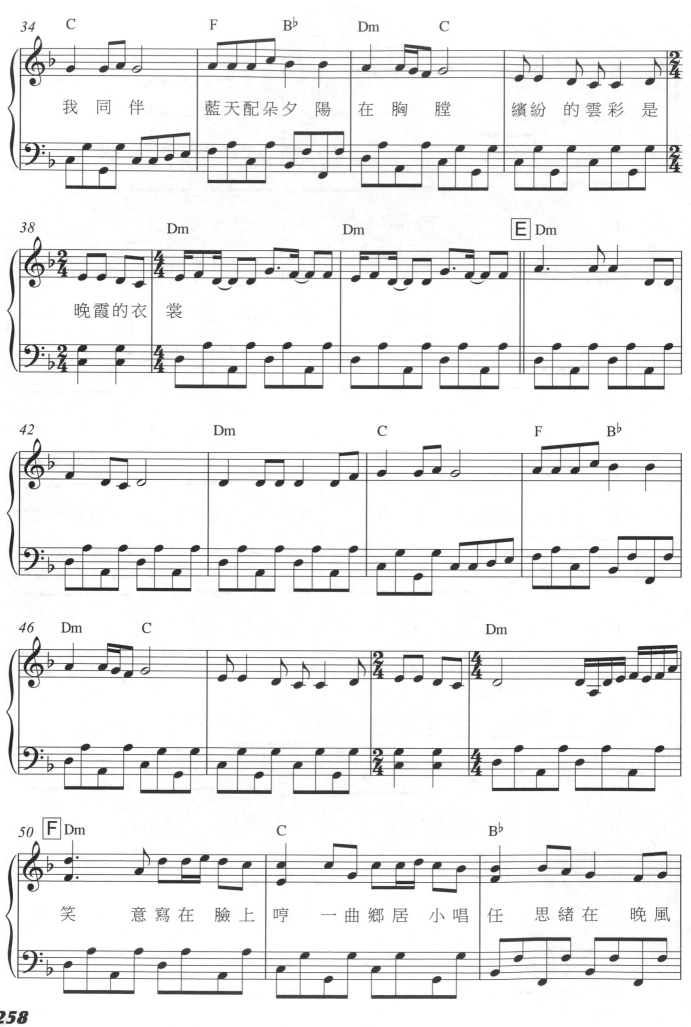

我 同伴 藍天配朵夕陽 在 胸 膛 繽紛 的雲彩 是

晚霞的衣 裳

笑 意寫在臉上 哼 一曲鄉居 小唱 任 思緒在 晚風

258

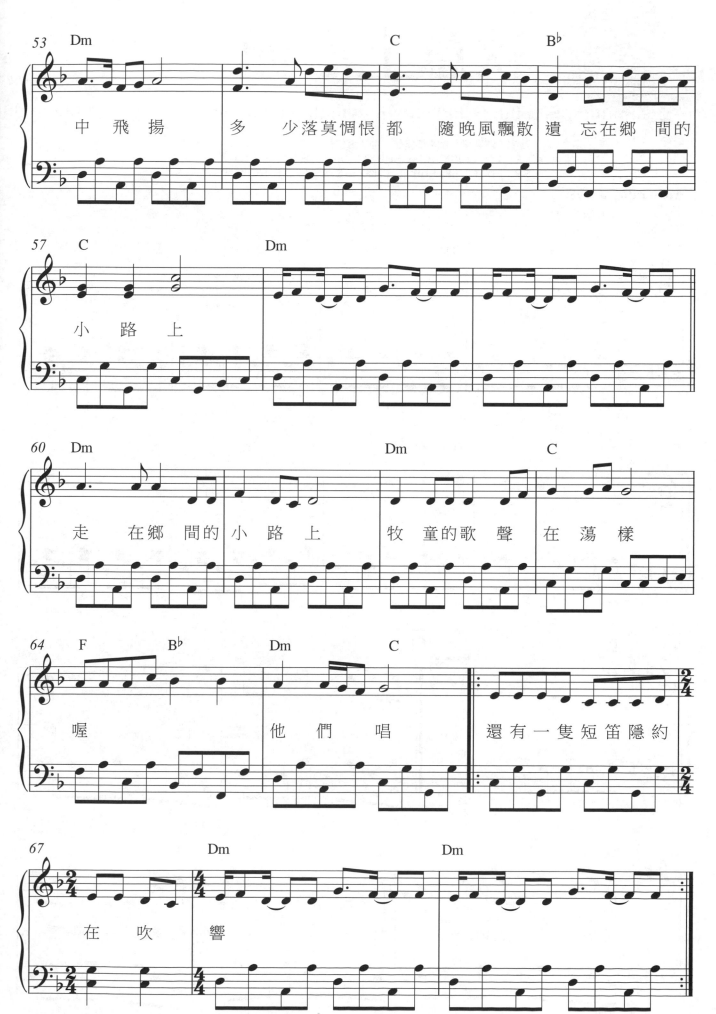

秋意上心頭

演唱 / 陳淑樺　詞 / 葉佳修　曲 / 葉佳修
OP：EMI MUSIC PUBLISHING SINGAPORE PTE. LTD
SP：EMI MUSIC PUBLISHING (S. E. ASIA) LTD TAIWAN

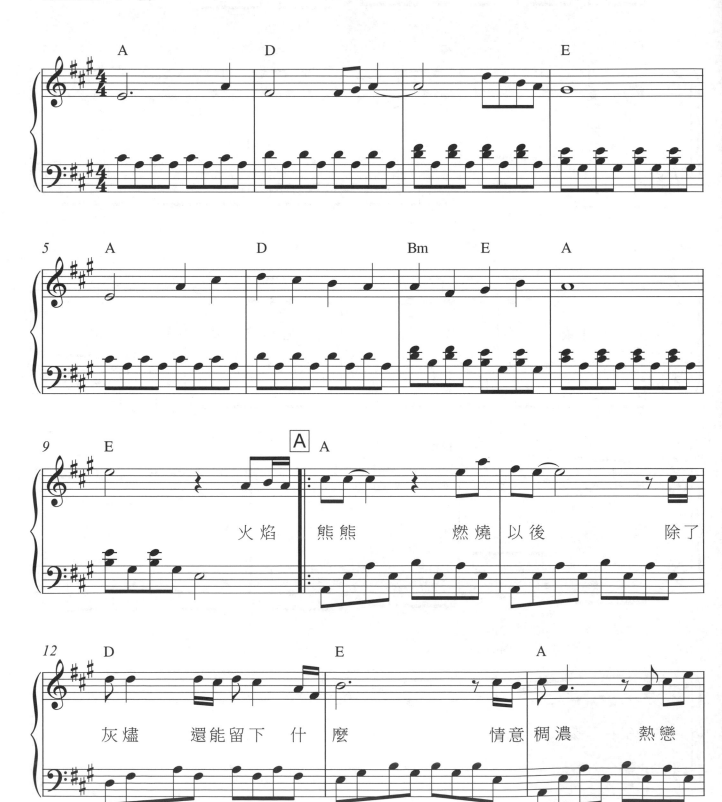

Moderato ♩ = 98

火焰　熊熊　燃燒以後　　除了
灰燼　還能留下　什　麼　　情意稠濃　熱戀

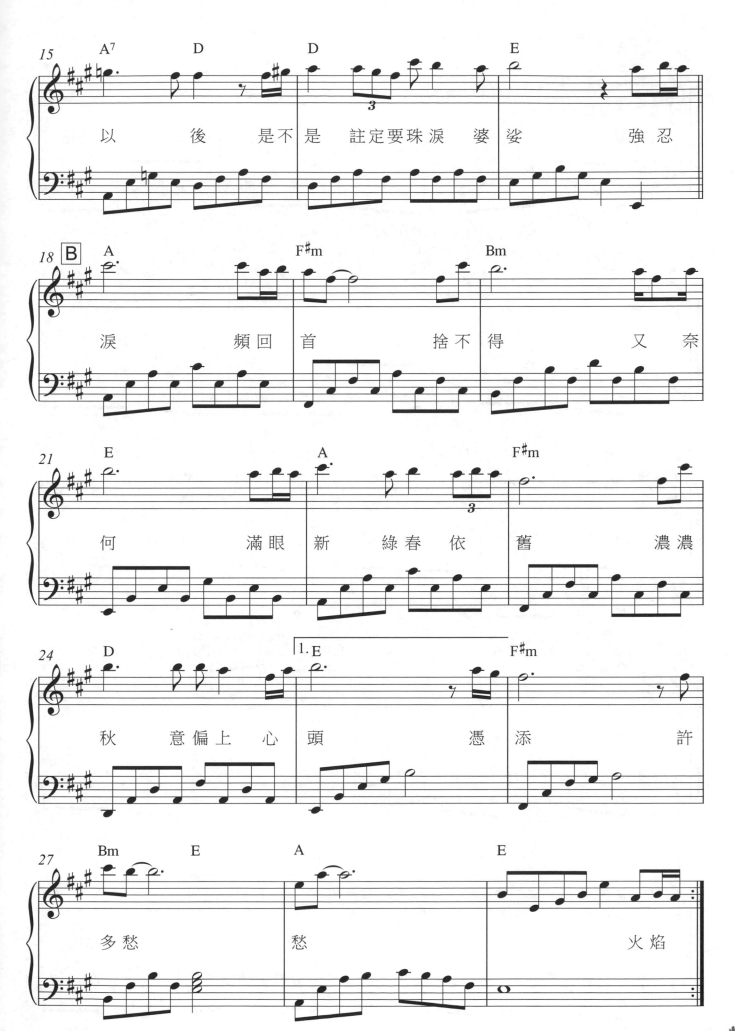

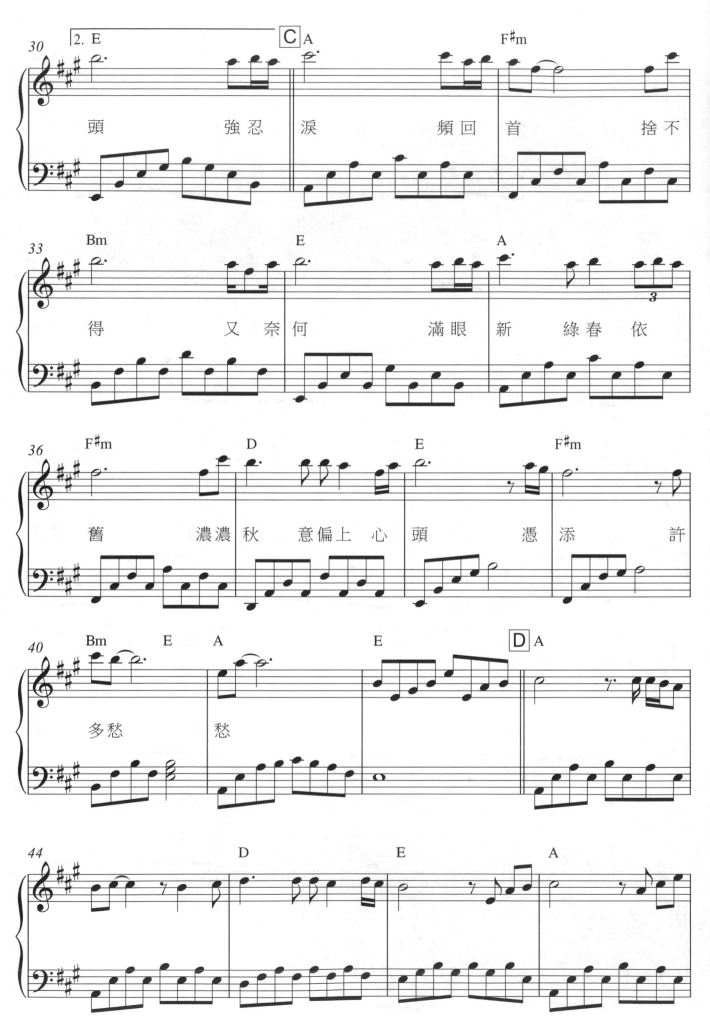

頭　　　強忍淚　　頻回首　　捨不

得　　又奈何　　滿眼新　綠春依

舊　　濃濃秋　意偏上心頭　　憑添許

多愁　　愁

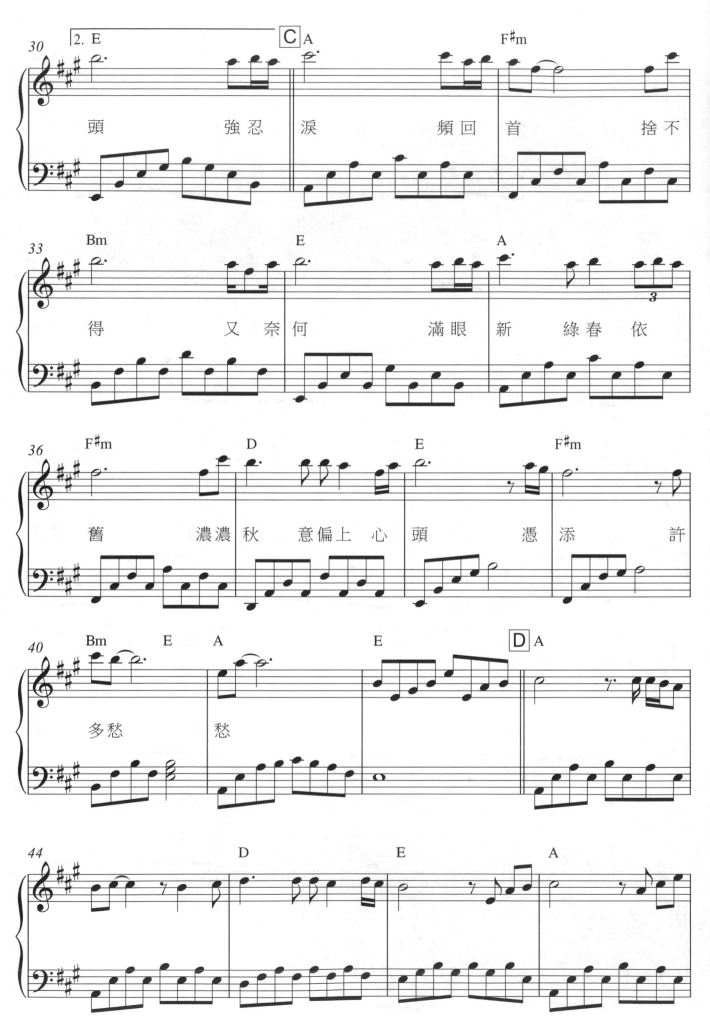

頭　　　強忍淚　　頻回首　　捨不

得　　又奈何　　滿眼新　綠春依

舊　　濃濃秋　意偏上心頭　　憑添許

多愁　　愁

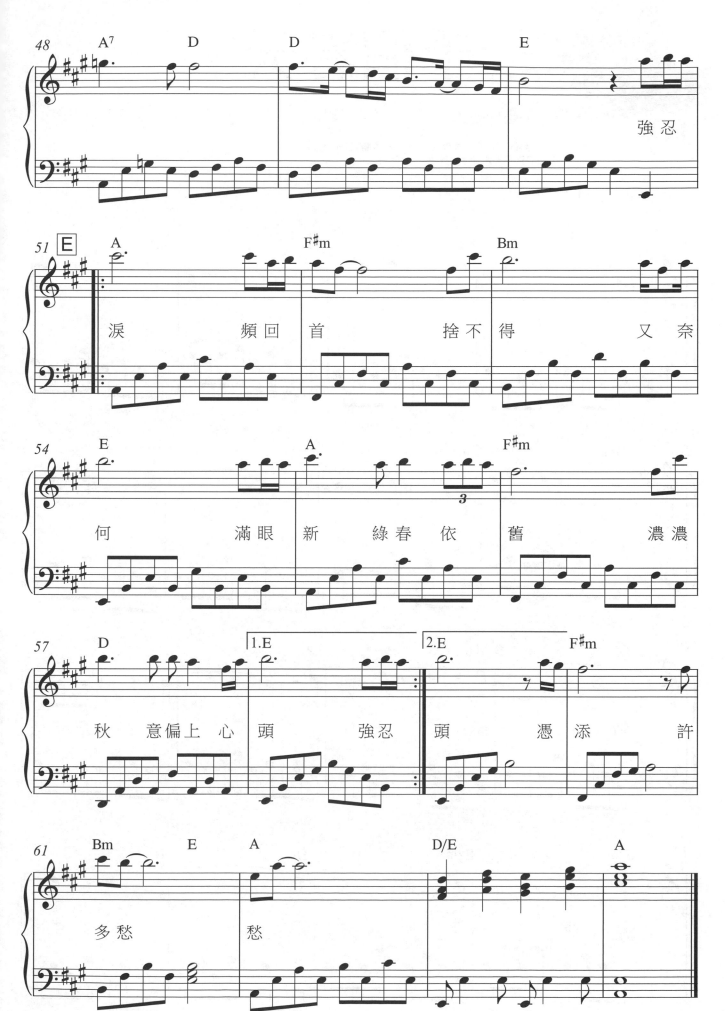

一千個春天

演唱 / 蔡琴・李建復　詞 / 許乃勝　曲 / 蘇來
OP：天水樂集工作室

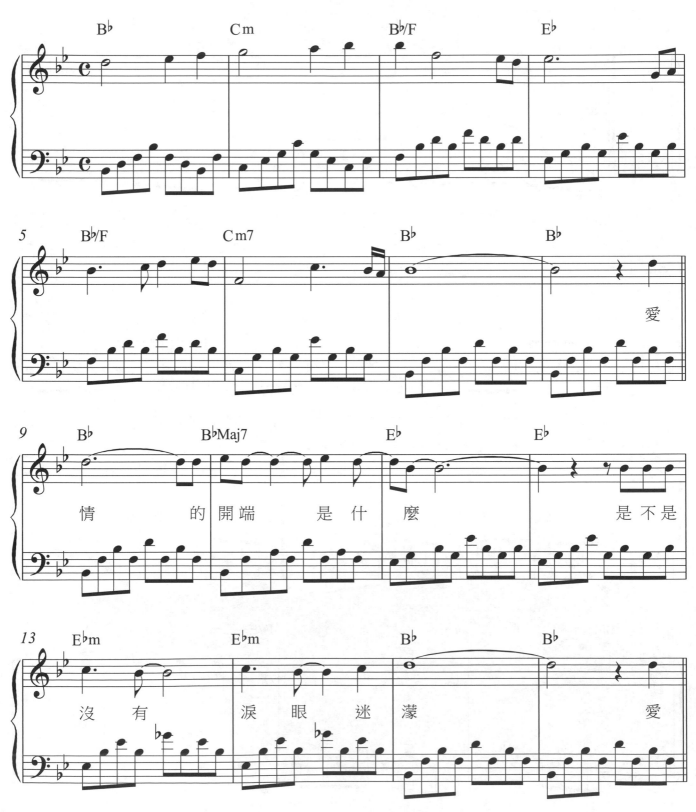

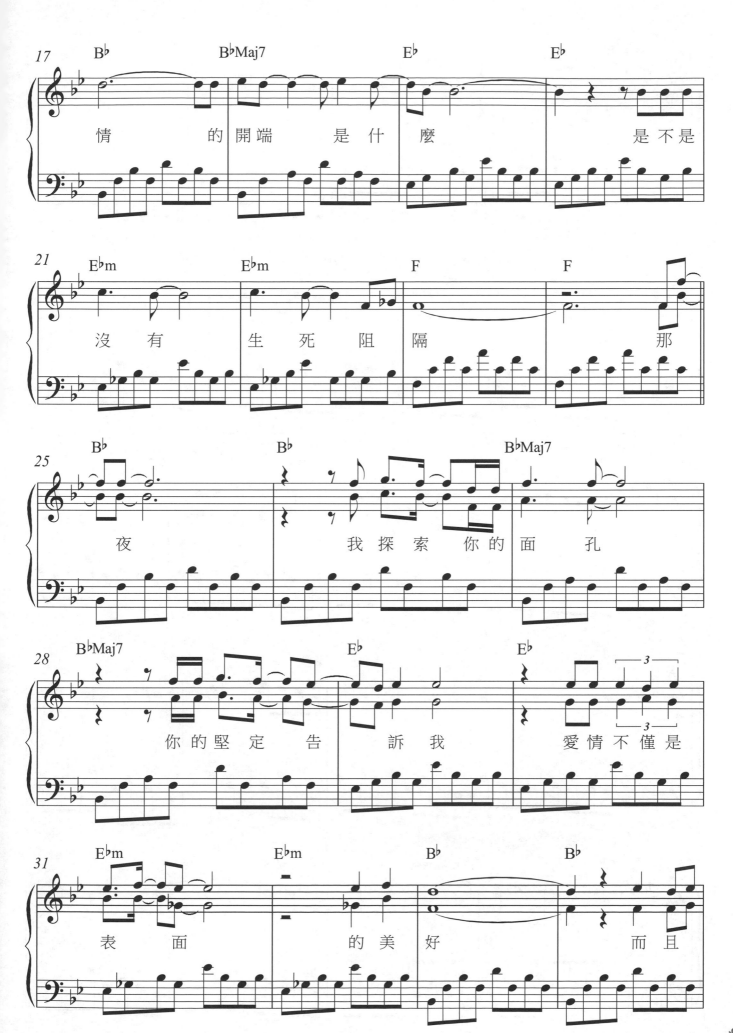

情　　　的開端　是什　麼　　　是不是

沒有　　生死阻隔　　　　　　那

夜　　　　　我探索你的面孔

你的堅定告　訴我　　愛情不僅是

表　面　　　的美　好　　　而且

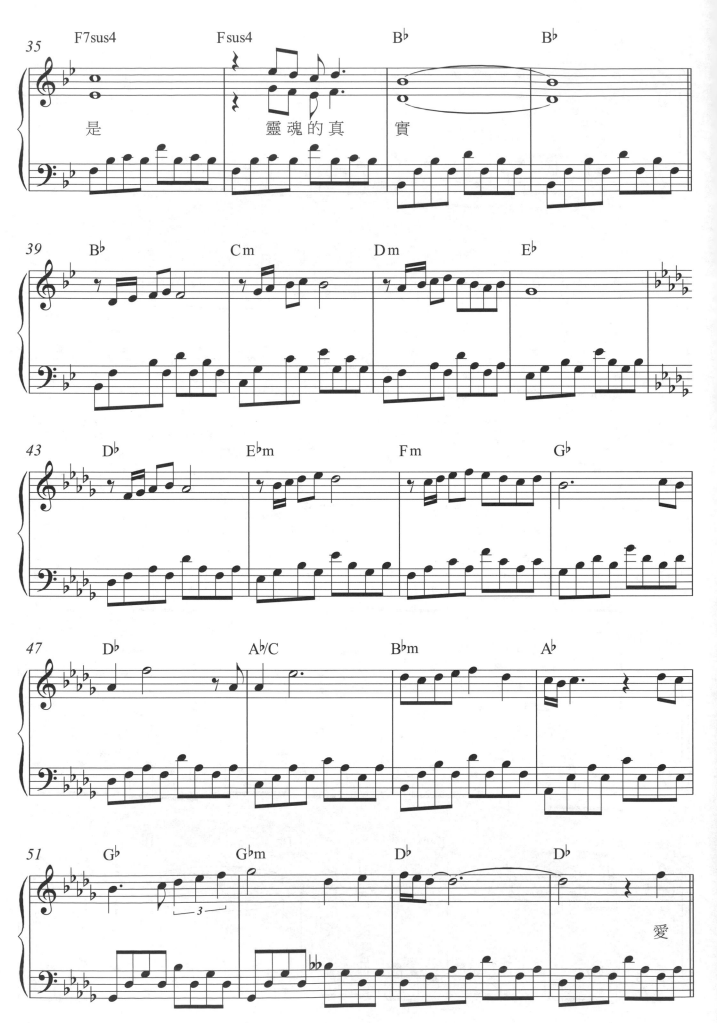

是　　　　　靈魂的真　實

愛

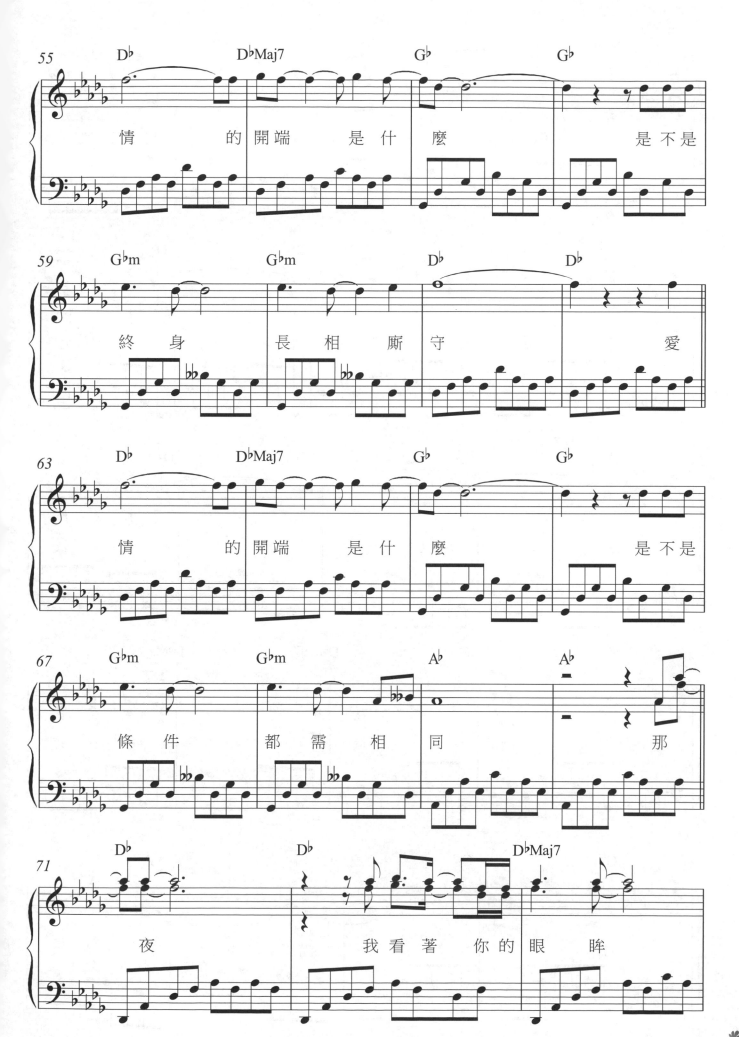

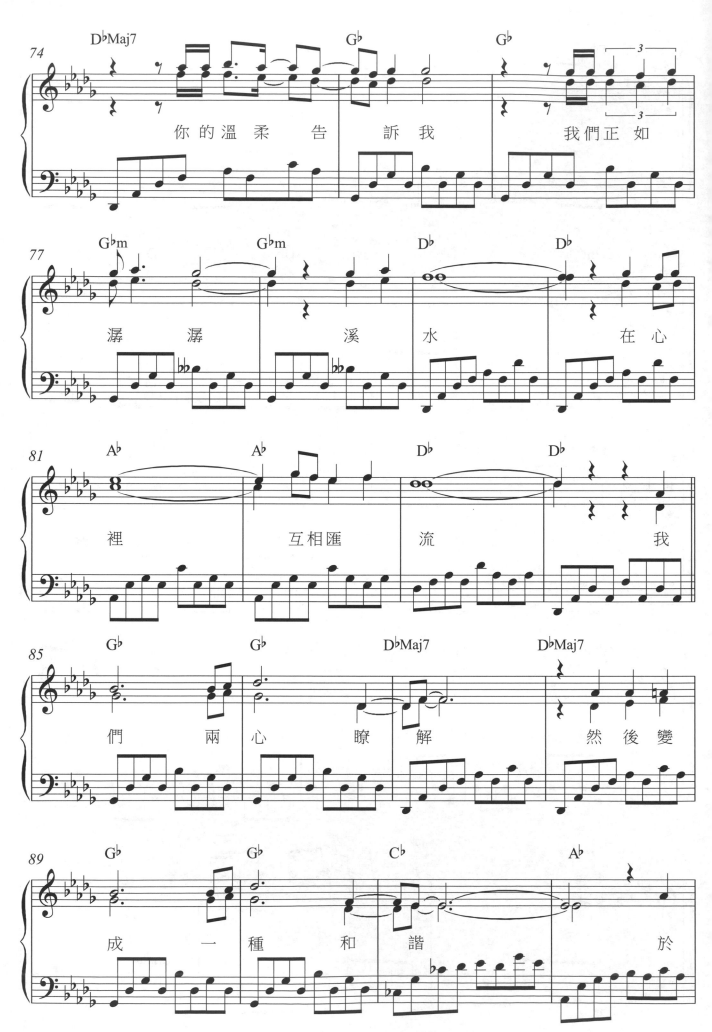

你的溫柔告　訴我　　　我們正如

潺潺　　溪　水　　　在心

裡　　　互相匯　流　　　　　我

們　兩心　瞭解　　　然後變

成　一種　和諧　　　　　　於

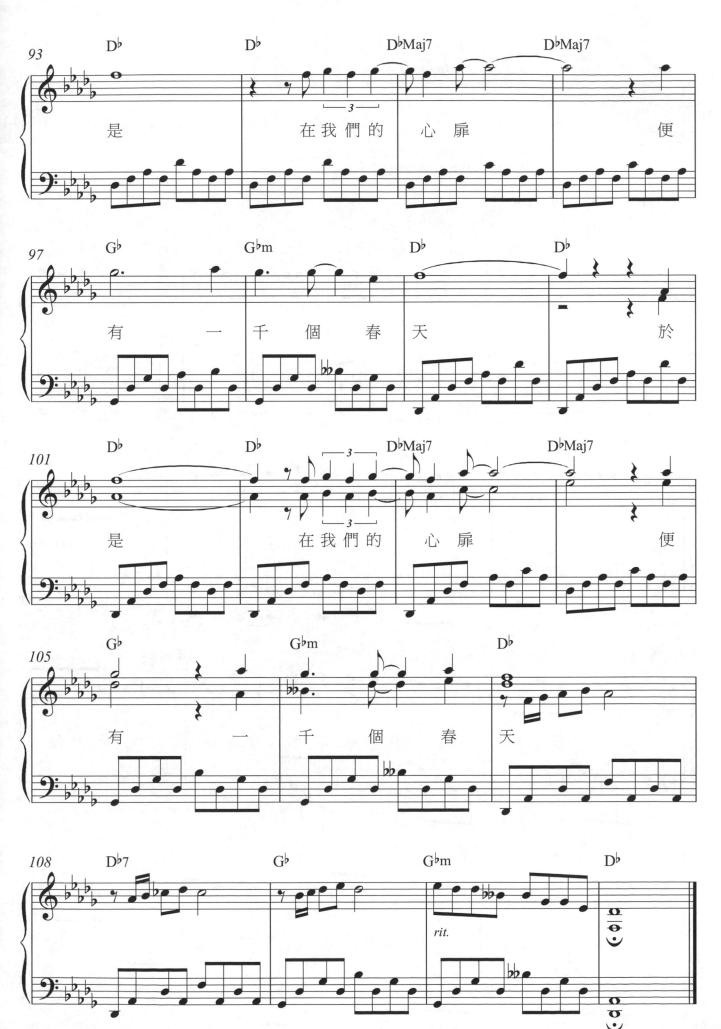

是　　　　　在我們的　心扉　　　便

有　一　千個春天　　　　　於

是　　　　　在我們的　心扉　　　便

有　一　千個春　天

飛揚的青春

演唱 / 大學城歌手　詞 / 高慧娟　曲 / 高慧娟
SP：Skyhigh Entertainment CO., Ltd.

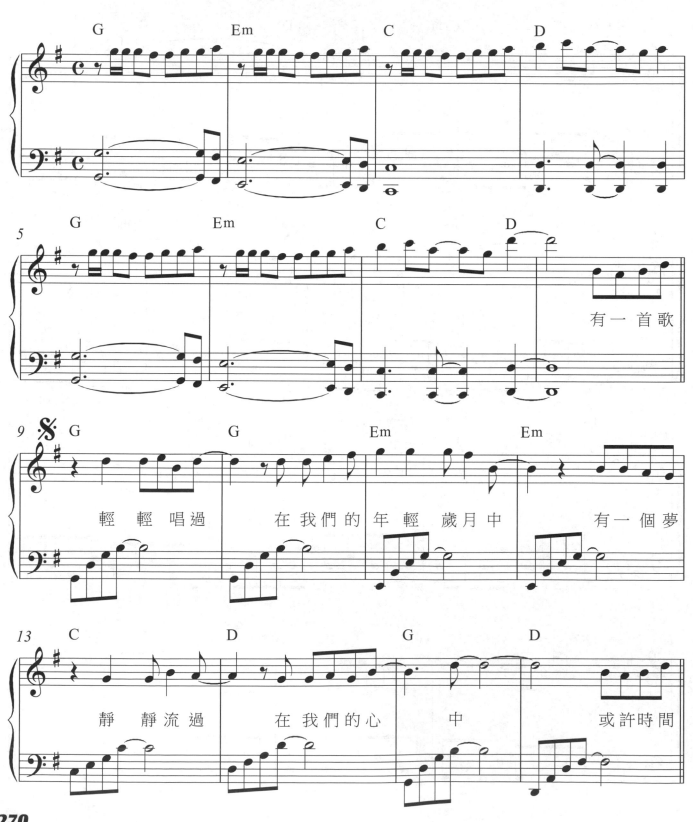

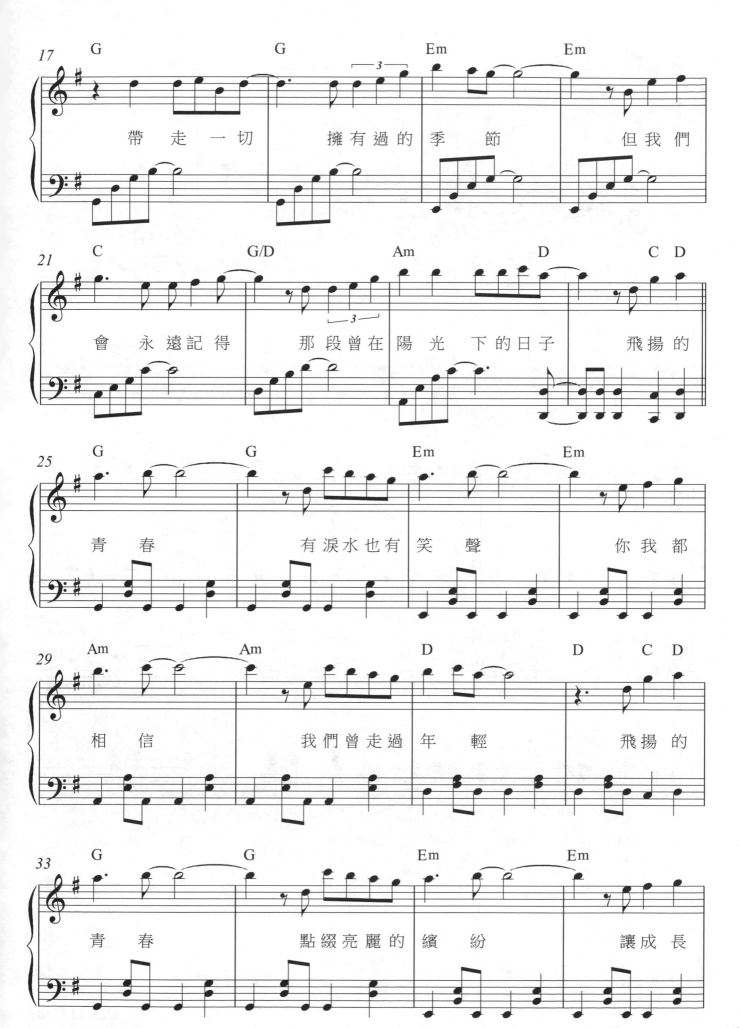

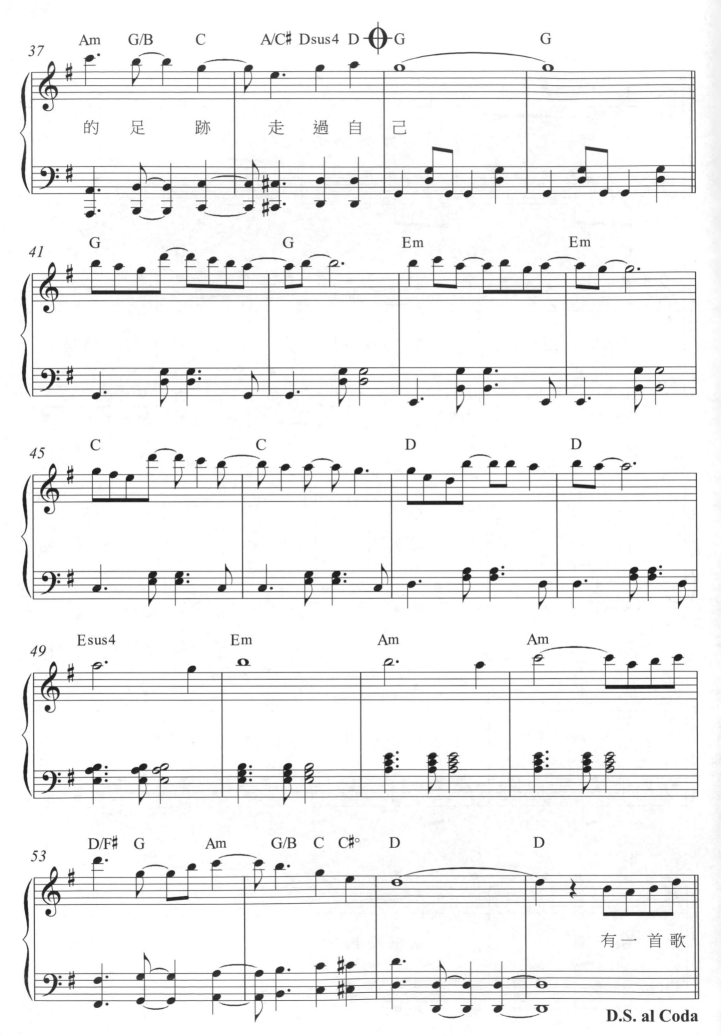

的 足 跡　走 過 自 己

有 一 首 歌

D.S. al Coda

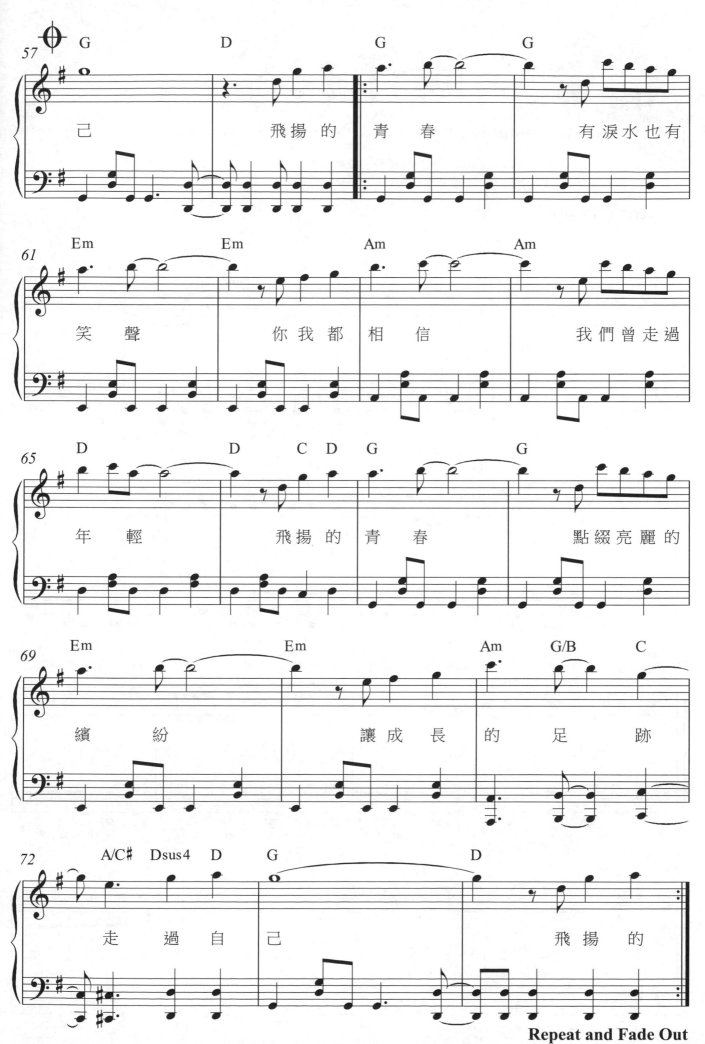

Repeat and Fade Out

夕陽伴我歸

演唱／陳淑樺　詞曲／羅義榮　詞曲／羅義榮
OP：喜瑪拉雅音樂事業股份有限公司

Allergretto ♩ = 100

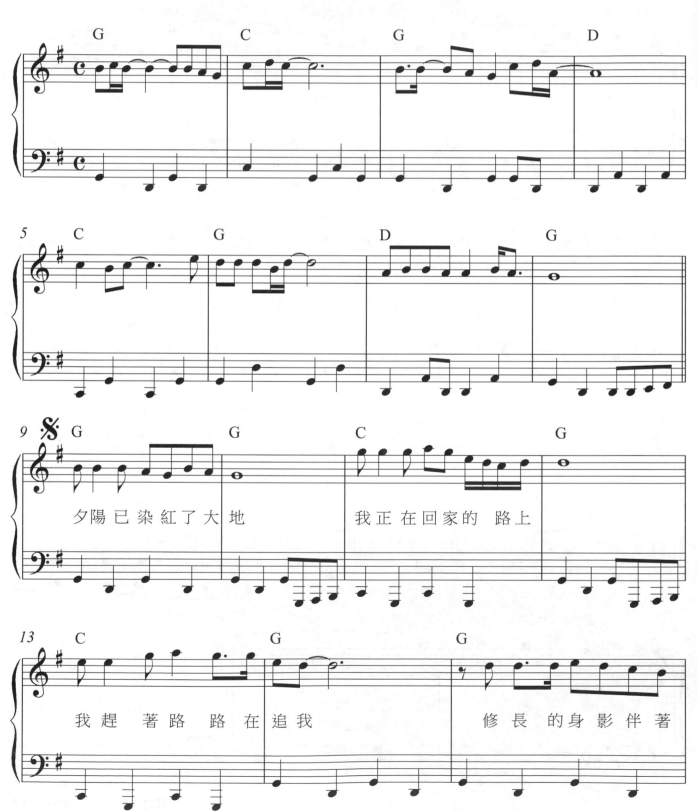

夕 陽 已 染 紅 了 大 地　　我 正 在 回 家 的　路 上

我 趕 著 路 路 在 追 我　　　修 長 的 身 影 伴 著

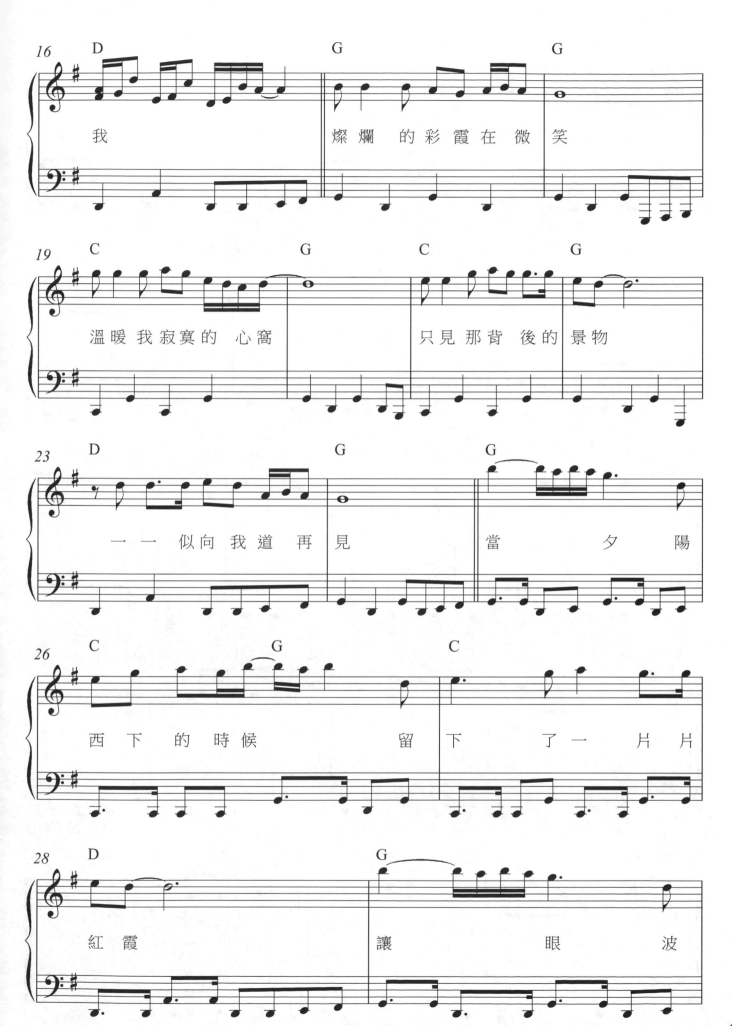

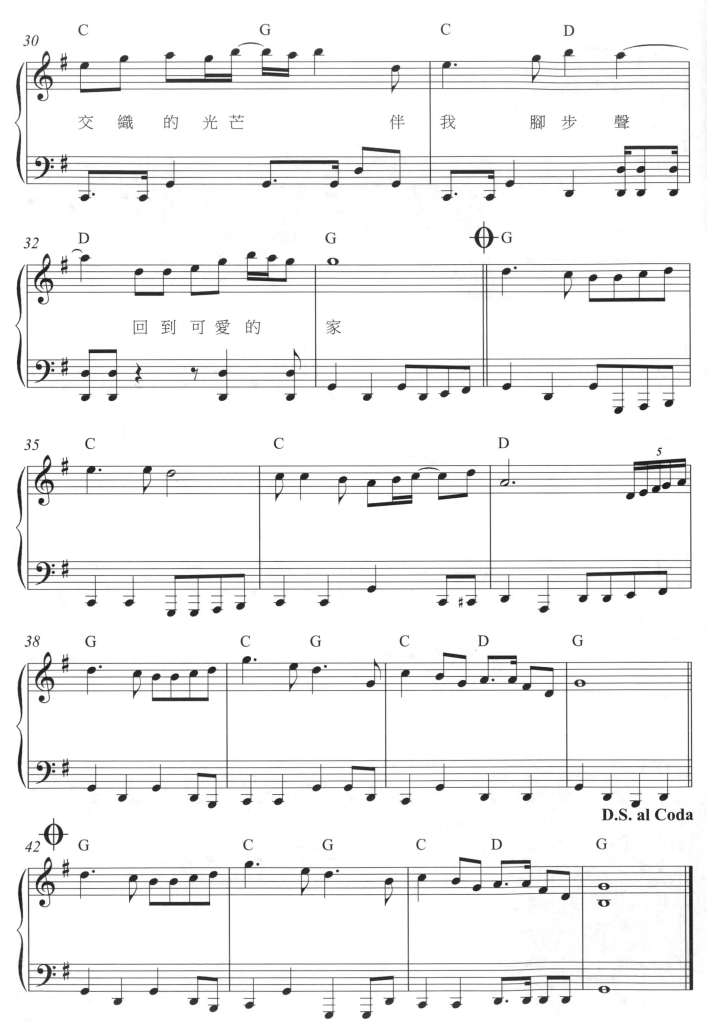

交織的光芒　　　　伴我　腳步聲

回到可愛的　　家

D.S. al Coda

去吧我的愛

演唱 / 鄭怡　詞 / 李宗盛　曲 / 李宗盛
OP：敬業音樂製作股份有限公司

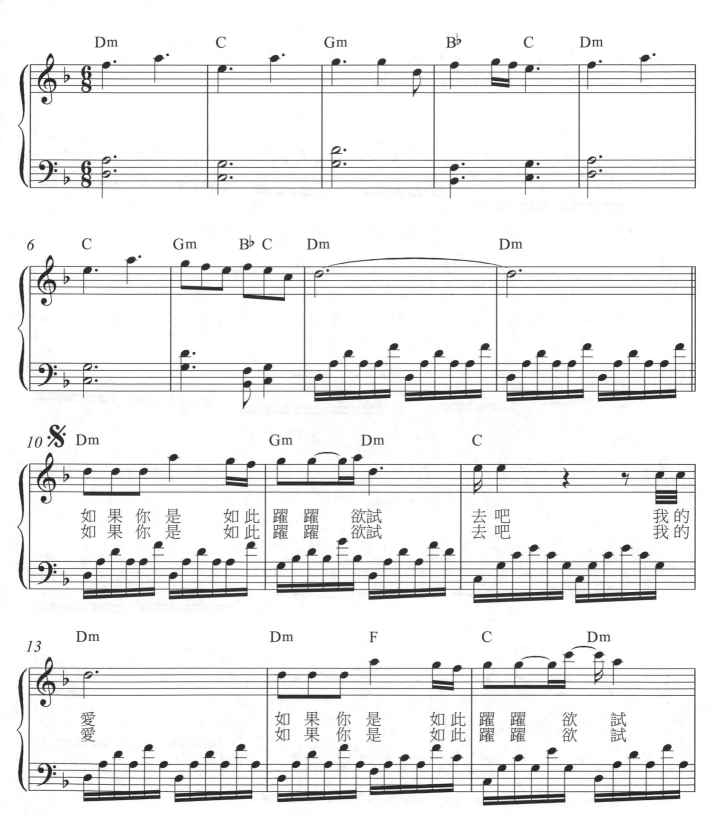

如果你是　　如此躍躍　欲試
如果你是　　如此躍躍　欲試

去吧　　　我的
去吧　　　我的

愛
愛

如果你是　　如此躍躍　欲試
如果你是　　如此躍躍　欲試

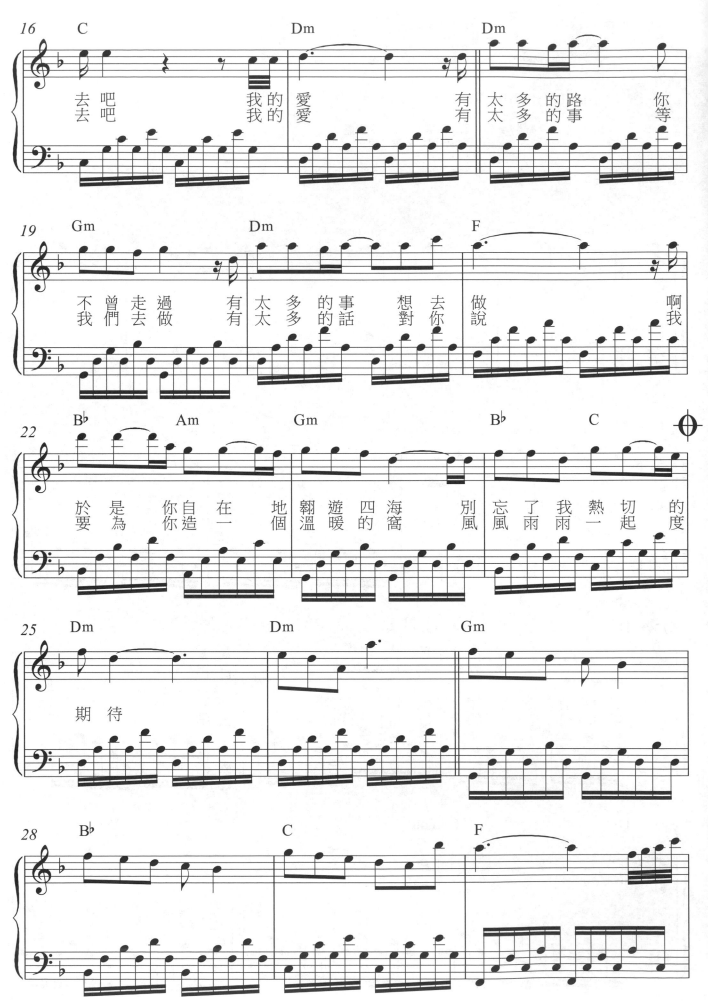

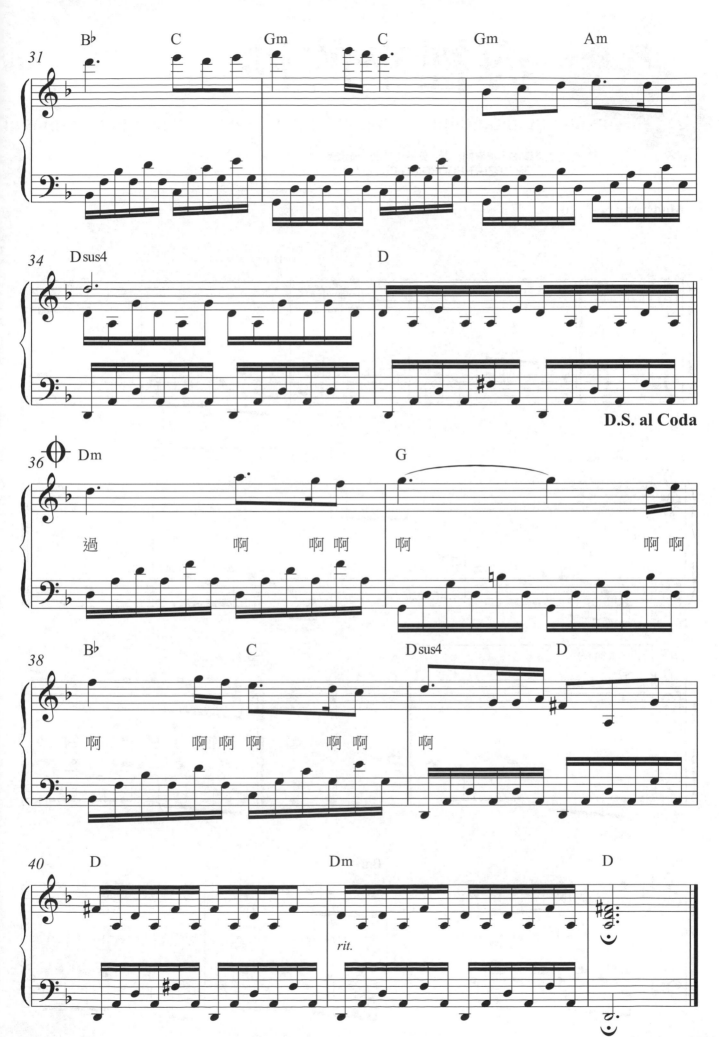

D.S. al Coda

rit.

海裡來的沙

演唱 / 韓培娟　詞 / 黃淑玲　曲 / 黃淑玲
OP：ASIA RECORDING Co., Ltd.

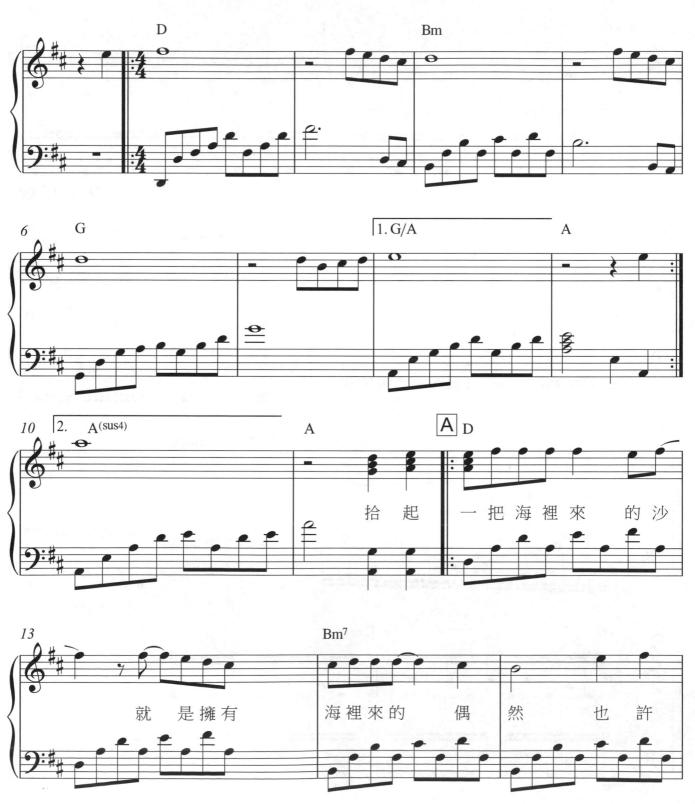

就 是 擁有　海裡來的 偶 然 也 許

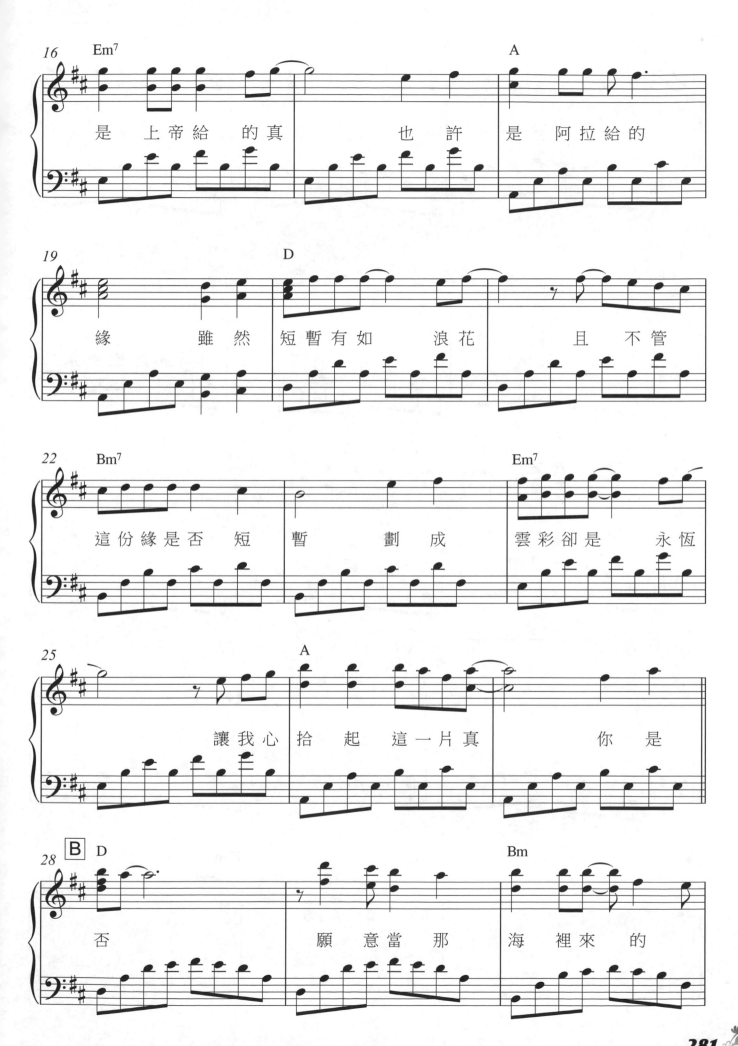

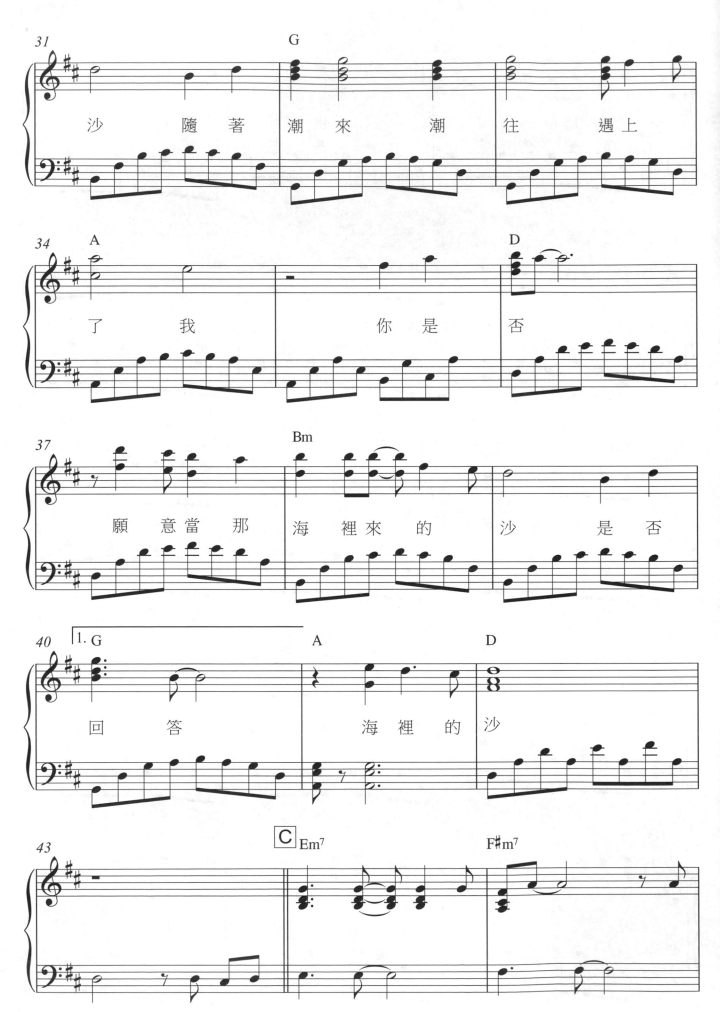

沙 隨著 潮來 潮 往 遇上

了 我 你是 否

願 意當 那 海裡來的 沙 是否

回 答 海裡的 沙

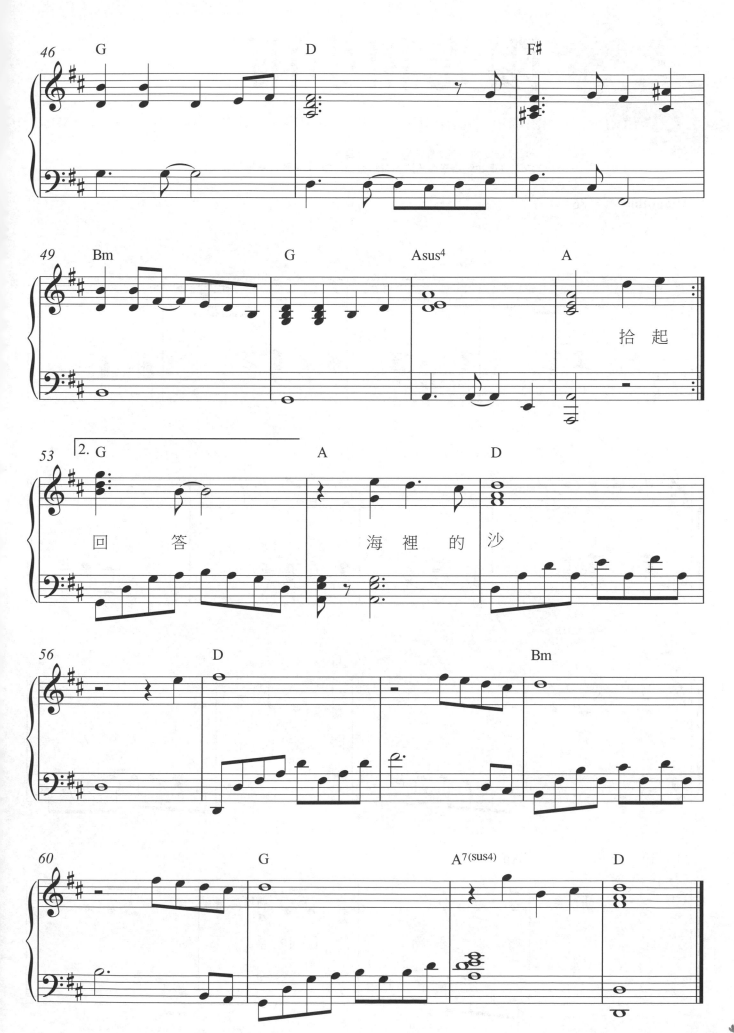

拾 起

回 答　　　　海 裡 的 沙

陽光和小雨

演唱／潘安邦　詞／鄧育慶　曲／鄧育慶

OP：喜瑪拉雅音樂事業股份有限公司　SP：可登音樂經紀有限公司

Andantino ♩ = 86

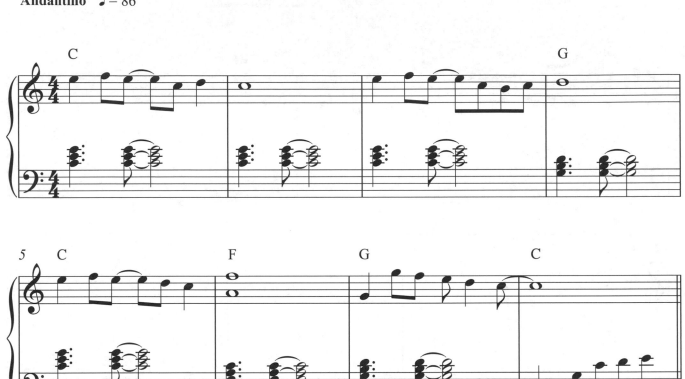

如果有一天　　　　　陽光不見了

世界會變冷　什麼也看不到

如果有一天　　小雨不下了　水兒不再流　花兒也凋謝了　　因為我們心中藏著有一份愛　所以陽光和小雨會與我們同

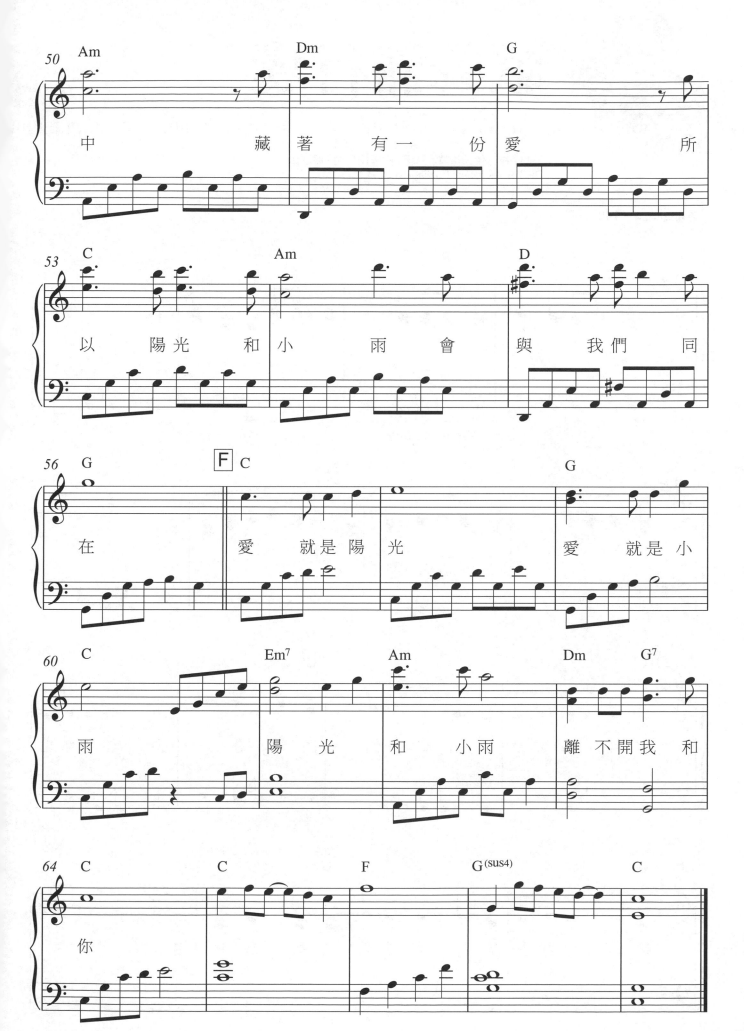

歌聲滿行囊

演唱／楊芳儀・徐曉菁　詞／陳雲山　曲／陳雲山
OP：Rock Music Publishing Co.,Ltd

Allegro ♩ = 140

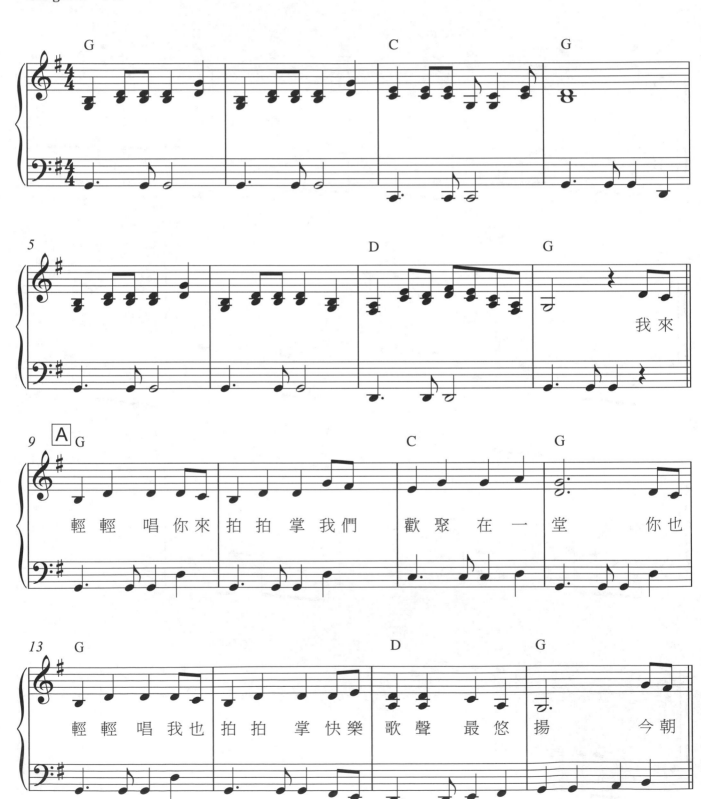

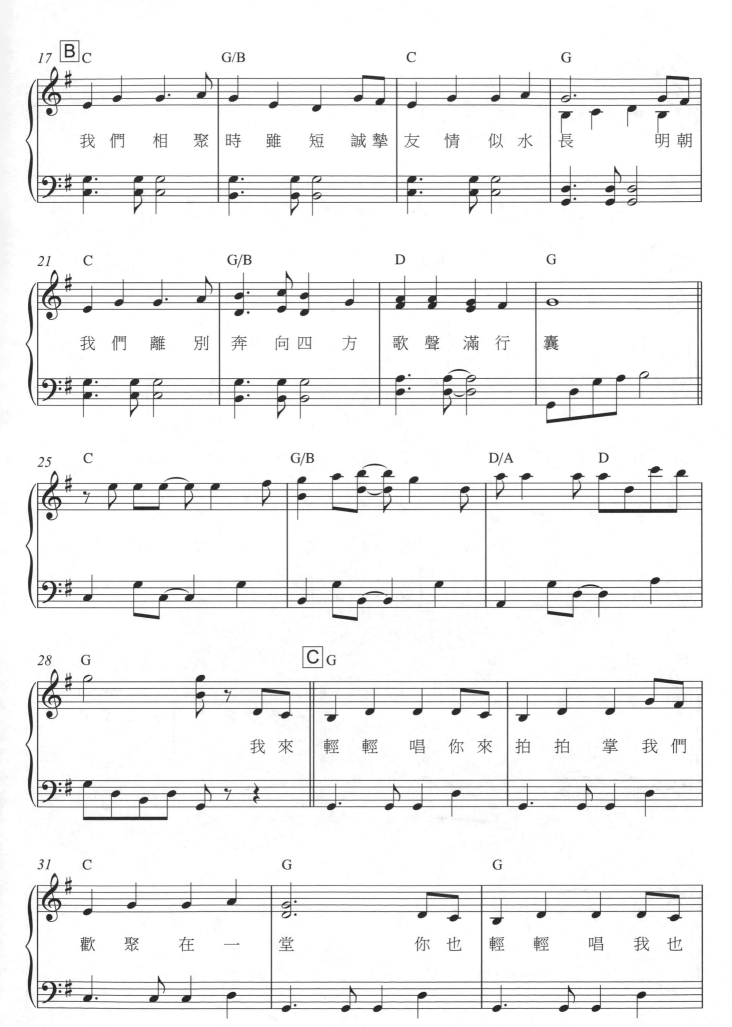

289

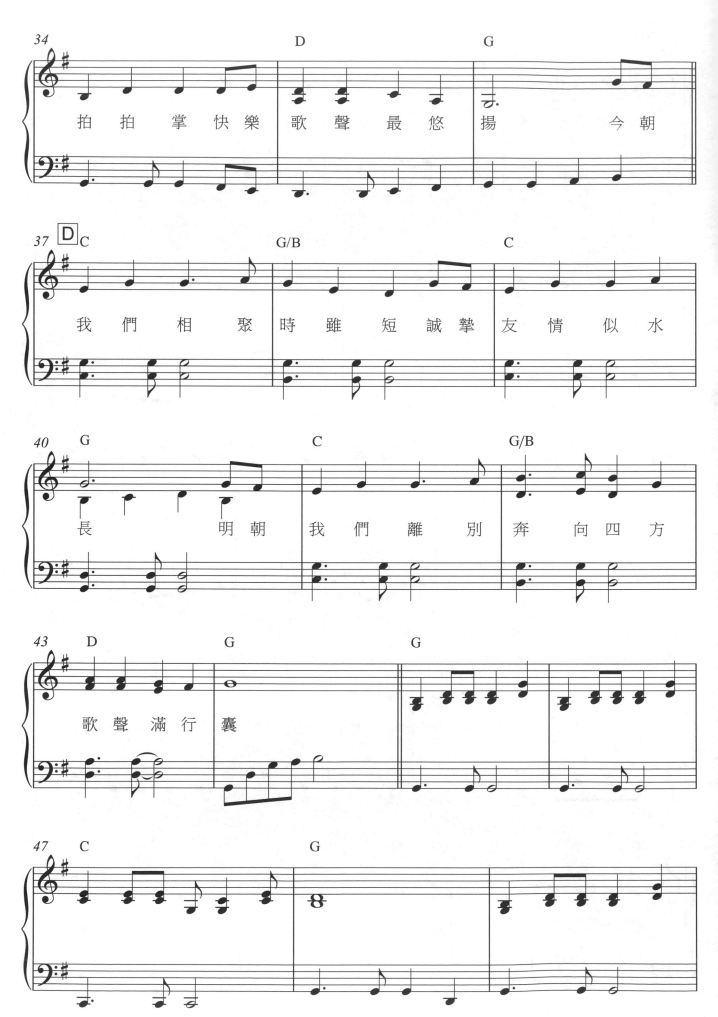

拍 拍 掌 快樂 歌 聲 最 悠 揚 今 朝

我 們 相 聚 時 雖 短 誠 摯 友 情 似 水

長 明 朝 我 們 離 別 奔 向 四 方

歌 聲 滿 行 囊

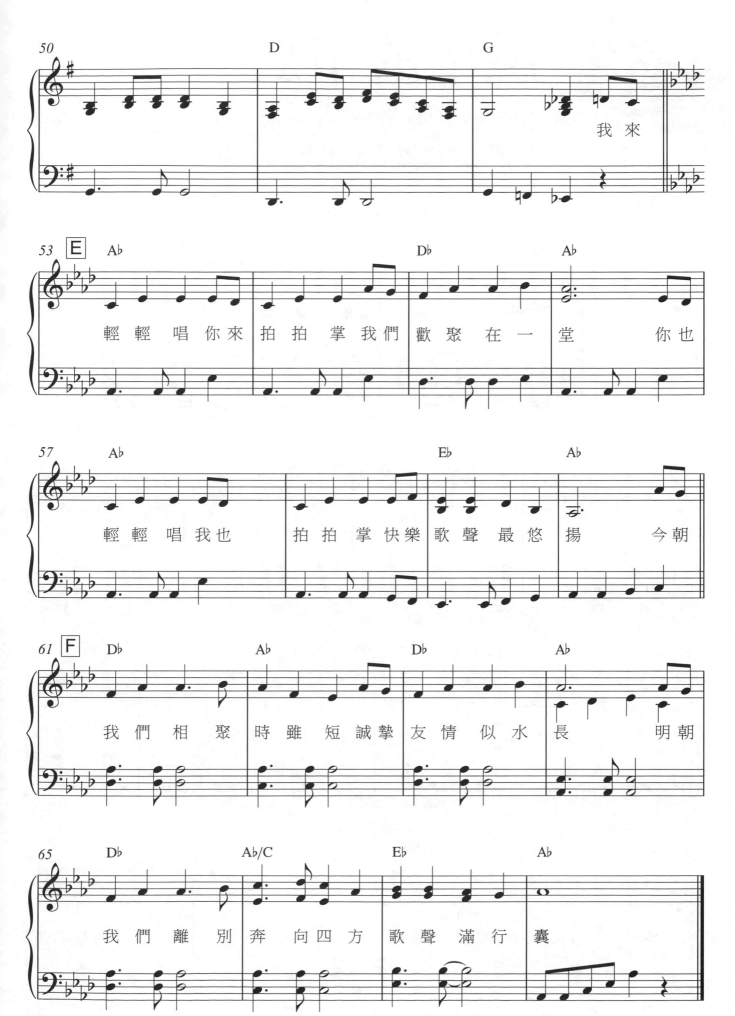

50　D　G
我來

53 E　Ab　Db　Ab
輕輕唱你來 拍拍掌我們 歡聚在一堂 你也

57　Ab　Eb　Ab
輕輕唱我也 拍拍掌快樂 歌聲最悠揚 今朝

61 F　Db　Ab　Db　Ab
我們相聚 時雖短誠摯 友情似水長 明朝

65　Db　Ab/C　Eb　Ab
我們離別 奔向四方 歌聲滿行囊

風中的早晨

演唱 / 王新蓮‧馬宜中　詞 / 馬兆駿　曲 / 洪光達
OP：Rock Music Publishing Co.,Ltd

Moderato ♩ = 96

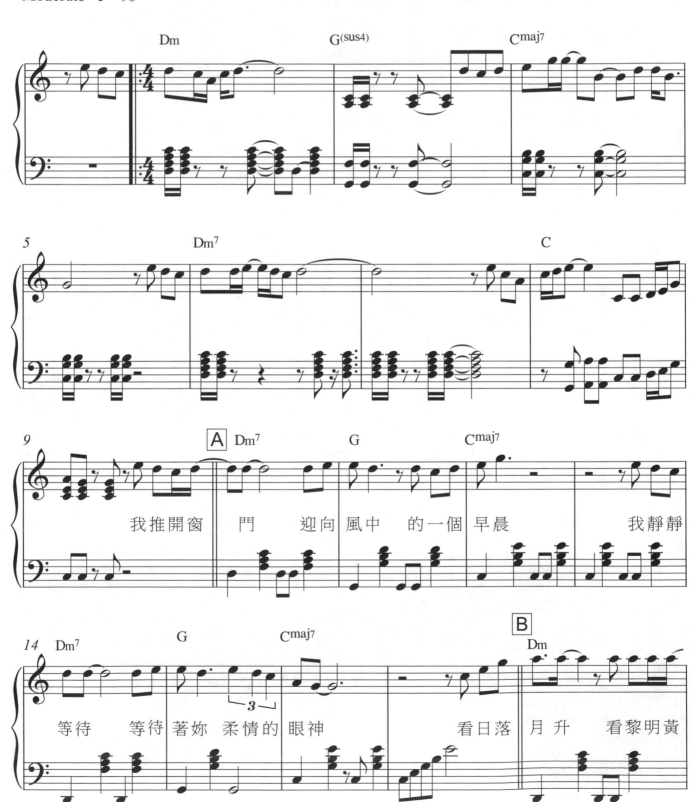

我推開窗　門　迎向風中　的一個　早晨　　　　我靜靜

等待　等待著妳　柔情的　眼神　　　　看日落　月升　看黎明黃

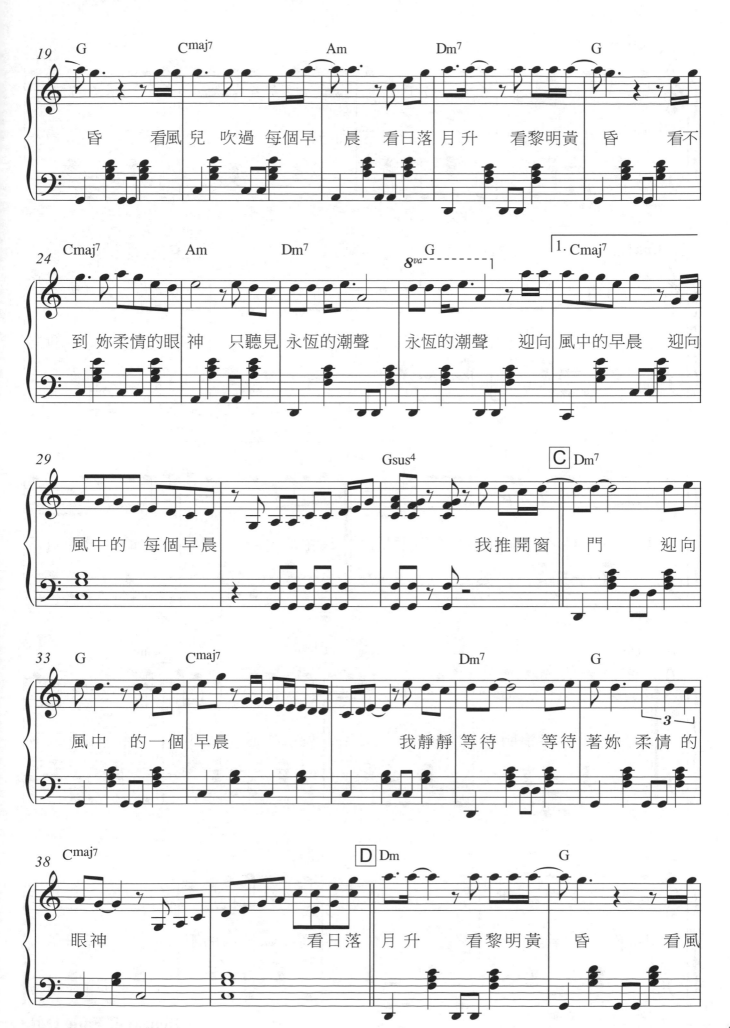

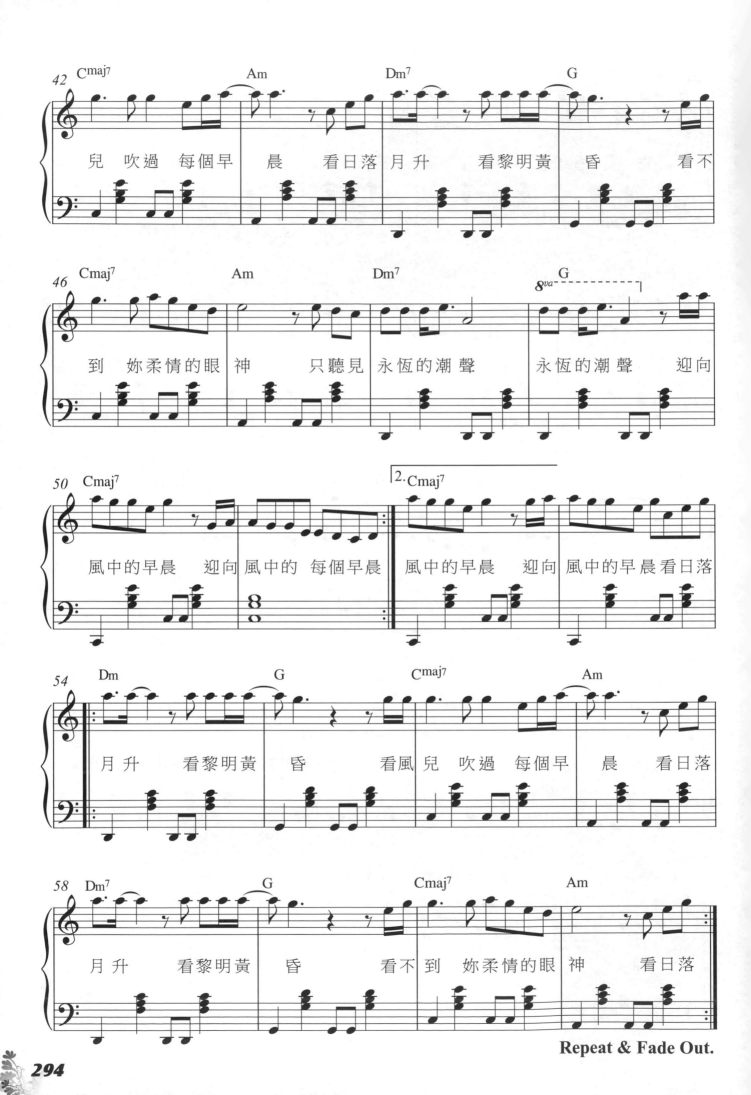

閃亮的日子

演唱 / 劉文正　詞 / 羅大佑　曲 / 羅大佑
OP：大右音樂事業有限公司　歌林音樂股份有限公司
SP：Rock Music Publishing Co.,Ltd

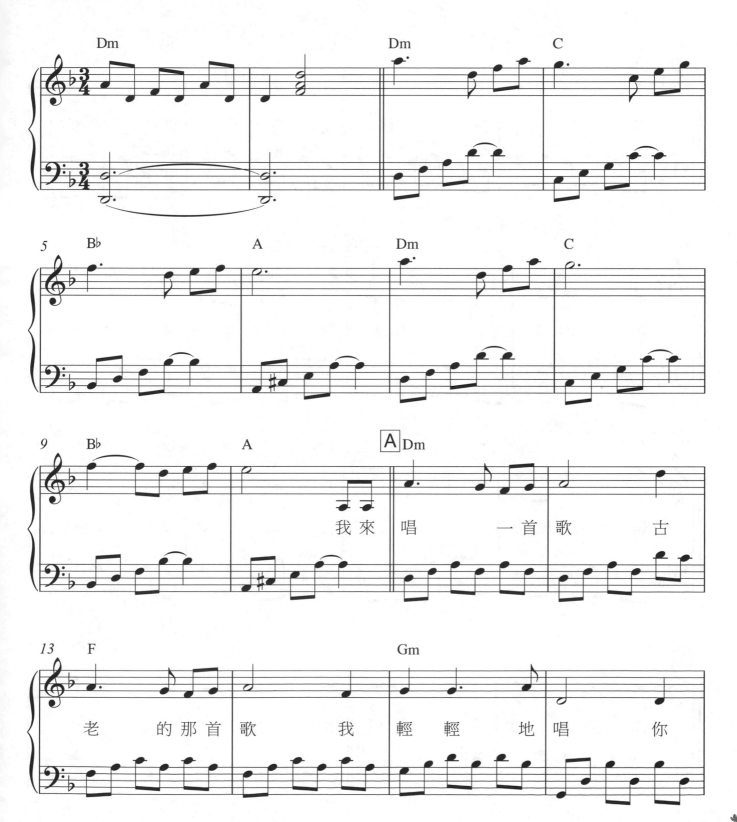

歌詞：
我來唱一首歌 古
老的那首歌 我輕輕地唱 你

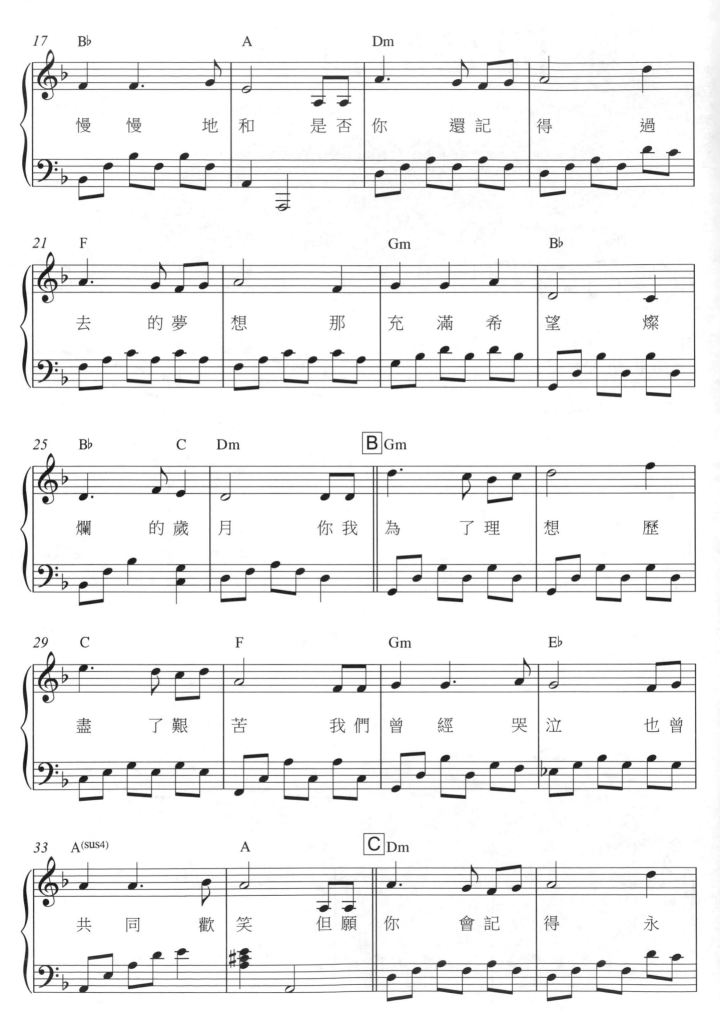

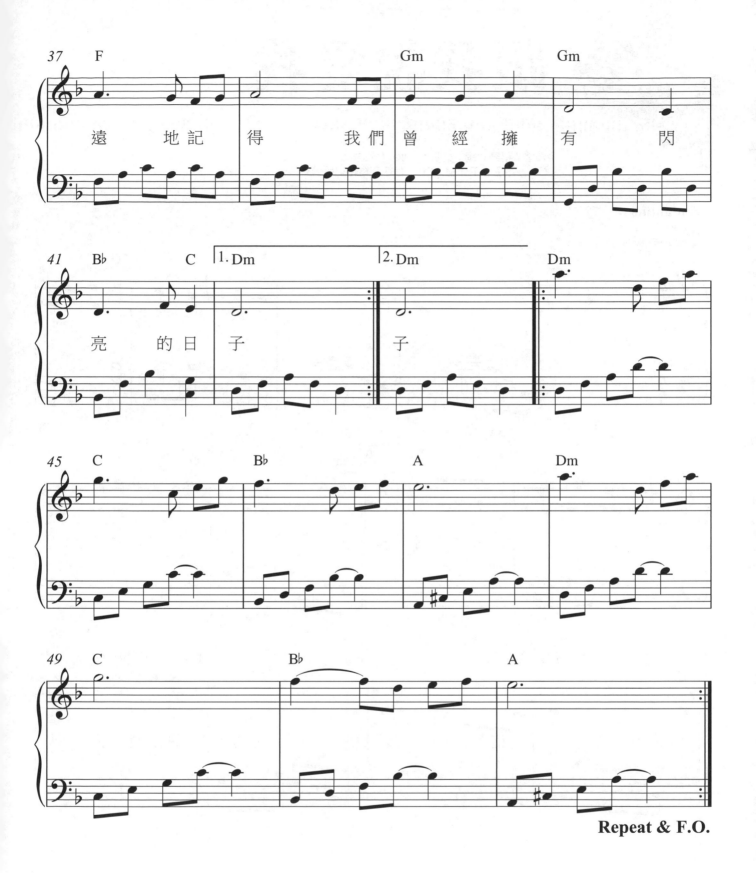

遠　　　地　記　得　　我們曾經擁　有　　　閃

亮　　的日子　　　子

Repeat & F.O.

跟我說愛我

演唱／蔡琴　詞／梁弘志　曲／梁弘志
OP：芥子心工作室　SP：豐華音樂經紀股份有限公司

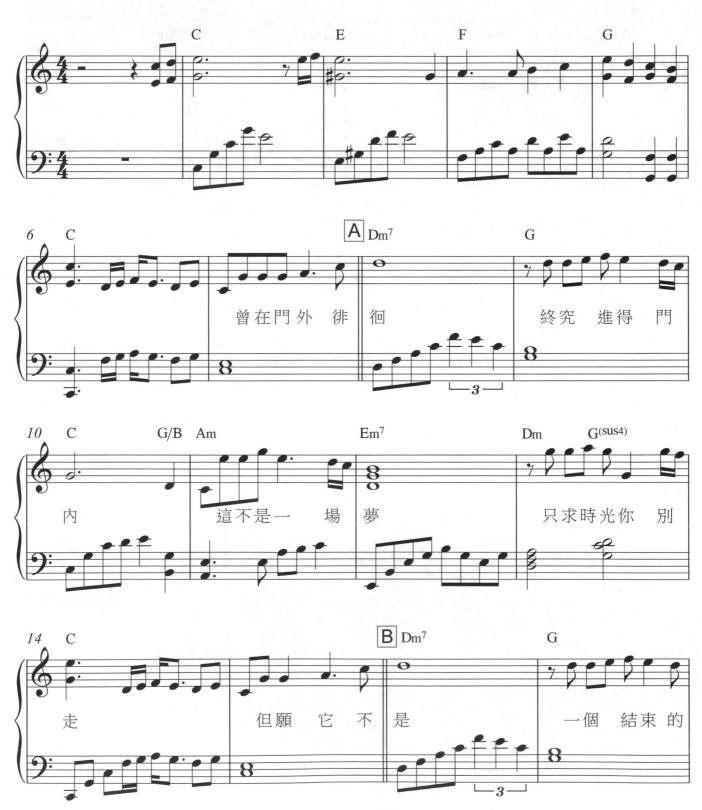

曾在門外 徘徊　終究 進得門內　這不是一 場夢　只求時光你 別走　但願 它不 是　一個 結束的

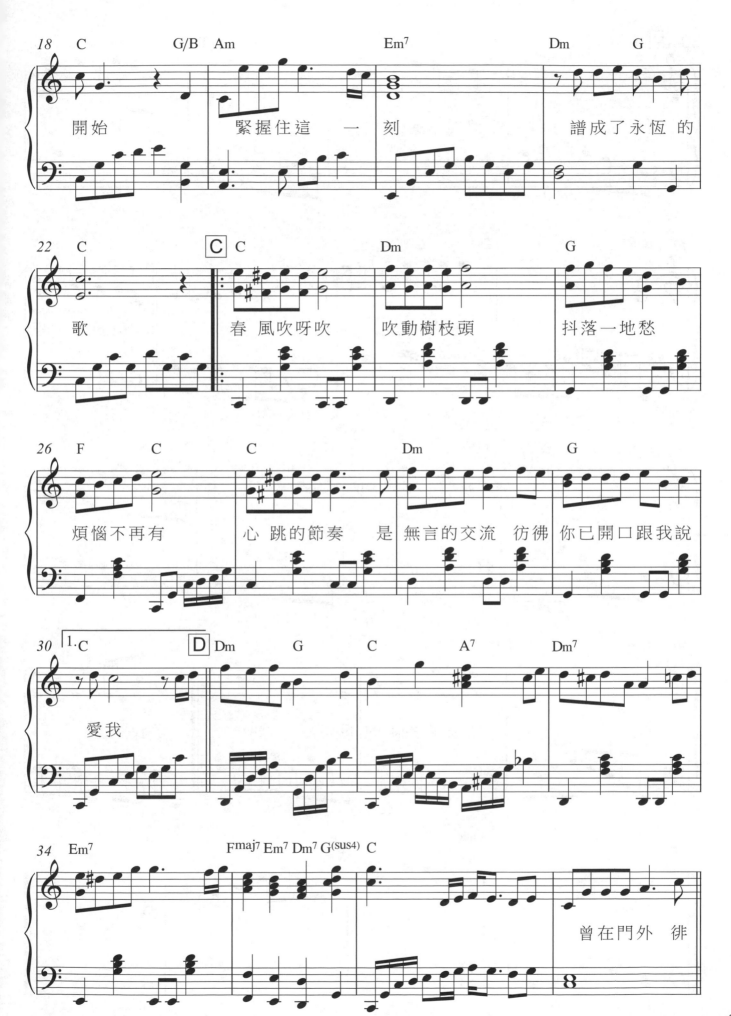

299

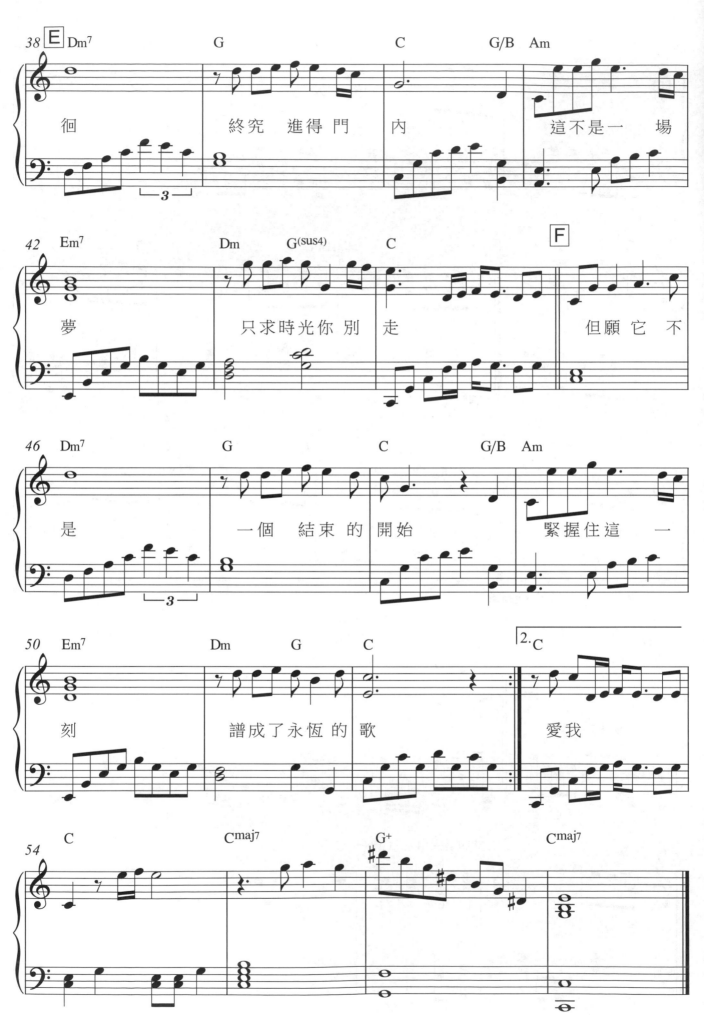

再愛我一次

演唱／蔡琴　詞／葉佳修　曲／葉佳修
OP：喜瑪拉雅音樂事業股份有限公司　SP：可登音樂經紀有限公司

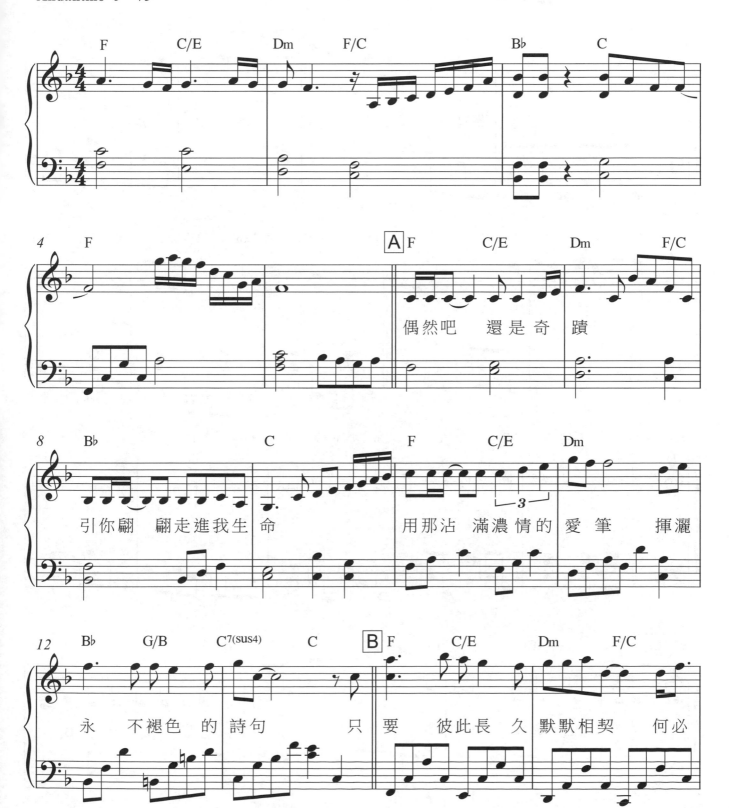

Andantino ♩ = 75

歌詞：
偶然吧　還是奇蹟

引你翩　翩走進我生命　　用那沾　滿濃情的愛筆　揮灑

永　不褪色　的詩句　只要　彼此長　久默默相契　何必

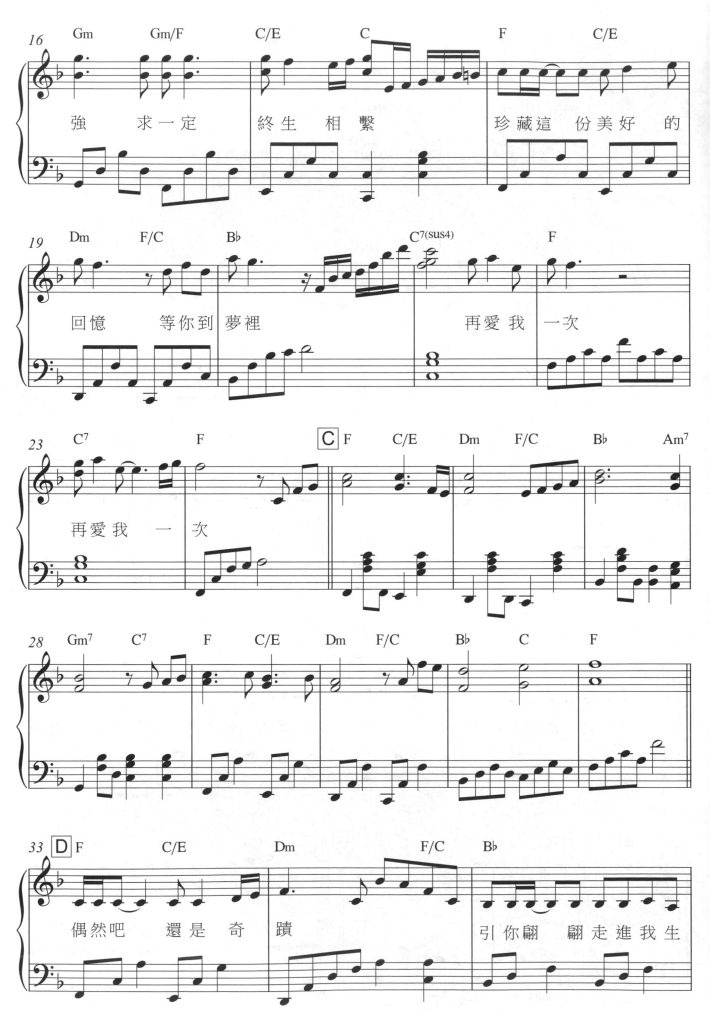

強　　求一定　　終生　相繫　　珍藏這　份美好　的

回憶　　等你到 夢裡　　　再愛我　一次

再愛我　　一次

偶然吧　　還是奇　蹟　　引你翩　翩走進我生

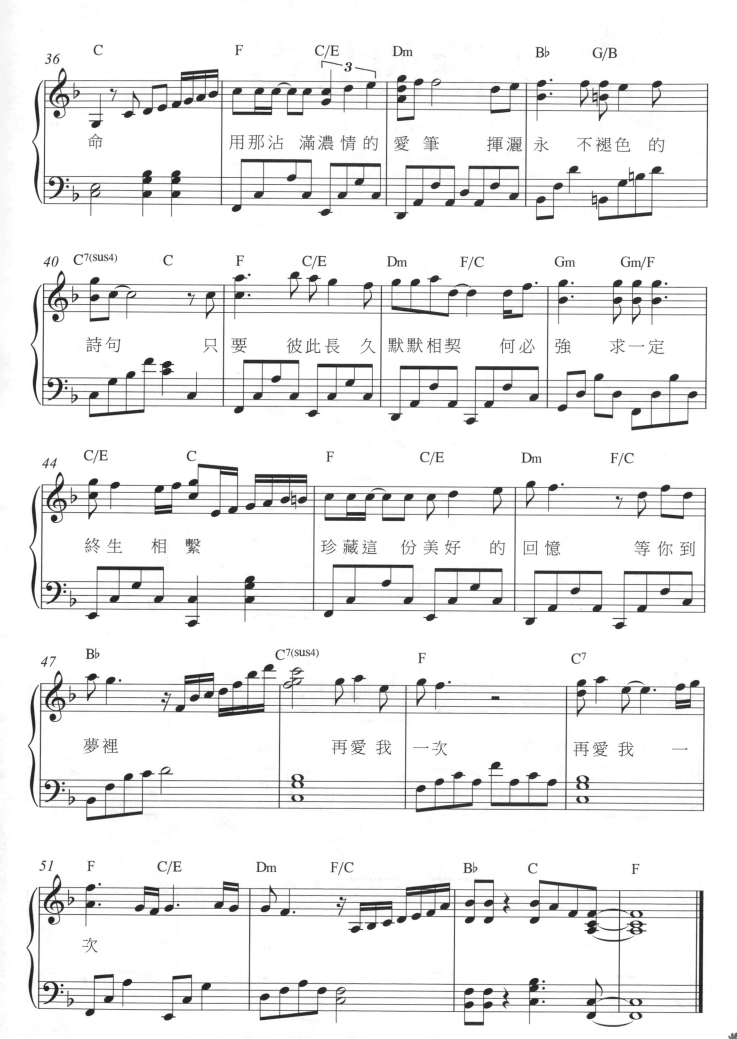

命　　　　　用那沾 滿濃情的 愛筆 揮灑永 不褪色 的

詩句　　　　只要 彼此長 久 默默相契 何必 強 求一定

終生 相繫　　　　珍藏這 份美好 的 回憶　　　等你到

夢裡　　　　再愛我 一次　　　　再愛我 一

次

光陰的故事

演唱 / 羅大佑　詞 / 羅大佑　曲 / 羅大佑
OP：Warner/Chappell Music Taiwan Ltd.

Andantino ♩ = 75

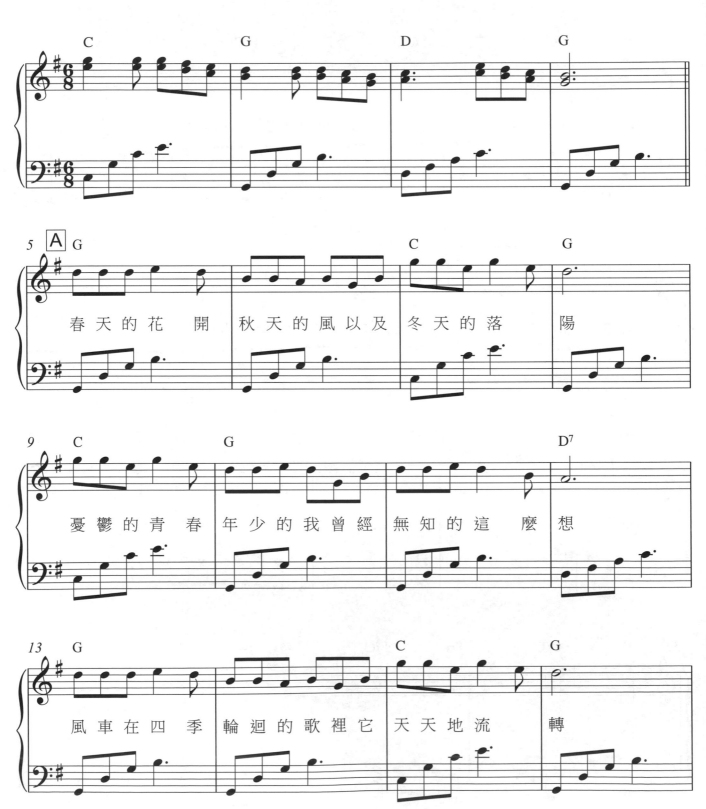

春天的花 開 秋天的風以及 冬天的落 陽

憂鬱的青 春 年少的我曾經 無知的這 麼 想

風車在四季 輪迴的歌裡它 天天地流 轉

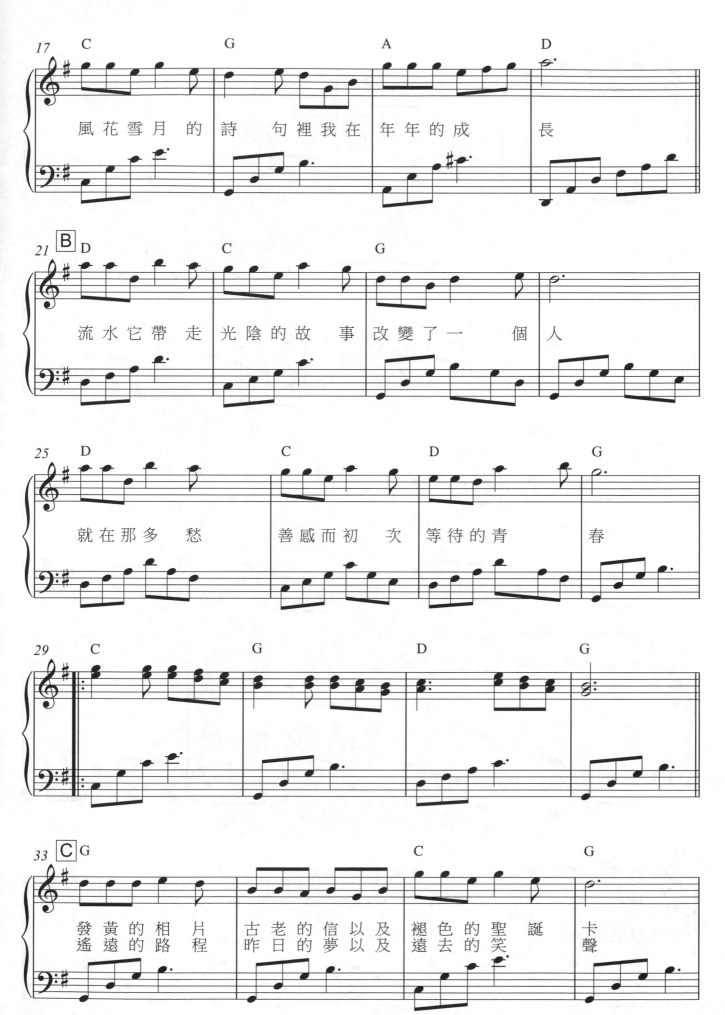

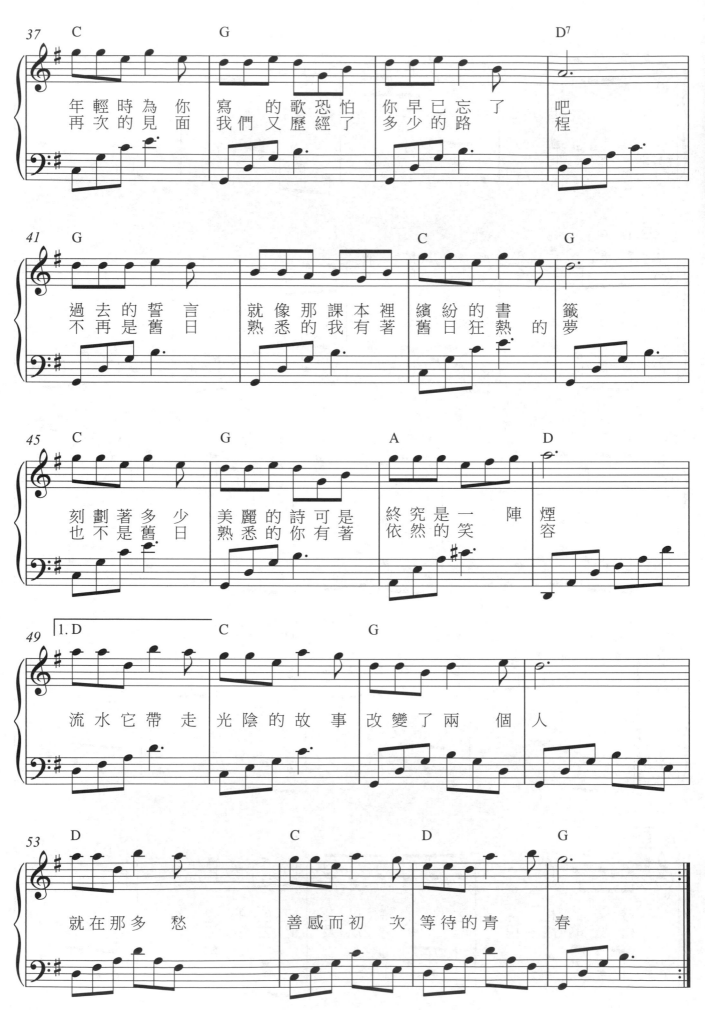

年輕時為你寫的歌恐怕你早已忘了吧
再次的見面我們又歷經了多少的路程

過去的誓言就像那課本裡繽紛的書籤夢
不再是舊日熟悉的我有著舊日狂熱的

刻劃著多少美麗的詩可是終究是一陣煙
也不是舊日熟悉的你有著依然的笑容

流水它帶走光陰的故事改變了兩個人

就在那多愁善感而初次等待的青春

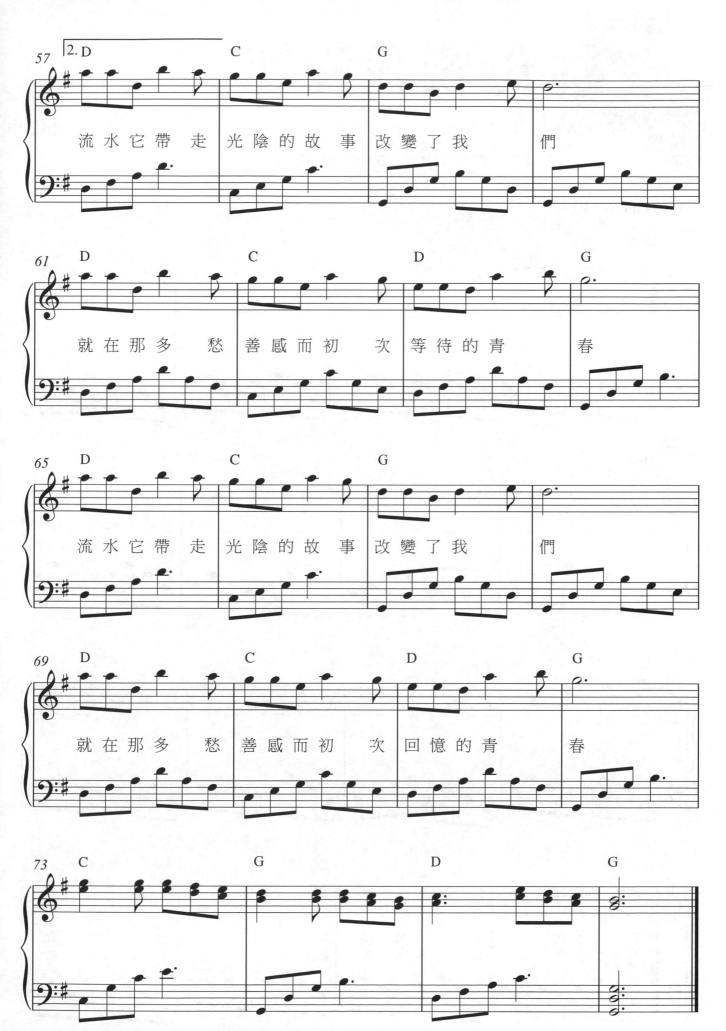

母親我愛您

演唱 / 王夢麟　詞 / 林保勇・王夢麟　曲 / 王夢麟
OP：Rock Music Publishing Co.,Ltd

Moderato ♩ = 90

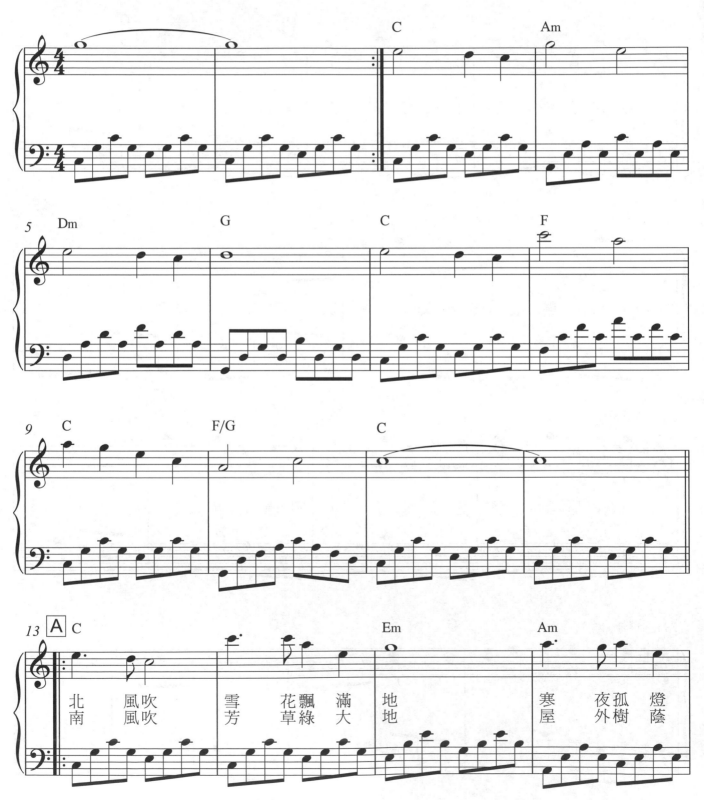

北　風吹　雪　花飄滿　地　　寒　夜孤　燈
南　風吹　芳　草綠大　地　　屋　外樹　蔭

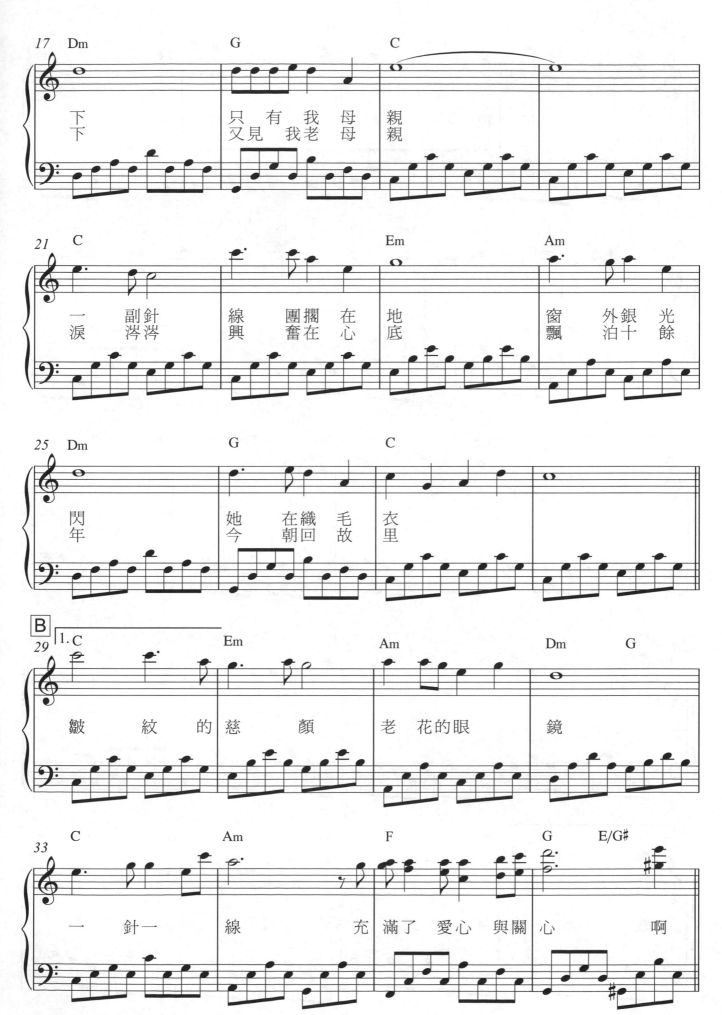

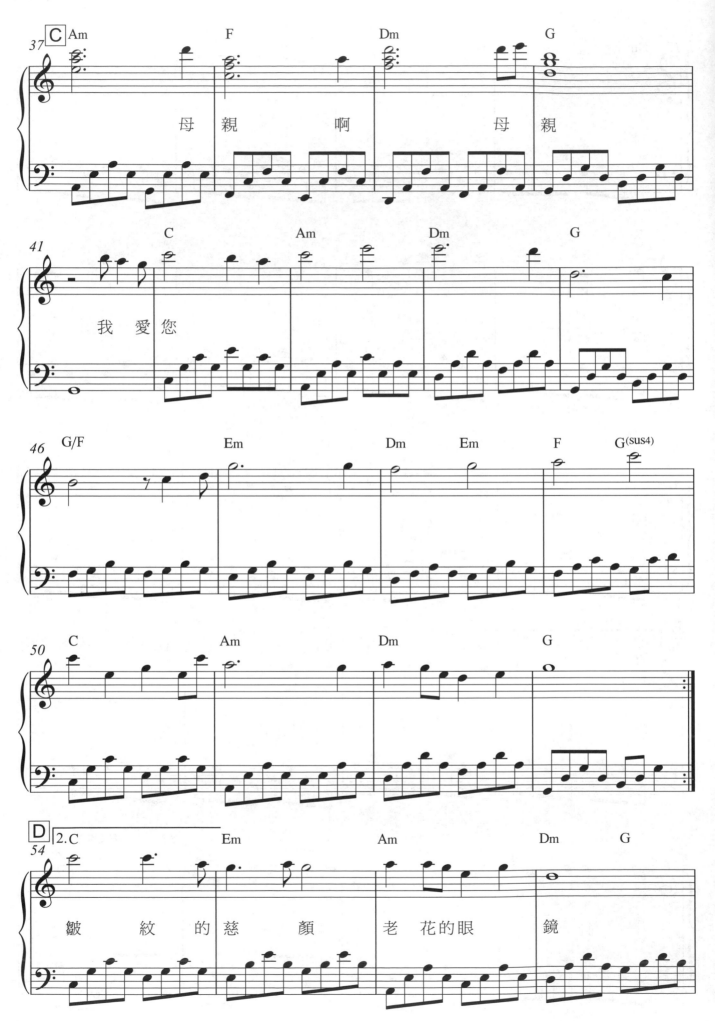

母親 啊 母親

我 愛 您

皺 紋 的 慈 顏 老 花 的 眼 鏡

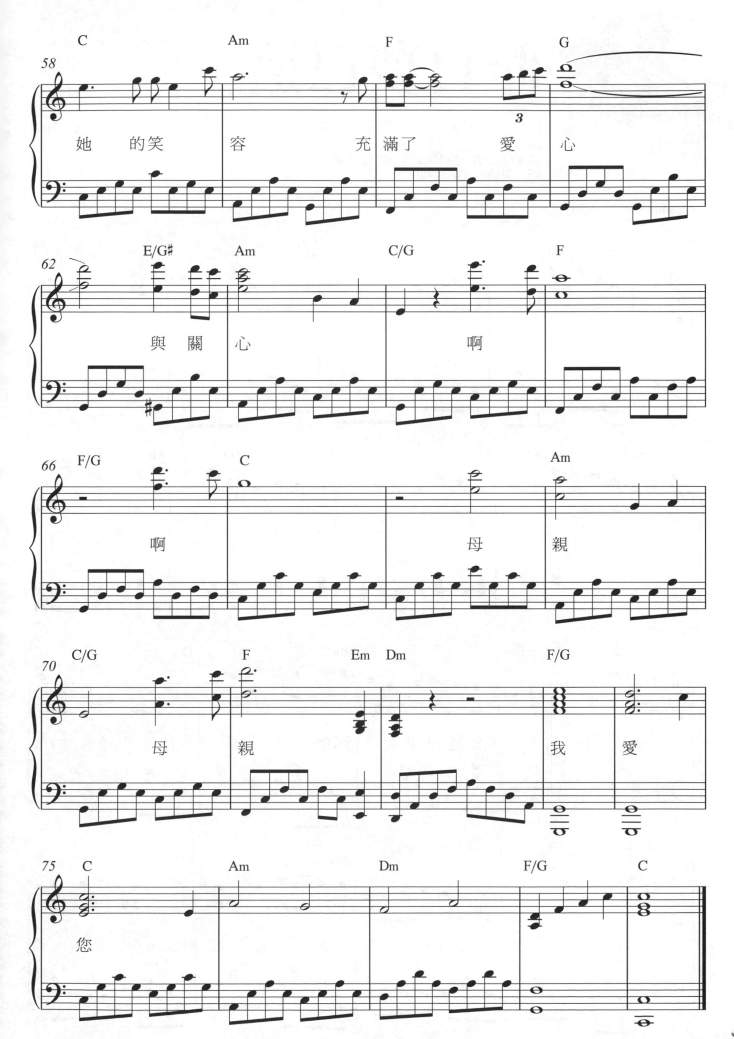

昨日夢已遠

演唱 / 張清芳　詞 / 陳文玲　曲 / 王方潔
OP：點將股份有限公司

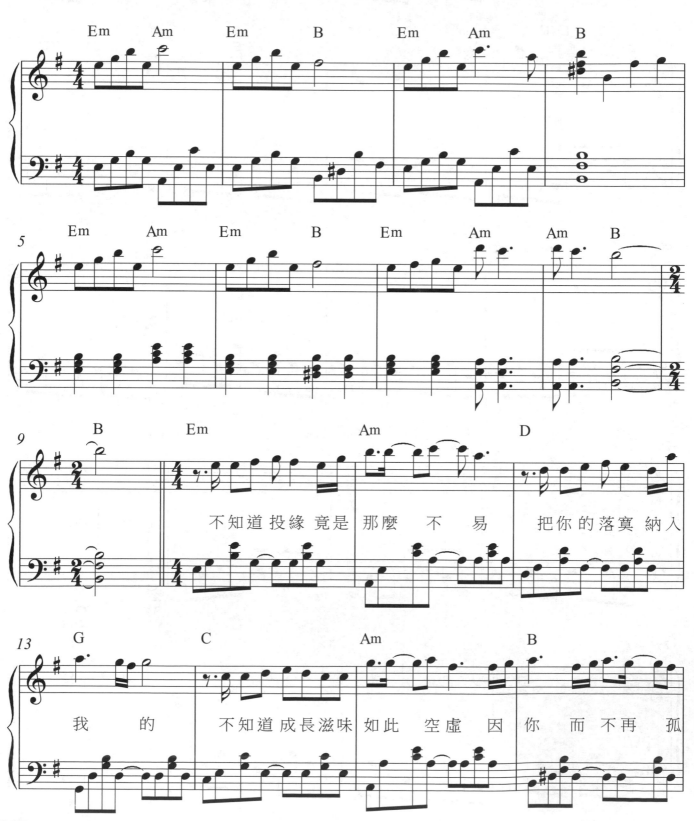

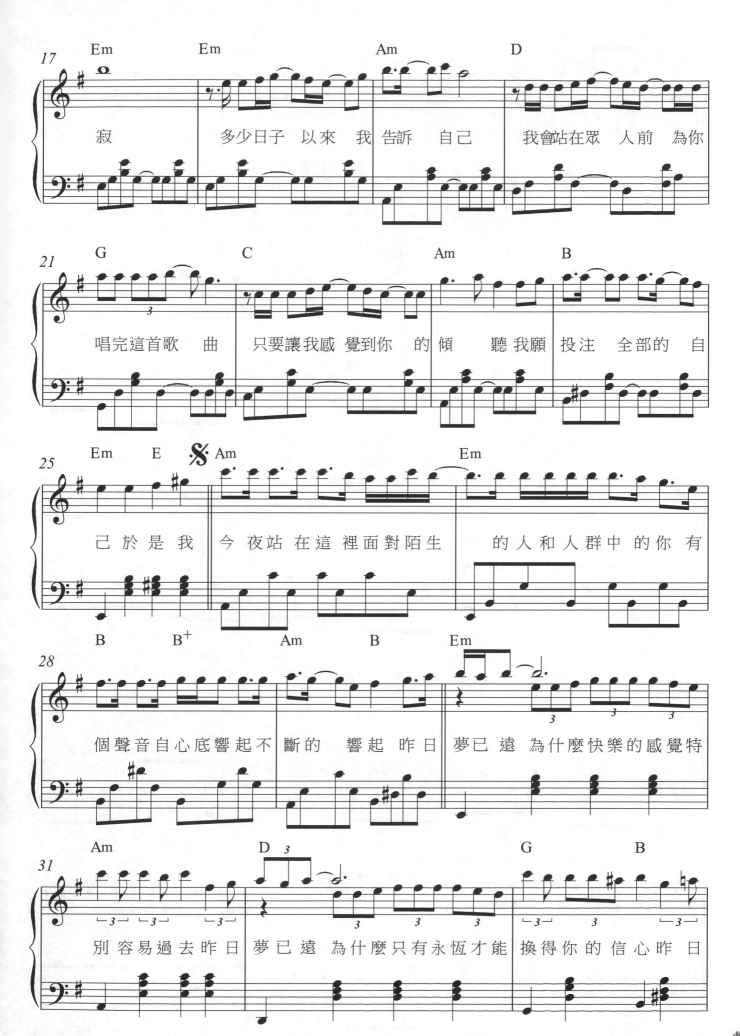

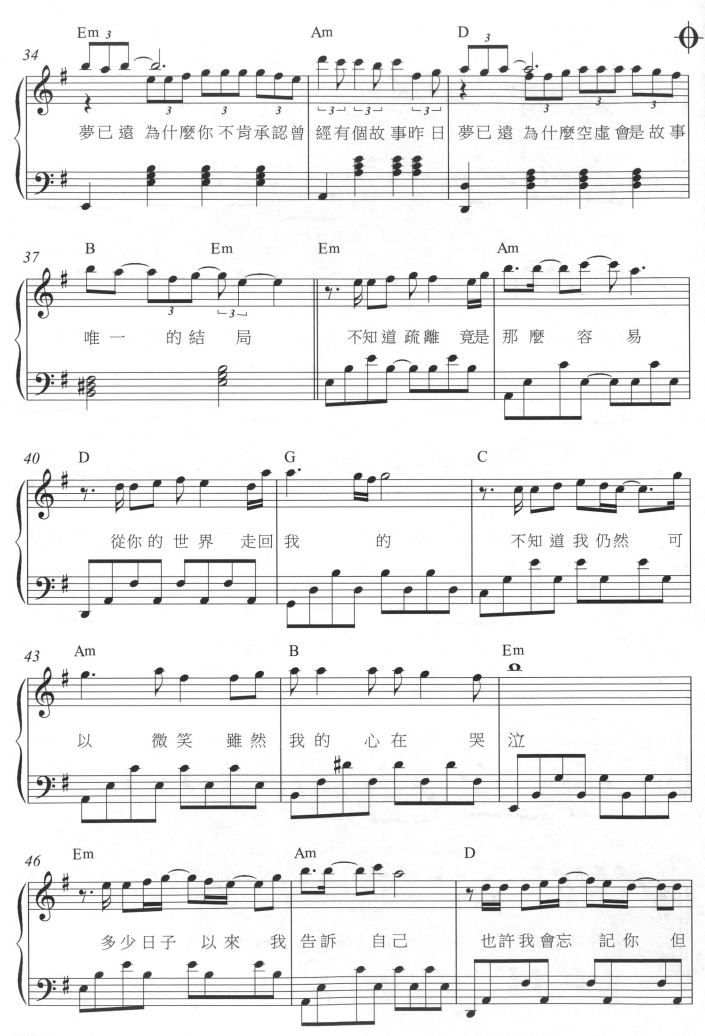

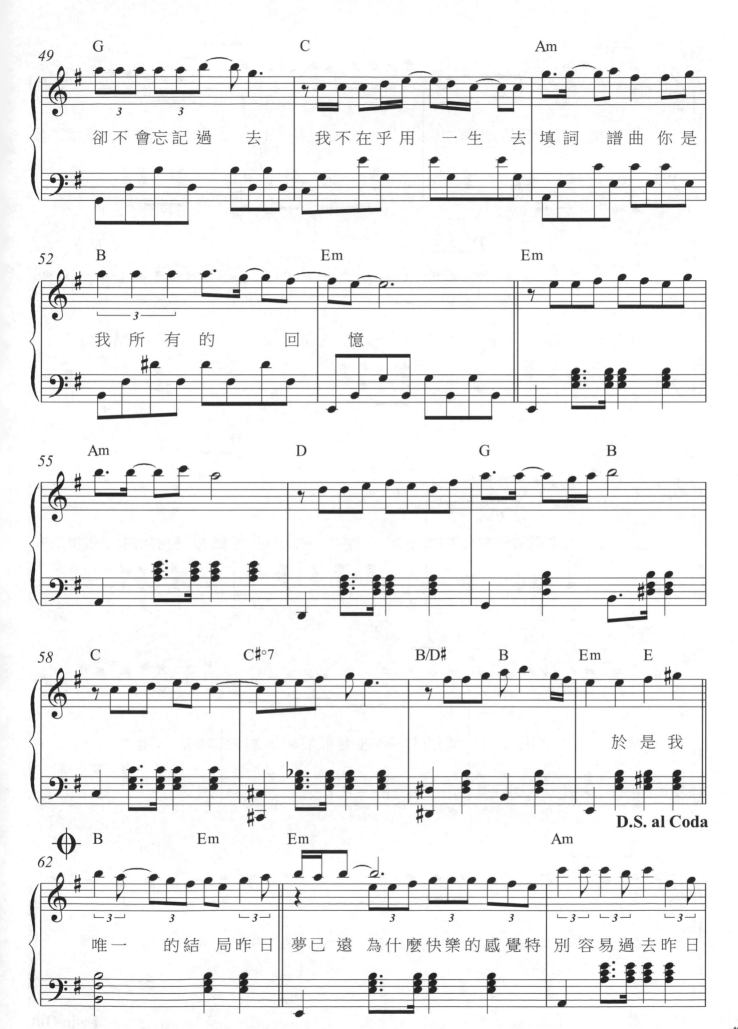

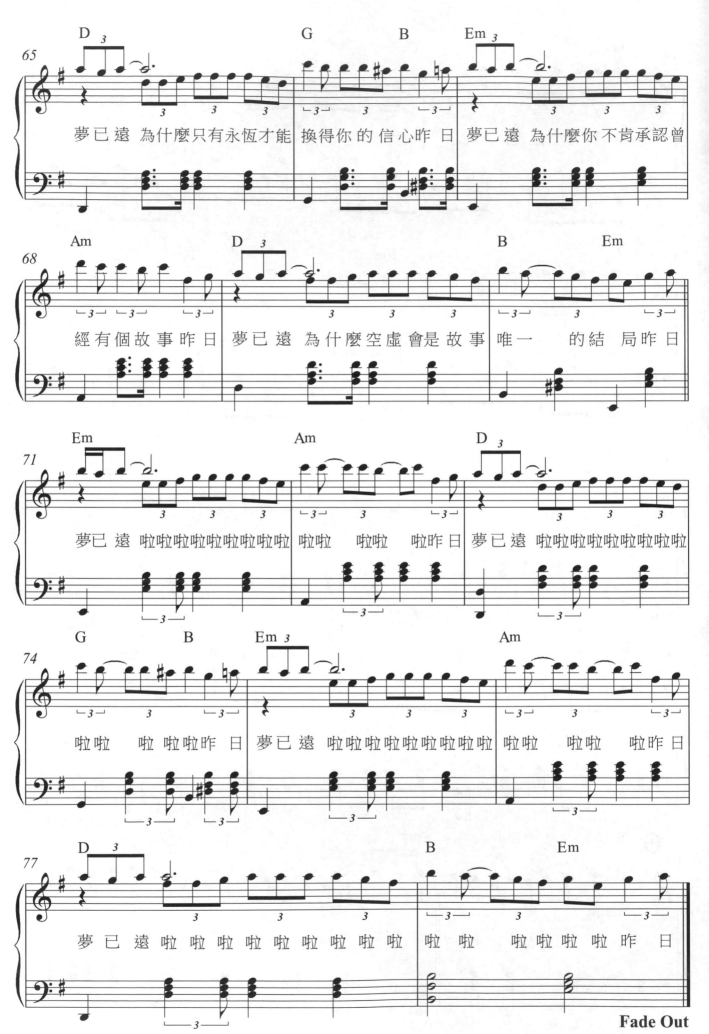

Fade Out

天涼好個秋

演唱 / 鮑正芳　詞 / 莊奴　曲 / 欣逸(陳信義)
OP：歌林音樂股份有限公司

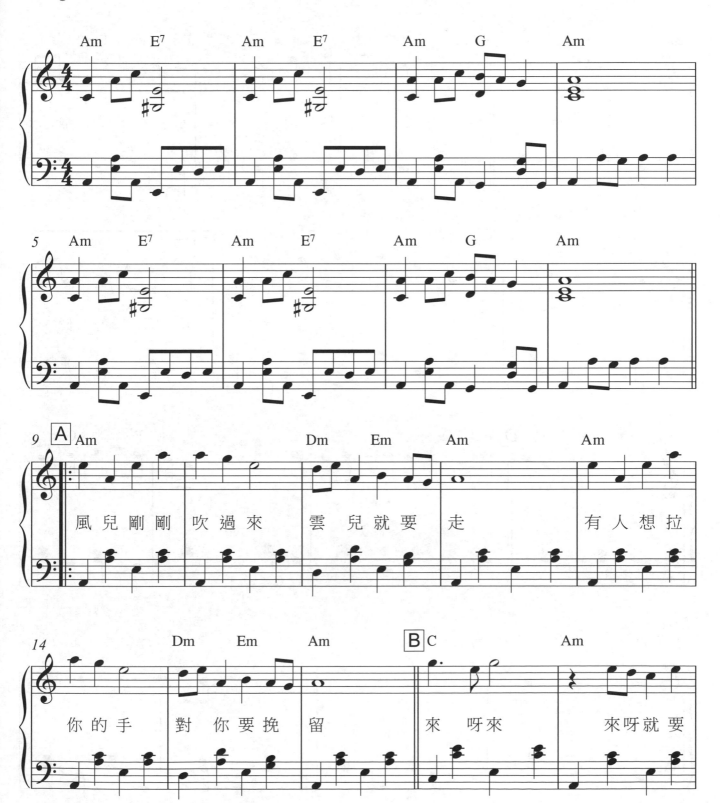

風兒剛剛 吹過來 雲兒就要 走 有人想拉
你的手 對你要挽 留 來 呀來 來呀就要

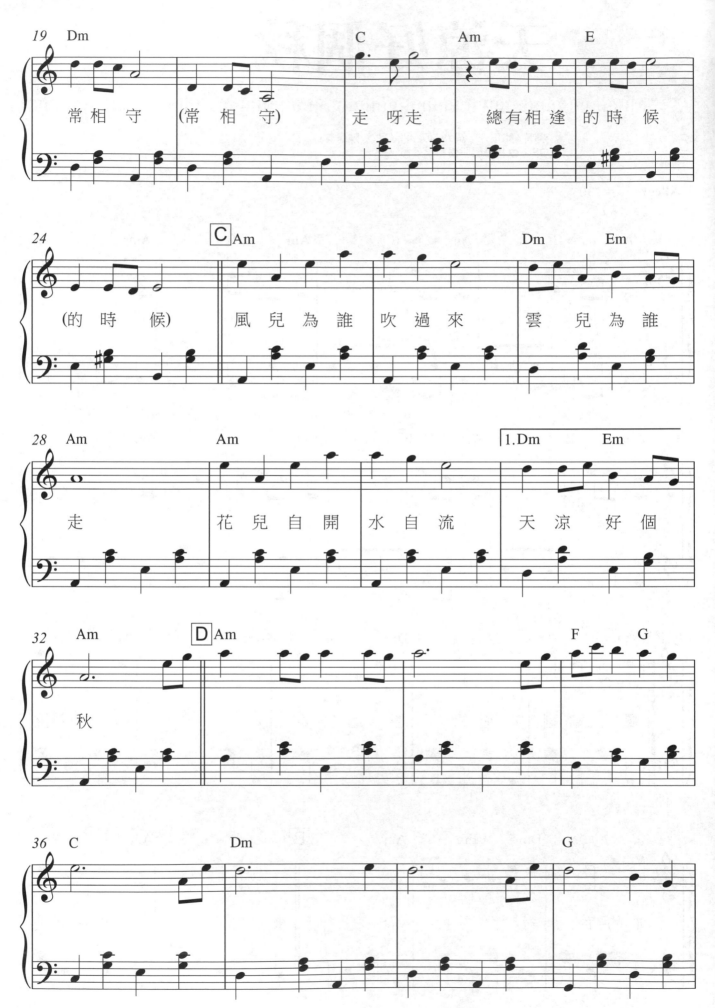

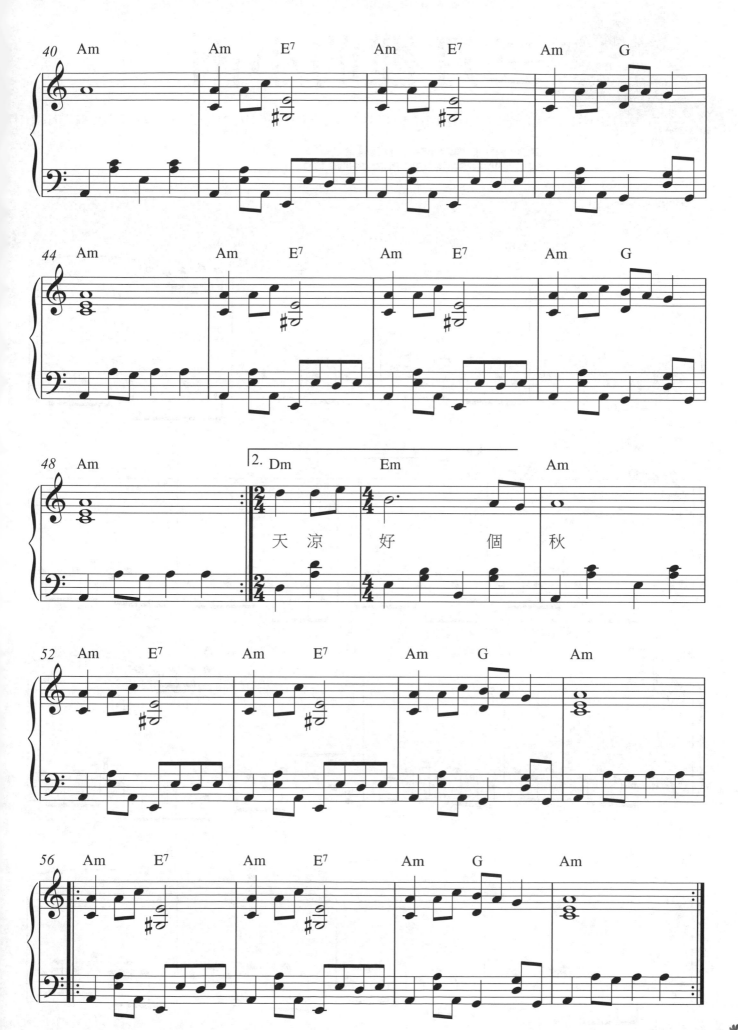

天涼 好 個 秋

三月裡的小雨

演唱 / 劉文正　詞 / 小軒　曲 / 譚健常
OP：UNIVERSAL MUSIC PUBLISHING LTD

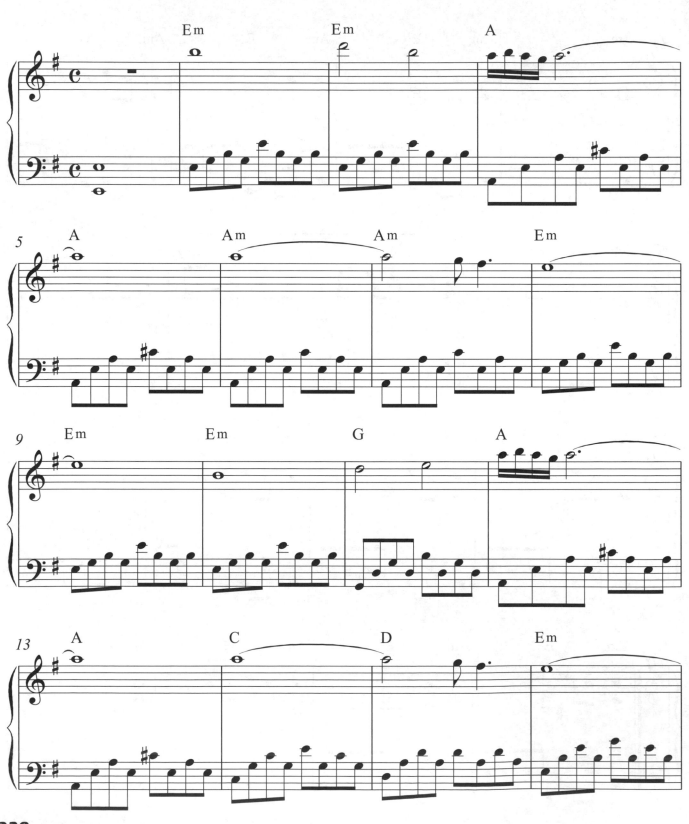

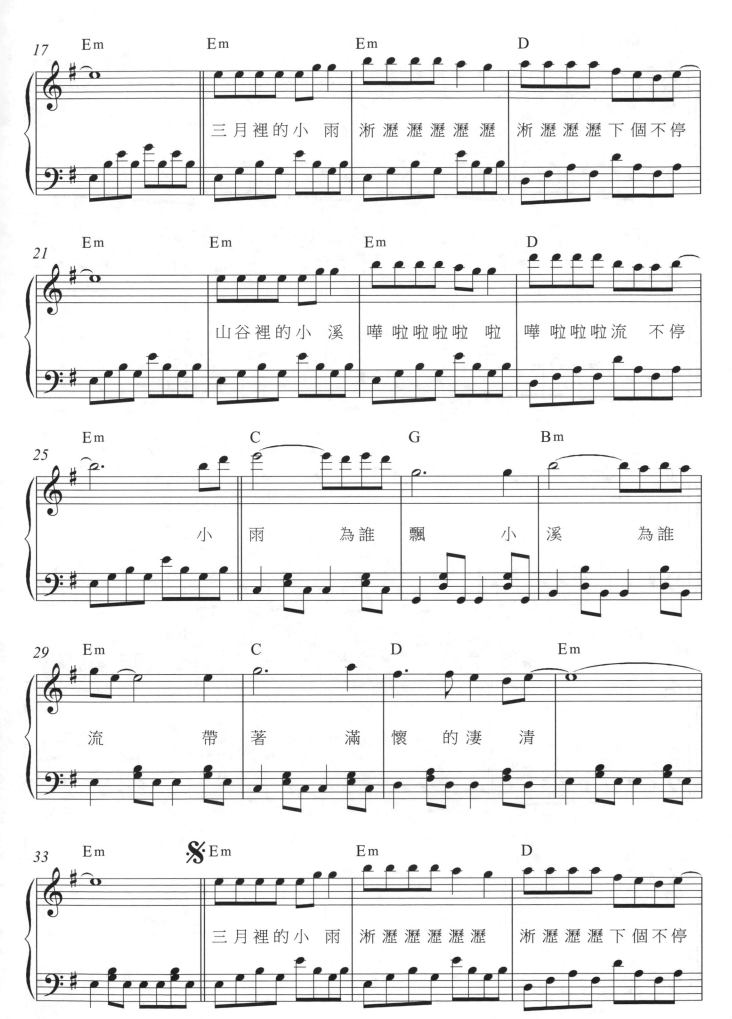

三月裡的小雨 淅瀝瀝瀝瀝瀝 淅瀝瀝瀝下個不停

山谷裡的小溪 嘩啦啦啦啦啦 嘩啦啦啦流不停

小雨 為誰飄 小溪 為誰

流 帶著滿懷的淒清

三月裡的小雨 淅瀝瀝瀝瀝瀝 淅瀝瀝瀝下個不停

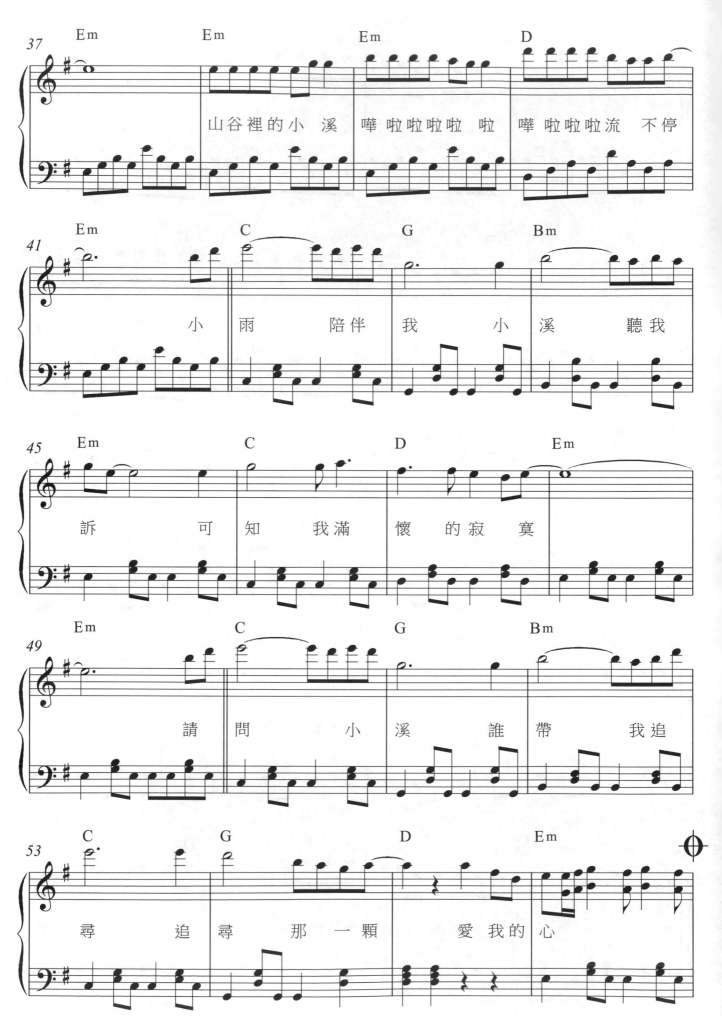

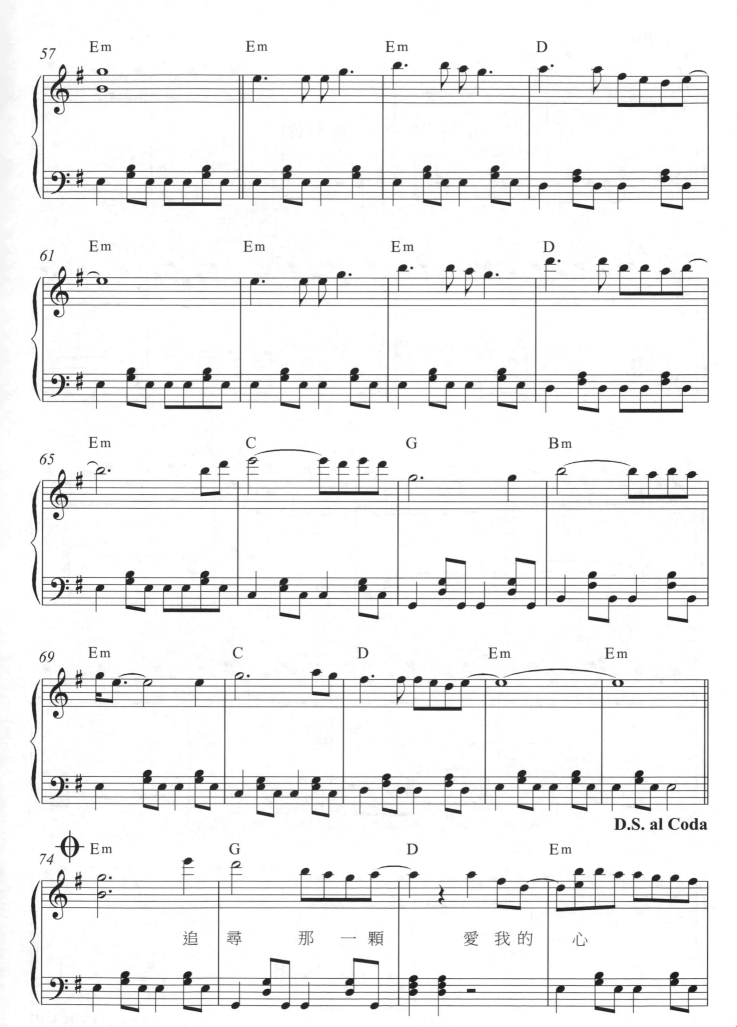

追尋　那一顆　　　愛我的　心

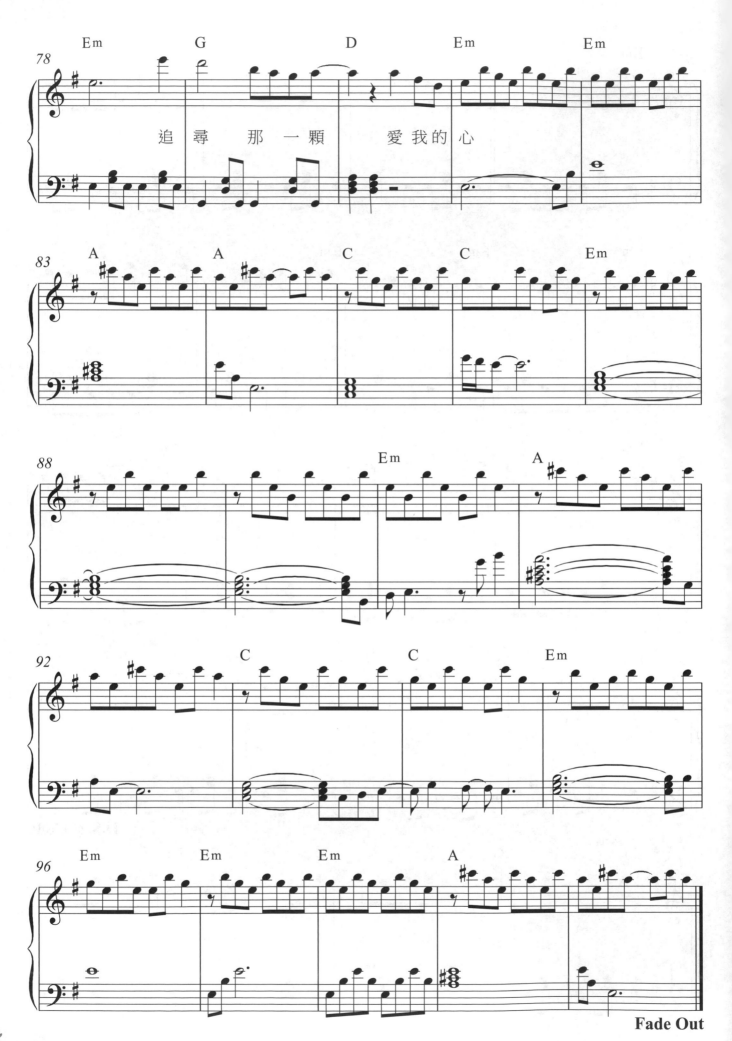

追尋 那一顆 愛我的心

Fade Out

外婆的澎湖灣

演唱／潘安邦　詞／葉佳修　曲／葉佳修
OP：喜瑪拉雅音樂事業股份有限公司　SP：可登音樂經紀有限公司

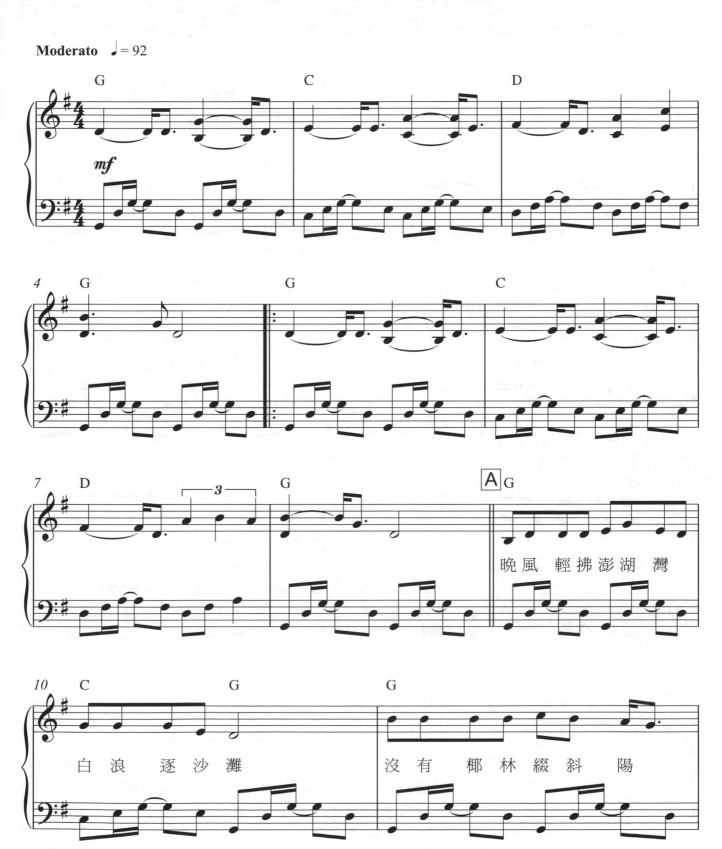

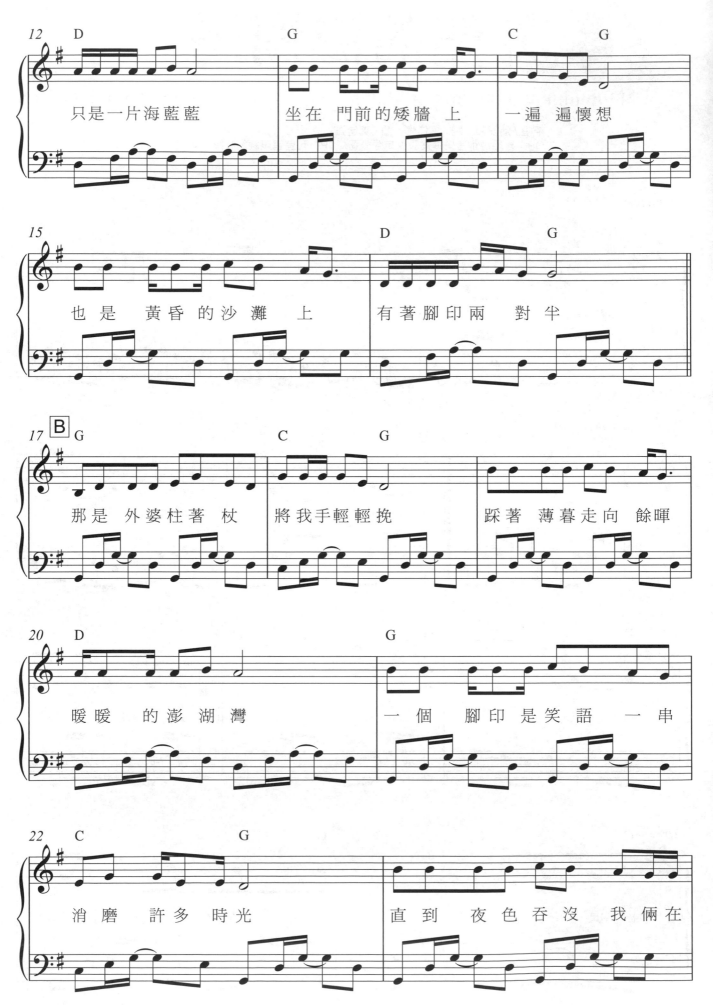

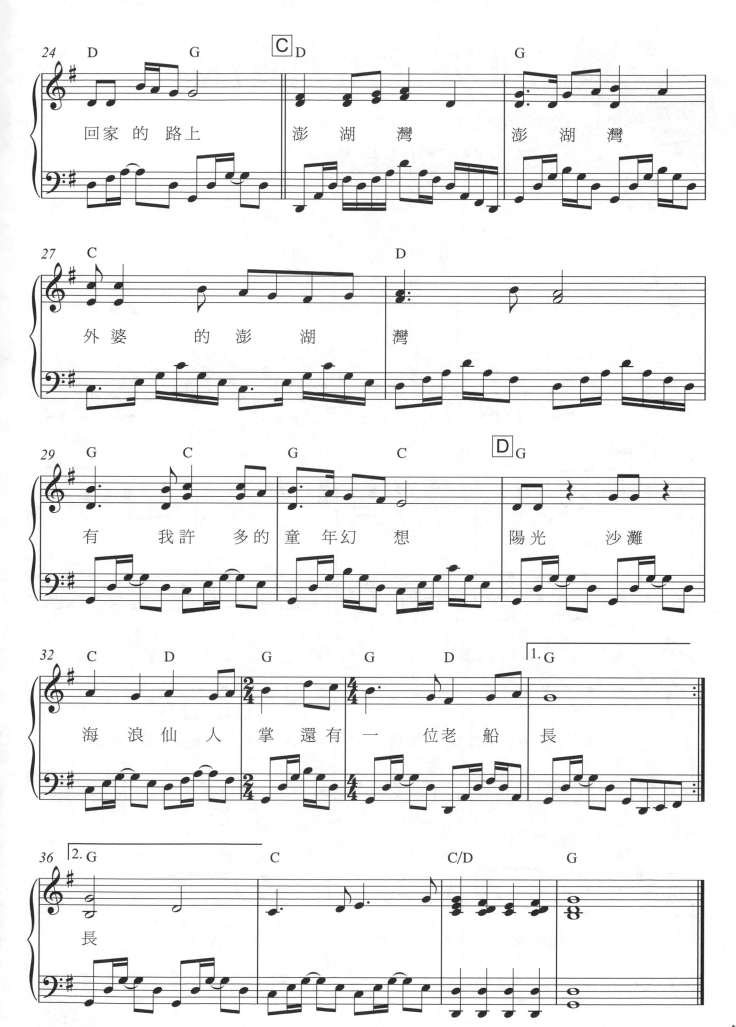

回家的路上　　澎湖灣　　澎湖灣

外婆　的　澎　湖　灣

有　我許　多的　童年幻　想　　陽光　沙灘

海　浪仙　人掌還有　一　位老船　長

長

河堤上的傻瓜

演唱／丘丘合唱團　詞／邱晨　曲／邱晨
OP：Rock Music Publishing Co.,Ltd

Allegro ♩= 140

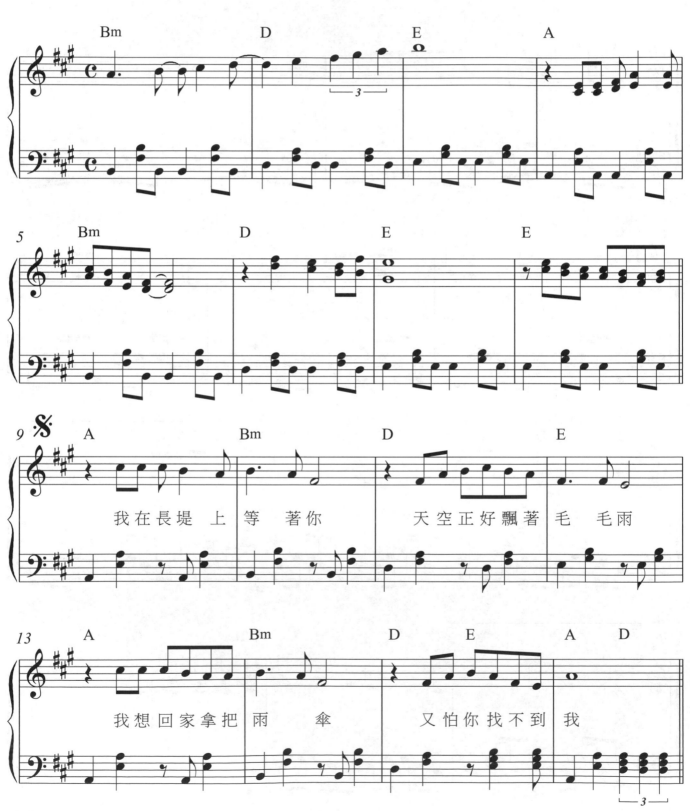

我在長堤上等著你　天空正好飄著毛毛雨

我想回家拿把雨傘　又怕你找不到我

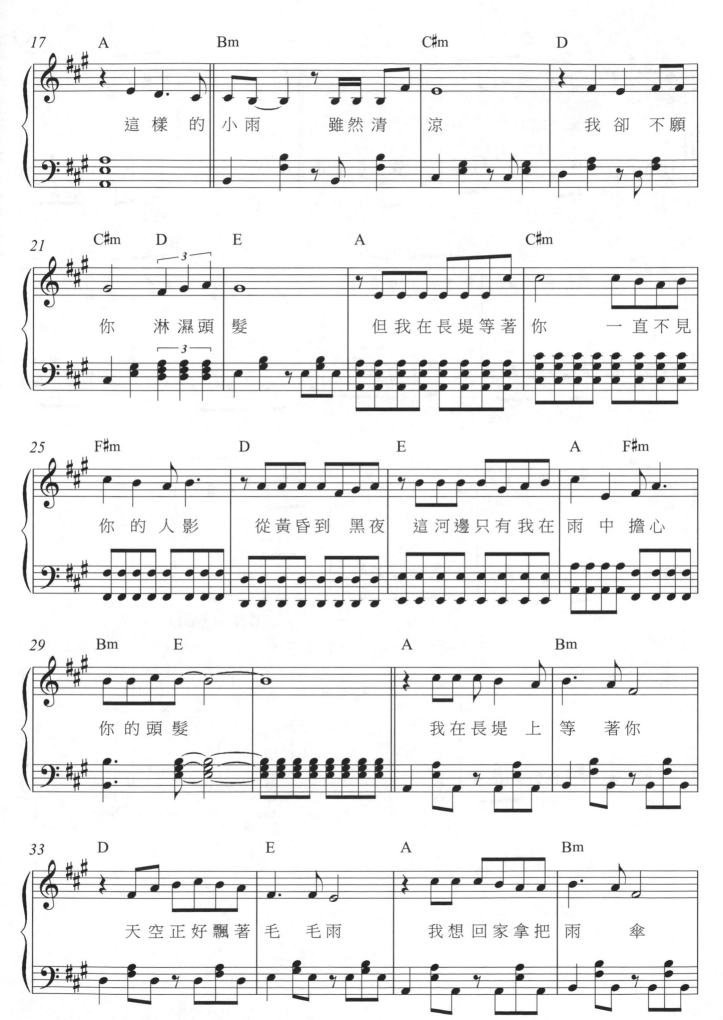

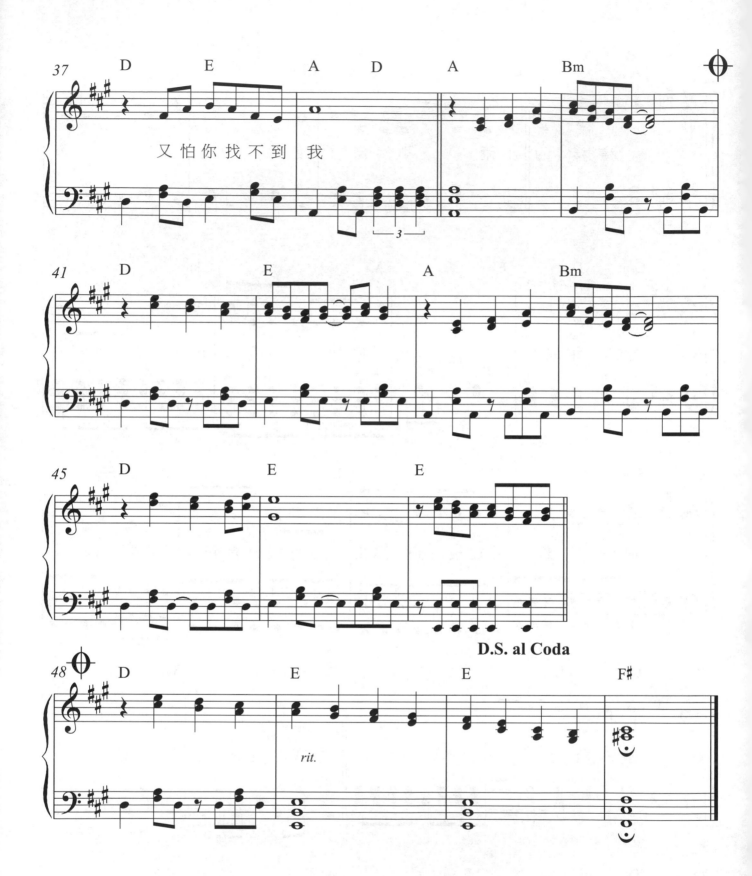

又怕你找不到我

被遺忘的時光

演唱 / 蔡琴　詞 / 陳宏銘　曲 / 陳宏銘
OP：喜瑪拉雅音樂事業股份有限公司　SP：可登音樂經紀有限公司

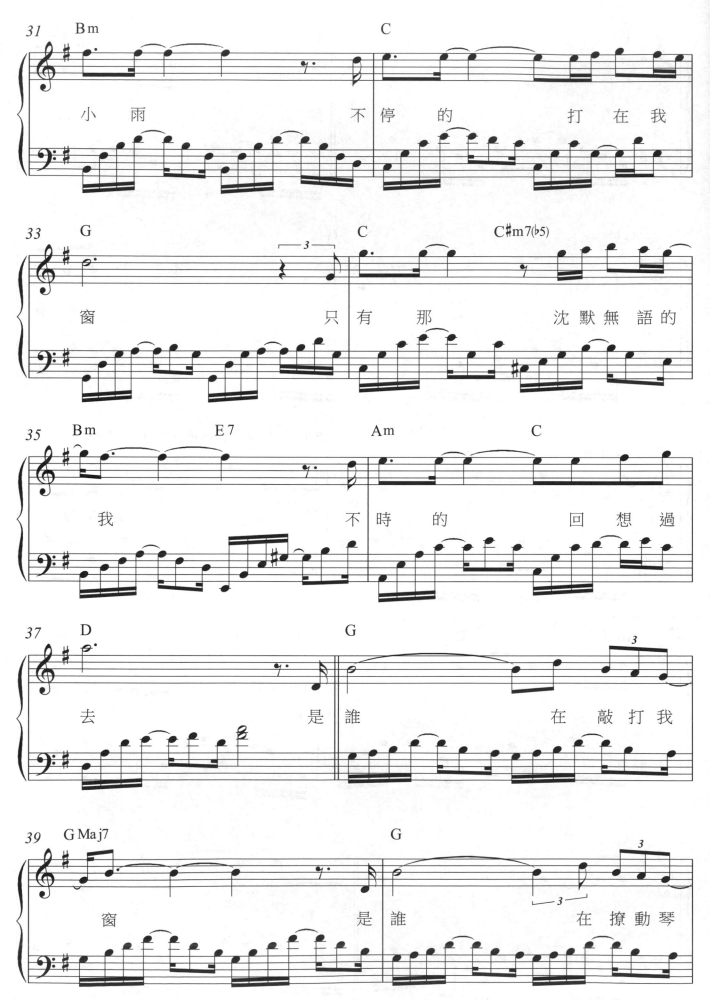

小　雨　　　　　不停的　　打在我

窗　　　　　　只有那　　　沈默無語的

我　　　　不時的　　　回想過

去　　　　　　是誰　　　　在敲打我

窗　　　　　　是誰　　　　在撩動琴

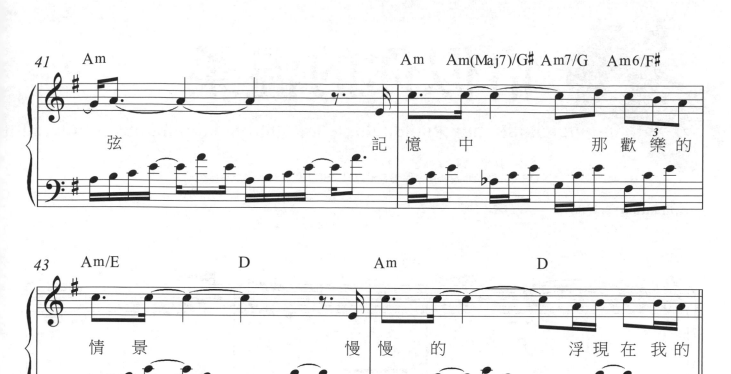

弦　　　　　　　記 憶 中　　　那 歡 樂 的

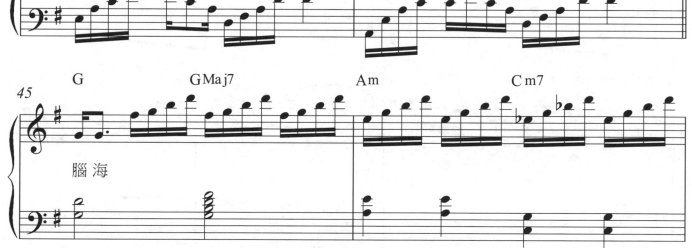

情 景　　　　慢 慢 的　　　浮 現 在 我 的

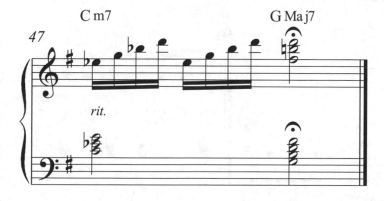

腦 海

恰似你的溫柔

演唱／蔡琴　詞／梁弘志　曲／梁弘志
OP：喜瑪拉雅音樂事業股份有限公司　SP：可登音樂經紀有限公司

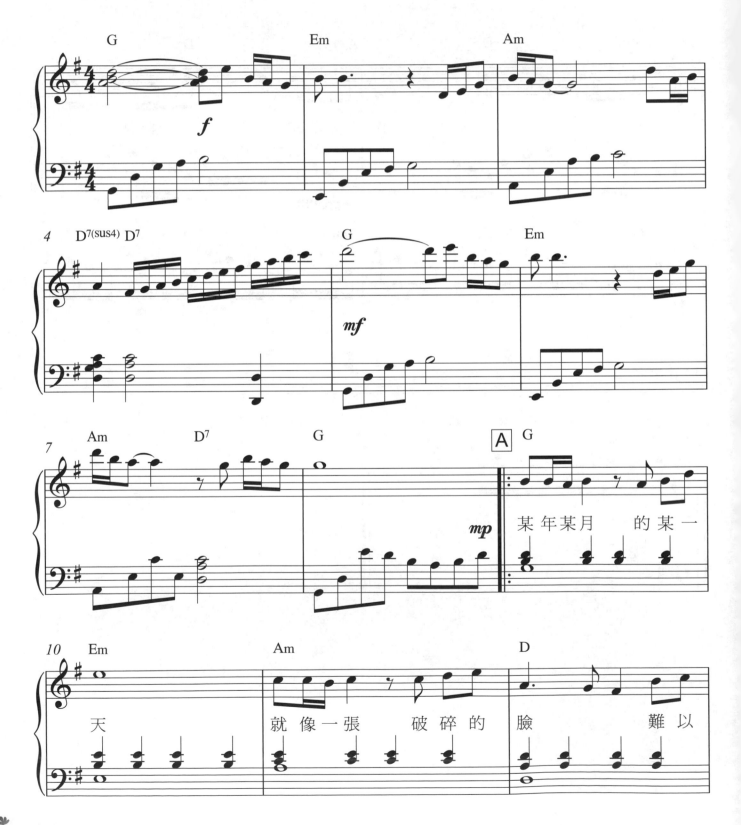

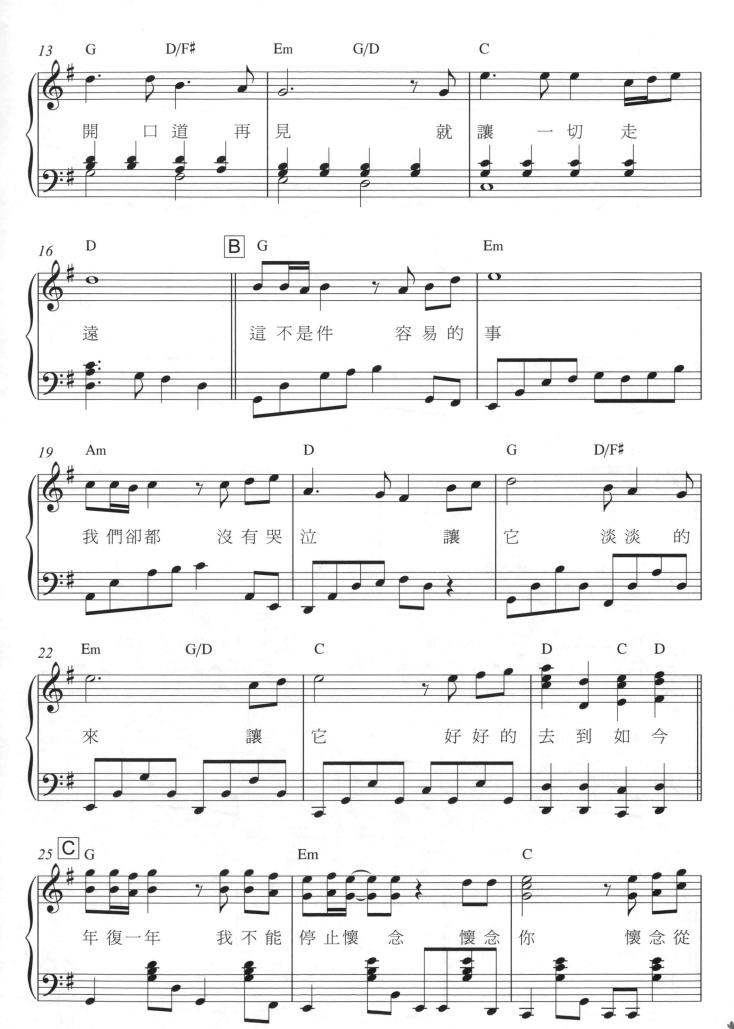

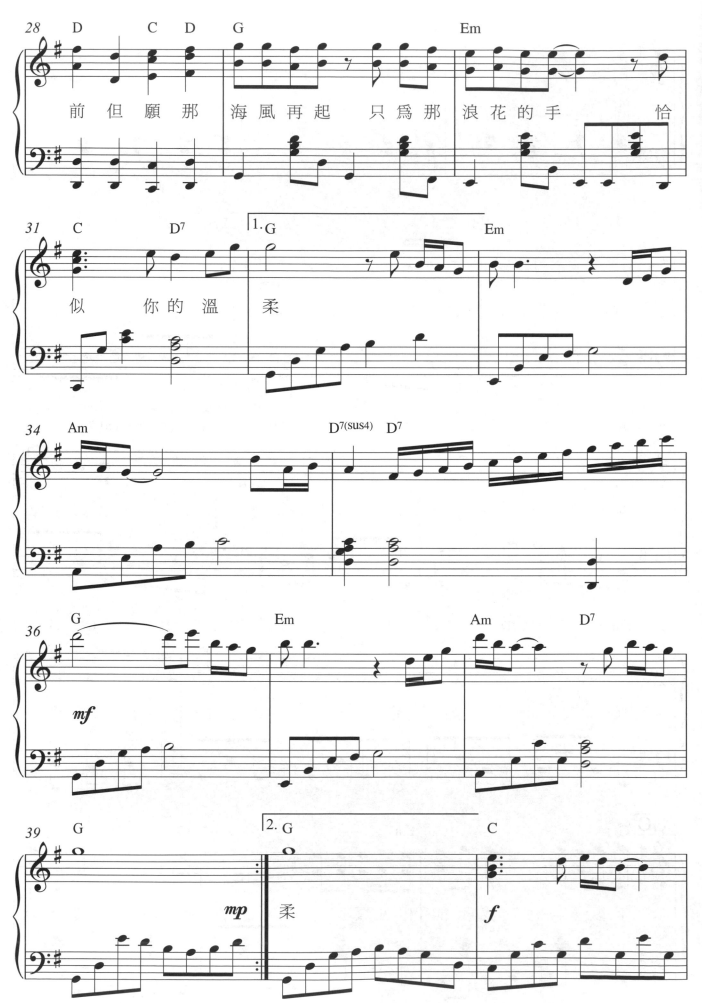

前 但 願 那　　海 風 再 起　只 為 那　浪 花 的 手　　　　恰

似　　你 的 溫　柔

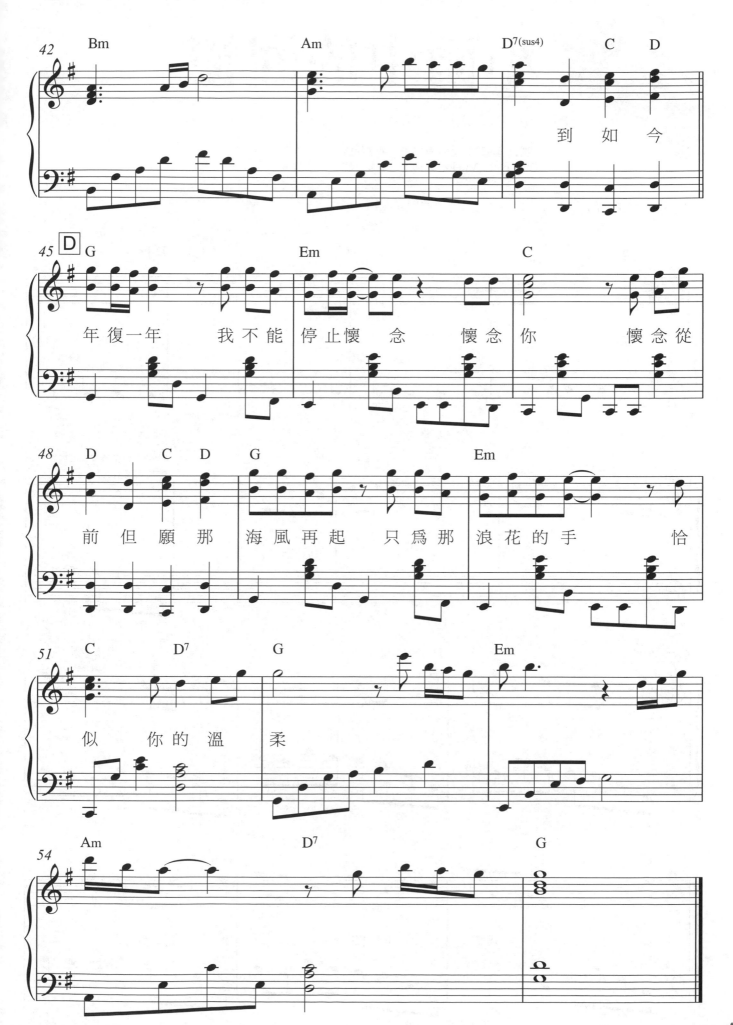

小雨中的回憶

演唱／劉藍溪　詞／林詩達　曲／林詩達
OP：Rock Music Publishing Co.,Ltd

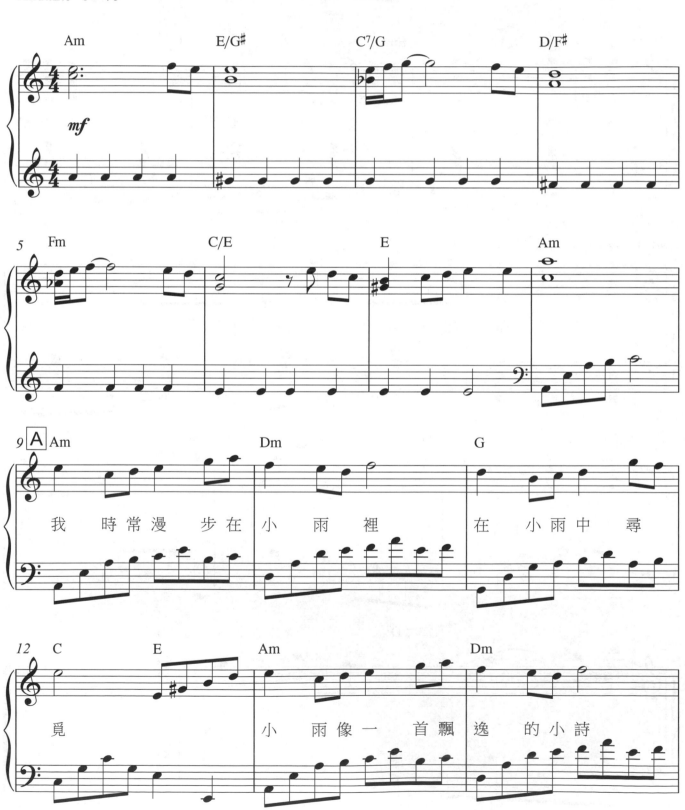

歌詞：
我 時常漫 步在 小 雨裡 在 小雨中 尋 覓 小 雨像一 首飄 逸 的小詩

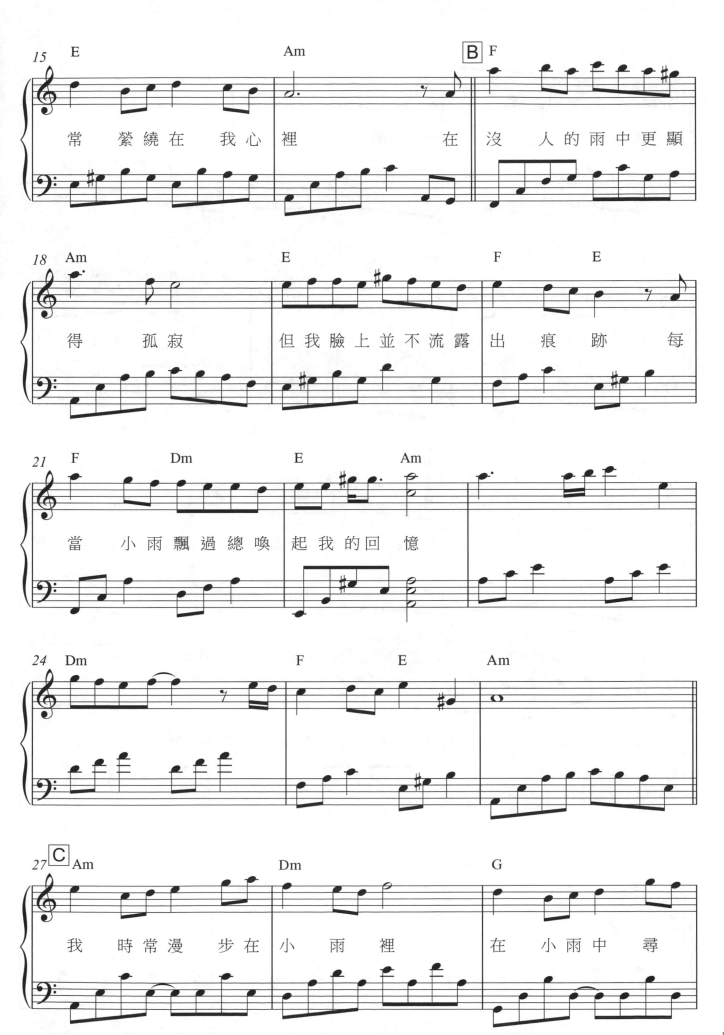

常 縈繞在 我心裡　　在 沒 人的雨中更顯

得　孤寂　　但我臉上並不流露 出 痕 跡 每

當　小雨飄過總喚 起我的回 憶

我　時常漫 步在 小 雨裡　　在 小雨中 尋

341

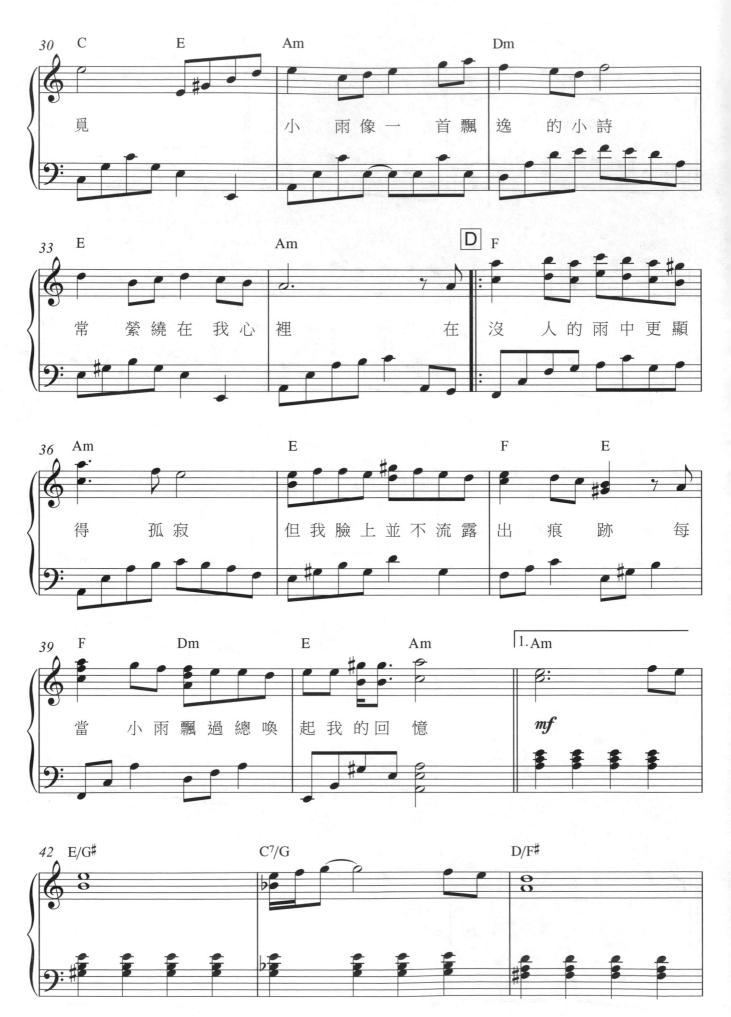

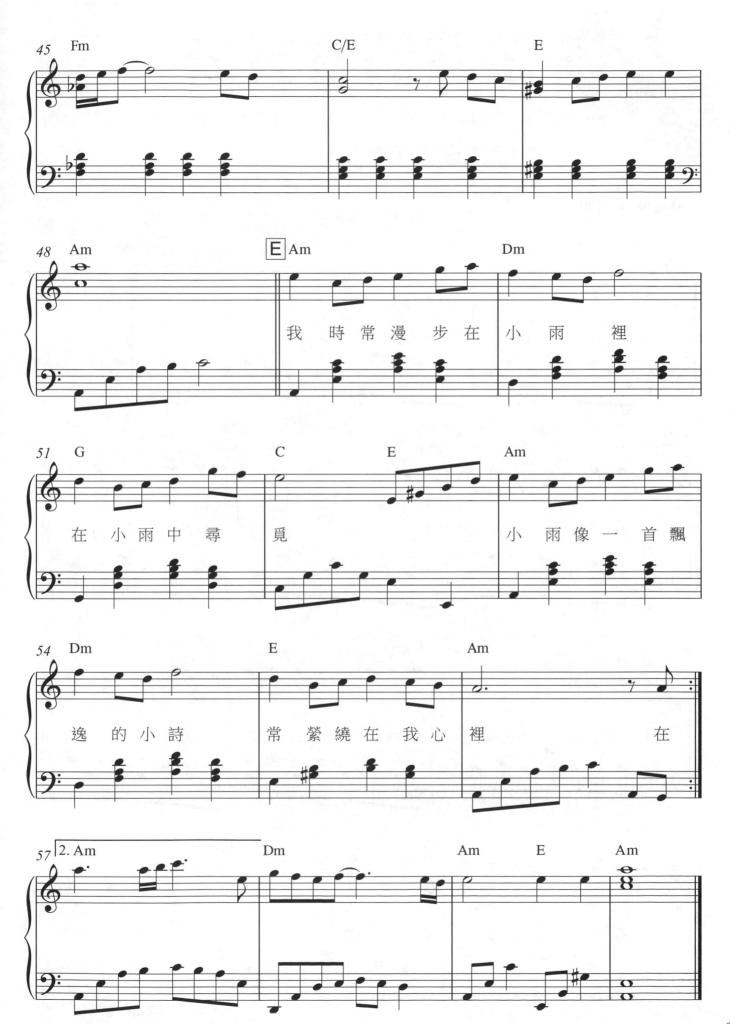

我 時 常 漫 步 在 小 雨 裡
在 小 雨 中 尋 覓 小 雨 像 一 首 飄
逸 的 小 詩 常 縈 繞 在 我 心 裡 在

讓我們看雲去

演唱 / 陳明韶　詞 / 鍾麗莉　曲 / 黃大城
OP：Rock Music Publishing Co.,Ltd

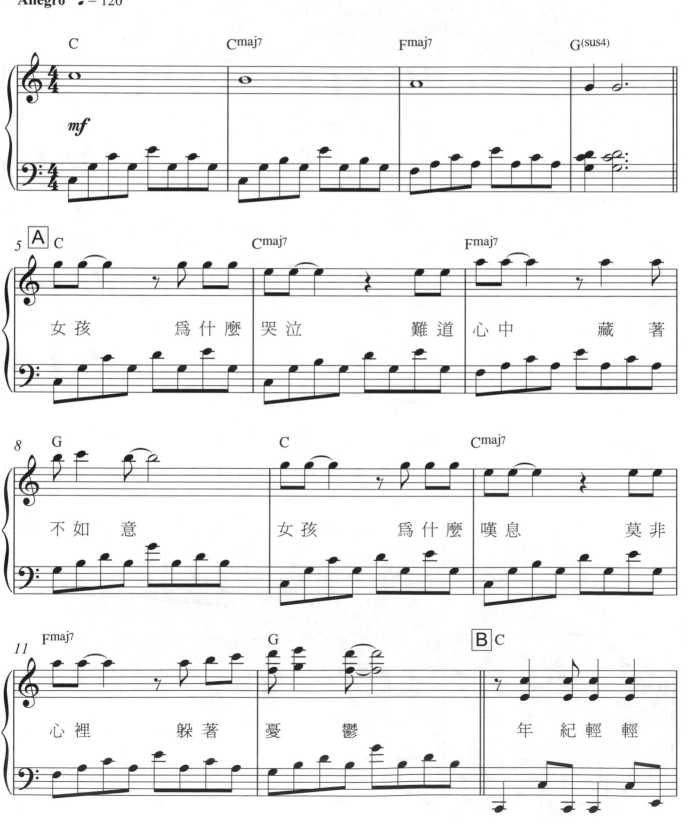

女孩　　為什麼哭泣　　難道心中　藏著

不如意　　女孩　　為什麼嘆息　　莫非

心裡　躲著憂鬱　　　年紀輕輕

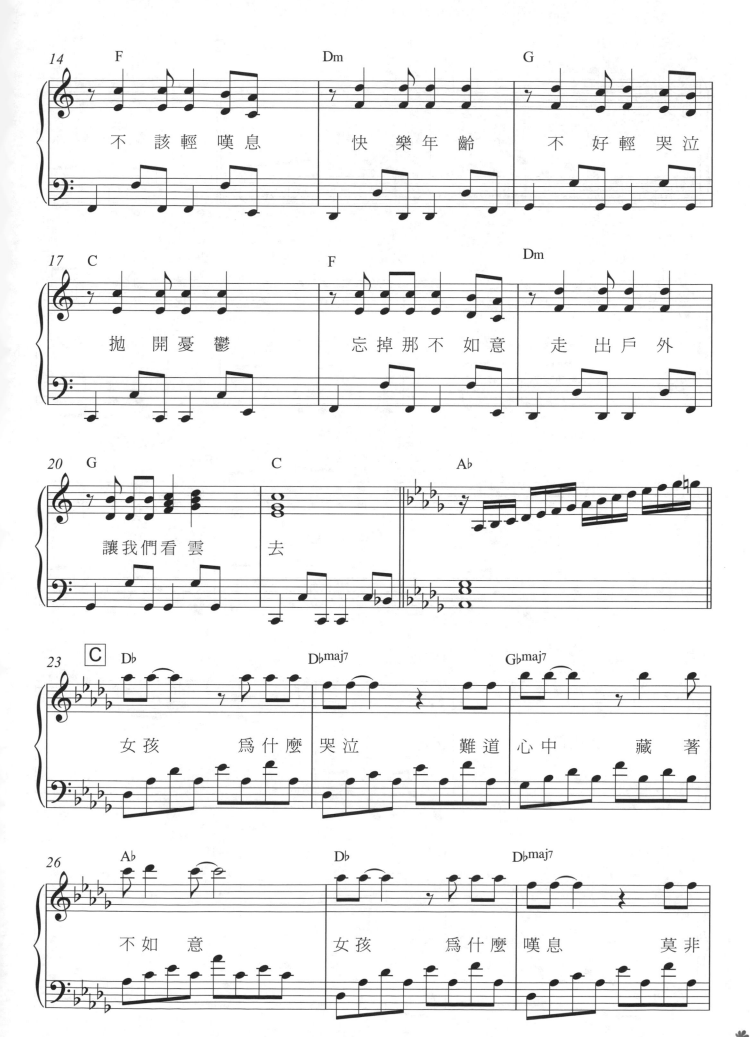

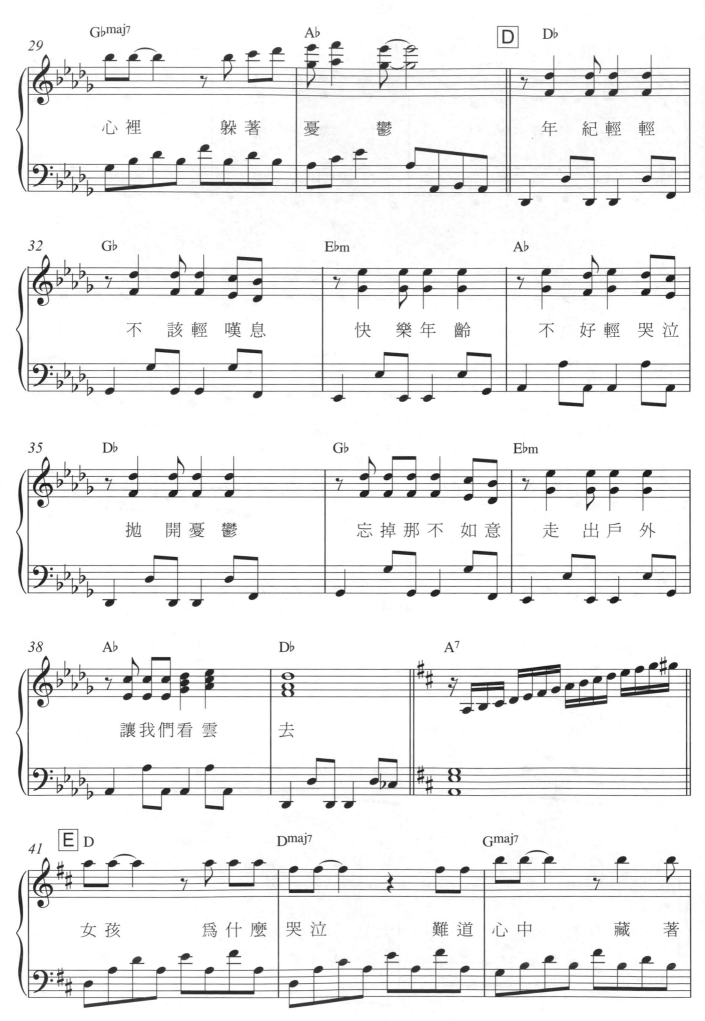

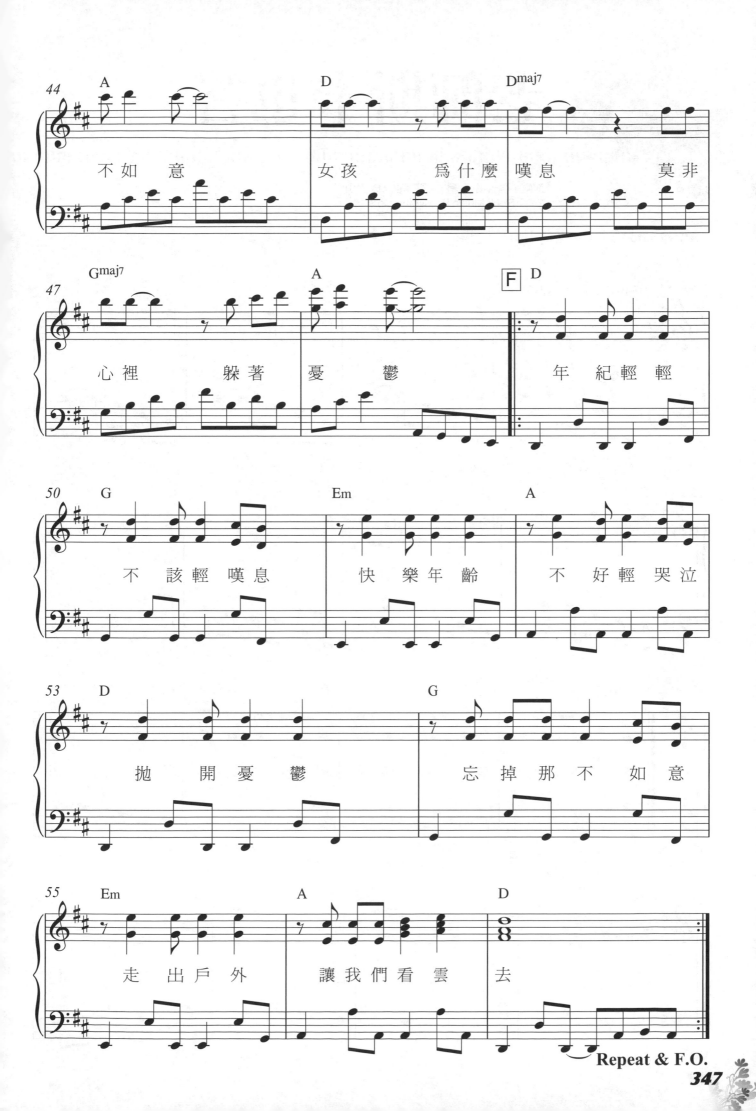

不如意　　女孩　為什麼嘆息　莫非
心裡　　躲著憂鬱　　年紀輕輕
不該輕嘆息　快樂年齡　不好輕哭泣
拋開憂鬱　　忘掉那不如意
走出戶外　讓我們看雲　去

Repeat & F.O.

347

老師斯卡也答

演唱 / 楊芳儀　詞 / 小野　曲 / 陳雲山
OP：Rock Music Publishing Co.,Ltd

Allergretto ♩ = 104

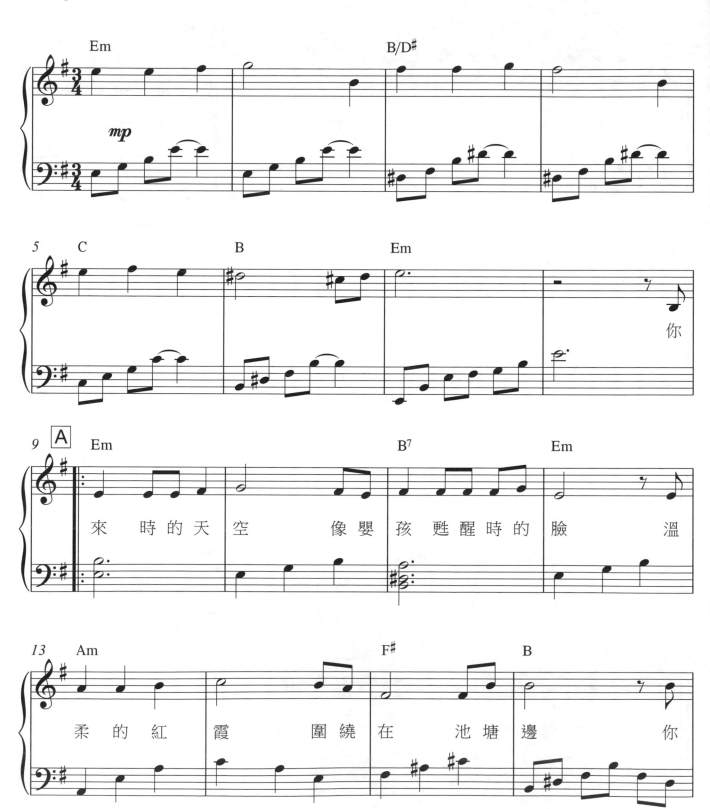

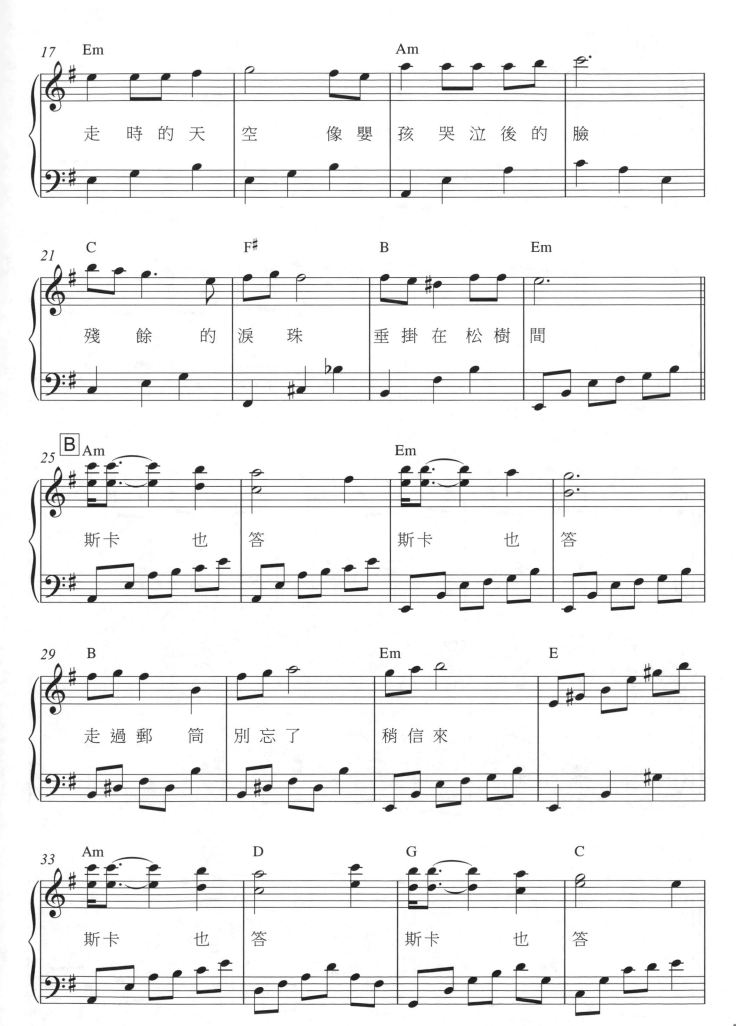

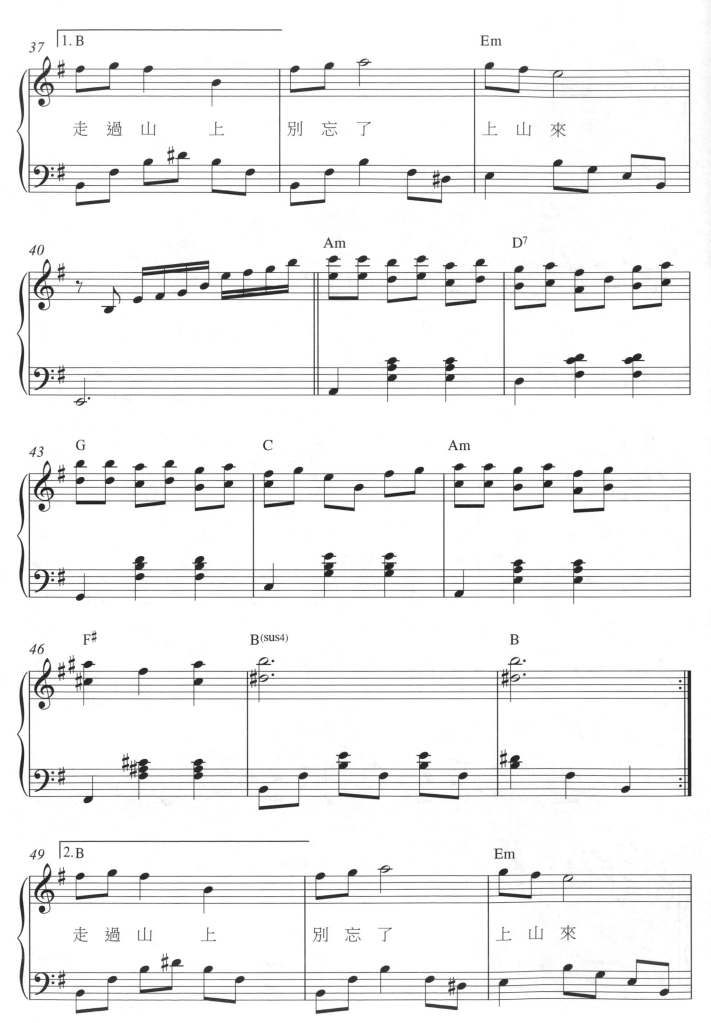

走過山上　別忘了　上山來

走過山上　別忘了　上山來

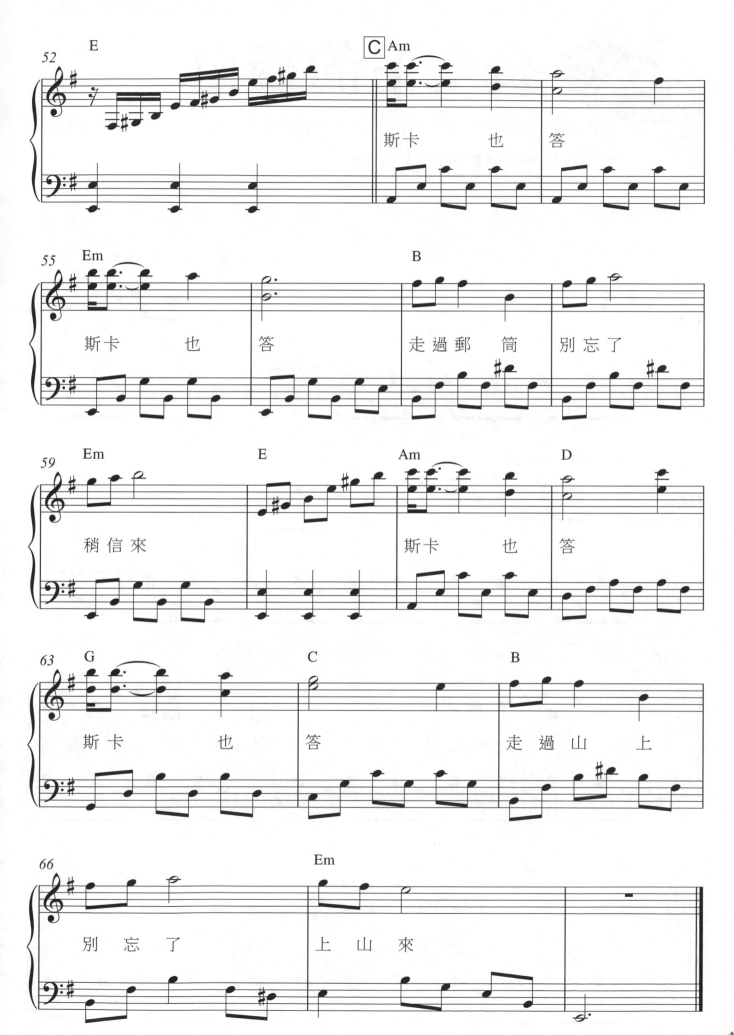

長空下的獨白

演唱 / 包美聖　詞 / 陳雲山　曲 / 陳雲山
OP：Rock Music Publishing Co.,Ltd

Moderato　♩ = 98

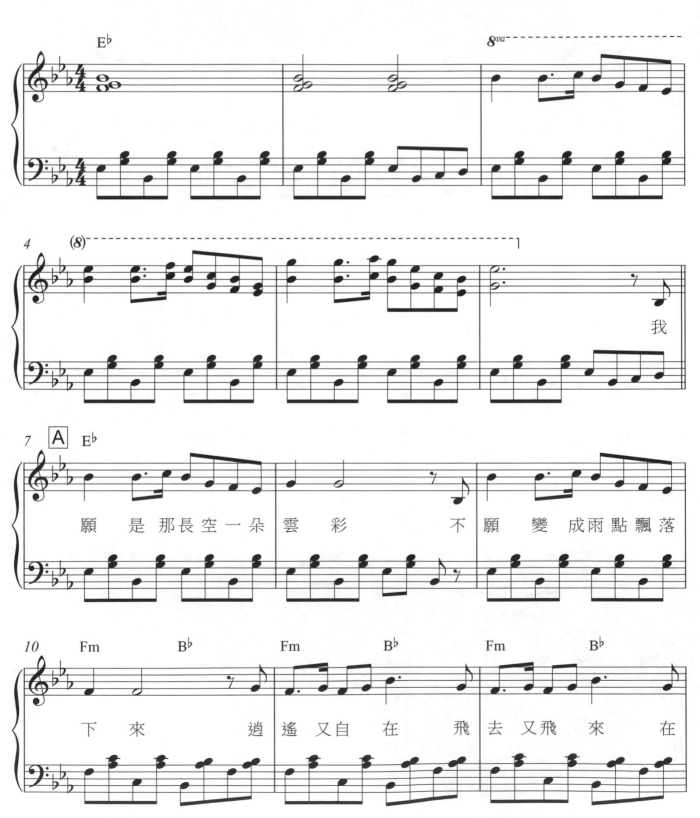

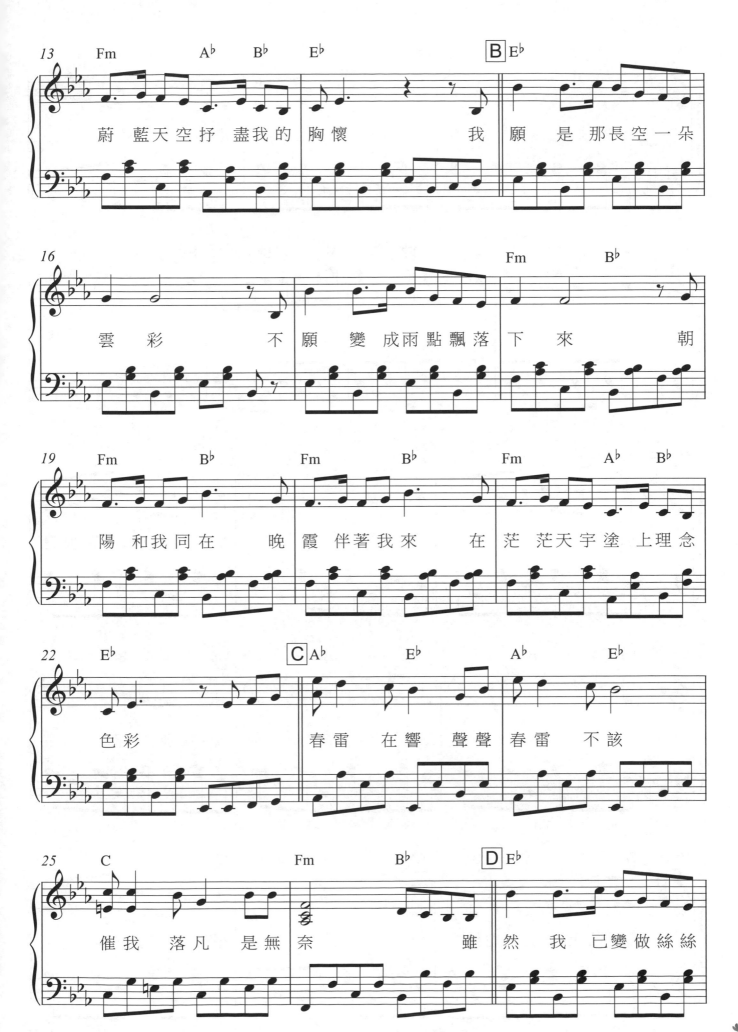

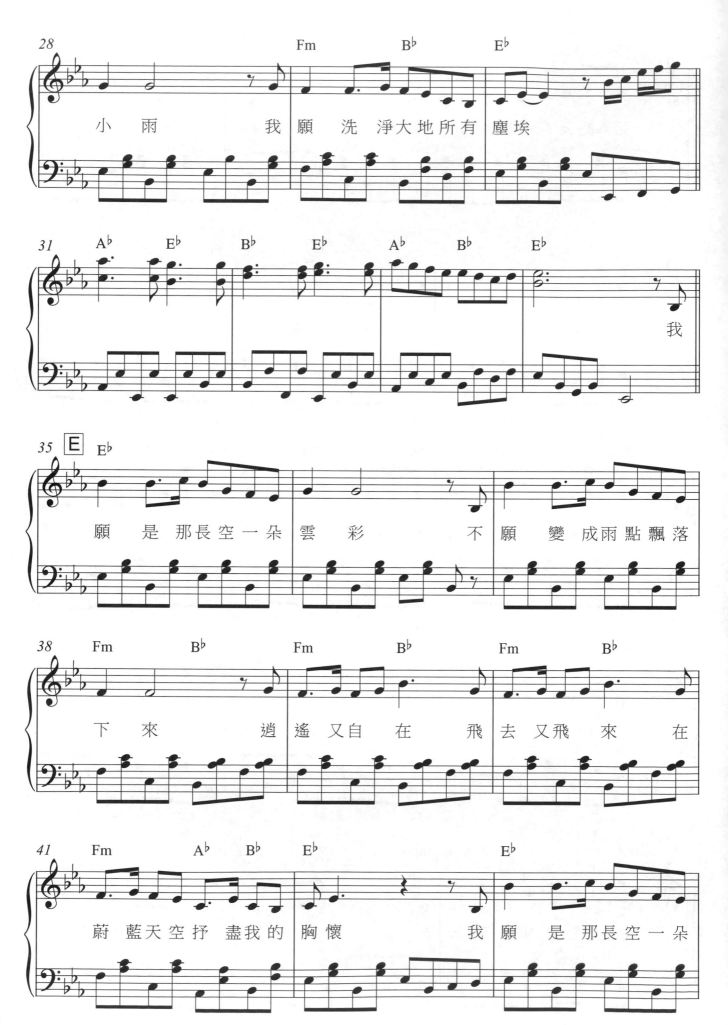

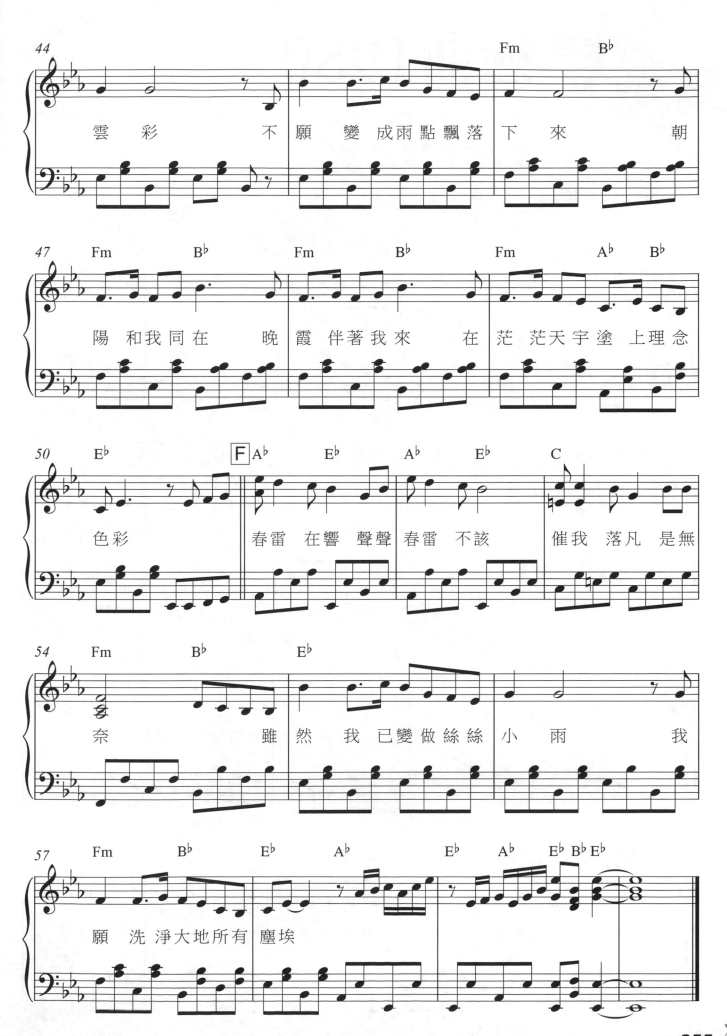

戀曲1980

演唱 / 羅大佑　詞 / 羅大佑　曲 / 羅大佑
OP：Warner/Chappell Music Taiwan Ltd.

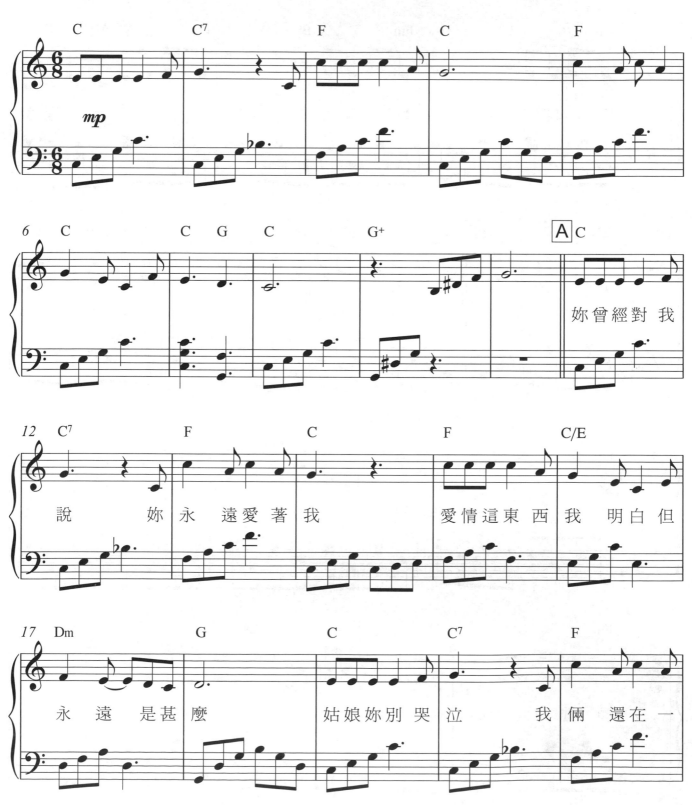

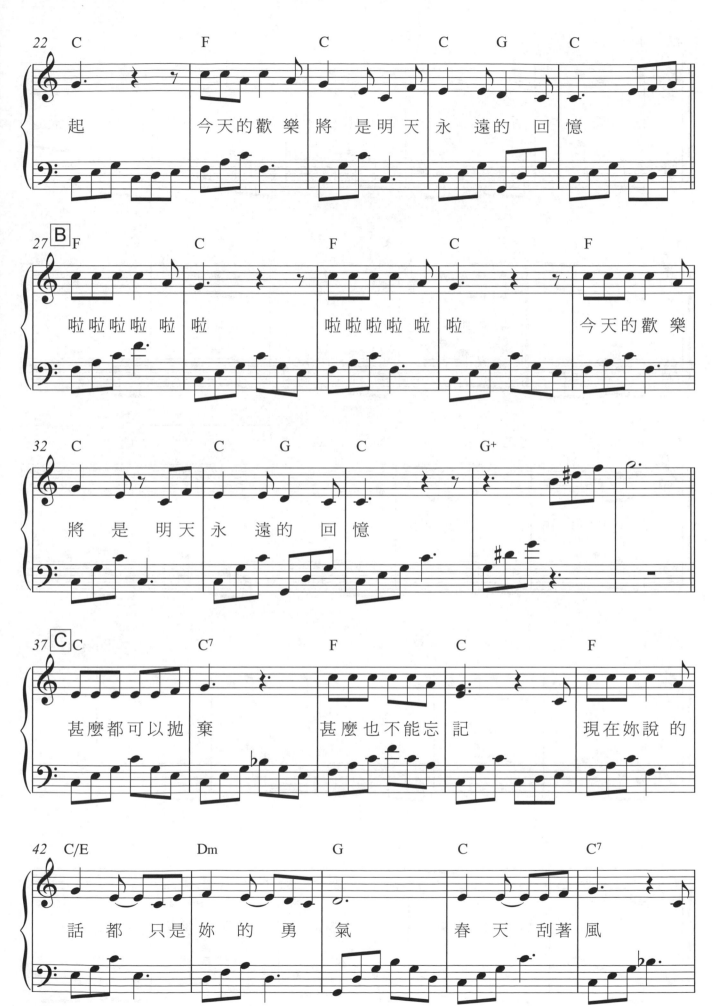

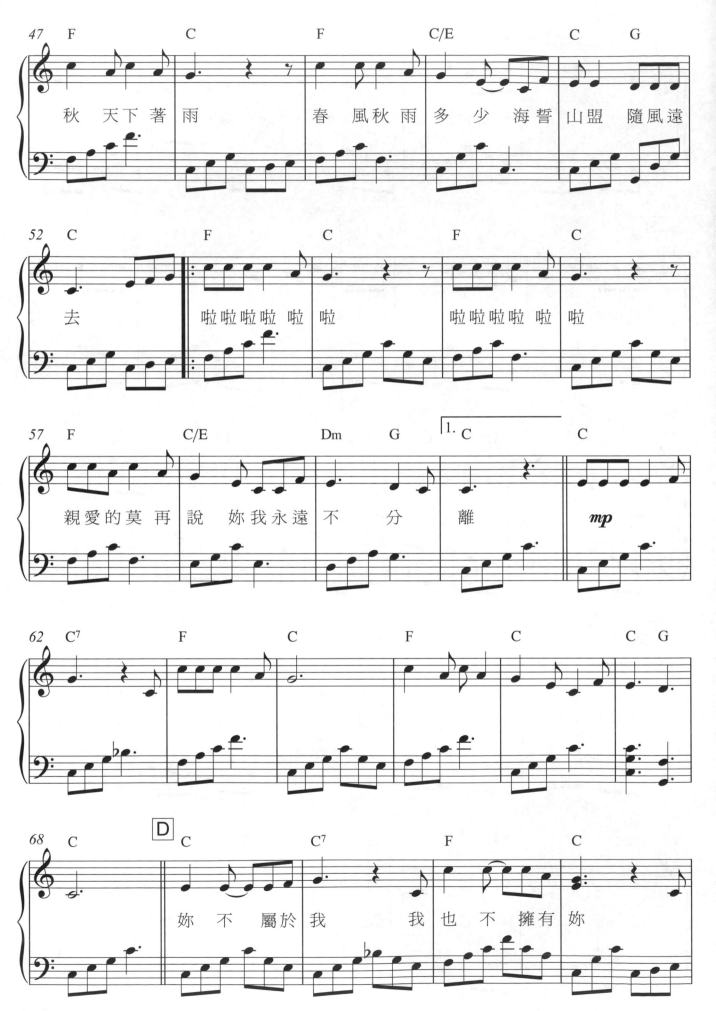

秋 天下著 雨　　春 風秋雨 多 少 海誓 山盟 隨風遠

去　　啦啦啦啦 啦 啦　　啦啦啦啦 啦 啦

親愛的莫再 說 妳我永遠 不 分 離　　*mp*

妳 不 屬於 我 我 也 不 擁有 妳

358

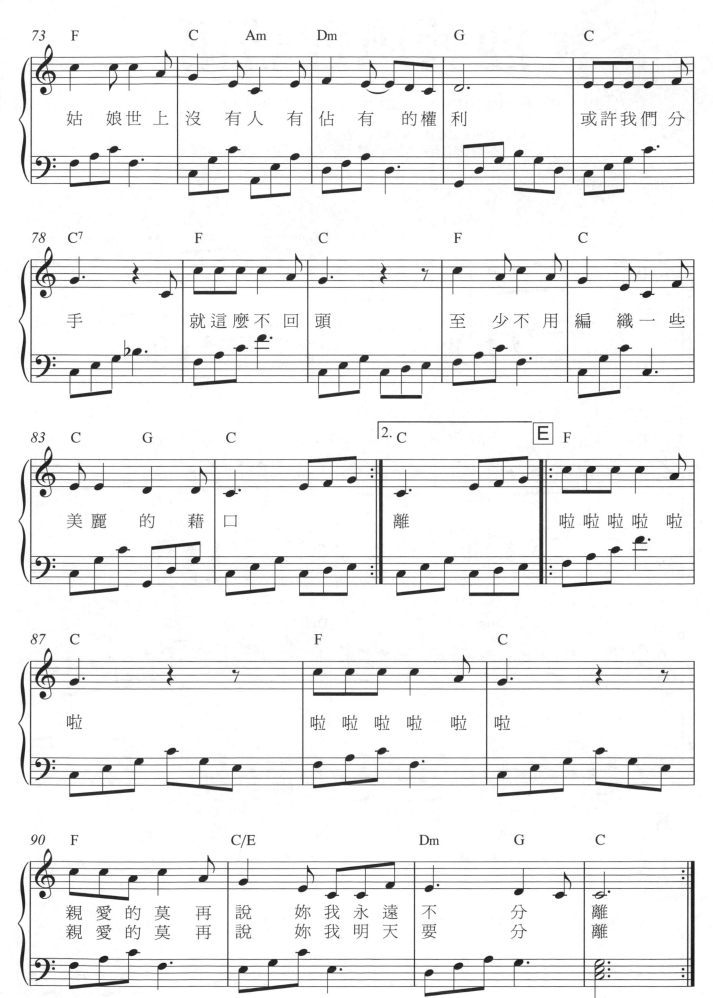

迎著風迎著雨

演唱／蘇來・吳貞慧　詞／蘇來　曲／蘇來
OP：喜瑪拉雅音樂事業股份有限公司　SP：可登音樂經紀有限公司

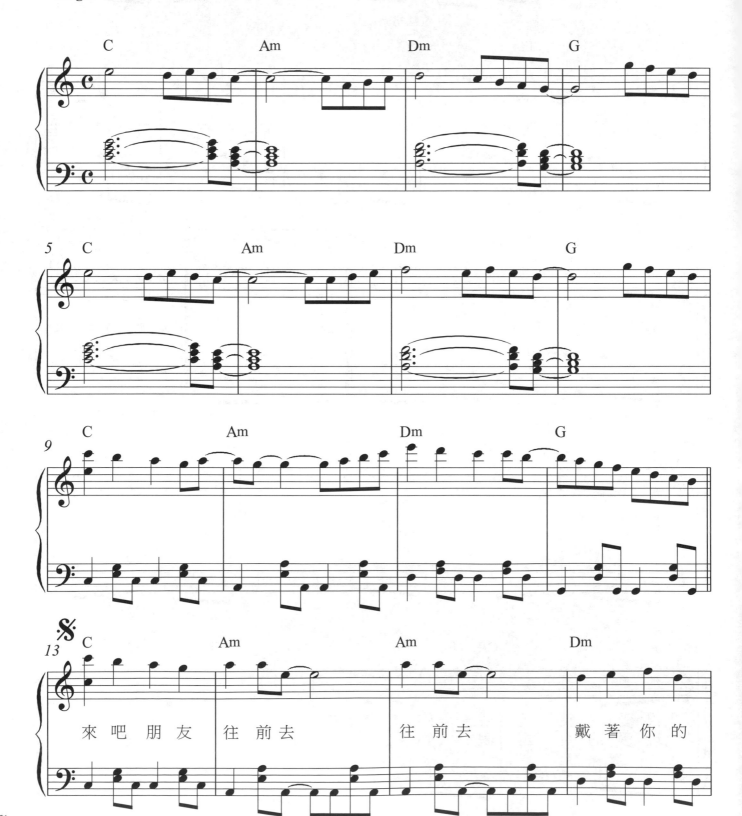

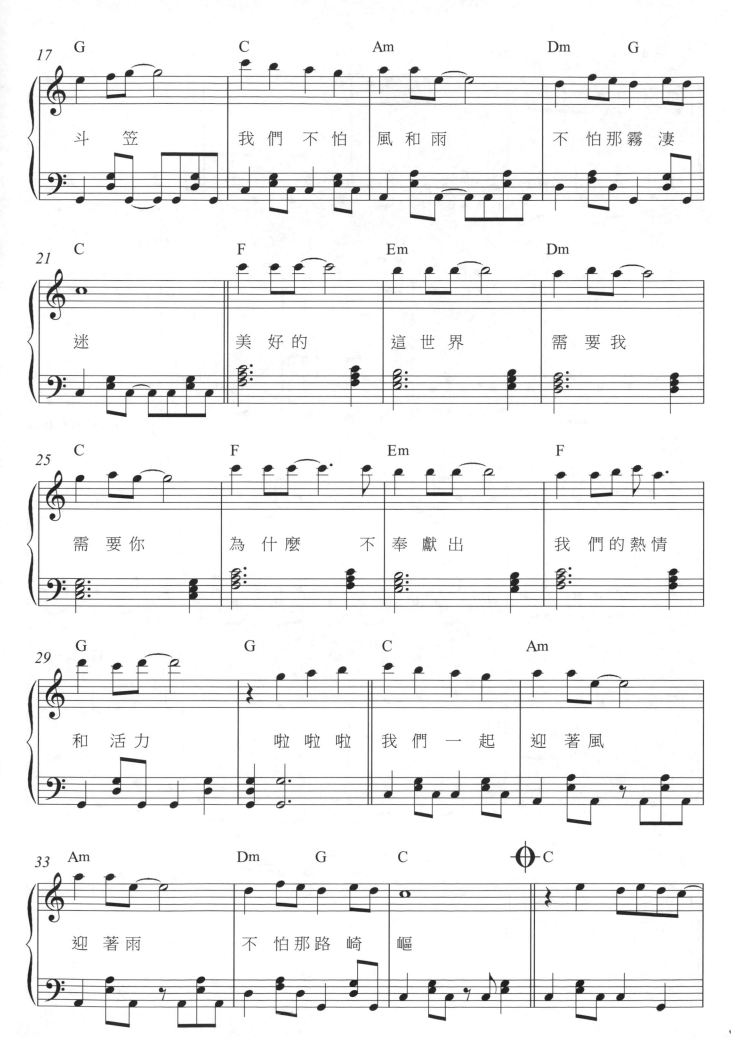

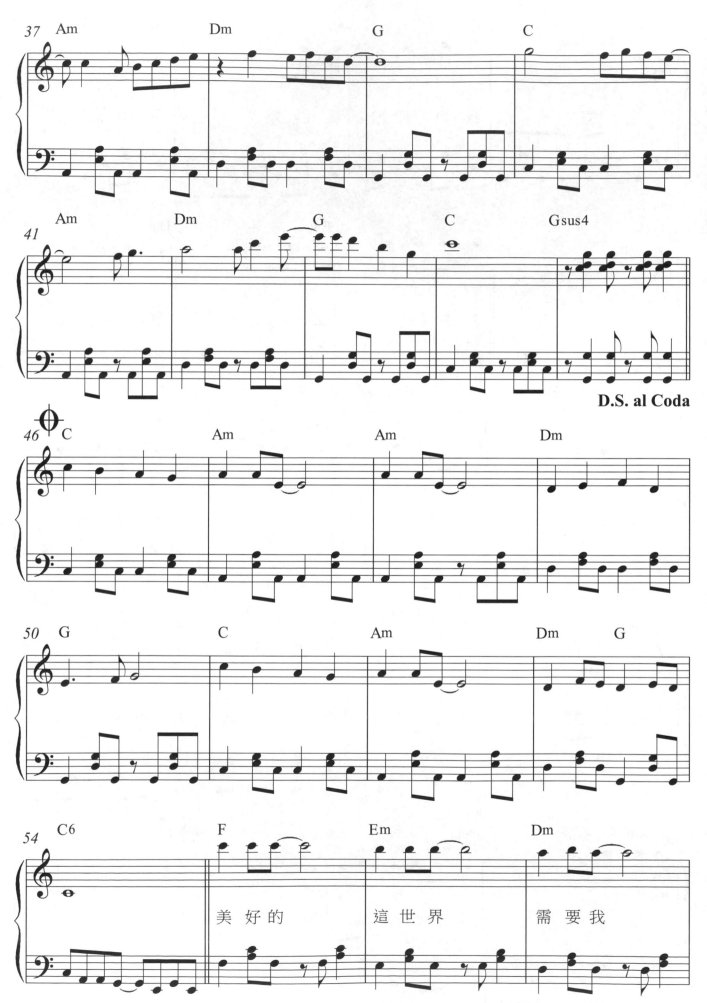

D.S. al Coda

美 好 的　　　這 世 界　　　需 要 我

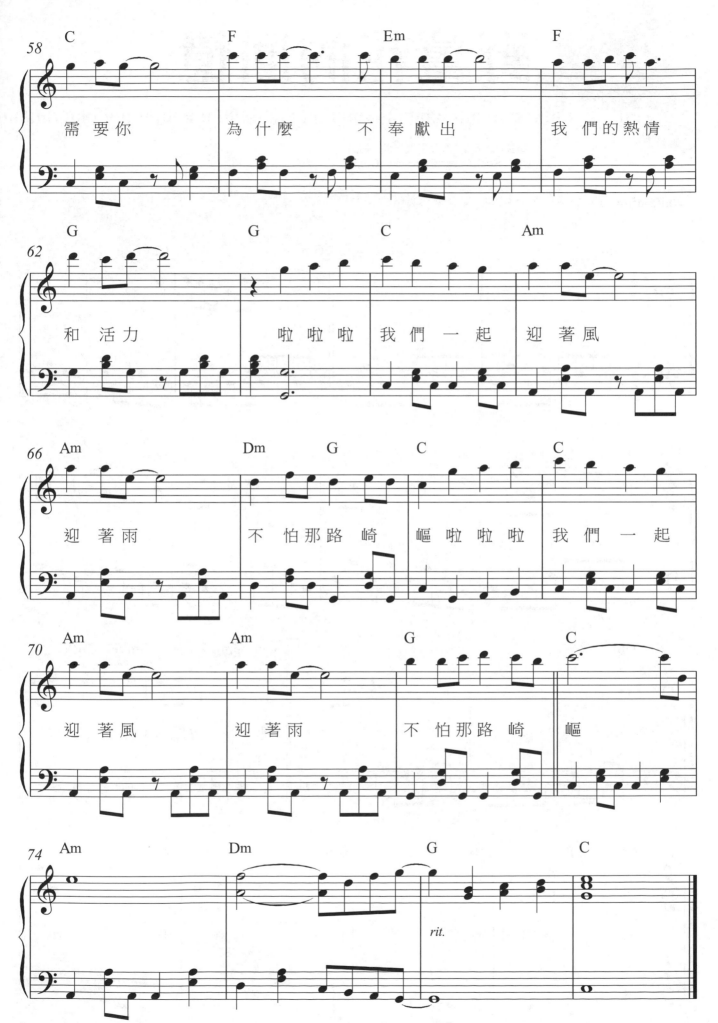

野薑花的回憶

演唱／劉藍溪　詞／靈漪　曲／林詩達
OP：Rock Music Publishing Co.,Ltd

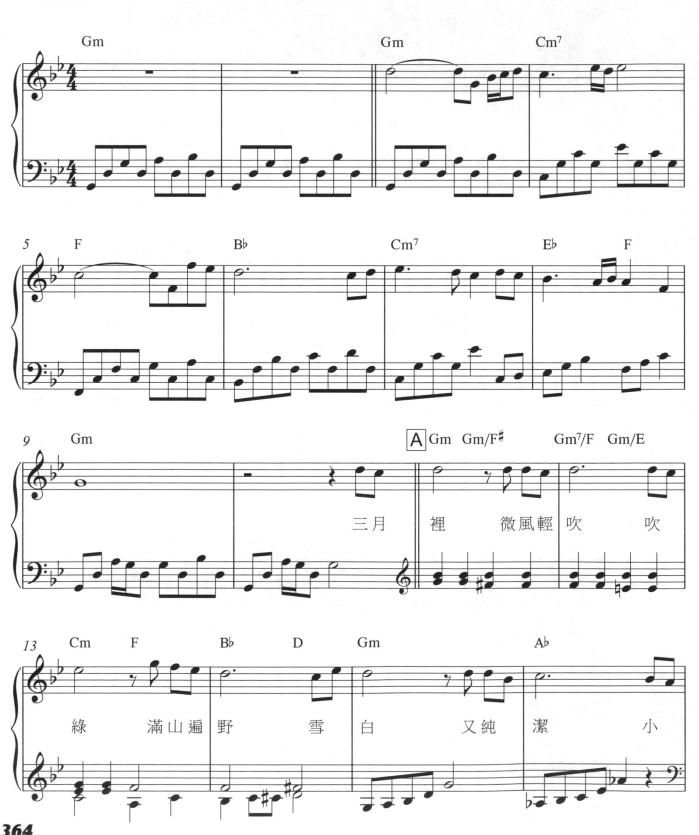

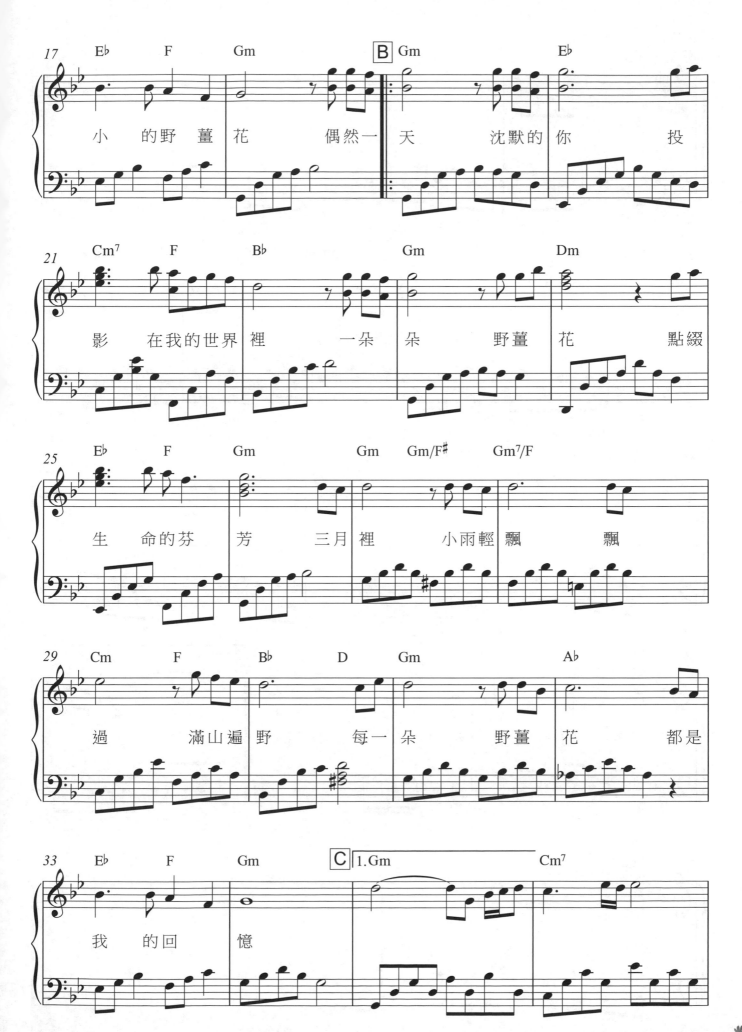

小 的野薑花 偶然一 天 沈默的你 投

影 在我的世界裡 一朵 朵 野薑 花 點綴

生 命的芬 芳 三月裡 小雨輕飄 飄

過 滿山遍野 每一 朵 野薑 花 都是

我 的回 憶

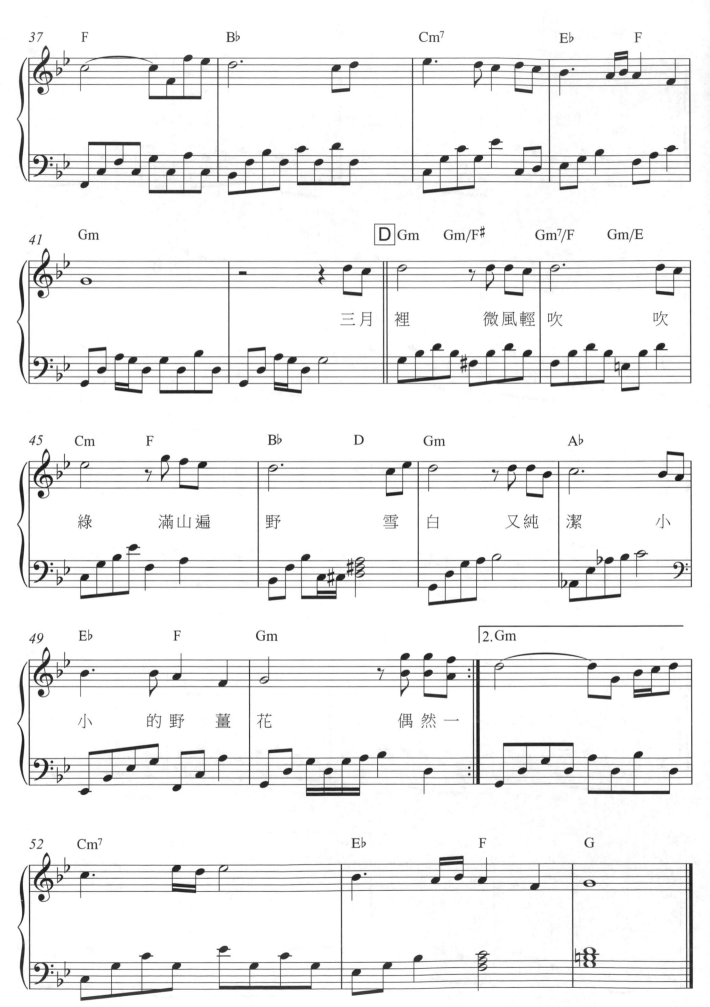

思念總在分手後

演唱／葉佳修　詞／葉佳修　曲／葉佳修
OP：喜瑪拉雅音樂事業股份有限公司　SP：可登音樂經紀有限公司

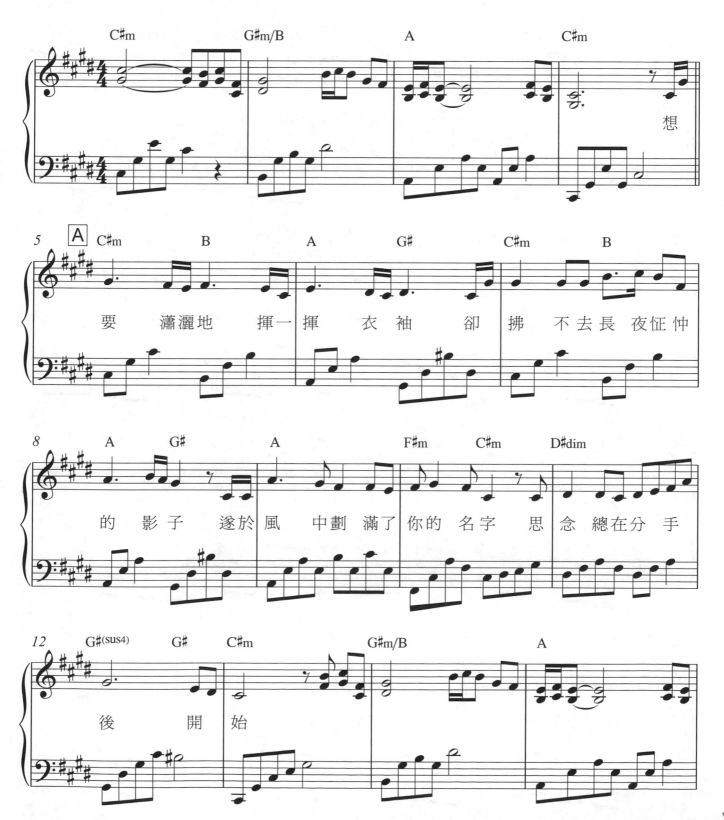

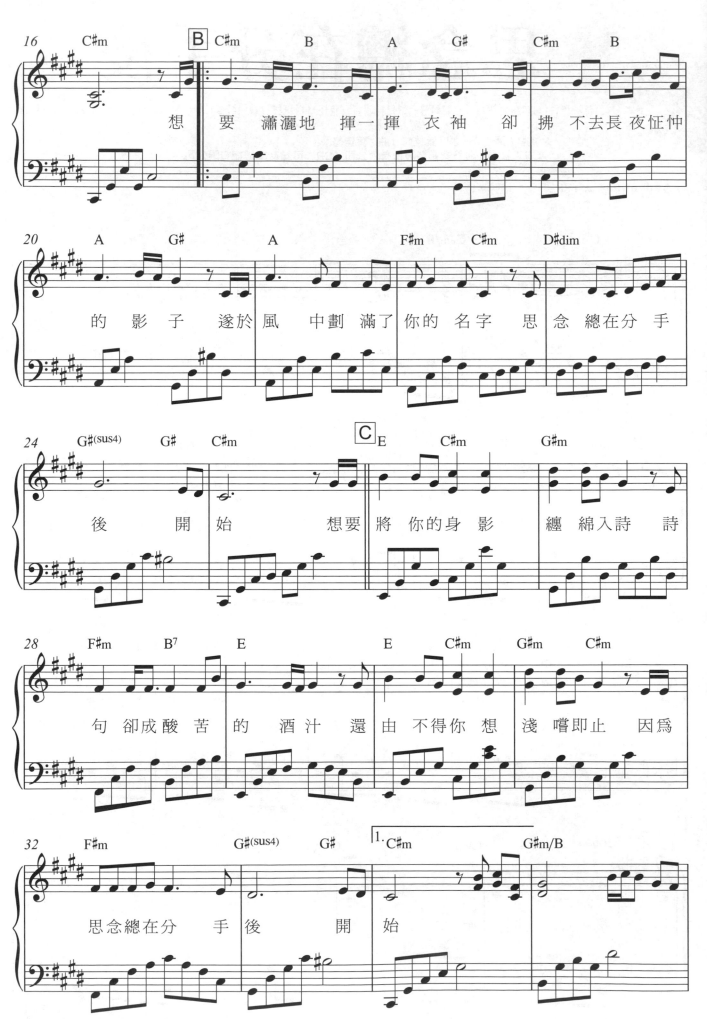

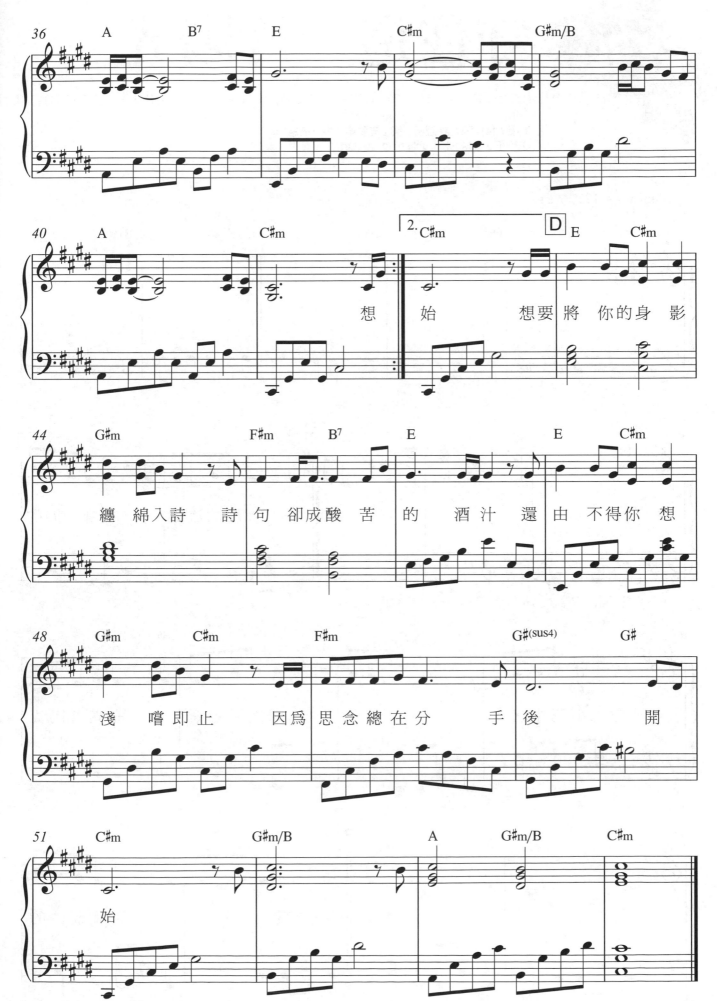

守住這一片陽光

演唱／林佳蓉・許淑娟　詞／高慧娟　曲／高慧娟
OP：Rock Music Publishing Co.,Ltd

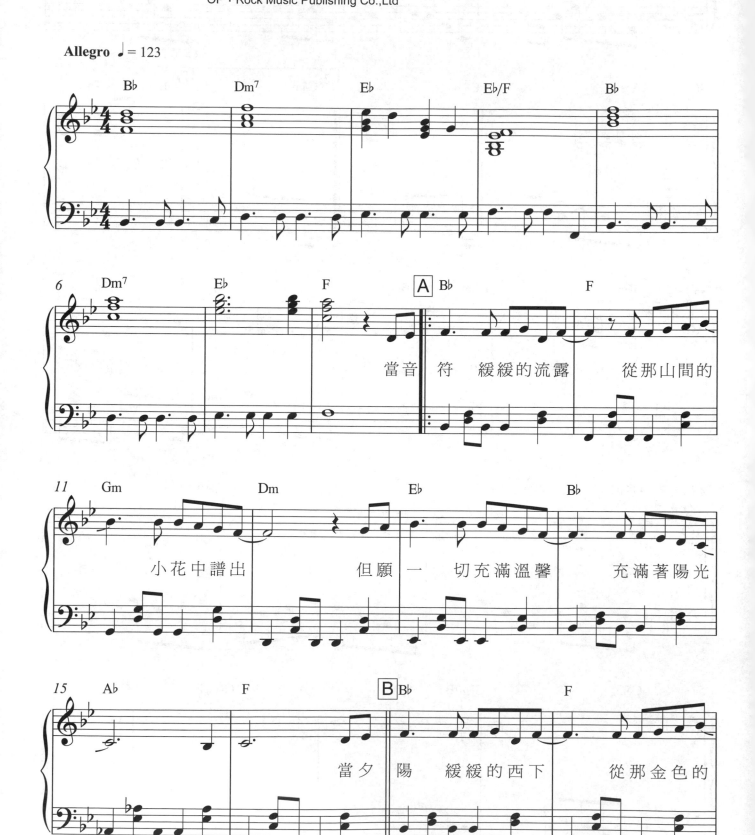

當音符　緩緩的流露　從那山間的

小花中譜出　但願一　切充滿溫馨　充滿著陽光

當夕　陽　緩緩的西下　從那金色的

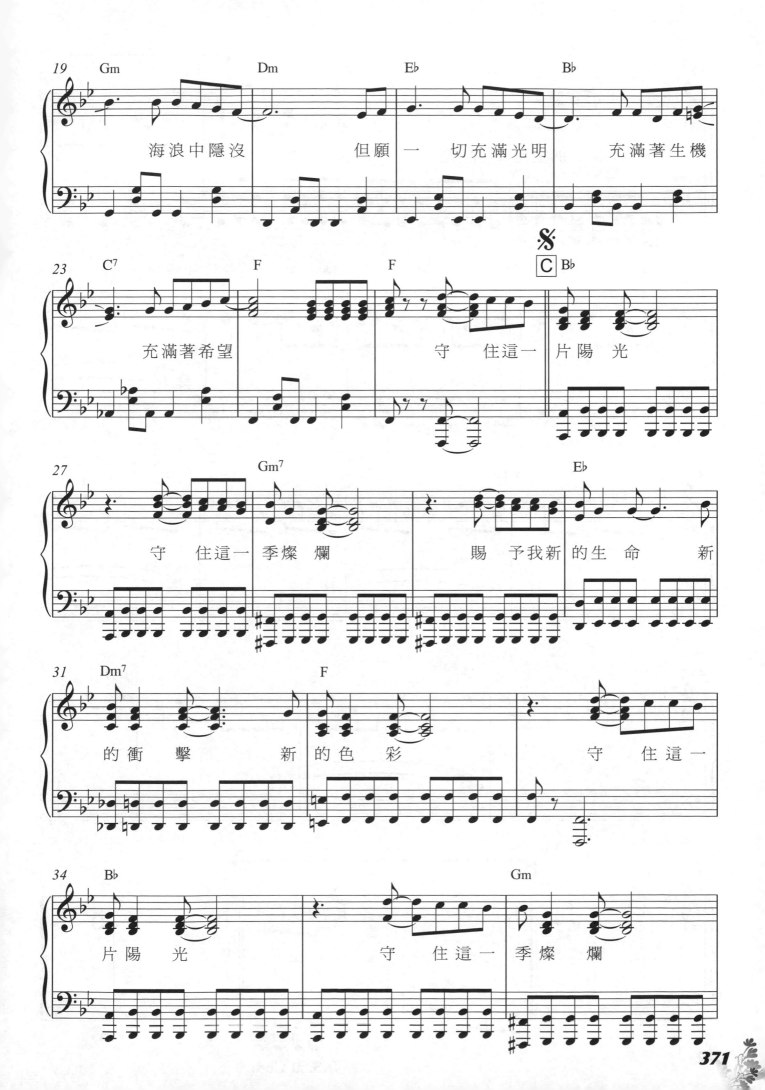

海浪中隱沒　　但願一　切充滿光明　　充滿著生機

充滿著希望　　　　　守　住這一　片陽　光

守　住這一　季燦　爛　　賜　予我新　的生　命　新

的衝　擊　新　的色　彩　　守　住這一

片陽　光　　守　住這一季燦　爛

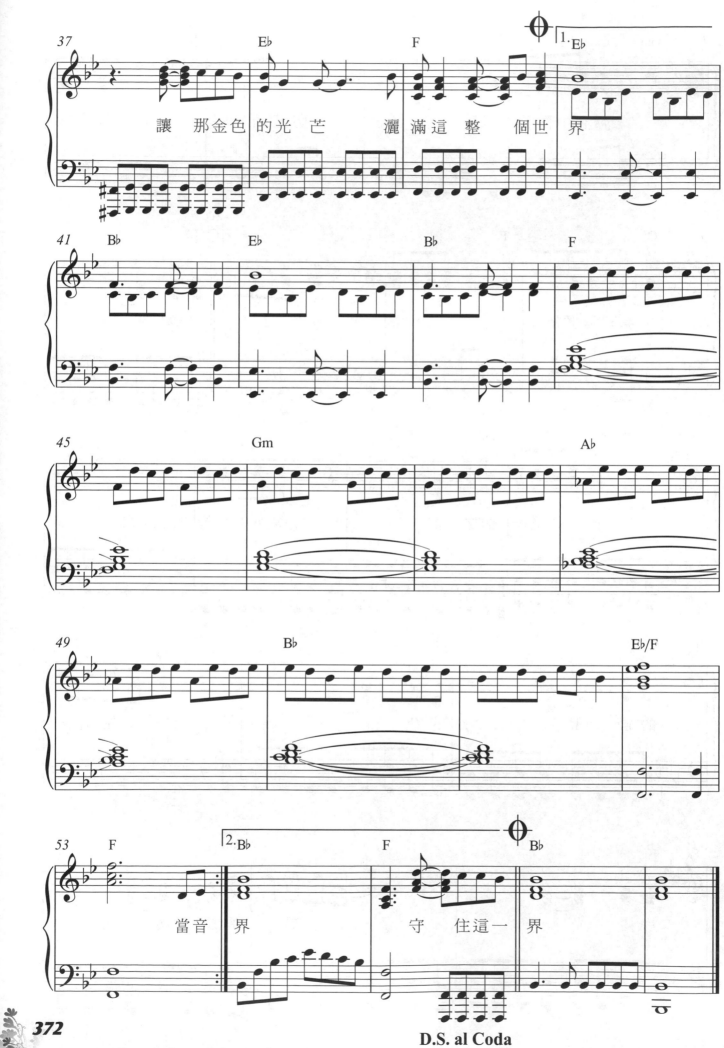

讓　那金色的光　芒　　灑滿這整　個世　界

當音　界　　　守　住這一　界

D.S. al Coda

你那好冷的小手

演唱／銀霞　詞／莊奴　曲／左宏元
OP：喜瑪拉雅音樂事業股份有限公司　SP：可登音樂經紀有限公司

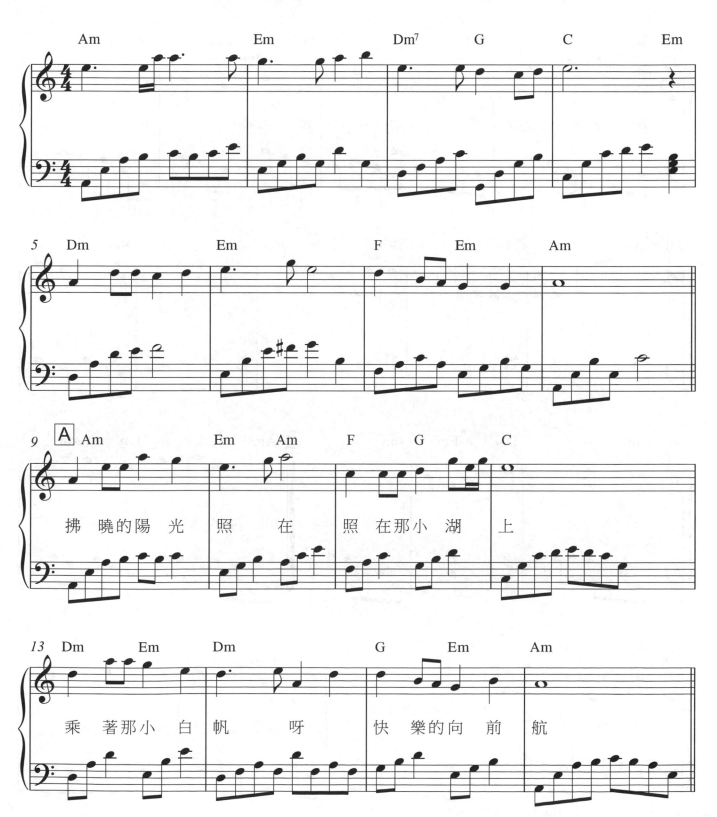

拂　曉的陽光　照　在　照　在那小湖　上

乘　著那小　白　帆　呀　快　樂的向　前　航

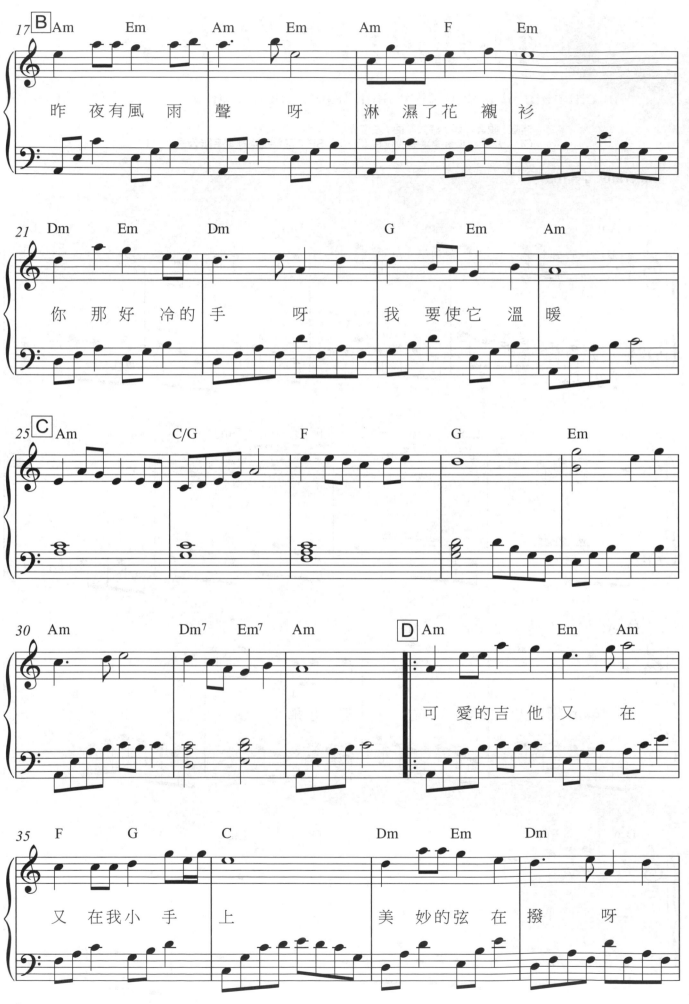

昨　夜有風雨聲　呀　淋　濕了花襯衫

你　那好冷的手　呀　我　要使它溫暖

可　愛的吉他又　在

又　在我小手　上　美　妙的弦在撥　呀

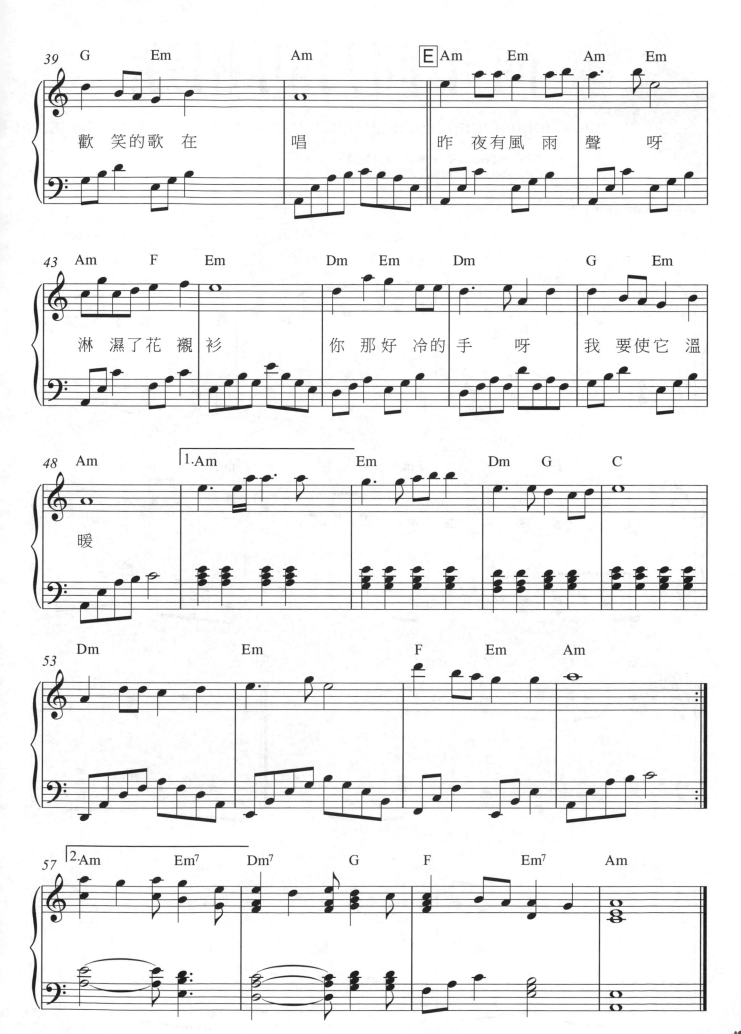

何年何月再相逢

演唱／鄭麗絲　詞／皮羊果　曲／羅萍
OP：歌林音樂股份有限公司

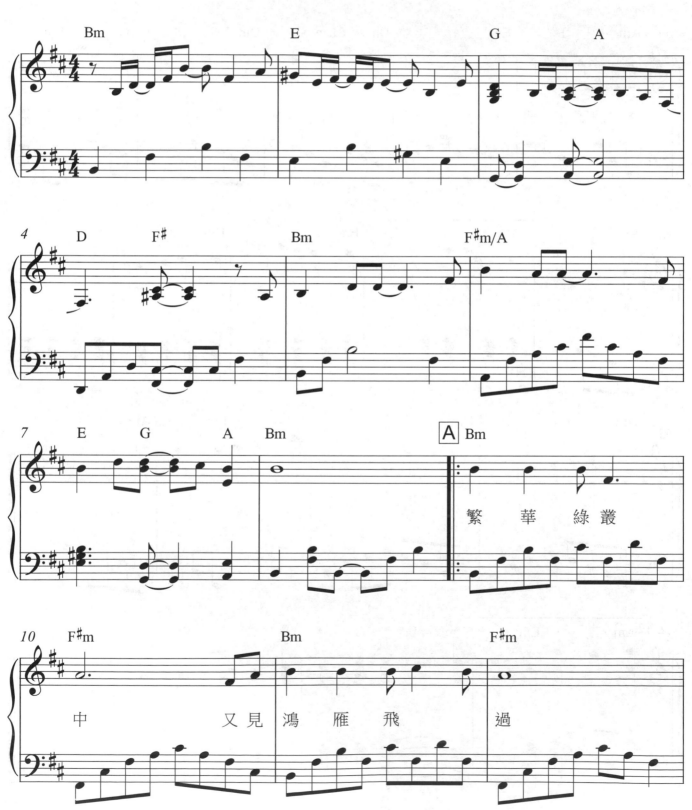

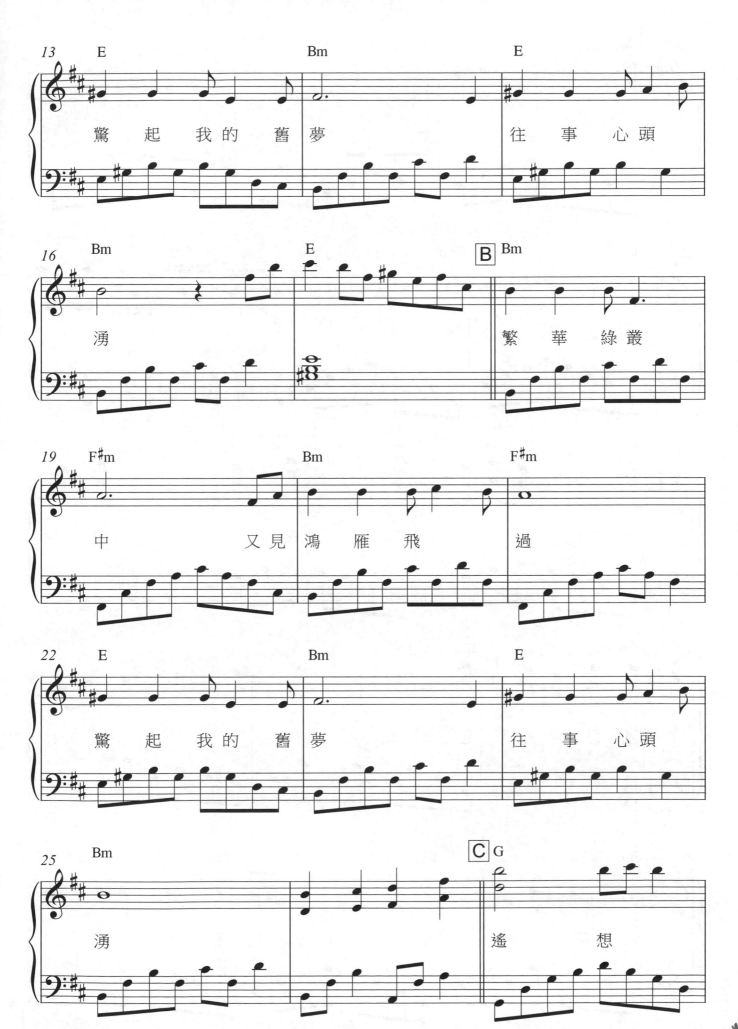

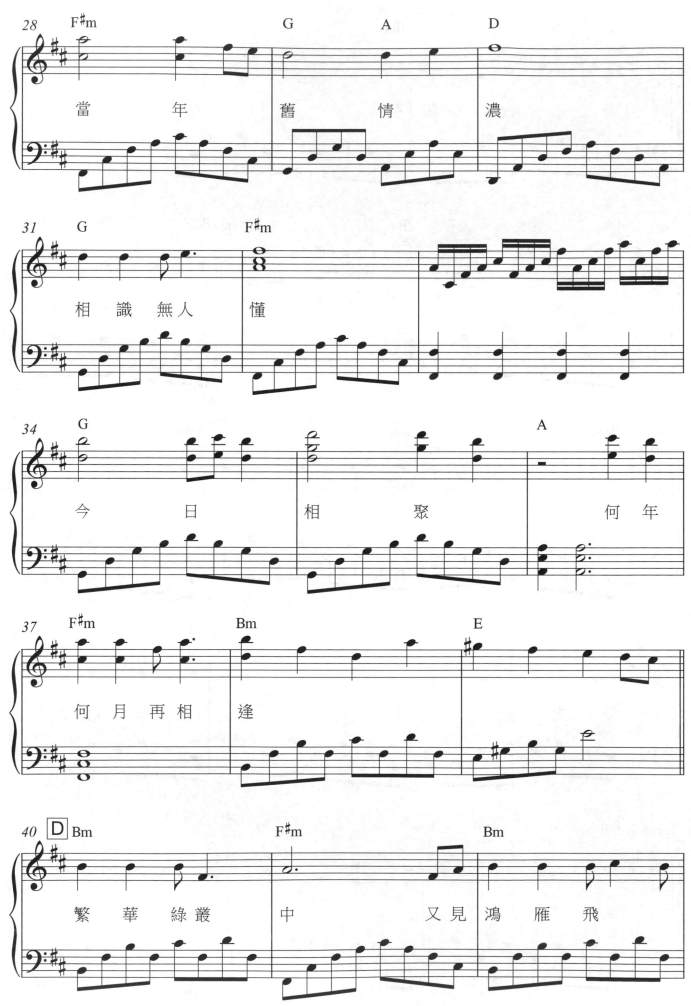

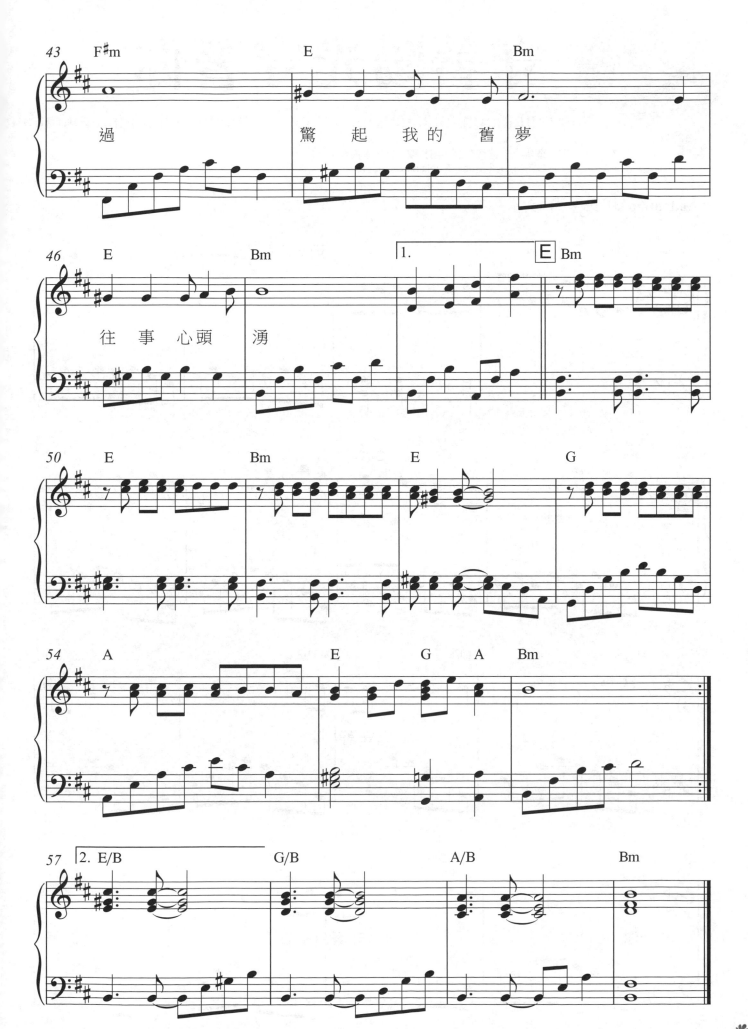

過　　驚 起 我 的 舊 夢

往 事 心 頭 湧

守著陽光守著你

演唱 / 李建復　詞 / 謝材俊　曲 / 李壽全
OP：Rock Music Publishing Co.,Ltd

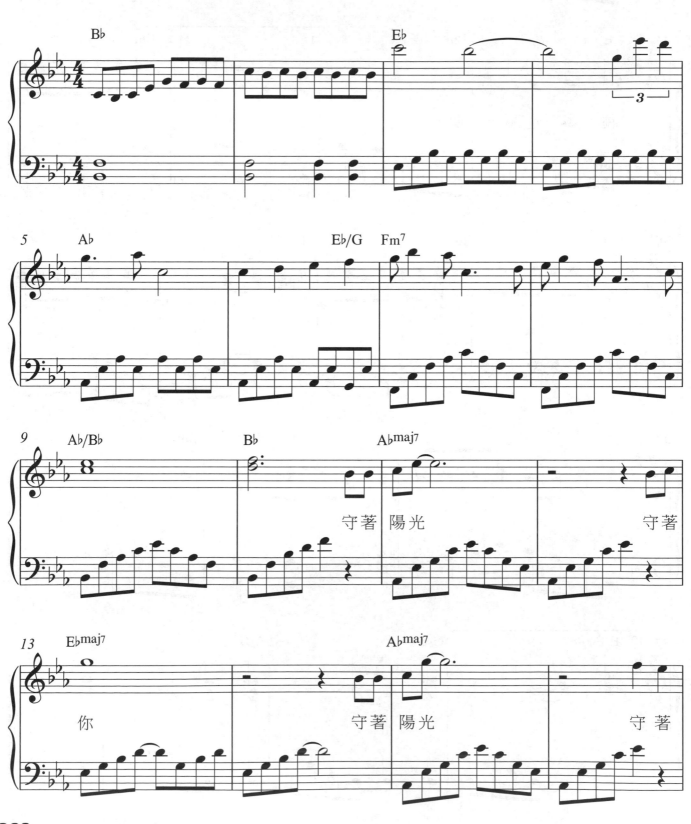

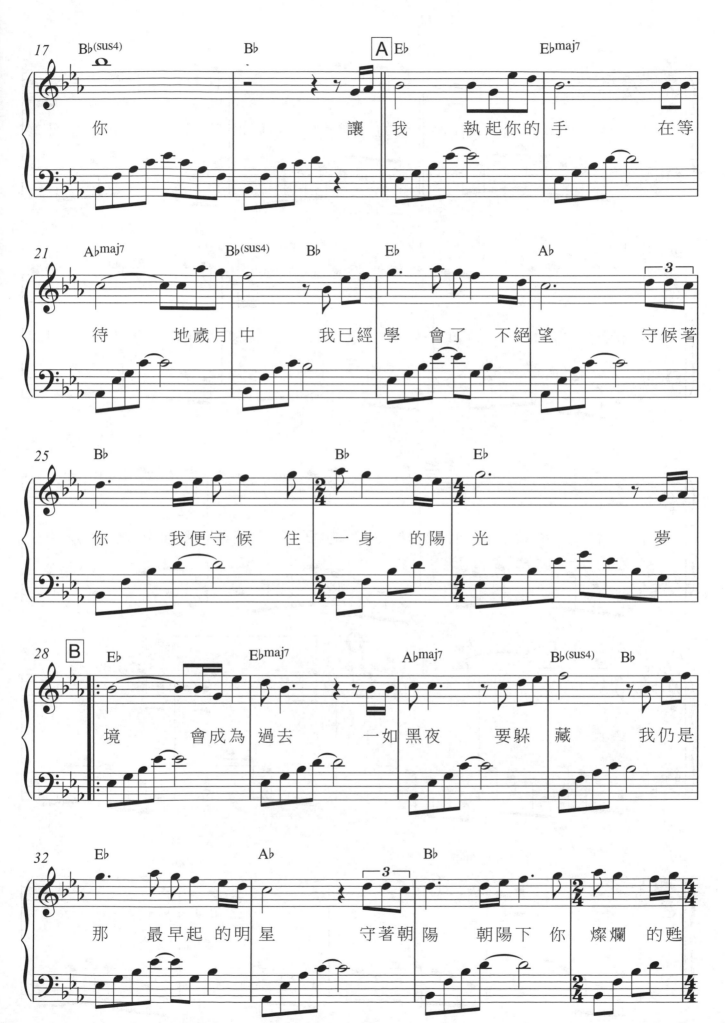

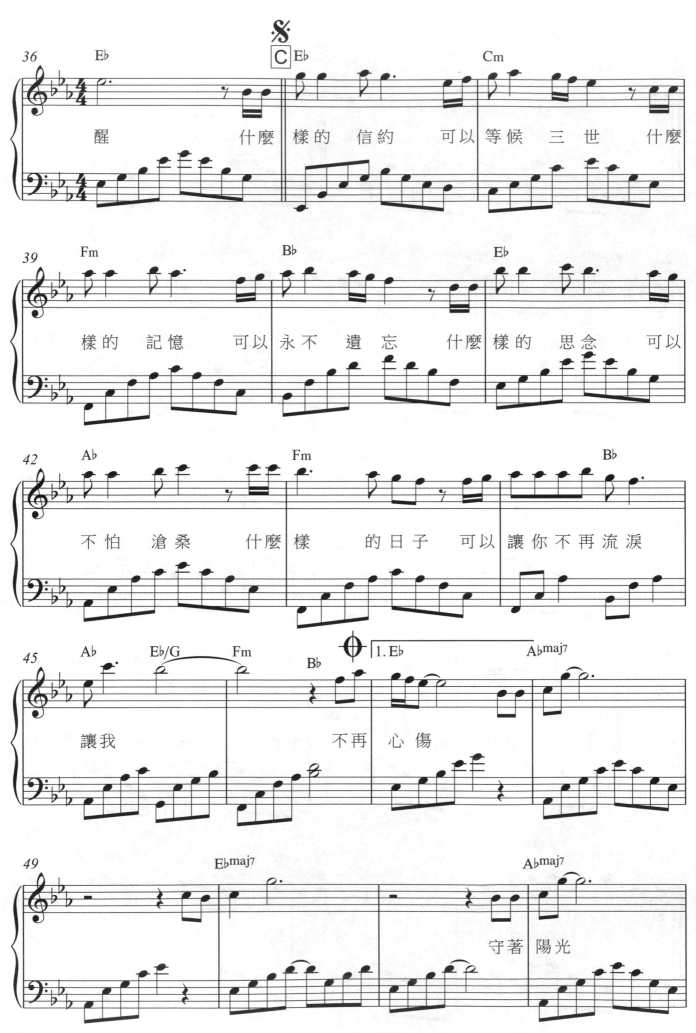



382

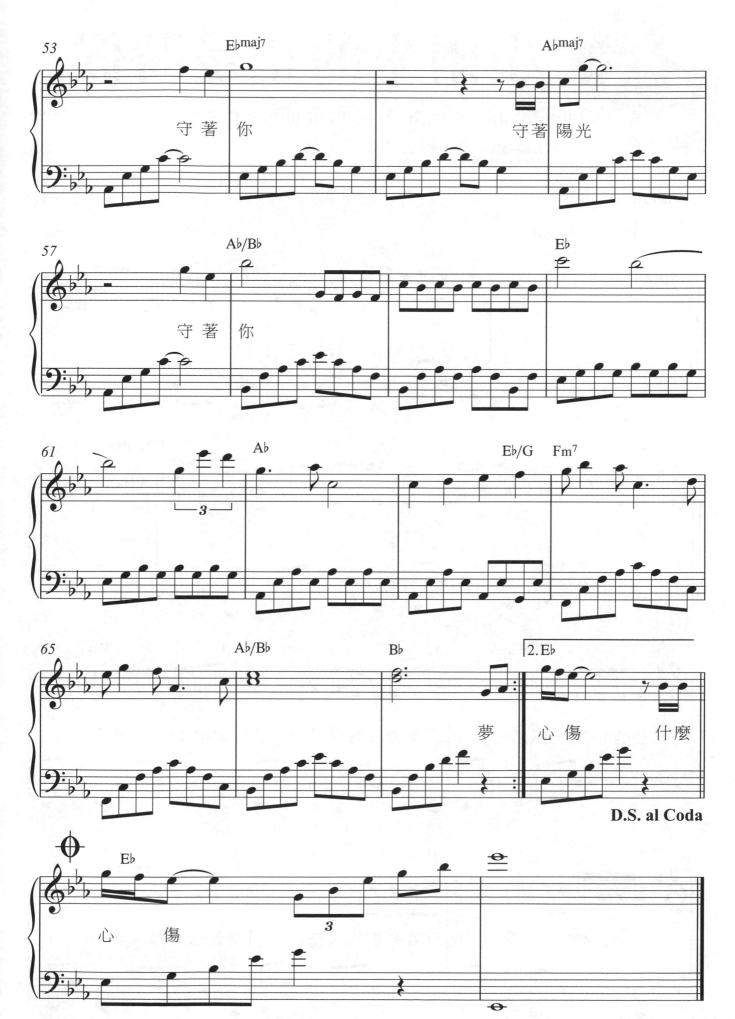

心 傷

D.S. al Coda

小雨來的正是時候

演唱 / 鄭怡　詞 / 小蟲　曲 / 小蟲
OP：UNIVERSAL MUSIC PUBLISHING LTD

Moderato ♩ = 90

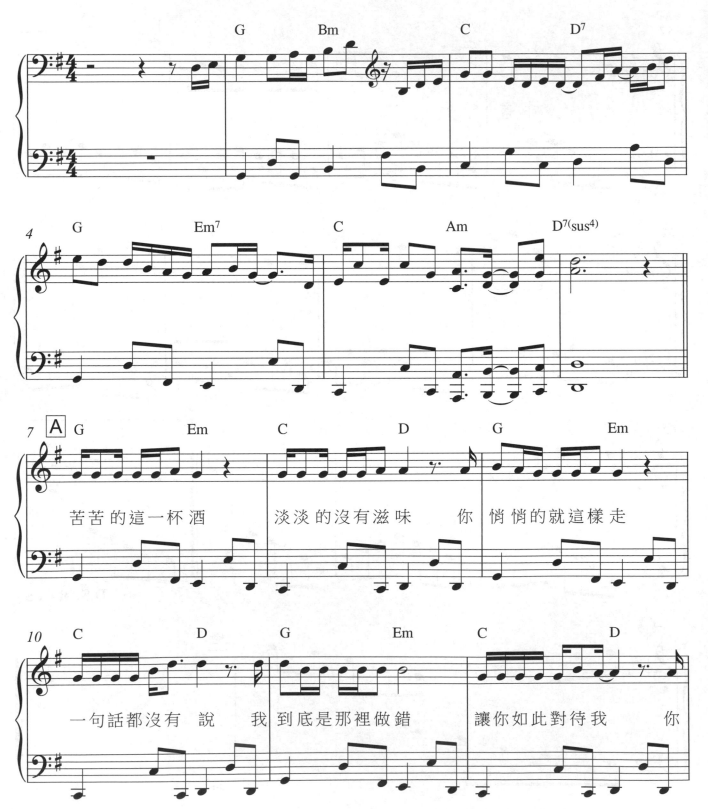

苦苦的這一杯酒　　淡淡的沒有滋味　　你 悄悄的就這樣 走

一句話都沒有 說　我 到底是那裡做錯　　讓你如此對待我　　你

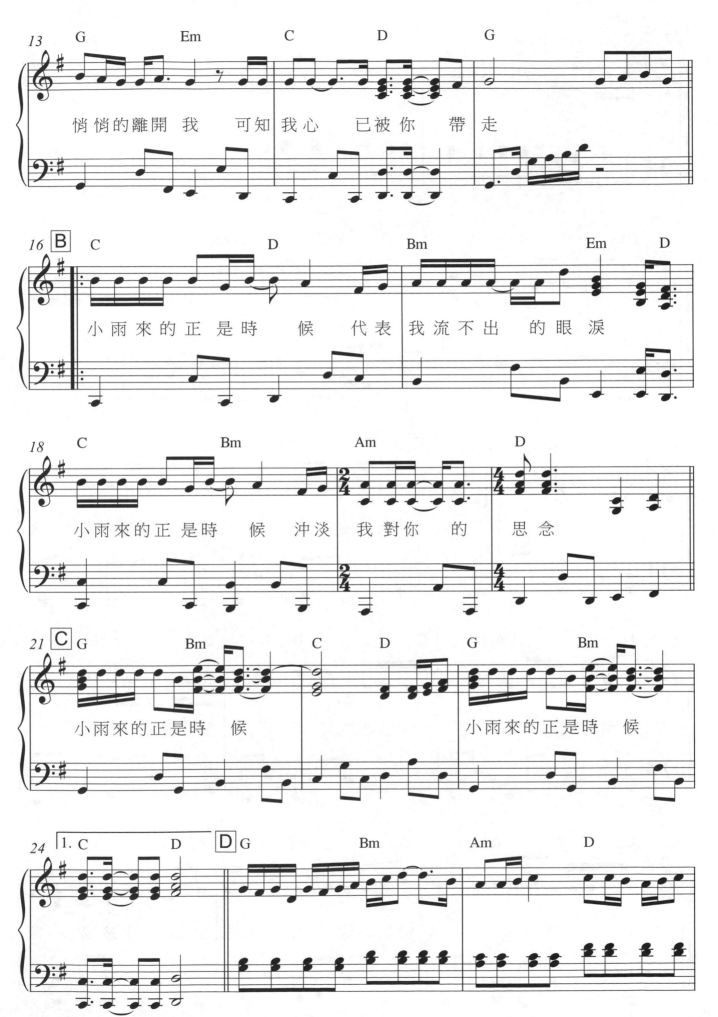

悄悄的離開我　可知我心　已被你　帶走

小雨來的正是時　候　代表 我流不出　的眼淚

小雨來的正是時　候 沖淡 我對你　的　　思念

小雨來的正是時　候　　　　小雨來的正是時　候

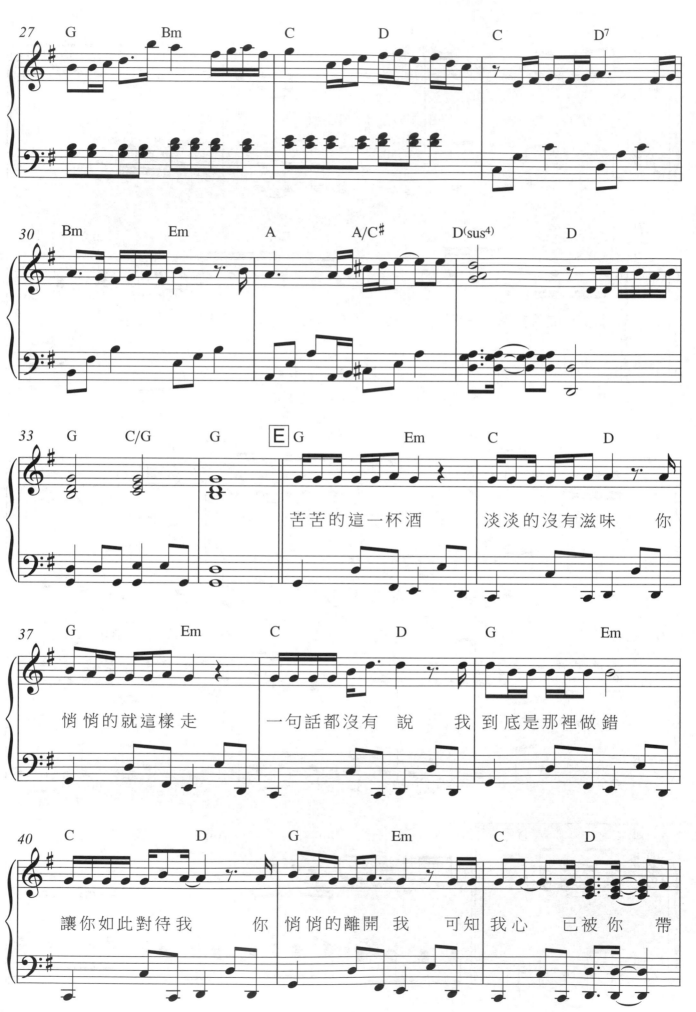

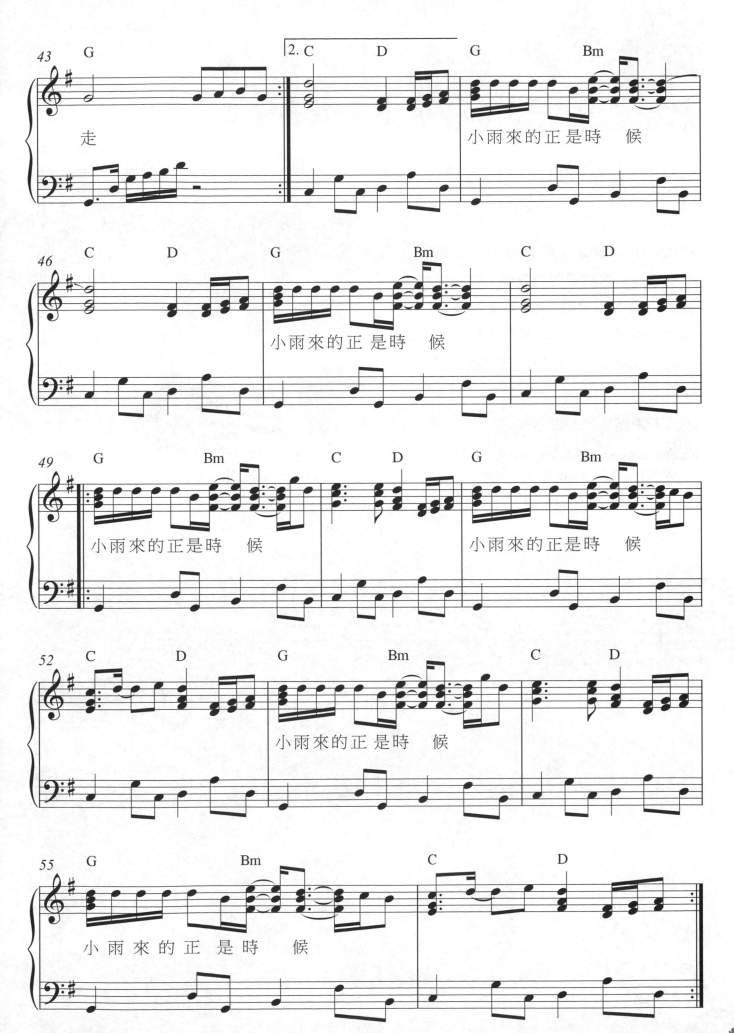

Playtime 陪伴鋼琴系列

1～5 拜爾鋼琴教本

· 本書教導初學者如何正確地學習並演奏鋼琴。

· 從最基本的演奏姿勢談起，循序漸進引導讀者奠定穩固紮實的鋼琴基礎。

· 加註樂理及學習指南，讓學習者更清楚掌握學習要點。

· 全彩印刷，精美插畫，增進學生學習興趣。

· 拜爾鋼琴教本（一）～（五）
特菊8開 / 附DVD / 定價每本250元

熱情推薦

· 拜爾併用曲集（一）～（二）特菊8開 / 附CD / 定價每本200元
· 拜爾併用曲集（三）～（五）特菊8開 / 雙CD / 定價每本250元

拜爾 1～5 併用曲集

· 本套書藉為配合拜爾及其他教本所發展出之併用教材。

· 每一首曲子皆附優美好聽的伴奏卡拉。

· CD 之音樂風格多樣，古典、爵士、音樂視野。

· 每首 CD 曲子皆有前奏、間奏與尾奏，設計完整，是學生鋼琴發表會的良伴。

何真真、劉怡君 編著

憑本書劃撥單購買
「拜爾鋼琴教本」或「拜爾併用曲集」

全套優惠價 **1000元**（免郵資）

木吉他演奏系列			
指彈吉他訓練大全 Complete Fingerstyle Guitar Training	盧家宏 編著 定價460元 *DVD*		第一本專為Fingerstyle學習所設計的教材，從基礎到進階，涵蓋各類樂風編曲手法、經典範例，隨書附教學示範DVD。
六弦百貨店指彈精選1、2 Guitar Shop Fingerstyle Collection	盧家宏 編著 定價300元 *DVD*		專業吉他TAB譜，本書附指彈六線譜使用符號及技巧解說。全新編曲，12首木吉他演奏示範，附全曲DVD影像光碟。
吉他新樂章 Finger Stlye	盧家宏 編著 定價550元 *CD+VCD*		18首最膾炙人口的電影主題曲改編而成的吉他獨奏曲，詳細五線譜、六線譜、和弦指型、簡譜完整對照並行之超級套譜，附贈精彩教學VCD。
吉樂狂想曲 Guitar Rhapsody	盧家宏 編著 定價550元 *CD+VCD*		12首日韓劇主題曲超級樂譜，五線譜、六線譜、和弦指型、簡譜全部收錄。彈奏解說、單音版曲譜，簡單易學，附CD、VCD。

電貝士系列			
電貝士完全入門24課 Complete Learn To Play E.Bass Manual	范漢威 編著 定價360元 *DVD+MP3*		電貝士入門教材，教學內容由深入淺、循序漸進，隨書附影音教學示範DVD。
The Groove The Groove	Stuart Hamm 編者 定價800元 教學*DVD*		本世紀最偉大的Bass宗師「史都翰」電貝斯教學DVD，多機數位影音、全中文字幕。收錄5首「史都翰」精采Live演奏及完整貝斯四線套譜。
電貝士旋律奏法 Bass Line	Rev Jones 編著 定價680元 *DVD*		此張DVD是Rev Jones全球首張在亞洲拍攝的教學帶，全中文字幕。內容從基本的左右手技巧教起，還談論到一些關於Bass的音色與設備的選購、各類的音樂風格的演奏。內附PDF檔完整樂譜。
放克貝士彈奏法 Funk Bass	范漢威 編著 定價360元 *CD*		最貼近實際音樂的練習材料，最健全的系統學習與流程方法。30組全方位完正訓練課程，超高效率提升彈奏能力與音樂認知，內附音樂學習光碟。
搖滾貝士 Rock Bass	Jacky Reznicek 編著 定價360元 *CD*		電貝士的各式技巧解說及各式曲風教學。CD內含超過150首關於搖滾、藍調、靈魂樂、放克、雷鬼、拉丁和爵士的練習曲和基本律動。

烏克麗麗系列			
烏克麗麗完全入門24課 Complete Learn To Play Ukulele Manual	陳建廷 編著 定價360元 附影音教學 QR Code		烏克麗麗輕鬆入門一學就會，教學簡單易懂，內容紮實詳盡，隨書附贈影音教學示範，學習樂器完全無壓力快速上手！
快樂四弦琴(1)(2) Happy Uke	潘尚文 編著 定價320元 (1)附贈範音樂下載QR code (2)附影音教學QR code		夏威夷烏克麗麗彈奏法標準教材。(1)適合兒童學習，徹底學「搖擺、切分、三連音」三要素。(2)適合已具基礎及進階愛好者，徹底學習各種常用進階手法，熟習使用全把位概念彈奏烏克麗麗。
烏克城堡1 Ukulele Castle	龍映育 編著 定價320元 *DVD*		從建立節奏感和音到認識音符、音階和旋律，每一課都用心規劃歌曲、故事和遊戲。附有教學MP3檔案，突破以往制式的伴唱方式，結合烏克麗麗與木箱鼓，加上大提琴跟鋼琴伴奏，讓老師進行教學、說故事和帶唱遊活動時更加多變化！
烏克麗麗名曲30選 30 Ukulele Solo Collection	盧家宏 編著 定價360元 *DVD+MP3*		專為烏克麗麗獨奏而設計的演奏套譜，精心收錄30首名曲，隨書附演奏DVD+MP3。
烏克麗麗指彈獨奏完整教程 The Complete Ukulele Solo Tutorial	劉宗立 編著 定價360元 *DVD*		詳述基本樂理知識、102個常用技巧，配合高清影片示範教學，輕鬆易學。
烏克麗麗二指法完美編奏 Ukulele Two-finger Style Method	陳建廷 編著 定價360元 *DVD+MP3*		詳細彈奏技巧分析，並精選多首歌曲使用二指法重新編奏，二指法影像教學、歌曲彈奏示範。
烏克麗麗大教本 Ukulele Complete textbook	龍映育 編著 定價400元 *DVD+MP3*		有系統的講解樂理觀念，培養編曲能力，由淺入深地練習指彈技巧，基礎的指法練習、對拍彈唱、視譜訓練。
烏克麗麗彈唱寶典 Ukulele Playing Collection	劉宗立 編著 定價400元		55首熱門彈唱曲譜精心編配，包含完整前奏間奏，還原Ukulele最純正的編曲和演奏技巧。詳細的樂理知識解說，清楚的演奏技法教學及示範影音。
烏克麗麗民歌精選 Ukulele Folk Song Collection	張國霖 編著 每本定價400元		精彩收錄70~80年代經典民歌99首。全書以C大調採譜，彈奏簡單好上手！譜面閱讀清晰舒適，精心編排減少翻閱次數。附常用和弦表、各調音階指板圖、常用節奏&指法。

打擊樂器系列			
爵士鼓完全入門24課 Complete Learn To Play Drum Sets Manual	方翊瑋 編著 定價400元 附影音教學 QR Code		爵士鼓入門教材，教學內容深入淺出，循序漸進。掃描書中QR Code即可線上觀看教學示範。詳盡的教學內容，學習樂器完全無壓力快速上手。
木箱鼓完全入門24課 Complete Learn To Play Cajon Manual	吳岱育 編著 定價360元 附影音教學 QR Code		循序漸進、深入淺出的教學內容，掃描書中QR Code即可線上觀看教學示範，讓你輕鬆入門24課，用木箱鼓合奏玩樂團，一起進入節奏的世界！
實戰爵士鼓 Let's Play Drums	丁麟 編著 定價500元 附影音教學 QR Code		爵士鼓新手必備手冊・No.1爵士鼓實用教程！從基礎到入門、具有系統化且連貫式的教學內容，提供近百種爵士鼓打擊技巧之範例練習。
邁向職業鼓手之路 Be A Pro Drummer Step By Step	姜永正 編著 定價500元 *CD*		姜永正老師精心著作，完整教學解析、譜例練習及詳細單元練習。內容包括：鼓棒練習、揮棒法、8分及16分音符基礎練習、切分拍練習...等詳細教學內容，是成為職業鼓手必備之專業書籍。
爵士鼓技法破解 Decoding The Drum Technic	丁麟 編著 定價800元 *CD+VCD*		爵士DVD互動式影像教學光碟，多角度同步樂譜自由切換，技法招術完全破解。完整鼓譜教學譜例，提昇視譜功力。
最適合華人學習的Swing 400招 	許厥恆 編著 定價500元 *DVD*		從「不懂JAZZ」到「完全即興」，鉅細靡遺講解。Standand清單500首，40種手法心得，職業視譜技能…秘笈化資料，初學者保證學得會！進階者的一本爵士通。

Hit 101
校園民歌鋼琴百大首選

【企劃製作】麥書國際文化事業有限公司

【監　製】潘尚文

【編　著】邱哲豐 何真真

【封面設計】陳以瑄

【美術編輯】陳以瑄

【製譜校對】邱哲豐 何真真 陳珈云

【譜面輸出】林倩如 林聖堯 林怡君

【出　版】麥書國際文化事業有限公司

Vision Quest Publishing International Co., Ltd.

【地　址】10647 台北市羅斯福路三段325號4F-2

4F.-2, No.325, Sec. 3, Roosevelt Rd.,

Da'an Dist., Taipei City 106, Taiwan (R.O.C.)

【電　話】886-2-23636166，886-2-23659859

【傳　真】886-2-23627353

【郵政劃撥】17694713

【戶　名】麥書國際文化事業有限公司

http://www.musicmusic.com.tw

E-mail:vision.quest@msa.hinet.net

中華民國107年5月 二版